KB143475

박현기

1942-2000

만다라

Park Hyunki

Mandala

국립현대미술관

박현기 1942-2000 만다라

전시명 박현기 1942-2000 만다라
*Mandala : A Retrospective of
Park Hyunki (1942-2000)*
일시 2015.1.27.~5.25.
장소 국립현대미술관 과천관 제1 원형전시실

전시 총괄 강승완, 강수정

전시 기획 및 진행 김인혜
전시 자문 신용덕
아카이브 자문 이원곤
작품재현 및 설치 자문 허경식, 이상호
전시 운송 및 설치 주동일, 조재두

아카이브 총괄 장엽
아카이브 정리 양정애, 양서윤
아카이브 정리 지원 조은애
아카이브 디지털작업 (주)알찬
아카이브 디지털출력 (주)트리콤

전시장 디자인 김용주
그래픽 디자인 송혜민
명제표 디자인 김유나
문화상품 디자인 김현숙

전시장 조성감독 이은경
전시장 조성공사 (주)우원건설
전시장 가구제작 (주)주성
전시장 도색작업 윤창노

전산 프로그램 조봉균, 장면기
영상편집 (주)아이엔엔씨
영상설치 (주)에이미디어
작품설치 (주)솔로몬 운송

종이작품 수복 차병갑, 김미나
조각작품 수복 권희홍
유화작품 수복 김은진

회계 이세훈, 강재홍, 박중하
교육 조장은, 한승주
홍보 정윤정, 이재옥, 이기석, 백꽃별, 김은아
사진촬영 박명래, 명이식

도록작업 김인혜, 양정애, 양서윤
연보작성 박미화
영문번역 박명숙
필자 오광수, 이강소, 장석원, 신용덕, 문희목,
 오쿠보 에이지, 문범

감사의 말씀
대구미술관, 홍익대학교 박물관, 박현장,
이건용, 차계남, 문태갑, 박민영, 류한승, 심보미,
박지혜, 박나라보라, 이현영, 이지은, 이지희, 최지나,
곽미아, 이태용, 그리고 끝내 찾지 못한
박현기의 비디오 테크니션 장희덕

박현기 아카이브를 기증해 주신 박성우(유족) 님께
특별한 감사의 말씀을 드립니다.

국립현대미술관
National Museum of
Modern and Contemporary Art, Korea

일러두기

· 도판은 주제별로 나누어, 제작 연도 순서로 수록함을 원칙으로 하였습니다. 일부 예외가 있음을 알려 드립니다.

· 도판 설명은 작품명, 제작 연도, 재료 순입니다.

· 작가가 작품 발표시 영문으로만 작품 제목을 붙인 경우, 독자 편의를 위해 국문을 병기했음을 밝혀둡니다.

· 이 책에 실린 미술 작품 이미지의 저작권은 작가에게 있습니다. 저작권법에 의해 보호를 받는 저작물이므로 무단 전재, 복제, 변형, 송신을 금합니다.

인사말

김정배
국립현대미술관장 직무대리

2015년 국립현대미술관의 첫 번째 기획전으로 《박현기 1942-2000 만다라》전을 개최하게 된 것을 기쁘게 생각합니다.

박현기 작가는 국내에서 비디오를 본격적으로 예술에 도입한, 비디오 아트의 선구자로 알려져 있습니다. 또한 그는 비디오 작품에 국한되지 않고, 1970년대 이후 조각, 설치, 사진, 포토미디어 등 다양한 매체의 개발과 실험에도 적극적이었다는 사실을 이번 전시를 통해 보여주고 있습니다.

한국 현대미술사에 있어 매우 중요한 위치를 차지하는 작가인 만큼, 그에 대한 일차 사료의 축적과 많은 연구가 병행되어야 한다는 여론이 형성되어 왔습니다. 그러던 중 지난 2012년, 작가의 유족이 박현기 아카이브 2만 여점을 미술관에 기증해 주시면서, 미술관의 연구센터 개소와 맞물려 대대적인 아카이브 정리 작업이 이루어졌습니다. 그 성과를 전시를 통해 보여줄 수 있게 되었다는 점에서, 이번 전시는 국립현대미술관으로서도 매우 중요한 의미를 지닌다고 할 수 있습니다.

이 전시는 박현기의 작품과 아카이브 1천 여 점을 보여주고 있습니다. 또한 전시 후에도 미술연구센터의 원본 열람서비스를 통해 자료를 열람하실 수 있도록 준비했습니다. 이러한 계기를 통해 미술관이 한국의 작가 연구, 나아가 한국 현대미술사의 풍부한 서술을 위한 기초 토대를 마련하는 데 기여할 수 있기를 바랍니다.

전시를 열기까지 많은 분들이 도움을 주셨습니다. 무엇보다 대량 아카이브의 기증을 결정해 주신 박성우 유족분께 특별한 감사를 드리고 싶습니다. 전시 자문위원을 맡아주신 신용덕 미술평론가, 그리고 박현기 작가의 생존시 테크니션이었던 허경식, 이상호 선생님께도 진심으로 감사드립니다. 오랫동안 아카이브를 정리하는 과정에서 도움을 주신 이원곤 교수님께도 감사를 전합니다. 소중한 작품을 대여해 주신 소장기관, 박현기에 대한 기억을 끌어내어 주신 도록의 필자 여러분 등을 비롯하여, 전시와 도록 제작에 도움을 주신 모든 분들께도 진심으로 감사의 말씀을 드립니다.

Foreword

Kim Jeong-bae

Acting Director
National Museum of Modern
and Contemporary Art, Korea

We are pleased to announce the opening of the exhibition, *Mandala : A Retrospective of Park Hyunki (1942-2000)*, as our first special show of the year 2015.

Park Hyunki is well known as a pioneer who played a key role in introducing the concept and practice of video art in Korea. However, his work was not limited to video art starting in the 1970s; Park actively experimented with and expanded art of various other media, including sculpture, installation, photography, and "photo media," a term that he coined. This exhibition includes works representing all of these media, as well as the video art for which Park is best known.

Given his elevated status in the history of Korean contemporary art, public opinion has strongly supported further researches on Park's career, including the collection of his primary sources and materials. In 2012, the family of Park Hyunki donated about 20,000 items of archives to the museum, providing the foundation for a new research on the artist. Hence, in conjunction with the opening of the MMCA Art Research Center, an extensive project was carried out to organize and analyze the donated items, thus creating the Park Hyunki Collection. Presenting the results of that comprehensive project, this exhibition represents a milestone of great significance in our museum's history as well.

This exhibition includes almost 1,000 pieces of artworks and archival items related to Park Hyunki. After the close of the exhibition, these and other items from his collection will be made available for public reading through the MMCA Art Research Center, which allows visitors to examine the entire materials from his collection. Through this exhibition and this ongoing service, the museum seeks to provide a strong foundation for the in-depth study of various Korean artists, and thus to enrich the written discourse on Korean contemporary art.

This exhibition would not have been possible without significant help and generous support from many parties. Above all, I must express my special gratitude to Park Sung-woo, Park Hyunki's son, who conceived and enacted the donation of his father's materials to create this landmark archive. I must also thank the art critic Shin Yong-duk, who consulted with the museum in preparing this exhibition, and Prof. Yi Wonkon, who spent long hours helping the museum to identify and catalogue Park's archives. I also extend my gratitude to Heo Kyoung-sig and Lee Sangho, both of whom had worked as technicians for Park Hyunki and supported the realization of this exhibition. Lastly, I wish to thank all of the many institutions that generously loaned works for this show; the writers who eloquently shared their memories of Park Hyunki in the exhibition catalogue; and museum's staffs who worked to present the exhibition and publish the exhibition catalogue.

《박현기 1942-2000 만다라》전을 기획하며

김인혜
국립현대미술관 학예연구사

I. 박현기 (1942-2000)

박현기(1942-2000)는 1942년 일본 오사카의 가난한 한국인 가정에서 태어났다. 그의 아버지는 일제 강점기 강제 징용으로 일본에 건너간 것으로 추측된다. 손재주가 매우 뛰어났던 그의 아버지는 일본에서도 재능 있는 노동자로 일했던 것 같다. 박현기가 만 3세가 된 1945년, 원자폭탄이 일본에 떨어질 것이라는 무성한 소문 속에서 일가족은 원래의 고향이었던 대구로 돌아와 신동재 너머에 정착했다.

무엇이든 말로 표현하기보다 그림으로 표현하는 것이 훨씬 더 익숙했던 박현기는 자신의 생애에 대해 그다지 많은 기록을 남겨 놓지 않았다. 그러나 몇 가지 '결정적 순간'에 대해서만큼은 반복적으로 기술해 놓고 있다. 그 첫 번째 순간으로, 어린 시절 기억 중 그에게 가장 인상적인 것은, 한국 전쟁 중 피난지로 유명했던 대구에서 무태고개를 넘는 피난민 행렬에 관한 것이었다. 피난의 혼란 속에서도 사람들은 뒤를 돌아보며 "돌 주워라"라는 말을 전달하고, 그렇게 주운 돌들은 고개의 돌탑을 다함께 완성해 나가는데 쓰였다. 전쟁 중임에도 바닥에 나뒹구는 돌 하나에 각자의 소망을 의탁하는 인간들의 모습이 어린 나이의 박현기에게 인상적으로 다가왔던 것이다. 이 때 받은 인상은 후에 그가 '돌탑' 작품을 만드는 데에 중요한 잠재적 계기가 되었을 것이다.

초등학교부터 고등학교까지 미술에 남다른 재능을 보이며 교내외 수상을 휩쓸었던 그는 가장 자신 있는 분야인 미술을 자연스럽게 전공과목으로 선택하게 되었다. 1961년 홍익대학교 서양화과에 입학하여 서울에서의 고학생활을 시작했다. 인테리어 회사에서 아르바이트를 하며 학비를 벌면서, 그는 1964년에는 아예

건축학과로 전과(轉科)한다. 당시 홍익대학교에 출강했던 유명한 건축가 김수근의 영향, 순수미술 못지않게 예술적인 분야인 '건축'에 대한 기대감, 생계를 스스로 해결해야 한다는 현실적인 부담감 등이 그가 1967년 건축학과로 대학을 졸업하게 되는 이유였을 것이다.

박현기는 당시를 회고하며 포스트모더니즘 건축가였던 한스 홀라인(Hans Hollein, 1934-2014)의 〈이동식 사무실〉(1969)에 대해서도 여러 차례 언급하고 있다. 도시 한복판에서나 들판에서나 커다란 비닐 풍선 같은 공간을 만들어 사무실로 쓰고 있는 이 건축가의 기발한 사고에 매료되었음에 틀림없다. 실제로 포스트모더니즘 논의는 1960년대 순수미술 보다 건축 분야에서 먼저 대두되었는데, 엄청난 직관력의 소유자였던 박현기는 건축 잡지 『도무스(Domus)』에 게재된 한스 홀라인의 단 한 장의 사진이 미래 예술의 방향이 될 것이라고 즉각적으로 직감했을 것이다. 어쨌든 건축과 회화를 두루 공부했던 작가의 이력은 그가 특정한 장르에 국한되지 않고 다양한 예술분야를 자유롭게 넘나들게 되는 데 큰 도움이 되었을 것이다.

20대 학창시절의 그에게 있어, 또 하나 잊을 수 없는 기억은 대구 근교 화원의 남평문씨 세거지인 '광거당(廣居堂)'에 관한 것이다. 맹자의 대장부론에 나오는 문구를 따서 '광거당'이라 이름 붙여진 이 장소는, 일제 강점기 '만권당(萬卷堂)'이라는 사립 아카데미를 만들어 일제의 교육을 거부한 채 독자적인 전통 교육을 고수했던 유서 깊은 곳이었다. 지식인들의 유토피아였던 이 곳의 정신적·물질적 유산을 공부하며, 박현기는 지금까지 학교에서 배운 서양식 커리큘럼에 "속았다"는 인식에까지 이르게 된다. 어떻게 하면 한국의

전통을 깊이 내면화 하면서, 그 바탕 위에 어디 내어놓아도 소통 가능한 국제적·현대적 언어를 개발할 것인가. 그것이 박현기의 오랜 과제였던 것이다.

그러한 과제에 이미 어떤 식으로든 응답하고 있던 인물로 백남준을 꼽을 수 있을 것이다. 박현기는 1974년경 대구의 미국문화원 도서관에서 백남준의 〈지구의 축(Global Groove, 1973)〉을 영상으로 접하고 큰 충격을 받았다고 적고 있다. 이후 1978년경 일본에 가서 비디오 기술을 본격적으로 익혔고, 이내 그의 첫 비디오 작품들이 나오기 시작했다.

그가 자신의 첫 실험들을 펼친 무대는 대구현대미술제 였다. 1974년부터 시작된 대구현대미술제를 통해 박현기는 이강소, 김영진, 최병소 등과 함께 자극을 주고받으며 작업을 전개했다. 휴지에 색칠하거나 휴지를 물에 적셔 함몰하는 상태를 노출한 〈물〉 시리즈, 조명기구가 물에 비친 모습을 촬영한 첫 비디오 작품, 기울어진 모니터에 물이 채워진 것처럼 보이고 그 속에서 물고기가 노니는 영상이 담긴 〈TV 어항〉 등이 모두 대구현대미술제를 통해 처음 발표된 작품들이다.

이러한 그의 초기 활동은 1979년 상파울로 비엔날레, 1980년 파리 비엔날레에 참가하는 계기를 제공했고, 그가 일찍부터 국제적인 시야를 넓히는 기회가 되었다. 비록 한국 내에서는 수화랑-인공화랑으로 이어지는 갤러리스트 황현욱을 통해서만 주로 작품을 발표했지만, 1980년대 이후 그의 작품은 도쿄, 오사카, 타이페이 등 외국에서 더 자주 소개되었다. 계속해서 건축 인테리어 사업을 하며 스스로 번 돈을 예술 작품에 쏟아 부었던 그는, 작품이 팔리든 안 팔리든 상관하지 않고 오로지 자신이 만들고 싶은 것을 만들었다.

그는 처음에 비디오로 미술계에 유명해 졌지만, 그의 작업은 결코 비디오에 국한되지 않았다. 그는 무수한 자연석을 화랑 안으로 끌어 들이고 그 안에서 벌거벗은 채 뛰어다니는 퍼포먼스를 하기도 했고, 커다란 돌들을 감자 썰듯이 슬쩍 잘라 화랑 안을 가득 채우기도 했으며, 벽돌을 쌓거나 판자를 세우거나 하며 공간에 대한 재인식을 유도하는 작업도 했다. 철로에 쓰이던 침목을 주워다가 다듬이대와 함께 병치하기도 하고, 침목 사이를 손가락처럼 갈라 세우거나 눕히기도 했다. '포토미디어'라는 자신만의 고유한 사진기법을 도입하기도 하고, 한지 위에 오일스틱을 낙서하듯이 수없이 그어대기도 했다. 그는 돈벌이에 바쁜 와중에도 쉴 새 없이 작업을 계속했는데, 대체 그로 하여금 그와 같은 열정의 강도를 지속하도록 추동한 힘의 원천이 무엇이었는지 궁금할 정도이다. '예술'이 무엇이든 간에, 박현기는 '예술'이라고 이름 붙여도 좋을지 모르는 어떤 것을 표현하고 생산하는 일 없이는 생을 계속할 수 없는, 그런 사람처럼 보인다.

1990년대 중반 서서히 한국에서도 비디오 열풍이 불기 시작했다. 광주 비엔날레가 열리고 국제화가 급속도로 진행되면서, 박현기의 위상이 국내에서도 새삼스레 부각되기 시작했다. 더구나 비디오 편집 프로그램의 발달 및 유능한 비디오 테크니션 장희덕의 역할에 힘입어, 박현기의 비디오 작업은 한층 본격화되었다. 〈현현(顯現)〉, 〈만다라〉, 〈지하철 정거장에서〉 등의 작품이 쏟아져 나온 것이 1997년의 일이었다. 미국 킴포스터 갤러리에서 열린 4인전(백남준, 문범, 박현기, 전광영)의 성공과 더불어, 박현기에 대한 국제적인 관심도 더욱 높아졌다.

그러나 그 해 12월 갑작스럽게 터진 IMF 금융위기로 인해 예술작업의 자금이 되어주었던 인테리어 사업이 파산에 이르렀다. 그럼에도 불구하고 예술적 성취는 잠시나마 계속되었지만, 1999년 8월경 위암 말기 판정을 받으면서, 박현기는 2000년 1월 13일 58세의 길지 않은 생을 마감했다. 그가 마지막까지 작업을 지휘했던 SK 빌딩 로비의 커미션 작품이 백남준의 작품과 함께 1월 1일 제막했으며, 마지막 유언으로 남길 정도로 애착을 가졌던 광주 비엔날레의 출품작 〈개인 코드〉는 2000년 3월 29일 일반에 첫 공개되었다.

II. 박현기의 작품 : 현현(顯現)에서 만다라까지

박현기의 작품을 어떻게 볼 것인가? 이 물음은 결코 쉽지 않다. 흔히 박현기는 한국에서 자생적으로 비디오를 예술작품으로 끌어들인 선구자라는 수식이 지배적이다. 1970년대 말 그 어렵던 시절에 스스로 돈을 벌어 영상기기와 모니터를 구입하고, 모니터와 돌이 함께 있는 설치작품을 시작했다는 점은 높이 평가될 일이다.

그러나, 그를 유명하게 했던 〈TV 돌탑〉의 돌 영상은 무빙 이미지(moving image)가 아니라는 점이 특징적이다. 적막한 느낌마저 주는 그저 멈추어 있는 화면이다. 실재하는 돌과 마찬가지로, 모니터 또한 돌의 영상을 담은 일종의 '오브제'일 뿐인데, 단지 돌과의 차이점이 있다면, '빛을 내는' 오브제라는 점이다.

그에게 있어 모니터는 당시로서는 '최신의' 도구였지만, 어떤 점에서는 인류가 오랜 세월동안 끝없이 지속했던 혁신적 도구들(innovation)

중의 하나에 불과하다. 모니터는 그저 일종의 '방편'으로서, 인류의 오랜 질문을 현재의 시점에서 다시금 일깨우게 하는 것이다. 여기서 그 질문이란 근본적으로 말하자면, 실재와 허상에 관한 오랜 논의로, 호접몽(胡蝶夢)을 꾸고 난 후 무엇이 현실인지 꿈인지, 내가 인간인지 나비인지를 구분할 수 없었던 장자의 정신세계를 떠올리는 것이다. 무엇이 실재하는 돌이며, 무엇이 허상인가? 만약 영상의 돌이 허상이라면, 실재하는 것처럼 보이는 저 돌은 과연 진짜일까?

그러한 경계에 의문을 제기할 수 있는 사람이라면, 현실에서 벌어지는 수많은 탐욕과 헛된 열망으로부터 어느 정도의 거리를 유지할 수 있을 것이다. 〈우울한 식탁〉(1995), 〈묵시록〉(1999)과 같은 작품에서처럼, 인간의 뒤엉킨 삶의 모습(사바 세계)을 영상으로 재편집하면서도, 한편으로 그 세계조차 '무심하게' 바라보려는 '거리감'이 여기에서 비롯된다. 인간은 끊임없이 욕망하고 또한 '행위'한다. 그러나 그 '행위'는 진정 별다른 일도, 의미 있는 일도 아닐 것이라는 깊은 허무주의의 바탕 위에서 '일어나야' 하는 것이다.

그러한 깨달음이 있다 하더라도, 인간은 살아 있는 동안 끊임없이 행위할 수밖에 없다. 박현기의 경우 그 행위는 기본적으로 '오행'의 범주 안에서 이루어졌다고 할 수 있다. 물과 불, 흙과 나무, 그리고 쇠가 서로서로 관계 맺는 상생과 상극, 긴장과 조화의 원리는 세상 무엇에도 대체로 적용될 수 있는 틀이라고 보았다. 이 자연의 재료들을 발견하고 만지고 다듬고, 그것들을 '그대로' 위에 살짝 인공의 손이 더해져 작품이 만들어진다. 그가 골동품을 끔찍할 정도로 사랑한 것도, 오랜 세월 인간의 손을 거친 그 물건이 실제로는 매우

기본적인 오행의 요소들로 이루어진 것이라는 깨우침에서 비롯되었는지도 모른다. 그렇게 볼 때 비디오가 가진 놀라운 속성, 즉 '스스로 빛을 발하는 도구'의 우월한 측면이 더욱 두드러진다. 박현기가 모니터에 매혹되었던 것은 바로 이러한 지점이었을 것이다(그가 1982년 대구 근교 강정에서, 굳이 1박 2일로 퍼포먼스를 연 것은 모니터가 내는 그 '빛'의 효과를 밤에 더욱 잘 감상할 수 있기 때문이었으리라).

그러나 모니터조차 크게 보면 일종의 '방편'에 불과하다는 사실 또한 명심해야 한다. 박현기가 스스로 비디오 작가에 국한하지 않고, 수많은 다른 작업들(조각, 설치, 퍼포먼스, 회화, 드로잉, 사진, 포토미디어 등)에 매달렸던 것도 당연한 귀결로 보인다. 그는 스스로 비디오를 자신의 '매체' 중 하나로 '취급'하고 싶었던 것이며, 그런 점에서 그의 평면 작품을 포함한 작품 전체를 다시 조망해 보아야 하는 이유가 생긴다.

그의 작품을 전체적으로 재검토해보면, 시기별로 구분하기가 어려운 점이 있다. 그의 생애는 분명 시기별로 다른 상황에 놓여 있었고, 또한 그로 인해 작품의 외피가 달라진 것처럼 보이는 것도 사실이다. 하지만 그의 작품의 요체는 오히려 끊어질 듯 이어지는 일관된 맥락 위에 놓여 있었다고 보아야 한다. 마치 불교용어로 말하자면 화신(化身) 혹은 현현(顯現), incarnation)과 같은 것이 일어나듯이, 어떠한 소재와 질문이 한참 지난 후에 다시금 또 다른 모습으로 재등장하는 식이다.

예를 들면 1979년 낙동강변에서 제작한 반영 시리즈의 흘러가는 물의 영상은 1997년의 현현 시리즈에서 집중적으로 재탐색된다. 1981년

맥향화랑에서 전시되었던 벽돌 판화작품은 1985-86년 인공화랑이나 시나노바시화랑에서의 벽돌 설치로 변모하고, 1999년 매달렸던 영상 작품 비아그라 시리즈에 재등장한다.

도시와 거리, 그리고 그 위에 살고 있는 사람들이라는 주제도 1981년 대구의 〈도심지를 지나며〉에서 시작하여, 1990년 쿠알라룸푸르에서 〈비디오 워킹〉이라는 퍼포먼스로 실현되며, 1995년 나고야에서 다시금 정화되어 구현된다. 1997년작 〈지하철 정거장에서〉도 그러한 도시 속 인간 군상에 대한 관심의 연장일 것이다. 그는 그렇게 꾸준히 어떤 질문에 매달리며, 상황이 허락한다면 여지없이 그 질문을 재소환하여 스스로 화답하는 식으로 작업했다.

무엇보다 그에게서 가장 끈질기고 지속적인 화두는 '손'이었다. 신체에서 가장 가깝고 손쉬운 '손'이라는 소재는, 1965년의 연애편지에서 섬세하게 찍힌 지문으로 등장하기 시작하여, 1991-1993년 집중된 일명 "포토미디어(사진을 인화한 후 거기에 살짝 물을 적시고, 그 위를 날카로운 도구로 긁어내듯이 드로잉한 것)"에서 수없이 실험되었으며, 1998년경 만다라 시리즈 중 하나로 재등장한 후, 1999년 병상에서 제작한 마지막 드로잉('희망(HOPE)', '신뢰(TRUST)', '자비(MERCY)' 등의 문구가 쓰여진)으로 이어졌다. 그의 유존작으로 광주비엔날레에서 발표된 작품이 손의 지문(〈개인코드〉)이었다는 점도 의미심장하다. 어떠한 인간도 각기 다른 고유의 '코드'처럼 찍혀서 태어나는 지문. 그 위에 사회적으로 부가된 사회적 코드인 주민등록번호가 빠르게 생겨나고 사라진다. 그가 평생 관계를 맺고 지냈던 사람들의 지문과 주민등록번호들이다. 그렇게 우주

한가운데 던져진 무수한 인간들이 살고 또 죽는다.

모든 존재는 분명 그렇게 사라질 운명이다. 그것을 알면서도 우리는 그저 우리가 손으로 만드는 모든 사물들을 도구 삼아 인생을 수행해 가야만 한다. 티벳 불교에서 의례에 사용된 후 흔적도 없이 흩어지고 마는 모래를 가지고서, 열심히 공들여 '만다라'를 만드는 행위처럼 말이다. 그렇게 뭔가를 부여잡으려는 욕망과 그것으로부터 '무심'해 지려는 노력 사이에서 갈등하면서 수많은 행위가 이루어지고 수많은 작품이 만들어진다.

III. 《박현기 1942-2000 만다라》전
국립현대미술관 과천관에서 열린 《박현기 1942-2000 만다라》전은 박현기의 수많은 작업의 흔적들을 펼쳐놓은 전시이다. 그의 사후 오랫동안 유족에 의해 보관되어 오던 아카이브 2만여 점이 협의를 거쳐 처음 미술관에 반입된 것이 2012년 7월의 일이었다. 그 후 4차에 걸친 반입, 1차 목록 작성, 기증 약정 체결, 클리닝 및 수복처리, 분류, 정리, 기술(記述), 디지털화, 포장 및 라벨링, 최종 목록 작성, 전산 등록 등의 작업을 거쳐 정리가 어느 정도 일단락되었다. 한 아키비스트(양정애)가 2년 이상 전담하여 진행한 작업이다. 아직도 미진한 부분이 남아 있지만, 현재까지 정리된 아카이브의 성과를 선별하여 보여주고, 아울러 일부 작품을 복원 및 재현하여 박현기의 작품과 아카이브를 총체적으로 펼쳐 보이자는 취지로 전시가 준비되었다.

아카이브는 새롭고도 또한 일관된 그의 실험들을 살펴볼 수 있도록 연도별로 전시되었다. 1965년의 연애편지에서부터 2000년 임종 직전의 메모에 이르기까지 풍부한 아카이브를 통해 박현기의 삶과 예술적 고민을 추적할 수 있도록 했다. 드로잉, 작가노트, 편지, 사진, 영상, 각종 인쇄물 등 다양한 종류의 자료들이 공개되었는데, 그 중 대량의 사진은 그의 초기 퍼포먼스 기록을 전하고 있어 특히 흥미롭다. 퍼포먼스는 사진이나 영상 등의 기록으로만 남고 행위 자체는 사라지기 때문에, 이 사진들은 작품이라고 해도 좋을 만큼 높은 가치를 지닌다. 더구나 박현기는 실제로 그러한 사진의 가치를 염두에 둔 것이었는지, 퍼포먼스에 대한 각종 기록 사진을 당시에 직접 인화해 놓았다. 마치 언젠가 이렇게 펼쳐질 날을 기다리고 있었다는 듯이.

그의 영상 아카이브도 매우 흥미로운데, 영화 필름(16mm, 8mm 등)에서부터 유메틱(U-matic), 베타맥스(Betamax), VHS, 디지털 자료에 이르기까지 짧은 기간 동안 변모해온 한국 영상 매체의 발달사를 볼 수 있다고 할 만큼 다종다양하다. 영상 작품의 소스 뿐만 아니라 주요 전시회의 설치장면, 퍼포먼스의 기록 등 그 내용에 있어서도 풍부하다.

작품의 경우, 1997년을 기점으로 하여 더욱 본격화되는 빔 프로젝터를 활용한 대규모 영상 설치 작품과 그 이전의 작품을 구분하여 전시하였다. 일부 작품은 원본 그대로 전시되었고, 일부 작품은 아카이브에 남아 있는 기록과 박현기 생존시 함께 활동했던 테크니션들(허경식, 이상호)의 증언과 협력을 바탕으로 하여 재현된 것이다. 영상은 원본을 전시하고, 함께 설치되는 돌은 새로 구하는 식으로, '부분재현'된 작품들도 상당히 많다. 실제로 박현기는 돌의 경우 특히나 현지에서 조달하여 쓰고 버리는 방식을 썼기 때문에, 그의 작업의도와도 크게 상반되지 않는다고 판단했다. 전체적으로 아카이브와 작품은 서로 내용적인 연관을 맺고 있기 때문에, 전시장 내부에서 두 공간을 서로 왕래하며 대조하여 살펴볼 수 있도록 의도하였다.

그럼에도 불구하고 이번 전시를 통해 공개된 그의 작품과 아카이브는 총 1,000여 점에 불과하다. 또한 대부분의 아카이브는 진열장 안에 전시되어 일부 페이지만을 확인할 수 있기 때문에 제한적인 부분이 있다. 따라서 전시가 끝난 후에는 국립현대미술관 미술연구센터 원본열람 서비스를 통해 연구자들이 직접 자료를 대면해 볼 수 있도록 할 예정이다. 박현기 컬렉션뿐만 아니라, 미술연구센터의 200,000여 점의 자료들은 정리되는대로 순차적으로 원본열람 서비스를 늘려갈 예정이다.

1942년생 박현기가 살았던 시대, 한국에서 예술가로 살아간다는 것은 지금보다도 더욱 가혹한 일이었던 것 같다. 국립미술관을 포함하여 국내의 어떠한 기관이나 단체도 예술가들을 제대로 지원하고 홍보해주지 못했다. 박현기가 작품을 발표하는 무대가 주로 외국이었던 것도 그러한 이유에서일 것이다. 그저 한국의 작가들끼리 서로가 서로를 북돋우고 자극하며 미술의 지평을 넓혀나간 측면이 있다. 그러한 시대를 살았던 것에 대한 보상으로라도, 이제는 국립미술관이 그 시대 작가들을 제대로 정리하고, 재조명하며, 또한 연구의 바탕을 마련해야 할 것이다. 박현기에 대한 연구는 이제 시작이다.

Curatorial Essay on the *Mandala :* *A Retrospetive* *of Park Hyunki* *(1942-2000)*

Kim Inhye

Associate Curator
National Museum of Modern and
Contemporary Art, Korea

I. Park Hyunki (1942-2000)

Park Hyunki was born in a Korean home in Osaka, Japan in 1942, three years before the Japanese surrender and Korea's resultant independence. Park's father seems to have been a proficient worker with superb dexterity, and like millions of other Korean men, he was forcibly drafted and relocated to Japan during the colonial era. In 1945, amidst swirling rumors that the United States would be dropping a nuclear bomb on Japan, the three-year-old Park Hyunki and his family returned to Korea, settling around the neighborhood of Sindongjae in their original hometown of Daegu.

Throughout his life, Park Hyunki felt much more comfortable expressing himself by painting and drawing, rather than by speaking or writing. Therefore, he did not leave many writings about his life, although he did write extensively about a few "decisive moments" of his life. The first such moment occurred in his childhood, when he witnessed the steady stream of refugees passing through Mutae Pass in Daegu, which, due to its southern location, had become a primary destination for people fleeing the north during the Korean War(1950-1953). Park recalled that the refugees, despite their urgent situation, would still take the time to tell each other to "pick up stones," which they then used to make small stone cairns in the pass. Despite the horror and confusion of the war, people still entrusted their personal dreams and wishes to the stones they found scattered on the ground. The young Park was deeply struck by the warmth and sincerity of this incident, which he later expressed by building his own versions of stone cairns using video images.

From elementary to high school, Park demonstrated exceptional talent in fine art, winning numerous awards from his schools and other institutions. Naturally, he decided to pursue art as his major in college, and in 1961, he enrolled at Hongik University in Seoul and began his life as an independent student. He initially entered the Department of Painting, earning his tuition by working part-time at an interior-design firm. In 1964, for various reasons, he transferred to the Department of Architecture. Park certainly had a high opinion of the field of architecture, recognizing its practicality for earning a living and feeling that it offered as many possibilities for artistic expression as the fine arts. Park's decision may also have been influenced by lectures that the renowned architect Kim Swoo-geun gave at Hongik University around the time. Park graduated from the Department of Architecture in 1967.

In the 1960s, postmodernist ideas were already infiltrating the field of architecture, before they had yet entered the realm of the fine arts. Recollecting that time of his life, Park Hyunki often mentioned *the Potable Office* (1969) designed by the postmodernist architect Hans Hollein (1934-2014), which consisted of a large inflatable plastic bubble that a person could theoretically use as a portable working space. After seeing a single photo of the inflatable office in the architecture journal *Domus*, Park intuitively recognized the future direction of art, showing tremendous insight. Having such a comprehensive background in art and architecture helped Park freely traverse fields and media throughout his career, as he never felt restricted to any single genre.

Another seminal moment of Park's life is related to Gwanggeodang Hall (廣居堂), a legendary educational facility located in the village of the Nampyeong Mun Clan on the outskirts of Daegu. Notably, during the Japanese colonial era, Gwanggeodang Hall served as a private school called Mangwondang Academy (萬卷堂), which continued to provide traditional Korean education despite the national mandate that all schools provide a Japanese education. While in his twenties, Park was struck by the spiritual and material legacy of

Gwanggeodang Hall as the arcadia of Korean intellectuals, and he became somewhat disenchanted with the largely Western curriculum that he was being taught at his school and university. From that point forward, Park made it his lifelong mission to create art that not only embodied Korean tradition, but also utilized Korean tradition to develop a universal contemporary language, relatable anywhere in the world.

Another artist who was already pursuing similar goals was Paik Namjune (known internationally as Nam June Paik). Park Hyunki wrote that he was astonished when he first encountered Paik's video artwork *Global Groove* (1973), which he recalled seeing some time around 1974 at the U.S.I.S.(United States Information Service) Library in Daegu. In 1978, Park went to Japan to study video techniques and shortly thereafter began producing his own video works.

Park's earliest artistic experimentations were presented at the Daegu Contemporary Art Festival, which began in 1974. It was there that Park exhibited his works and expanded his ideas, exchanging inspirations with fellow artists such as Lee Kang-so, Kim Young-jin, Choi Byung-so, and others. Some representative works that Park first presented at the Daegu Contemporary

Art Festival include his first video work to feature the reflection of lighting equipment on water; his *Fall*(沒) series, which uses images of toilet paper being colored or soaked to illustrate stages of falling; and his *Monitor-Fishbowl*, a tilted monitor that played a video of fish swimming in a fishbowl.

Through these and other early works, Park earned invitations to international events, including *XV Bienal Internacional de São Paulo* (1979) and *11e Biennale de Paris* (1980), enabling him to gain wider recognition and adopt an international perspective. Although Park usually introduced his works at Korean galleries (e.g., Soo Gallery and Inkong Gallery) through the curator Hwang Hyun-wook, many of his pieces were presented at international venues in Tokyo, Osaka, Taipei, and elsewhere. To help fund his projects, Park continued to work in interior design, pouring much of his earnings into his artworks. Not caring whether or not one of his pieces would be sold, Park always focused solely on creating personal works that he himself wanted to produce.

Although Park initially became famous within the art field for his video works, he never limited himself to video. For one performance, he brought numerous rocks into a gallery and ran around them in the nude. For another

gallery show, he displayed large rocks that he had minimally cut or sliced. He also tried to elicit a fresh awareness of space itself through various works that involved stacking bricks, erecting planks, cutting railroad ties to look like fingers, or arranging wooden railroad ties on the ground with wooden clubs traditionally used to smooth cloth. He also used oil sticks to scribble repeatedly on traditional Korean paper, in the manner of graffiti. Finally, he even adopted his own unique photography technique that he dubbed "photo media." Amazingly, he continuously produced his artworks despite being very busy with his full-time job. We can only wonder where he found the energy to fuel such a relentless passion for artistic creation. No matter how one chooses to define "art," Park Hyunki was that rare breed of person who seemingly could not exist without expressing and producing works that might be called art.

By the mid-1990s in Korea, the fever for video art was rising, and Korean art as a whole was taking on a more international perspective, starting with the 1995 Gwangju Biennale. In line with these developments, Park Hyunki began to receive renewed attention and acclaim in Korea. Furthermore, thanks to the advancement of video-editing technology and the assistance

of the gifted video technician Jang Hee-duk, Park's video works reached a new level of innovation and achievement. In 1997 alone, Park produced several of his best-known works (i.e., *Presence & Reflection, The Mandala, and In a Station of the Metro*), and he was featured at a successful exhibition at Kim Foster Gallery in New York, along with Paik Namjune, Moon Beom, and Chun Kwang-young. As such, Park's international renown continued to increase.

In December 1997, however, Korea was struck by a major recession as part of the Asian financial crisis, and Park's interior design went bankrupt. Nonetheless, he was able to continue his artistic achievements for a while. But in August 1999, he was diagnosed with terminal stomach cancer, and he passed away on January 13, 2000 at the relatively young age of 58. His final work was part of his *Presence & Reflection* series, and it was presented (along with Paik Namjune's *TV Cello*) at the January 1, 2000 opening of Art Center Nabi, an institute focused on media art. In addition, in his will, Park expressed his intentions for *Individual Code*, which was presented on March 29, 2000, the opening day of the Gwangju Biennale.

II. Works of Park Hyunki : From *Presence & Reflection to The Mandala*

How should we view the works of Park Hyunki? This is not an easy question to answer. Park Hyunki is regularly described as a pioneer who led the introduction of video art in Korea. His efforts deserve high praise, particularly given the social circumstances of Korea in the late 1970s. In a nation stricken with poverty, Park was able to earn enough money to purchase his own video equipment and produce his elaborate installation works with video monitors and large rocks.

Interestingly however, his trademark video works of stone cairns consisted of still images, not moving images. His monitors conveyed the stillness of actual stones, thus delivering a tangible sense of desolation. Both the monitors and the stones were simple static objects, the only difference being that the monitors emitted a bit of light.

Park's monitors represented the most advanced technology that was available at the time, but for Park, the monitors were just one of many innovations that humanity had achieved in its history. In other words, the video monitor simply represented humanity's latest attempt to answer the eternal question about reality and illusion, perhaps best illustrated by the famous question of

Chuang-tzu, who could not distinguish whether he was a person dreaming about a butterfly or a person being dreamed by the butterfly. Indeed, what is a stone in reality? What is an illusion? If we say that the stone in a video is just an illusion, then how can we say that the actual stone truly exists?

In order to seriously pursue this question, a person must maintain a certain distance from the greed and futile desire that often infects reality. Park was clearly aware of the need for this distance, as demonstrated by *The Blue Dining Table* (1995) and *Apocalypse* (1999). With his videos, he sought to untangle and reorganize the complex aspects of human life—i.e., the world of suffering and confusion— but he also attempted to look into such matters with total objectivity, even indifference. Of course, every person inherently acts upon his or her desires, but Park was able to maintain a necessary distance through his deep nihilistic belief that such human activity is neither unique nor significant.

This insight is available to everyone, but in order to achieve true enlighten- ment in this way, a person must use this idea to guide his or her behavior every moment. Park Hyunki typically viewed human activities within the context of Eastern philosophy, and

specifically in relation to the Five Elements (water, fire, earth, wood, and metal). He felt that most world matters could be effectively understood by considering the relation between the elements, in terms of principles such as symbiosis/incompatibility, or tension/ balance. Park produced his works by finding, touching, and trimming various elements of nature, and then adding the slightest human touch for as little alteration as possible. He had a deep love for antiques, likely because they bore faint traces of many generations of human hands, and thus embodied the fundamental aspects of the Five Elements. These ideas also "illuminate" Park's attraction to video monitors as "tools of self-emitting light." In this regard, in 1982, he held a performance in Gangjeong (near Daegu) that spanned two days and one night, knowing that the light from the monitors could be better appreciated at night.

However, we must remember that for Park, a video monitor was only a tool that functioned within a much larger context, which is why he also worked with so many other media, producing diverse works of sculpture, installation, painting, drawing, photography, and "photo media." Although he may be remembered primarily as a video artist, he treated video as just one of his many media. As such, the time has come to

thoroughly re-examine Park's oeuvre, including his two-dimensional works.

Upon further consideration, it is very difficult to classify Park's works into chronological groups. Naturally, he was working under different conditions at various stages of his life, and the external appearances of the works changed accordingly. But despite their disparate surfaces, all of Park's artworks are linked by a solid, unified, and coherent core. In Buddhist terms, his works may be thought of as various "incarnations" of the same motif or principle.

For example, in 1979, he made his *Reflection* series, which consists of images of the flowing water of the Nakdong River; in 1997, he examined the same themes in greater depth in his *Presence & Reflection* series. Also, the brick prints that he exhibited at Maek- Hyang Gallery in 1981 evolved into his brick installations at Inkong Gallery and Shinanobashi Gallery in 1985 and 1986, and then reappeared in 1999 as hanging video works in his Viagra series.

Likewise, Park repeatedly returned to the linked themes of the city, the streets, and the people inhabiting those spaces, as seen in *Pass through the City* (1981, Daegu); in his performance *Video Walking* (1990,

Kuala Lumpur); and in a more refined form in his exhibition in Nagoya in 1995. Furthermore, *In a Station of the Metro* (1997) represents an extension of Park's persistent interest in urban life. When conditions allowed, Park consistently investigated the same issues, producing his works as a way of answering his own questions.

Above all, Park had one favorite theme that he revisited time and again: hands. This seems appropriate, given that hands represent every person's primary mode of interaction with the world. Park first used the motif of hands in 1965, when he created a love letter delicately printed with fingerprints. From 1991 to 1993, he experimented extensively with the theme of hands in his "photo-media" works, which involved etching drawings onto photographs that had been slightly dampened after development. Around 1998, the hand motive reappeared in Park's series *The Mandala*, and it appears in some of his final works as well. For example, his last drawing, made from his sickbed in 1999, depicted the words HOPE, TRUST, and MERCY in hands, and his final work *Individual Code*, exhibited posthumously at the 2000 Gwangju Biennale, was about fingerprints. Given that no two people have the same fingerprints, the fingerprint may be thought of as a personal "code."

Individual Code is a video that shows a continuous series of fingerprints, each of which is paired with a social identification number. Notably, the fingerprints and ID numbers belong to people that Park had known at various times of his life, possibly alluding to the seemingly endless series of births and deaths of people who are thrown into the midst of the universe.

Every person will eventually vanish from this life. Although we are well aware of this disheartening reality, we must carry on with our lives, using every possible object or element as a tool for our existence. There is no better reflection of this aspect of life than the mandala from Tibetan Buddhism, where many individuals work diligently to create an unbelievably elaborate desire from sand, knowing full well that their work will be swept into oblivion as the final act of the ritual. Caught between our desire to hold onto life and our effort to remain indifferent to this desire, each of us think, act, and produce our own series of works.

III. *Mandala : A Retrospective of Park Hyunki (1942-2000)*

Held at the National Museum of Modern and Contemporary Art, *Mandala : A Retrospective of Park Hyunki (1942-2000)* comprehensively explores manifold aspects of Park's

art. In July 2012, after some discussion and consultation, the museum received about 20,000 items from Park's family, to be used for the creation of his collection. The items were sent to the museum in four installments, and the first inventory was conducted. After the final agreement of the donation was officially signed, the museum conducted an extensive two-year project to completely organize the materials. This project, enacted largely through the diligent efforts of archivist Yang Jung-ae, involved cleaning, restoration, classification, organization, description, digitization, labeling, the final inventory, and computer registration. Some work is still required, but this exhibition aims to present the current state of the newly organized archives by providing a comprehensive retrospective of Park Hyunki's works, some of which have been restored or reproduced.

The archival materials are organized chronologically by year, allowing viewers to appreciate and understand Park's insightful artistic experimentations. Featuring items from throughout Park's career, ranging from love letters written in 1965 to memos written just before his death in 2000, this exhibition exhaustively traces his life, his work, and his philosophy. Various types of materials

are displayed, including drawings, notes, letters, photos, videos, and printed materials. Of particular interest are the photos, some of which provide rare documentation of his early performances. After its initial staging, performance art exists only in the form of video or photographs, so these invaluable photos must be regarded as artworks in their own right. The artist himself was aware of the importance of such photos, having taken great care to have photos of his performances taken, and then personally developing and preserving the photos over the years, as if awaiting the day when they would finally be presented to the public.

Of course, the film and video archives are also fascinating. At the most basic level, the video archives, which comprise many different formats (e.g., 8 mm and 16 mm films; U-matic, Betamax, VHS, and digital videos), show how the technology for capturing moving images has evolved in Korea. But aside from their format, the archival videos contain a wealth of important contents, including documentations of key performances and behind-the-scenes looks at the installation process of major exhibitions.

As for the actual works presented in the exhibition, they are divided between works made before and after 1997,

when Park began creating large-scale video installation works utilizing a beam projector. Some works are exhibited in their original form, while others were reproduced based on records from archives, in addition to the recollections and assistance of technicians such as Heo Kyoung-sig and Lee Sang-ho, who helped Park create the original works. Interestingly, some of Park's works—particularly those involving videos and rocks—have been "partially" reproduced. In other words, Park's original video is shown along with newly gathered rocks, since the original rocks are obviously no longer available. Given that Park himself would typically gather rocks from around the site of the exhibition, we feel that this process is in the spirit of his intentions. Notably, many of the archival items are related to the artworks being presented; thus, whenever possible, the exhibition space has been organized to enable visitors to directly examine and compare archival records of a work with the actual work itself.

All told, only about 1,000 pieces from the archives are on display in this exhibition, and many of them are confined to display cabinets, such that only a few pages can be seen at a time. However, after the exhibition closes, the original materials in their entirety will be made available for viewing through the

MMCA Art Research Center. In fact, the Research Center is currently working to fully organize about 200,000 items from the museum's collection, including the Park Hyunki Collection and more, and to make them available for public viewing.

Born in 1942, Park Hyunki lived through one of the harshest periods of Korean history, continually producing works under conditions that were much more difficult than those faced by today's artists. In his lifetime, there were virtually no good institutions or organizations in Korea that were capable of adequately supporting or promoting artists. Hence, it is no surprise that so many of his works were introduced outside of Korea. Lacking institutional support, Park and his fellow Korean artists learned to inspire and encourage one another to expand the horizon of Korean contemporary art. Today, the only compensation that the National Museum of Modern and Contemporary Art can offer these exemplary artists is to fully examine, appreciate, and conserve their work, and to create research foundations dedicated to understanding this difficult period of our history. With that in mind, the research on Park Hyunki has only just begun.

전시작품

Works

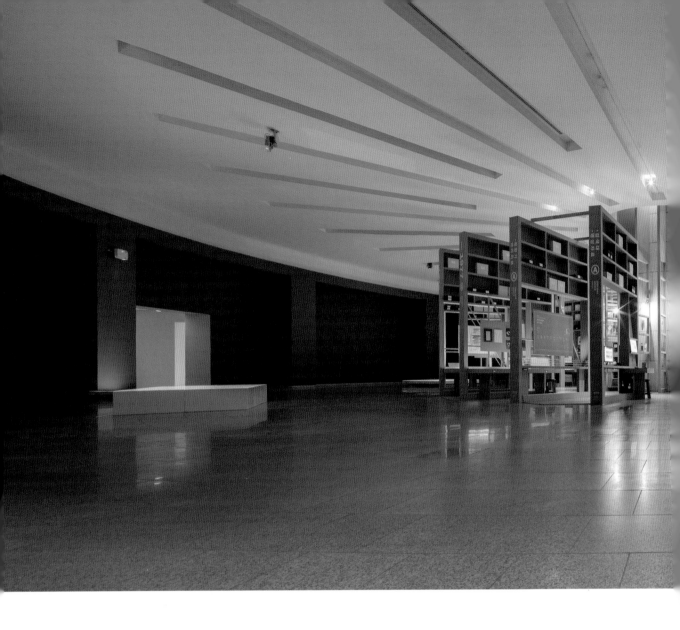

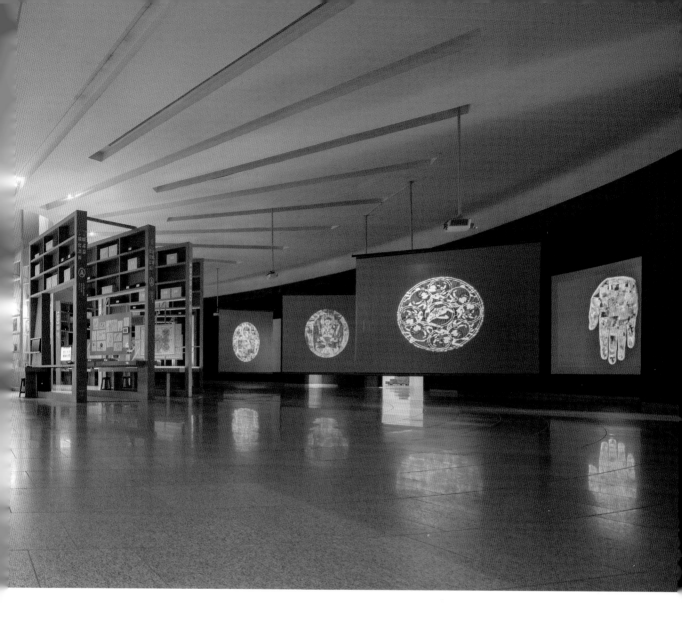

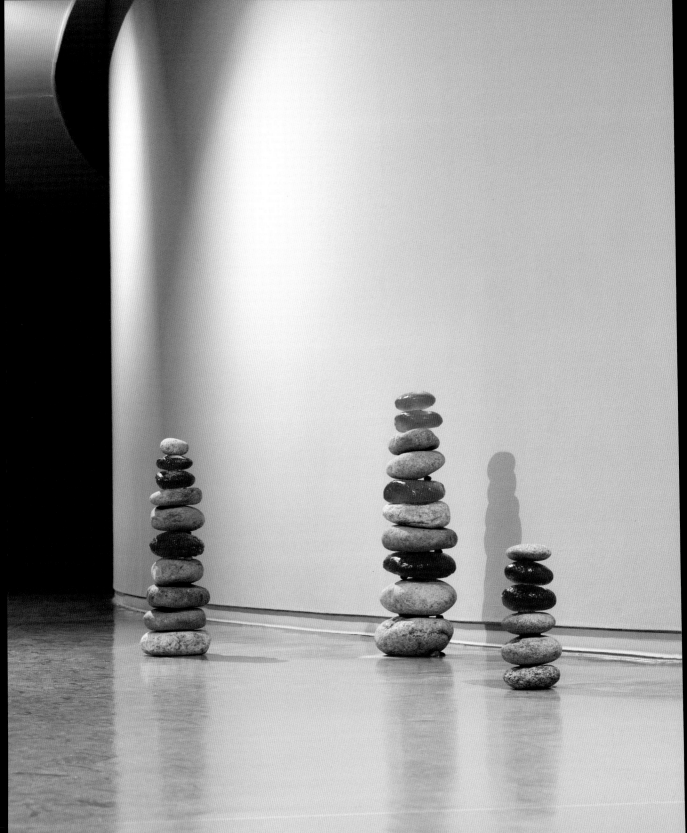

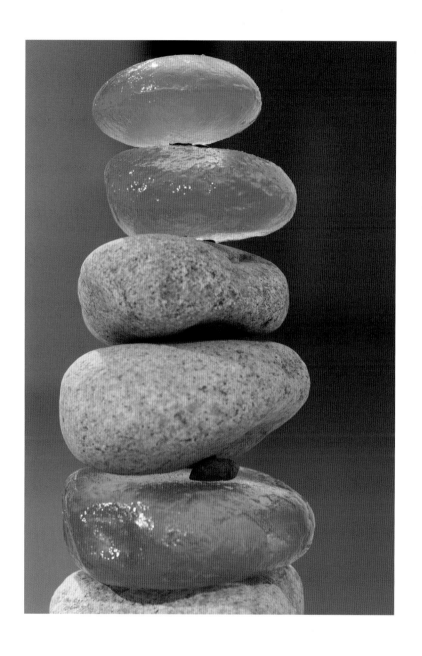

무제,1978 (2015 재현)
돌, 합성수지

Untitled, 1978 (reproduced in 2015)
Stones, resinoid

무제《박현기 비데오전》(1979, 한국화랑) 출품 사진》, 1979
젤라틴 실버 프린트

Untitled(Photographs exhibited in 〈Park Hyun-ki : Video Works〉(1979, Han Kook Gallery)), 1979
Gelatin silver print

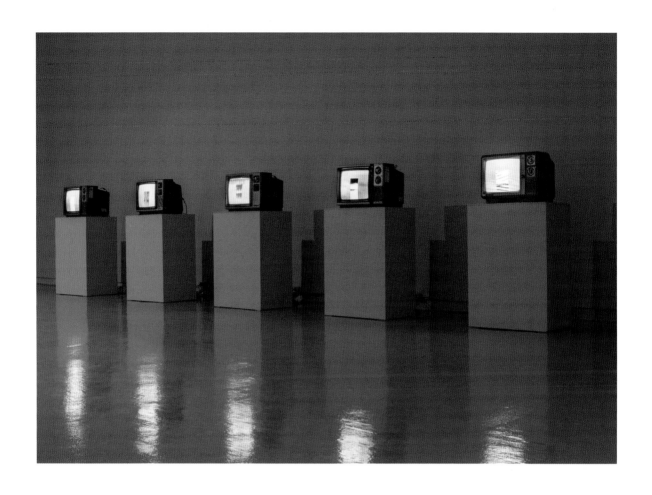

무제, 1979
단채널 비디오, 컬러, 무음; 모니터

Untitled, 1979
Single-channel video, color, silent; monitor

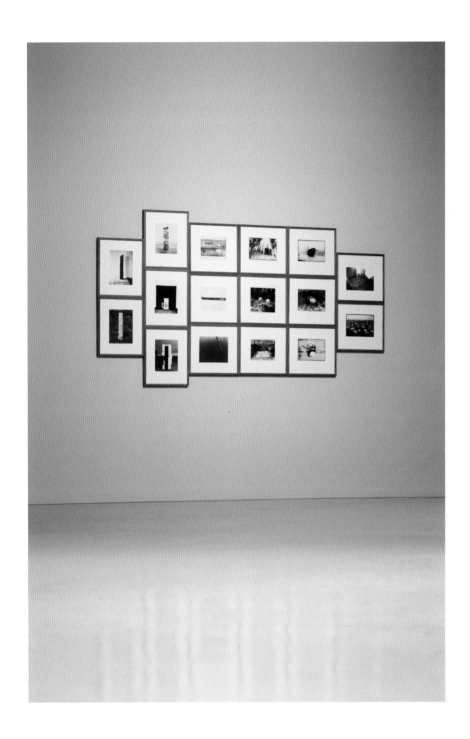

작품 및 퍼포먼스 기록 사진, 1974-1985
젤라틴 실버 프린트

Photographs of Works & Performances, 1974-1985
Gelatin silver print

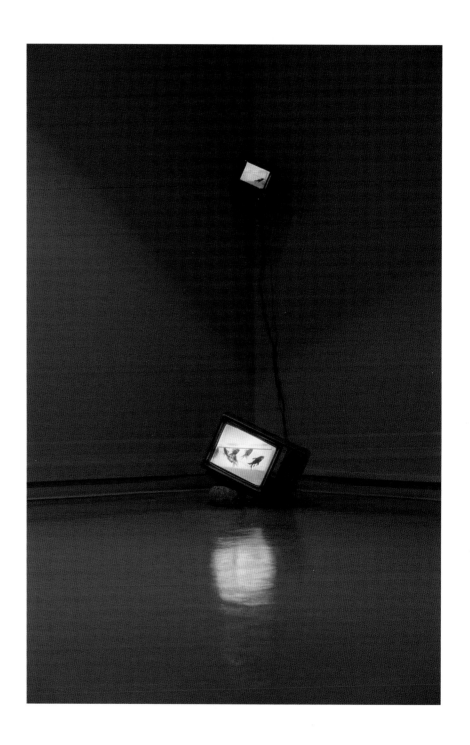

무제, 1984
2채널 비디오, 컬러, 무음; 모니터

Untitled, 1984
Two-channel video, color, silent; monitor

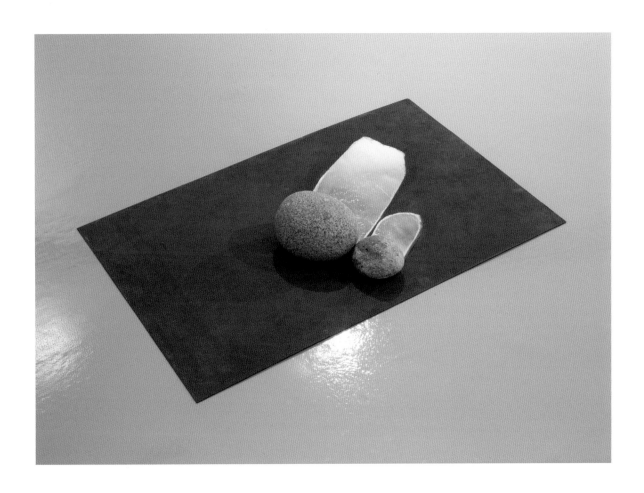

무제, 1980
돌, 철판, 홍익대학교 박물관 소장

Untitled, 1980
Stone, steel plate, Hong-ik University Museum Collection

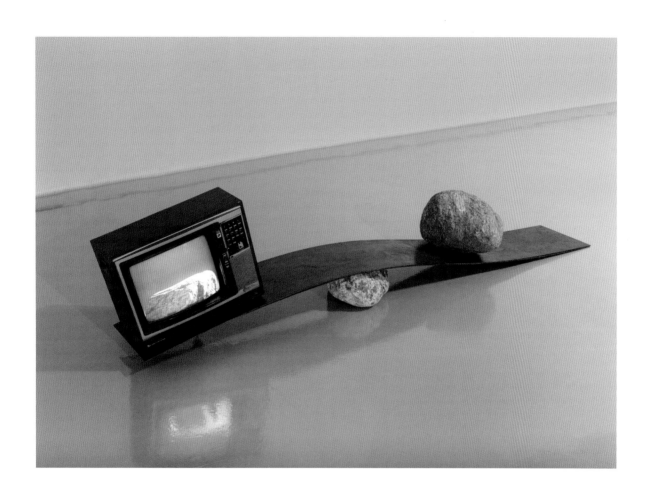

무제, 1984 (2015 부분재현)
단채널 비디오, 컬러, 무음; 모니터, 돌, 금속판

Untitled, 1984 (partly reproduced in 2015)
Single-channel video, color, silent; monitor, stone, steel plate

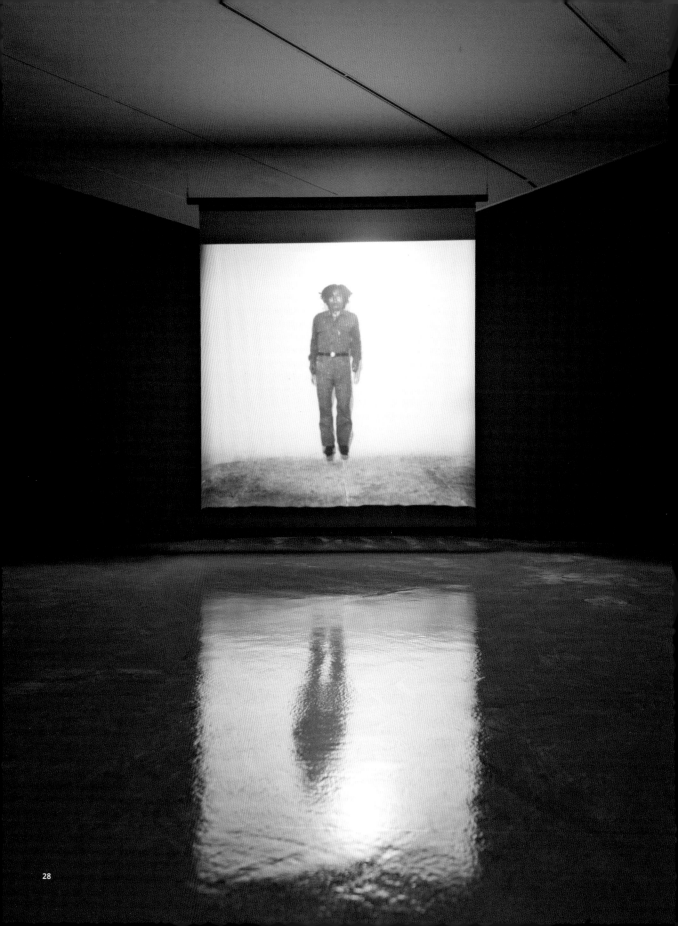

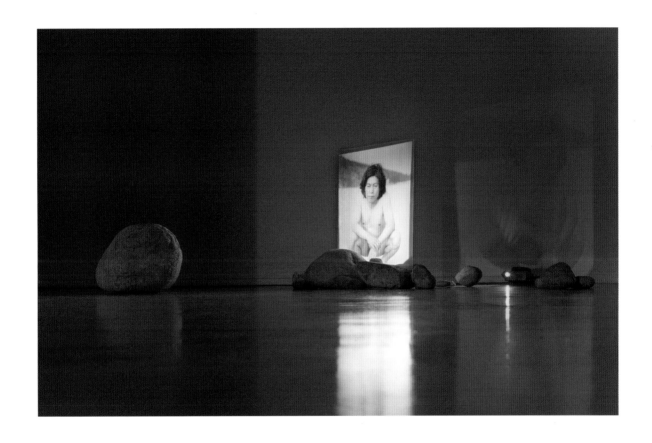

무제, 1980
16mm 필름, 흑백, 무음; 비디오 프로젝터

Untitled, 1980
16mm film, black and white, silent; video projector

무제, 1982
돌, 유리, 슬라이드 프로젝터

Untitled, 1982
Stone, glass, slide projector

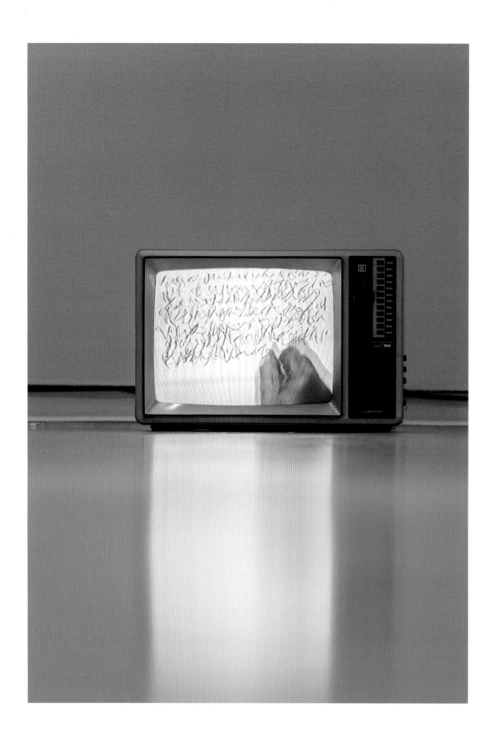

작품 2-B, 1985
단채널 비디오, 컬러, 사운드

Work 2-B, 1985
Single-channel video, color, sound

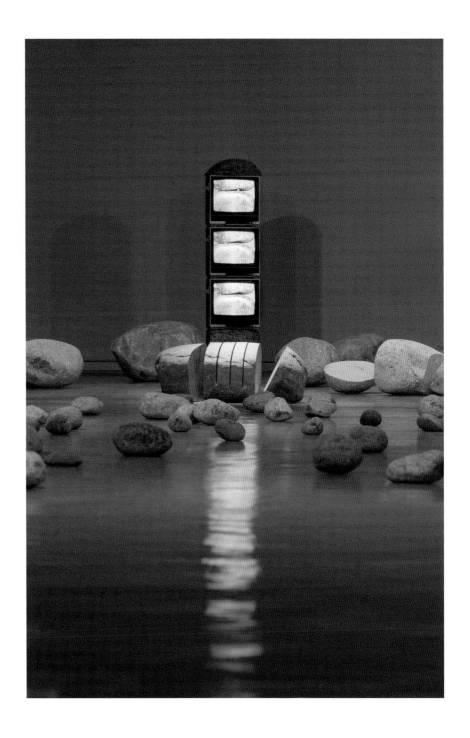

무제, 1987
단채널 비디오, 컬러, 무음; 모니터 3대, 돌

Untitled, 1987
Single-channel video, color, silent; three monitors, stone

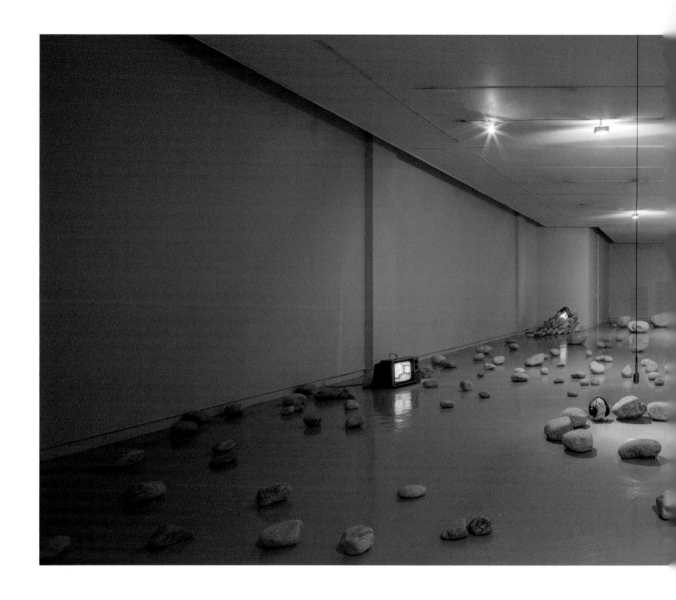

《박현기 1942-2000 만다라》 전시장면

Installation view of *Mandala : A Retrospective of Park Hyunki (1942-2000)*

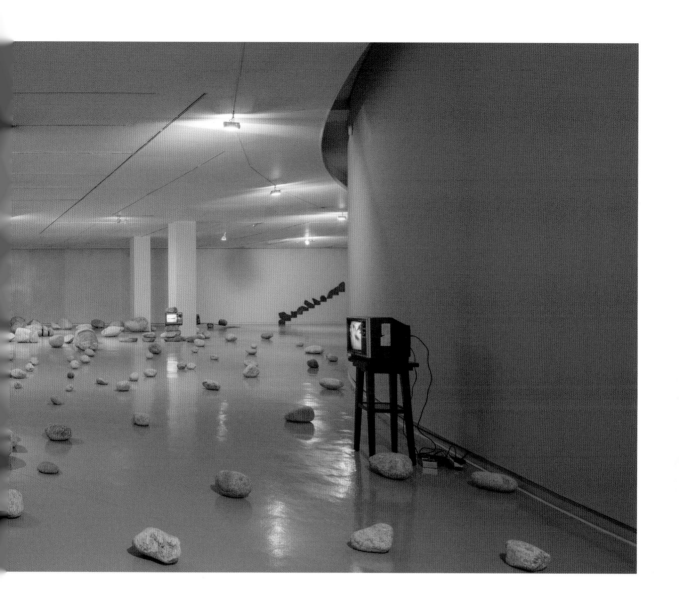

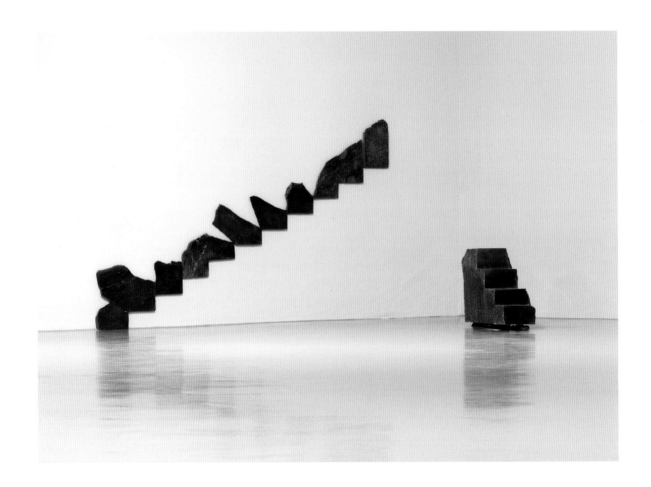

무제, 1987 (2015 재현)
돌

Untitled, 1987 (reproduced in 2015)
Stone

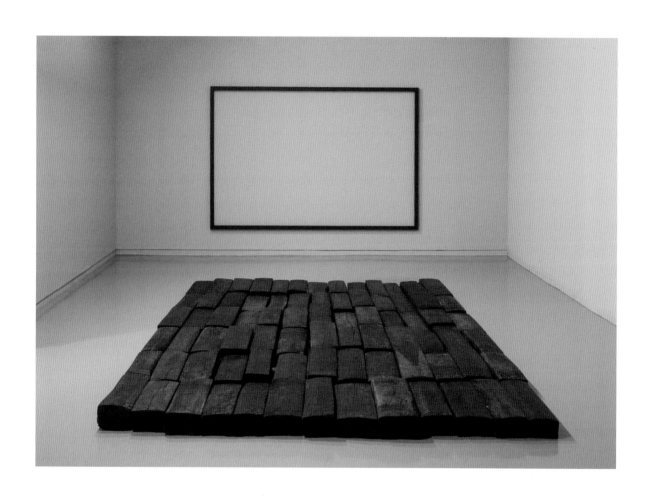

무제, 1990 (2015 부분재현)
나무, 철판

Untitled, 1990 (partly reproduced in 2015)
Wood, steel

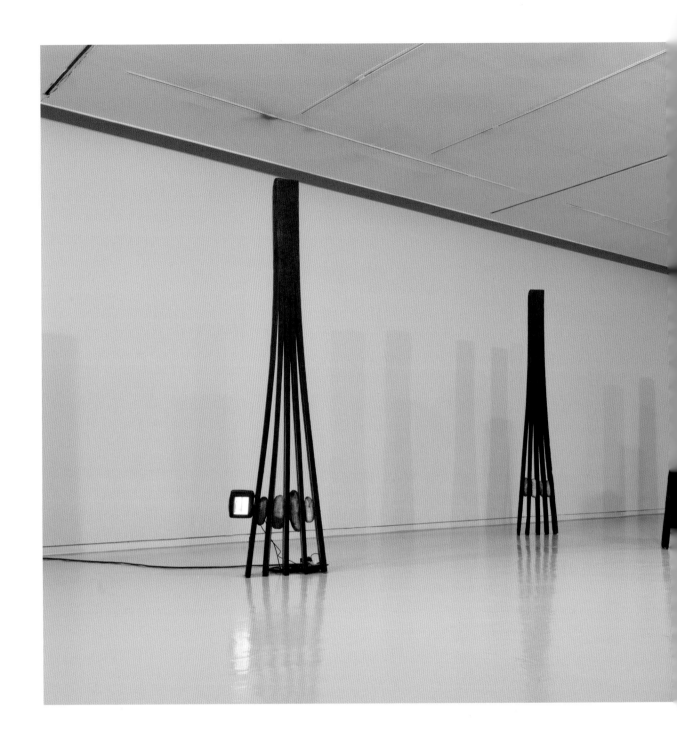

무제, 1993
단채널 비디오, 컬러, 무음; 모니터, 나무, 돌

Untitled, 1993
Single-channel video, color, silent; monitor, wood, stone

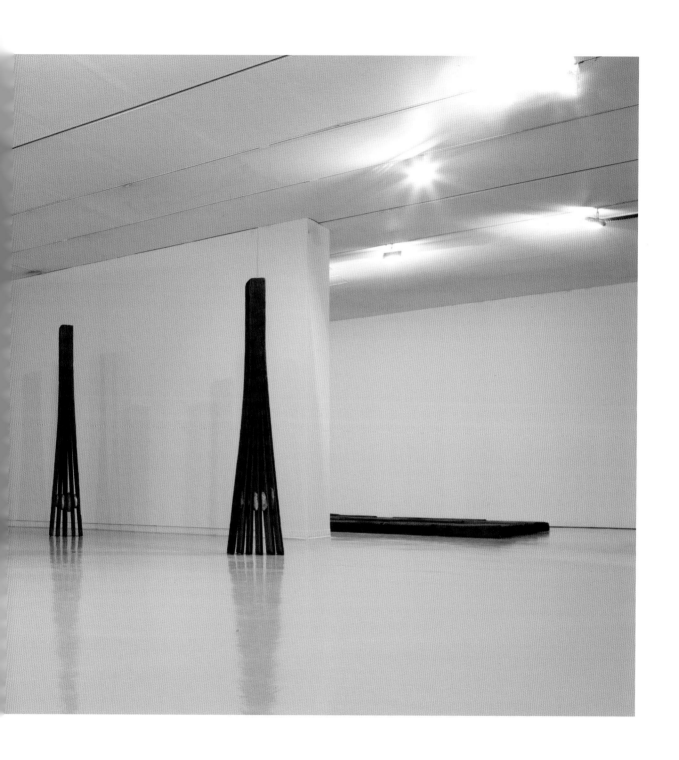

무제, 1993 (부분)
단채널 비디오, 컬러, 무음; 모니터, 나무, 돌

Untitled, 1993 (Detail)
Single-channel video, color, silent; monitor, wood, stone

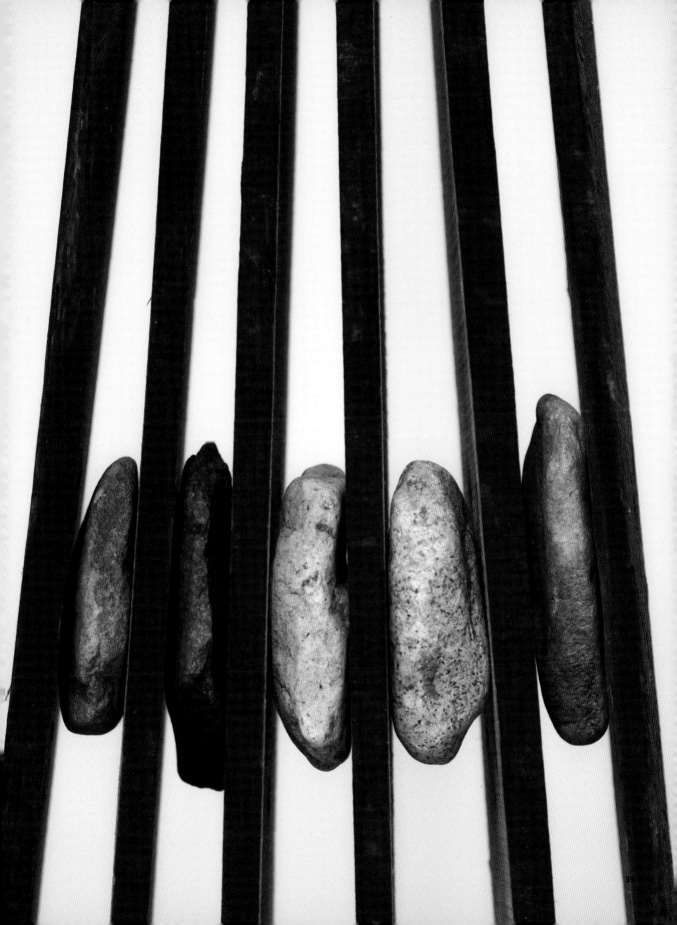

우울한 식탁, 1995
2채널 비디오, 컬러, 무음; 비디오 프로젝터, 접시, 석고, 나무 테이블

The Blue Dining Table, 1995
Two-channel video, color, silent; video projector, dish, plaster, wooden table

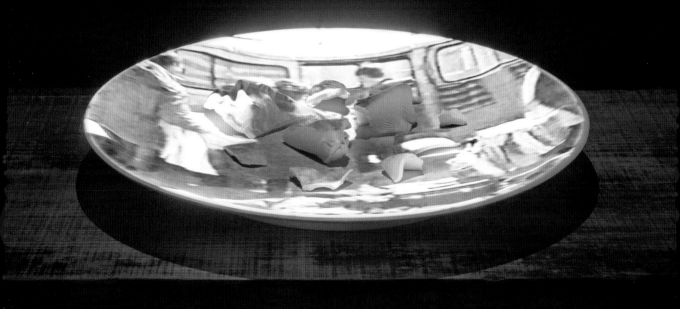

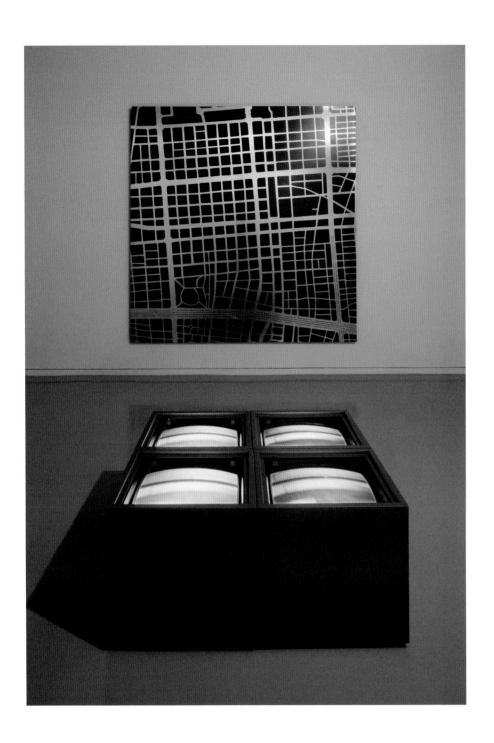

비디오 워킹, 1995
단채널 비디오, 컬러, 사운드; 모니터 4대, 알루미늄 패널

Video Walking, 1995
Single-channel video, color, sound; four monitors, aluminum panel

지하철 정거장에서, 1998
단채널 비디오, 컬러, 무음; 프로젝터, 아연판, 삼각대

In a Station of the Metro, 1998
Single-channel video, color, silent; projector, zinc plate, tripod

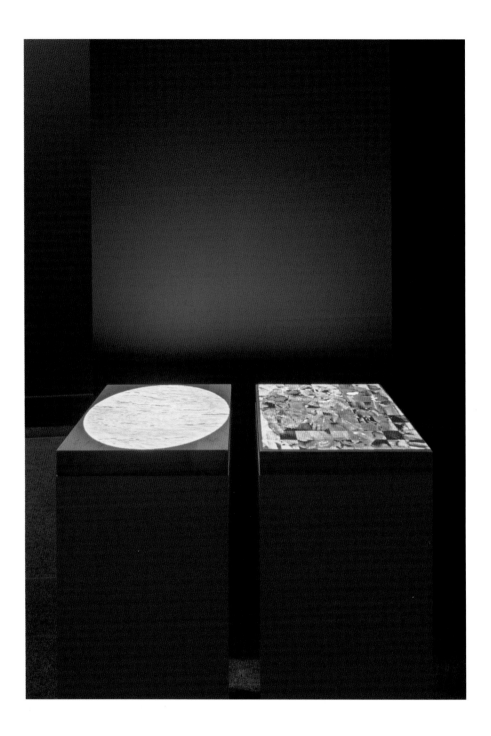

만다라 시리즈 : 제물 3 성수(聖水), 1998
단채널 비디오, 컬러, 무음; 비디오 프로젝터, 대리석 (좌)

The Mandala Series : Immolation 3 Holy Water, 1998
Single-channel video, color, silent; video projector, marble

만다라 시리즈 7, 1998
단채널 비디오, 컬러, 사운드; 비디오 프로젝터, 대리석 (우)

The Mandala Series 7, 1998
Single-channel video, color, sound; video projector, marble

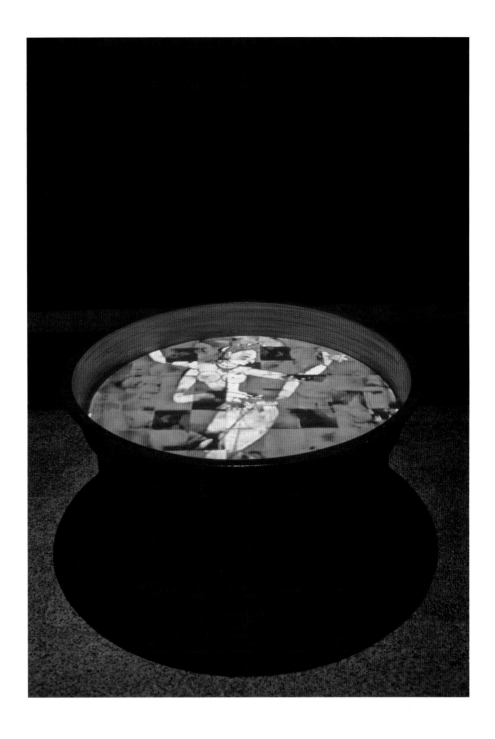

만다라, 1997
단채널 비디오, 컬러, 사운드; 비디오 프로젝터, 의례용 헌화대, 대구미술관 소장

The Mandala, 1997
Single-channel video, color, sound; video projector, pedestal,
Daegu Art Museum Collection

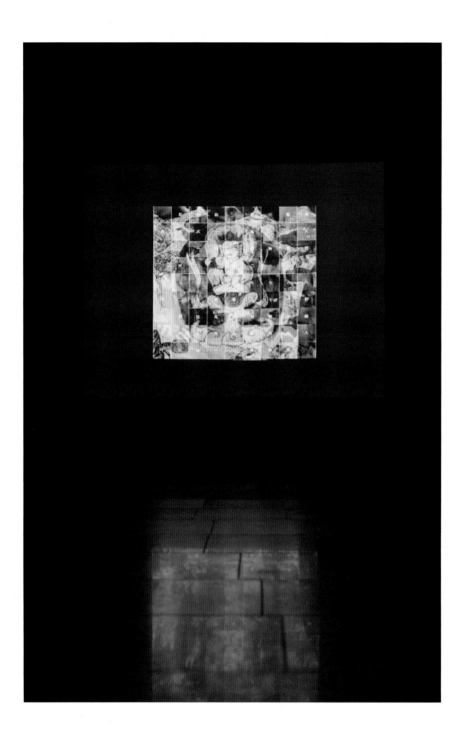

만다라, 1997
단채널 비디오, 컬러, 사운드; 비디오 프로젝터

The Mandala, 1997
Single-channel video, color, sound; video projector

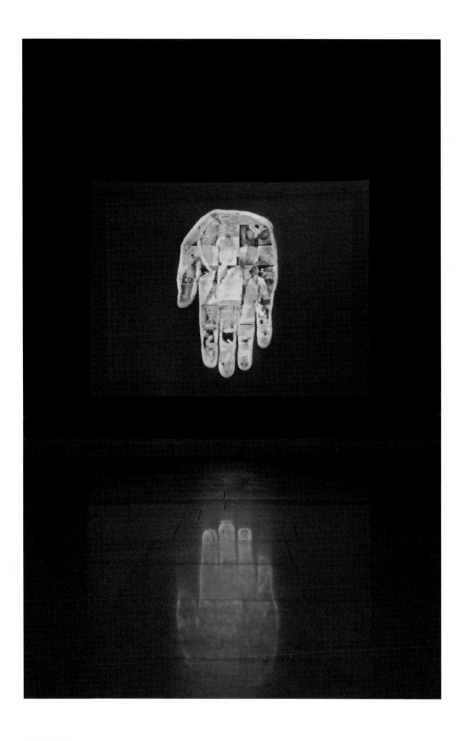

만다라, 1998
단채널 비디오, 컬러, 사운드; 비디오 프로젝터

The Mandala, 1998
Single-channel video, color, sound; video projector

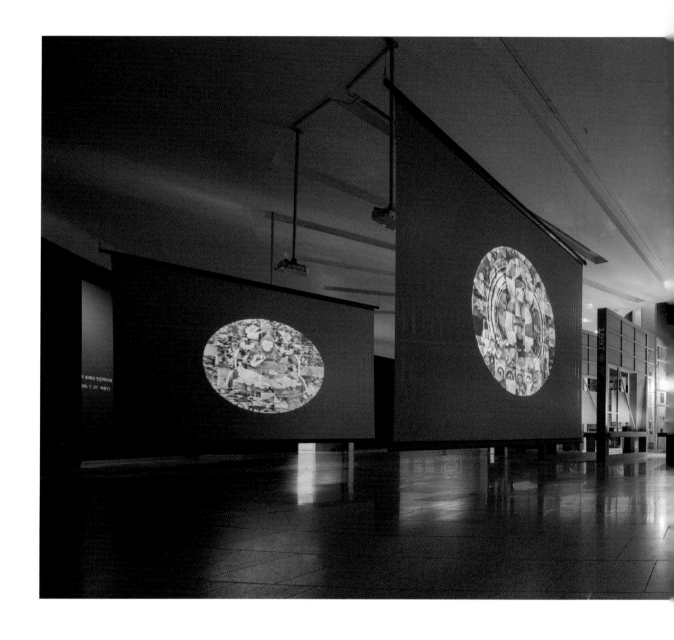

만다라 시리즈, 1997
비디오, 컬러, 사운드; 비디오 프로젝터, 스크린

The Mandala Series, 1997
Video, color, sound; video projector, screen

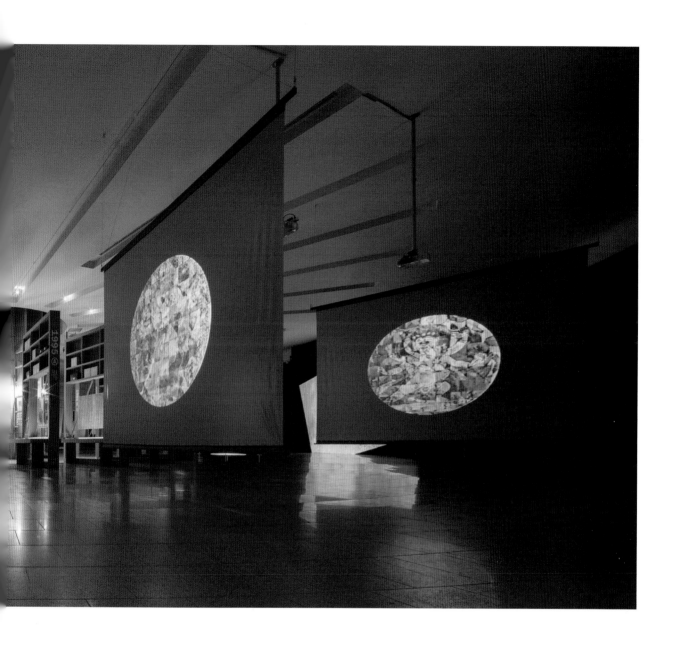

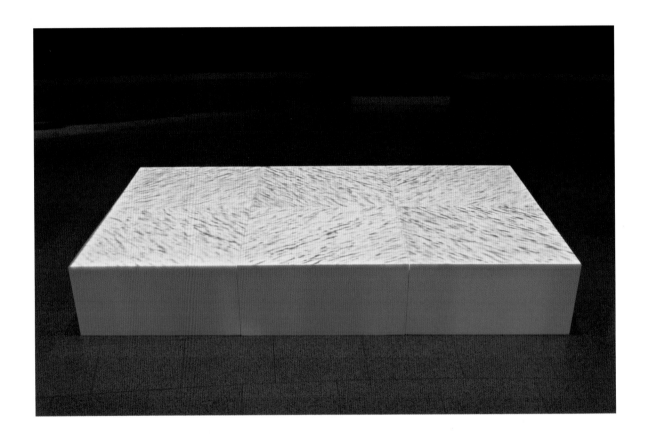

반영 시리즈, 1997
단채널 비디오, 컬러, 무음; 비디오 프로젝터, 대리석

Reflection Series, 1997
Single-channel video, color, silent; video projector, marble

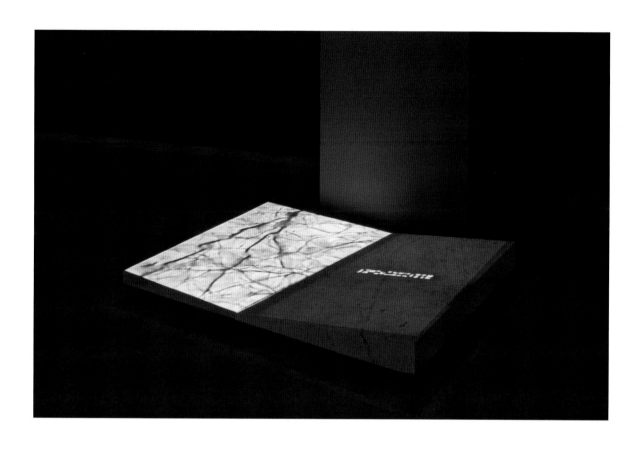

물 시리즈 : 하일산중(夏日山中), 1998
단채널 비디오, 컬러, 무음; 비디오 프로젝터, 대리석

Water Series : In the Mountains on Summer Day, 1998
Single-channel video, color, silent; video projector, marble

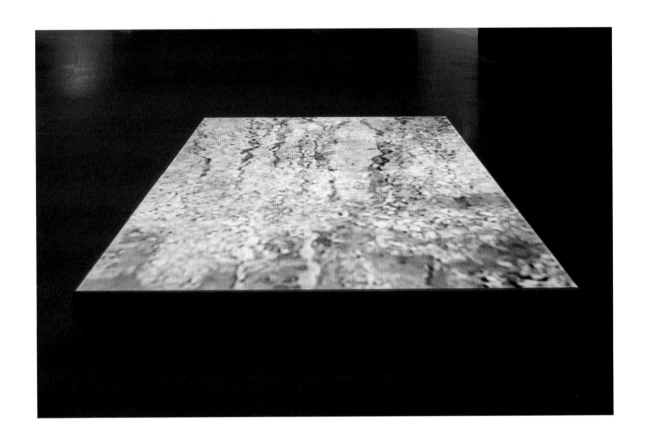

물 시리즈 1, 2, 3, 1998
단채널 비디오, 컬러, 무음; 비디오 프로젝터, 대리석

Water Series 1, 2, 3, 1998
Single-channel video, color, silent; video projector, marble

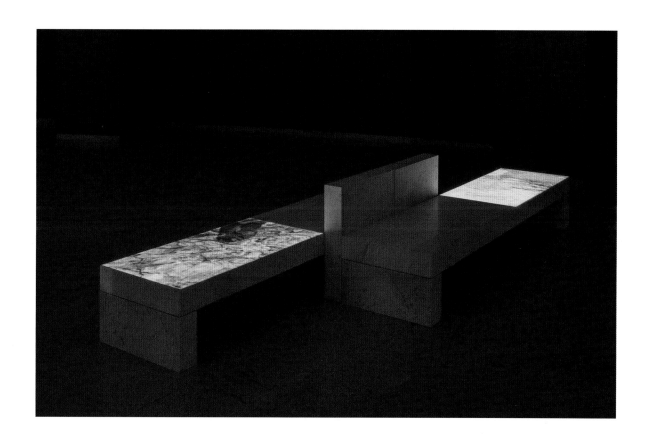

현현(顯現) 1, 2, 1999
단채널 비디오, 컬러, 무음; 비디오 프로젝터, 대리석

Presence, Reflection 1, 2, 1999
Single-channel video, color, silent; video projector, marble

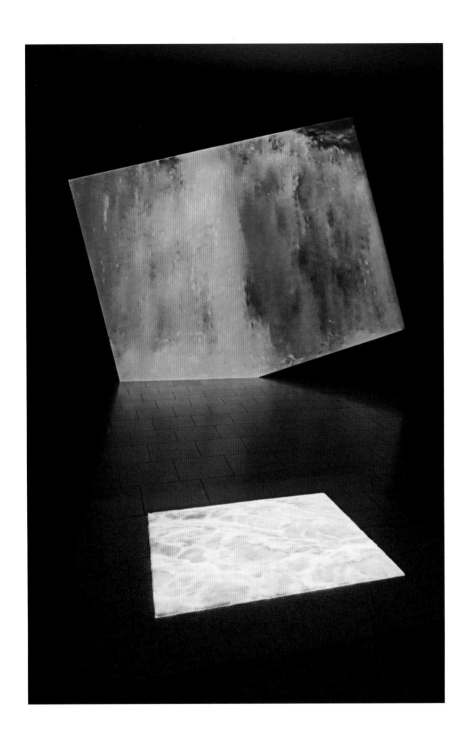

낙수, 1997
2채널 비디오, 컬러, 사운드; 비디오 프로젝터, 대구미술관 소장

Falling Water, 1997
Two-channel video, color, sound; video projector,
Daegu Art Museum Collection

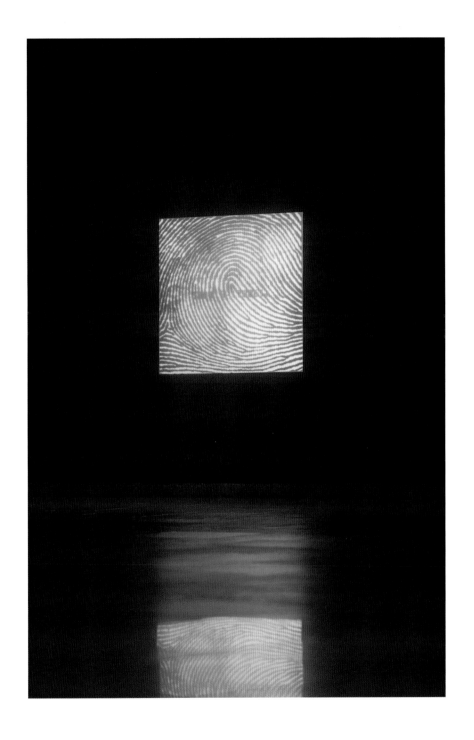

개인 코드, 1999
단채널 비디오, 컬러, 무음; 비디오 프로젝터

Individual Code, 1999
Single-channel video, color, silent; video projector

아카이브

Archives

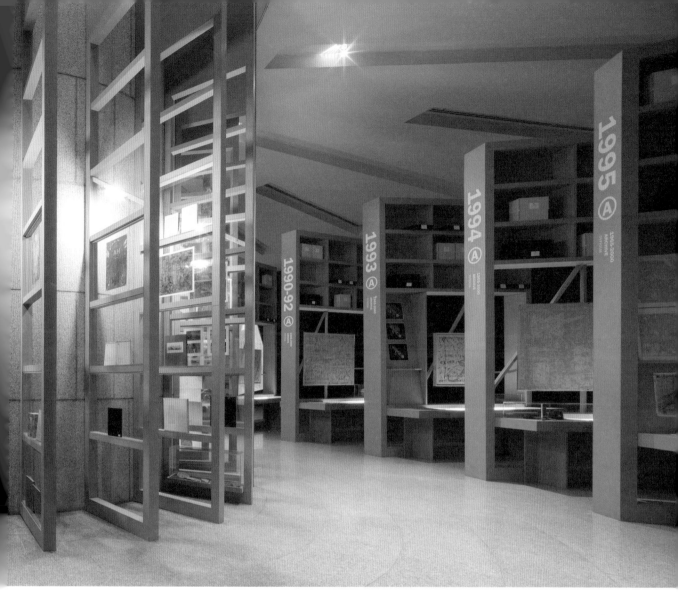

1965-77

박현기는 1961년 홍익대학교 서양화과에 입학해, 1967년 건축학과로 졸업한 후, 인테리어 사업을 하면서 1970년대 초 대구에 정착했다. 이후 이강소, 최병소, 김영진 등과 함께 1974년부터 시작된 대구현대미술제의 창립에 주도적 역할을 했다. 1974년 제 1회 대구현대미술제에서는 〈몰(沒)〉 시리즈를, 1975년 제 2회에서는 콜라주 작품을 출품하였으며, 1977년 제 3회에서는 포플라 나무의 그림자와 대칭으로 흰색 횟가루를 이용해 인공의 '흰 그림자'를 그리는 행위를 펼쳤다. 이 무렵 서울에서 열린 앙데팡당전, 서울현대미술제 등에 정기적으로 작품을 내놓았다.

그 외에도 박현기는 1974년 부산 타워갤러리에서 김인환과 2인전을, 1976년 대백갤러리에서 조성렬과 건축전을 개최한 바 있다. 초기의 드로잉 중에는 1965년 학창시절 연애편지에 등장하는 손 프린트가 인상적인데, 매우 섬세하고 완벽하게 찍힌 손의 지문이 자신의 '존재'를 증명하고 있다.

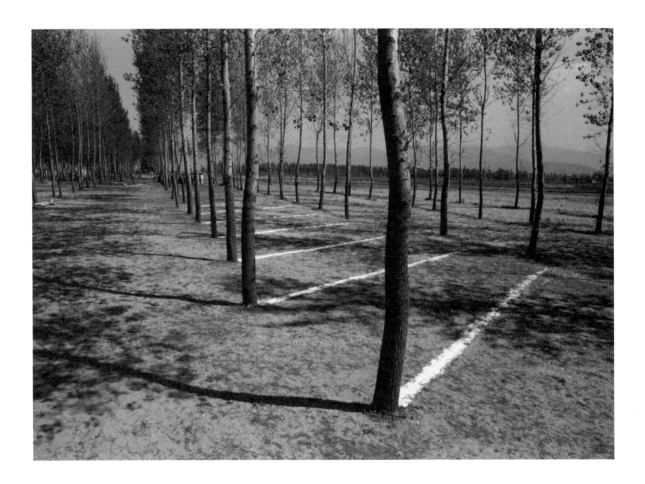

〈포플러 이벤트〉
《제3회 대구현대미술제》 출품작

1977년 4월 30일부터 5월 8일까지 열린
《제3회 대구현대미술제》에서 박현기가 행한
〈포플러 이벤트〉의 기록사진이다.
낙동강 강정 백사장변에 늘어선 포플러 나무
8그루에 횟가루를 나무 그림자처럼 부려놓고
그린 것이다. 나무의 실재 그림자와 대칭을 이루는
하얀 선을 반복적으로 바닥에 그려가며 횟가루와
나무 그림자와의 관계를 언급한 작품이다.

《제3회 대구현대미술제》 현장사진

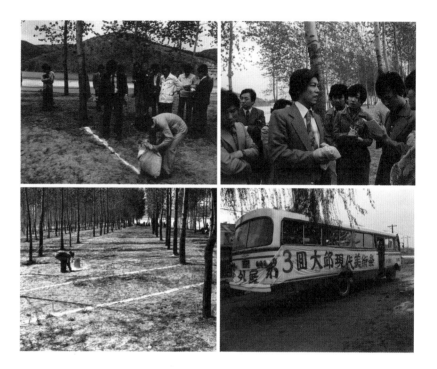

「전위미술(前衛美術)운동 지방(地方)으로
확산(擴散) : 대구 미술제(大邱 美術祭)에
1백여 작가들 참여」, 『서울신문』 1977년
5월 4일자 기사

1977년 5월 4일 『서울신문』에 실린 《제3회
대구현대미술제》 관련기사이다. 횟가루를 뿌리며
〈포플러 이벤트〉를 행하는 박현기의 사진이 실려
있다.

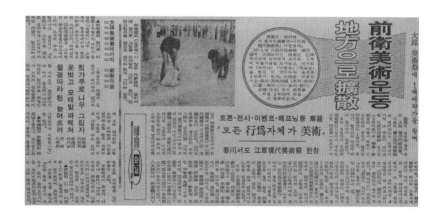

〈몰(沒)〉
《제4회 앙데팡당전》 출품작

1976년 7월 3일부터 7월 9일까지 국립현대
미술관(덕수궁)에서 열린 《제4회 앙데팡당전》에
출품된 〈무제〉의 사진이다. 박현기는 이 전시의
'입체B' 부문에 휴지와 먹을 이용한 〈몰〉시리즈
2점을 출품하였다.

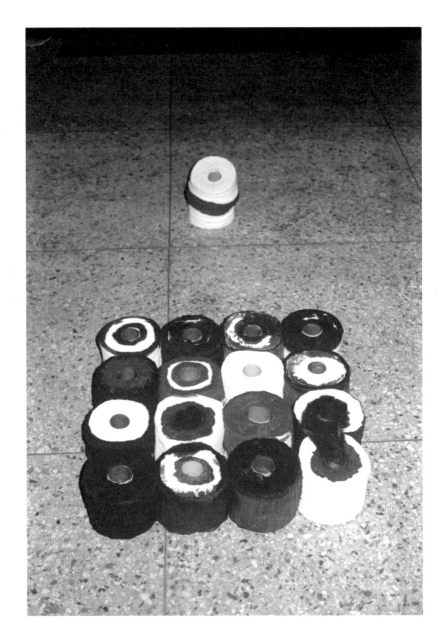

〈무제〉
《제3회 서울현대미술제》 출품작

1977년 12월 8일부터 12월 18일까지
국립현대미술관(덕수궁)에서 열린 《제3회 서울현대
미술제》에 출품된 〈무제〉의 사진이다. 박현기는
이 전시에서 전시장 바닥에 돌을 세워놓고 돌, 바닥,
벽에 부분적으로 흑색 페인트를 칠했다.

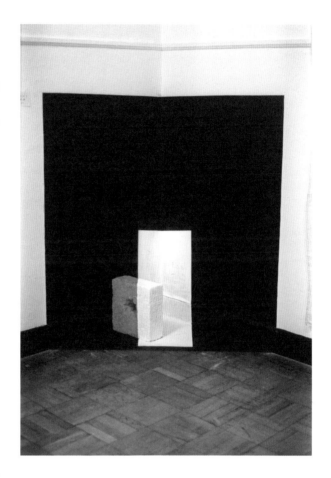

〈무제 77-12〉 사진

《제3회 서울현대미술제》 도록에 실린
〈무제 77-12〉이다. 박현기는 이 전시에 〈무제〉를
출품하였으나, 도록에는 합판과 페인트를 이용한
작품 〈무제 77-12〉의 사진을 수록했다.

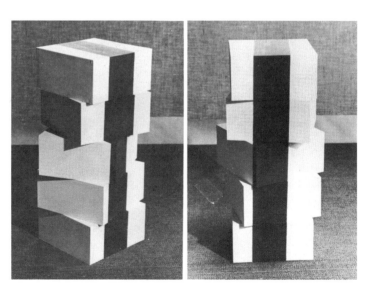

《WORK · 2》 브로슈어

1974년 10월 2일부터 10월 7일까지 부산
타워갤러리에서 열린 박현기·김인환 2인전
《WORK · 2》의 브로슈어다. 전시 일시, 박현기와
김인환의 작품 이미지, 작가 약력 등이 수록되어
있다. 박현기의 1974년 《제1회 대구현대미술제》
출품작 〈우+호=ㅇ〉의 이미지가 담겨있다.

박현기 손바닥 지문과 메모

1965년 8월에 쓴 일종의 연애편지로, 박현기의
손바닥 지문이 찍혀있다.

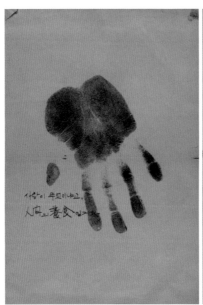

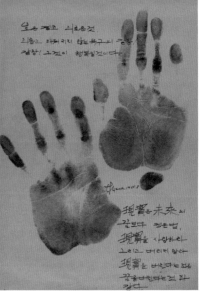

1966년 드로잉

1966년에 '경주 남산'을 소재로 제작된 박현기의
드로잉이다. 오른쪽 하단에 제작연도, 작가의
서명이 적혀있다.

1966년 드로잉

〈몰(沒)〉
《제1회 대구현대미술제》 출품작(추정)

1974년 10월 13일부터 10월 19일까지
대구 계명대학교 미술관에서 열린《제1회 대구현대
미술제》에 〈몰(沒)〉 시리즈를 출품하였다. 이 사진은
'몰 시리즈' 중 하나로, 《대구현대미술제》의
출품작인지는 정확히 확인되지 않는다.

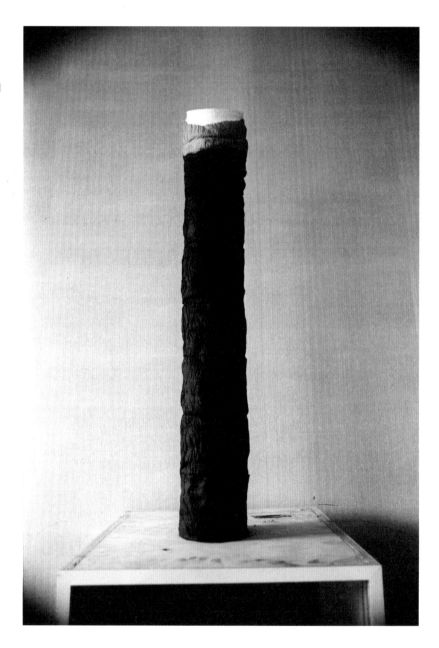

〈몰(沒)〉

1975년 11월 2일부터 11월 8일까지 대구
계명대학교 미술관에서 열린《제2회 대구현대
미술제》에 출품된〈몰(沒)〉사진이다.《제2회
대구현대미술제》에는 강국진, 박서보, 박현기,
심문섭 등 77명의 작가가 참여했으며, 박현기는
캔버스에 오브제인 흙손자루를 부착한 작품
〈몰〉을 출품했다.

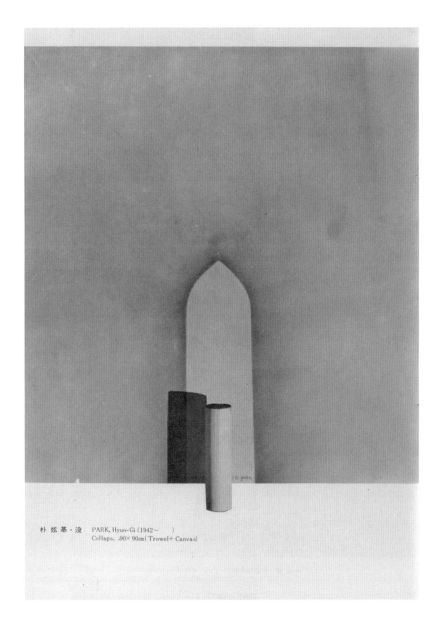

朴 炫 基 · 沒 PARK, Hyun-Gi (1942~)
Collaps. .90× 90cm(Trowel+ Canvas)

1978

박현기의 개인전이 1978년 7월 3일부터 9일까지 서울화랑에서 열렸다. 이 전시에서 박현기는 돌탑을 여러 개 쌓아올려 전시장 바닥에 배치하였다. 작은 돌들 사이에 합성 레진으로 돌의 형태를 따서 만든 인공 돌이 끼어 있는 작품이었다. 인공 돌은 빛을 받아 투명하게 반짝이는 효과가 특징적인데, 빛과 그림자, 자연과 인공, 진짜와 가짜 사이의 관계를 탐색한다는 점에서 그의 이후 작업의 과제를 예고하고 있다.

이 개인전의 브로슈어에는 야외에서 휴지를 물에 적셔 함몰되는 과정을 사진으로 찍은 작품 〈1978년 6월 1일에서 7일〉도 실려 있다. 그의 〈몰(沒) 시리즈〉는 1974년부터 1978년까지 여러 전시를 통해 발표되었다. 한편, 대구현대미술제 제 4회전이 9월 23일부터 30일까지 대구시민회관에서 열렸는데, 박현기의 첫 비디오 작품이라고 할 수 있는, 조명 기구가 물에 비친 영상이 출품되었다. 박현기는 이 해에 비디오 작품을 제작하기 위해 일본의 비디오 작가인 야마구치 가츠히로의 도움을 받아 Victor사(社)를 방문하여 기술적 자문을 받았다.

〈무제〉
《박현기 전》(서울화랑) 출품작

1978년 7월 3일부터 7월 9일까지 서울화랑에서
열린 개인전 《박현기 전》의 출품작이다. 실재 돌
사이에 유리로 만든 '가짜 돌'이 끼어들어 탑처럼
쌓아 올려졌다.

〈무제〉
《박현기 전》(서울화랑) 출품작

〈1978년 6월 1일에서 7일〉

1978년 7월 3일부터 7월 9일까지 서울화랑에서
열린 《박현기 전》 브로슈어에 실린 〈1978년 6월
1일에서 7일〉의 사진이다.

《박현기 전》(서울화랑) 설치사진

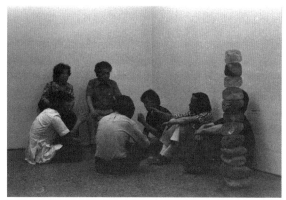

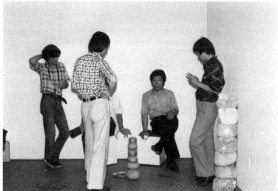

《박현기 전》 브로슈어(좌)

1978년 7월 3일부터 7월 9일까지 서울화랑에서
열린 박현기의 개인전 브로슈어다. 작품 이미지,
작가 약력 등이 담겨 있다.

서울화랑 외관사진(우)

1978년 박현기의 개인전이 열린 서울화랑의
외관사진이다.

〈무제〉
《제4회 대구현대미술제》 출품작

1978년 9월 23일부터 9월 30일까지 열린
《제4회 대구현대미술제》에 출품된 박현기의
첫 비디오 작품 〈무제〉의 사진이다. 박현기는
인화용 트레이 속 표면에 비친 조명 램프의
그림자를 손으로 저어 물 위의 파문이 사라졌다가
다시 나타나는 반복적인 장면을 촬영하였다.

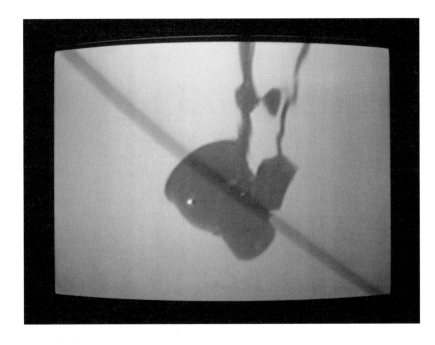

박현기 작가노트 중에서

최초의 비디오(Video) 작업이다. 그 날도 무엇을 어떻게 할까 망설이고 있을 때 스튜디오 내에
사진인화용 세척팔레트에 비친 스포트라이트의 투영된 영상이 잔잔히 흔들리고 있음을 발견했고
그 물리적인 순간을 놓치지 않았다. 잔잔한 팔레트의 표면을 손가락으로 천천히 저어주면서
투영된 라이트가 파도치기 시작하면서 영상이 분해되었다가 서서히 물결이 잔잔해지면서
원상으로 전개되는 과정을 물리적으로 해결해보는 쾌감을 강하게 느낀 첫 작업이다.

〈무제〉
《제4회 대구현대미술제》 출품작
관련 사진

1978년《제4회 대구현대미술제》의 출품작과
관련된 영상 실험 사진으로 추정된다.

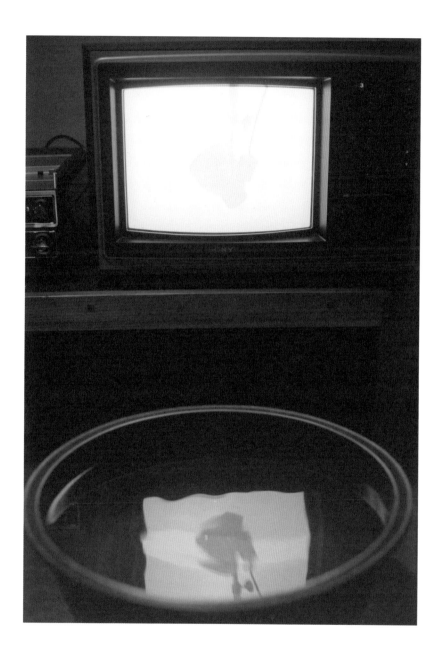

1978년 드로잉

1978년 4월 27일에 제작된 박현기의 돌탑
관련 드로잉이다. 작품의 하단에 제작일자와
작가의 서명이 적혀있다.

CLASS STONE-WORK 78427 PARK H.K

1978년 드로잉

1978년 4월에 제작된 박현기의 드로잉이다.
유리, 돌을 이용한 설치작업에 대한 아이디어가
담겨 있다. 중앙에 제작연도와 서명이 적혀있다.

1978년 드로잉

1978년에 제작된 박현기의 드로잉이다.
돌탑 관련 아이디어가 담겨 있다. 드로잉의 오른쪽
하단에 박현기의 서명 및 제작일자가 적혀있다.

1978년 드로잉

1978년에 제작된 박현기의 돌탑 관련
드로잉이다.

《제4회 에꼴 드 서울(Ecole de Séoul)》
도록

1978년 6월 24일부터 6월 30일까지 국립
현대미술관에서 열린 《제4회 에꼴 드 서울》 도록
이다. 운영위원회 (박서보, 윤형근, 이일, 정영렬,
최기원, 하종현), 커미셔너(오광수, 이경성, 이일,
김용익, 서승원, 심문섭, 이강소), 초대작가 명단,
출품작 이미지, 에꼴 드 서울 연혁, 역대 초대
작가 연혁 등이 기재되어 있다. 본 전시에는
박현기를 포함하여 총 38명의 작가가 참여했다.

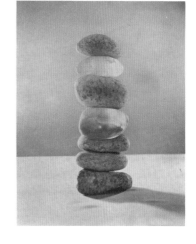

Ecole de Séoul

〈무제〉 설치사진
《제4회 에꼴 드 서울(Ecole de Séoul)》
출품작

《제4회 에꼴 드 서울》에 출품된 박현기의 작품
〈무제〉의 사진이다. 본 전시에 박현기는 돌과
유리를 이용한 설치작품 〈무제〉를 출품했다.

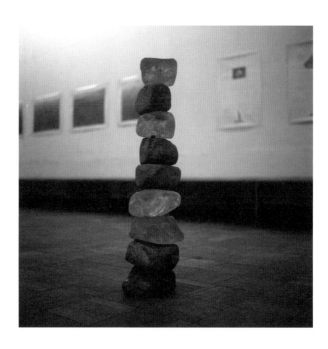

박현기 작가노트 중에서

 70년 초 서울을 버리고 귀향해야 하는 까닭을 아는 이는 아무도 없었다. 6·25가 발발하던 해 초등학교 2년생으로 전차, 군함, 비행기 등 전쟁풍경을 그리기 시작하여, 고등학교 때는 캔버스를 매고 다닐 정도로 그림그리기로 이골이 났고, 지칠 줄 모르는 열정은 대학생활로 이어졌다. 어려운 고학생활 덕분에 일찍 사회와 접하게 되었고, 건축과로 전과하면서 새로운 차원을 경험하게 된다.

 욕망으로 가득하여 자신을 돌이켜 볼 틈새도 없었던 과거의 일들을 점차 돌이켜 보게 되고, 스스로에게 지워진 무거운 짐들을 다시 챙겨봐야 하는, 그리고 자신의 현 입장들을 정립해보고 새롭게 출발해야 한다는 과감한 결단의 날이 어느 날 온 것이다. 나의 출발부터 그러니까 초등학교 입학부터 문제가 있다고 본다. 교육 커리큘럼을 서양에서 수입하여 우리 때부터 이를 첫 시도하는 케이스로 (우리는 일종의) 모르모트였다. 그 교육 프로그램을 시도하기 위하여 기존의 모든 우리의 입장들을 '전부 폐기 또는 은폐시키고 그 위에 그들이 시도하는 새로운 교육 풍토를 정착시키고 확산시키는데 급급한 나머지 우리라는 입장을 도외시 해왔음을 이미 느끼면서, 나 스스로를 형성하고 인식하는 그 체계 모든 것에 그 교육이 지향하는 바대로 세뇌되고 있음을 깨닫게 된 것이다. 정말 어처구니없는, 나를 포함한 모든 부분에서 시대착오적 현상을 목격하고 너무나 크게 속았다는 생각에 허탈했었다. 어쩌면 공산주의 이념이 그들에게 스며들던 것 이상으로 우리의 교육 커리큘럼 때문에 야기된 우리 자신들에 대한 배신이 더 컸을지도 모른다는 강박감이 앞섰다.

 나는 지금도 6·25 사변 때 피난길에서 넘은 성황당 고갯마루의 돌무더기와 온몸이 오싹했던 그 전경이 생생하다. 전쟁 와중에 고갯길을 메운 피난 행렬 앞쪽에서부터 돌을 주우라는 신호가 뒤로 전달되었고, 이윽고 크고 작은 돌무더기를 향하여 던지며 지나고 있었다. 돌무더기는 신들의 무덤 같기도 하고 그들의 거처 같기도 한 상상을 초월한 묘한 장소로 기억난다. 왠지 또 가보고 싶은 충동을 주는 우리의 넋이 숨어 있을 듯싶은 감이 지금도 생생하다. 아마도 어른들은 그 돌 속에 어떤 소망을 빌었던 것 같다. 우리는 초등학교 교육에서 매우 강도 있게 강조된 '미신타파'라는 단어가 늘 석연찮게 그들의 서구를 정착시키기 위한 틈으로 느껴졌다. 우리의 입장을 밀어내고 그들이 목적한 바를 그 틈새에 끼워 넣으려는 입장의 묵살이었다. 이러니저러니 속았다고 생각하니 만감이 다 비틀어졌고 특히 미술교육 그리고 자신이 하고 있는 일들의 모든 부분들이 다 한마디로 전부 부정적인 판단으로 귀결되어 있었다.

 특히 그 당시의 여러 사회적, 개인적 어려운 입장들은 한마디로 어떤 이유가 있다면 그 이유에 전부 전가시켜야 할 궁지에 서 있었다고나 할까? 아무튼 다시 새로운 출발을 결심해야 했고 그 뜻을 행해야만 하는 숙명적 입장으로 치달았다. 그래도 서울을 떠나 내 마음 둘 곳은 고향 가까운 쪽으로 결심되었다. 새로운 출발인 한편 어려운 출발이었고 외로웠고 또한 편안했다. 복잡하게 경쟁해야 했던 서울 생활을 청산한 새로운 출발 앞에서 비로소 우리의 입장에 조금씩 찾아

다가가 보는 여유를 맛보는 흐뭇함은 어려운 나를 달래주는 유일함이었다. 지금도 건축공부를
한 덕에 살고 있구나 하는 감사를 하는 적이었다. 나의 삶에서 빵이란 오로지 건축이 해결해
주었으니 말이다. 그 덕에 작가생활을 지속할 수 있었고 우리의 입장을 다시 찾는 여유를 만들어
준다. 나에게 있어서 우리라는 입장정리는 첫째, 가시적인 것, 둘째, 정신적인 것으로 크게 대별
(大別)해 접근하기로 했다. 그리고 어린 시절 자연스럽게 체험했던 돌무덤, 선돌, 절터, 사기점,
당골(무당), 으스스했던 여러 경험들과 많은 유적들과 촌락들 그리고 그 속에 살아온 마을
어른들의 의식들, 옛사람들이 가진 우리의 사상, 그리고 특히 그들의 미의식에 관하여. 말하자면
나로부터 잊어진 우리의 정신과 그 정신을 통한 가시적 산물들을 찾는 일은 무엇보다도 즐거웠다.

어느 날 대구근교에 있는 문씨들 문중을 찾아 그 가문에서 제일 나이 많은 어른을 방문했다. 그 때
그 어른의 춘추가 81세였고 아드님이 60세였다. 골 기와집 끝말쯤에 있는 전형적인 이조시대
민가의 마구간이 달린 사랑채 두 칸을 쓰시고 계셨다. 첫날이라 조심스럽게 정종 두병을 들고
어른을 뵌 이유를 인사 올렸더니 기다렸다는 듯 반가워했고 그날로 우리는 친구가 되어 약 5년
세상을 뜨실 때까지 많은 가르치심을 받은 은인으로 남아계신다.

많은 조상들의 유품을 소장하시고 즐기시던 선비어르신이었고 풍류를 아시는 곧고 바른,
우리시대의 마지막 전통사회의 전유물로 기억되는 분이시다. 6·25 때 한말의 대선비이신
오세창씨가 이 문중으로 피난 오셨고 제실에는 추사 김정희의 현판이 걸려 있을 만큼 대단한
기문이었다. 방문하면 늘 환갑이 님는 늙으신 아드님, 며느님을 시켜 마당에 멍석 3-4장을 펴고
소장하시던 모든 것들을 일일이 풀고 많은 이야기들이 퍼져 나올 즈음이면 어르신은 신바람이
난다. 한석봉 글씨로부터 오세창까지 그들의 글 내용까지 읊으시다 보면 해가 저문다. 그동안
나에게 비워있던 부분을 채우는 데는 더할 나위 없었다. 너무나 훌륭한 선생님을 모시게 되었고
그분을 통하여 우리의 입장을 채우기에 충분했었다.

1970년 중반 1974년부터 대구현대미술제를 결성하여 전국규모로 출발시키면서 (지방시대의
개척) 현대미술운동의 시발점이 되었다. 다음해 서울에서도 이 운동이 전개되었고 전국적으로
확산되었다. 모든 것을 버린 텅 빈 나를 채우란 너무나 막연한 나머지 어느 날 미 문화원 자료실을
찾은 것이 1974년 여름이다. 도서실 담당 책임자가 나를 불러서 비디오테이프(video tape)
두 개를 내놓으면서 아마 이것은 박선생님이나 봐야 될 거라고 시청각실로 안내해 주었다. 그 날
나는 생전 처음 비디오 작품을 보았고 백남준이라는 세계적인 인물이 존재함을 확인하였다. 그리고
제2의 인생을 탄생시키는 신호탄이 되었다. 그 날 본 테이프는 백선생이 미국에서 발표한 〈글로벌
그로브〉였고, 또 한편은 머스 커닝햄(Merce Cunningham)의 현대무용을 백선생이 편집한
작품이었다. 그 전부터 대구에 있는 MBC, KBS TV방송 주조를 들락거리면서 이런저런 생각을
하고 있던 차에 얻은 정보라 흥분을 가누기가 어려웠다. 나름대로 작업계획을 가지고 주조에

들어가 신디사이저를 발견하고 기대와 실망이 엇갈려 혼동이 왔다. 백선생의 '백아베 신디사이저'
가 이미 대량생산하여 기성품으로 방송기재로 보급되어 있음에 실망했다. 솔직히 개인적으로
그러한 테크놀로지에 생소한 체질을 읽어야 했고, 그런 전통이 없는 상황파악을 했어야만 했다.
그리고 일찍 다른 길을 택하기로 마음먹고 그것도 우리식으로 밀어붙이기로 결심한 것이 오늘의
내 인생을 결정짓는 계기가 되었다.

　그 때는 막연했지만 마음 뿌듯한 자신감으로 테크놀로지가 아닌 쪽으로 전력투구했던 것 같다.
우리의 영상, 우리 과거의 영상들, 그리고 그 발상의 구조적 사상 등 여러 면으로 과거 쪽에 심취해
갔다. 우리식, 내식, 이렇게 마음먹으니까, 편하고 이웃동네 신경 쓸 것 없이. 그래서 과거의
영상을 연못과 강물, 샘터 등으로 작업무대를 삼아 실험적인 시도를 시작한 것이 근교의 낙동강변
이었다. 결국 노력의 해답을 조금씩 얻기 시작했고 대구현대미술제도 날로 발전되어 갔다. 70년대
는 개인적으로 많은 것을 성취해낸 시대라고 본다.

　K스튜디오에서 처음 장만한 장비를 스텐바이 해놓고 무엇을 어떻게 시작할까 망설이고 있는
사이 스튜디오 피트에 고인 물에 비친 스탠드가 2층 목조건물의 진동으로 흔들리는 영상이 반짝
나에게로 다가와 손가락으로 물을 점점 심하게 저어주면서 천천히 없어졌던 영상이 다시 살아나는
그 때의 그 과정이 얼마나 충격으로 와 닿았는지 모른다. 이것이 공식적인 나의 첫 비디오 작품이
되었다.

1979

《박현기 비데오전》이 1979년 5월 29일부터 31일까지 3일간 서울 중구 저동에 위치한 한국화랑에서 개최되었다. 조명 기구가 물에 비친 영상을 담은 그의 첫 비디오 작품과 얕은 낙동강변에 거울을 꽂아놓은 채 물의 반영을 담은 반영 시리즈가 전시되었다. 영상 작품 뿐 아니라, 모니터에 나오는 영상을 찍은 사진도 함께 전시되었다.

1979년 10월 3일부터 12월 9일까지 상파울로 비엔날레가 개최되었는데, 박현기는 커미셔너인 오광수, 작가인 이건용, 김용민 등과 함께 상파울로에 가서 TV 돌탑을 직접 설치하였다. 현지에서 돌을 구해 현장에서 돌을 촬영한 후, 실재하는 돌과 모니터 속의 돌을 함께 쌓아올린 작품이다. 벽에는 한국의 리갤러리 (작가 이강소가 운영)에서 촬영한 TV 돌탑 사진과 물 기울기 퍼포먼스 사진이 함께 전시되었다. 박현기는 비엔날레 참가 후 오광수와 유럽 여행을 한 후 한국으로 돌아왔다. 이 해 7월에는 대구현대미술제가 제 5회를 맞아 7개의 화랑, 65명의 한국·일본 작가가 참여한 가운데 대규모로 개최되었다. 박현기는 TV 모니터 속에 물에서 노니는 물고기의 영상을 담은 〈무제(TV 어항)〉을 처음 발표하였다.

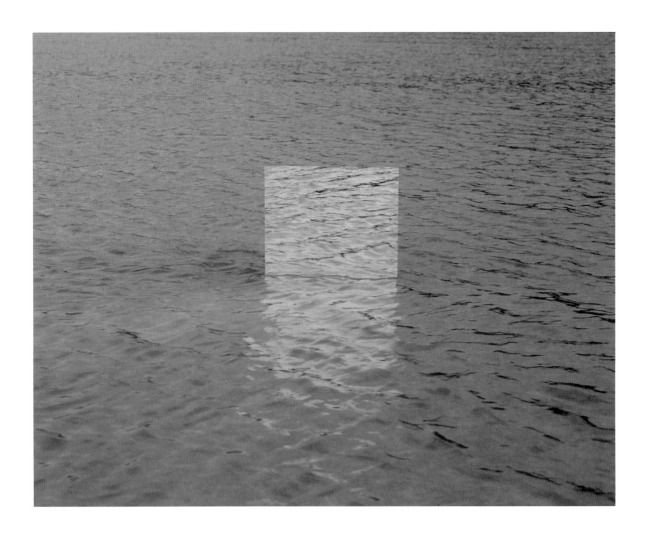

〈무제(반영 시리즈)〉
《박현기 비데오전》(한국화랑) 출품작

1979년 5월 29일부터 5월 31일까지 한국화랑
에서 열린 《박현기 비데오전》에 출품된 비디오
작품 〈무제(반영시리즈)〉이다. 박현기는
낙동강 수면에 거울을 직각으로 설치하고
물의 흔들림이 거울에 반영되는 모습을 촬영한
〈무제(반영시리즈)〉를 발표하였다.

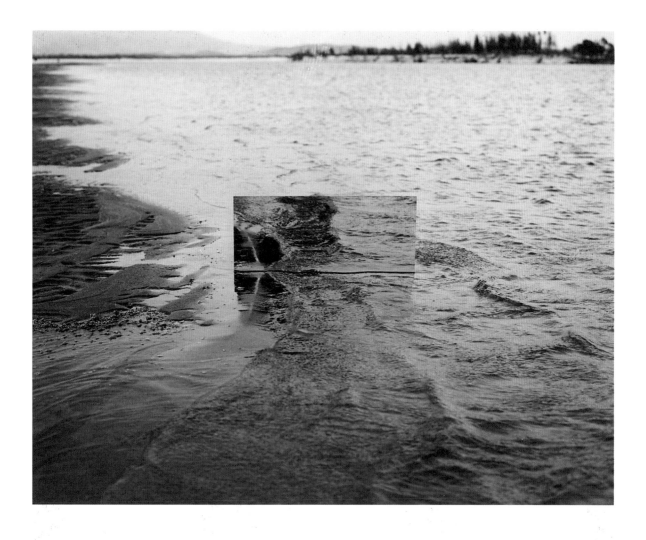

〈무제(반영 시리즈)〉
《박현기 비데오전》(한국화랑) 출품작

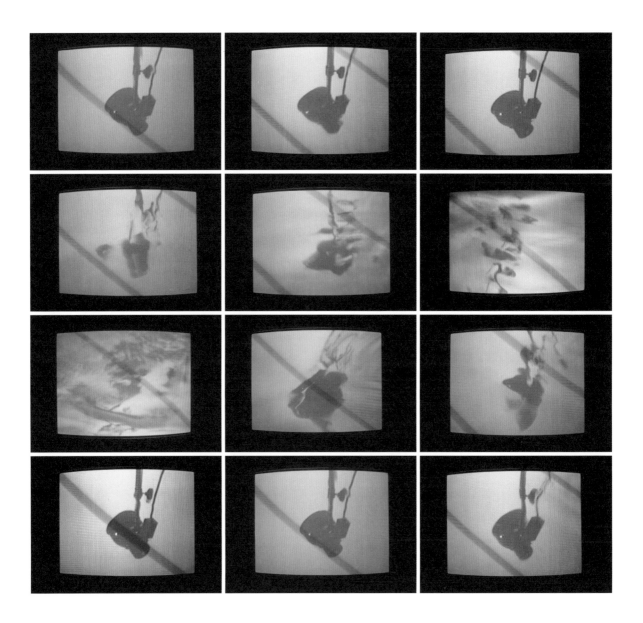

〈무제〉
《박현기 비데오전》〈한국화랑〉 출품작

1978년《제4회 대구현대미술제》에 출품된
박현기의 첫 비디오 작품 〈무제〉를 촬영한 사진이다.
이 사진들은 1979년 한국화랑에서 열린
《박현기 비데오전》에서 전시되었다.

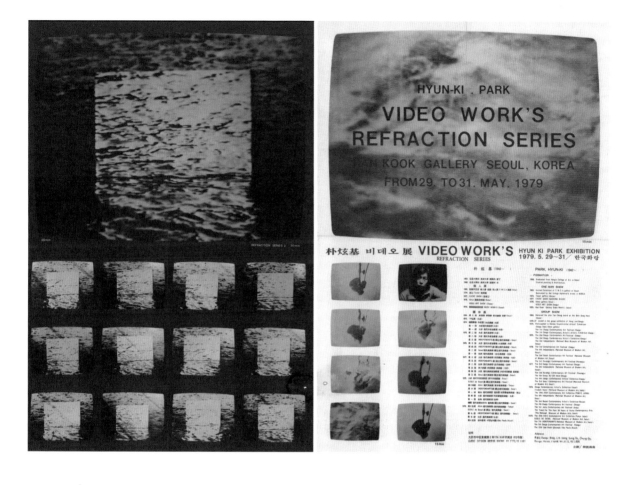

《박현기 비데오전》 리플릿

1979년 5월 29일부터 5월 31일까지 한국화랑
에서 열린 《박현기 개인전》의 리플릿이다. 작품
이미지, 작가약력 등이 실려 있다.

〈물 기울기〉 퍼포먼스 사진
《제15회 상파울로 비엔날레》 출품작

1979년 10월 3일부터 12월 9일까지 브라질
상파울로 이비라푸에라 공원 내 비엔날레관에서
열린 《제15회 상파울로 비엔날레》에서 전시되었던
〈물 기울기〉 퍼포먼스 기록사진이다.
작가가 기울인 모니터의 기울기만큼 화면의 물도
비스듬하게 기울어져 있다.

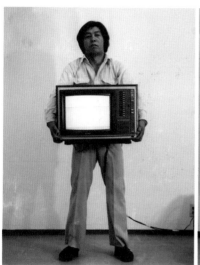 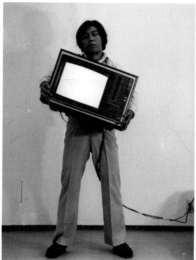 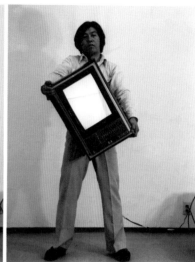

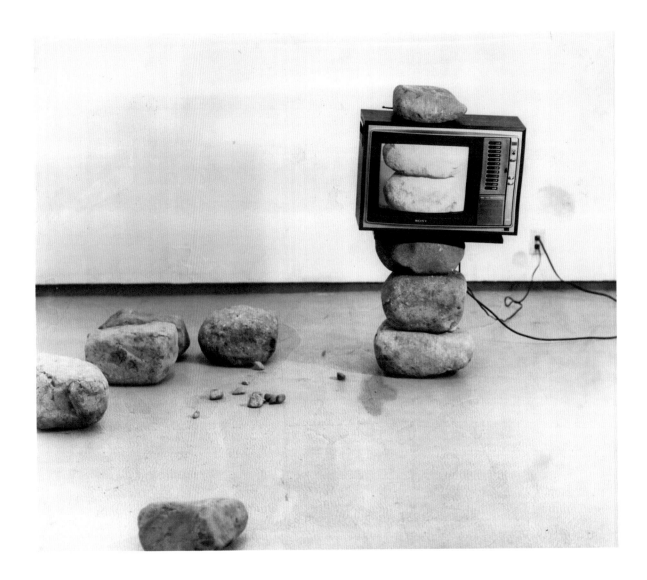

〈무제(TV 돌탑)〉
《제15회 상파울로 비엔날레》 출품작

〈물 기울기〉 퍼포먼스 사진과 함께 《제15회
상파울로 비엔날레》에서 전시되었던 박현기의
〈무제(TV 돌탑)〉 사진이다. 이 사진은 박현기가
대구의 리갤러리에서 촬영한 것이다.

《제15회 상파울로 비엔날레》 전시전경

《제15회 상파울로 비엔날레》의 전시전경 사진이다.
박현기의 작품 〈무제(TV 돌탑)〉, 〈무제(TV 돌탑)〉
사진, 〈물 기울기〉 퍼포먼스 사진이 보인다.

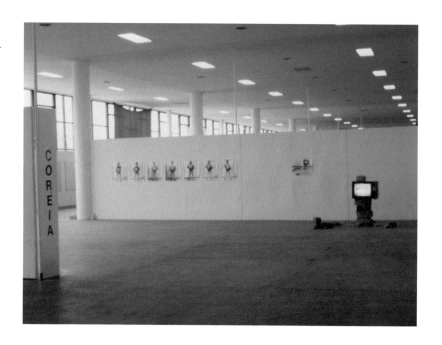

《제15회 상파울로 비엔날레》 포스터

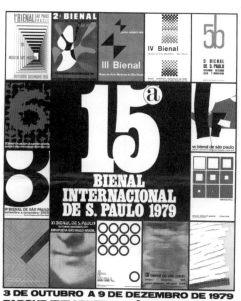

〈무제(TV 어항)〉
《제5회 대구현대미술제 : 내일을 모색하는 작가들》 출품작

1979년 7월 7일부터 7월 13일까지 유진
미술관, 리갤러리, 맥향화랑 등 7개의 화랑에서
열린《제5회 대구현대미술제 : 내일을 모색하는
작가들》에 출품된 박현기의 〈무제(TV 어항)〉
사진이다.

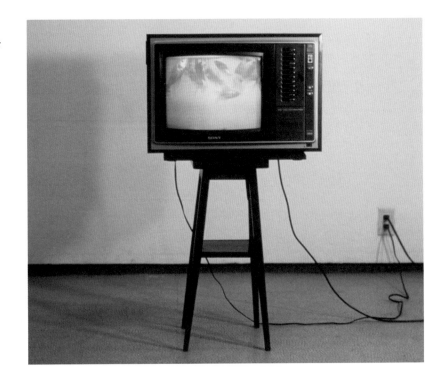

박현기 작가노트 중에서

브라운관 속에 어떤 영상도 (물리적으로) 담을 수 있다는 확신을 가지면서 물도 담고 붕어도
넣고 돌도 넣었다. 후일 발상이 다르긴 하지만 백선생님도 TV 모니터 앞에 어항을 설치한 작품을
발표했었다.

**《제5회 대구현대미술제 : 내일을 모색하는
작가들》 도록**

1979년 7월 7일부터 7월 13일까지 유진미술관,
리갤러리, 맥향화랑 등에서 열린《제5회 대구현대
미술제 : 내일을 모색하는 작가들》의 도록이다.
김용민, 김용익, 김용철, 김태균 김영진, 박현기 등
초대작가 명단 및 작품 이미지 등이 실려있다.

THE 5th DAEGU CONTEMPORARY ART FESTIVAL
第 5 回 大邱現代美術祭
내일을 모색하는 작가들/來日を模索する作家たち

1979年 7月 7日（土）～13日（金） / FROM7TO 13JULY1979
EVENT FESTIVAL/1979年 7月8日午前10時～午後2時（江汀）

《비디오(VIDEO)》전 포스터

1979년 5월 28일부터 6월 6일까지 일본 도쿄
예대유회과연습실(藝大油繪科演習室) 2-505
에서 열린 《비디오(VIDEO)》전의 포스터로,
박현기, 김영진, 이강소 등을 포함한 한국과 일본의
참여작가 리스트 등이 실려 있다.

-VIDEO-

1979年

5月28日(月)~ 6月6日(水)

芸大油絵科演習室

(2- 505)

AM.10：00 ~ PM.5：00

倉重　光　則
中井　恒　夫
山本　圭　吾
小林はくどう
松本　秋　則
出光　真　子
李　　康　昭
朴　　炫　基
金　　永　鎮
李　　苗　春

榎倉　康　二
鹿沼　良　輔
川俣　　　正
千崎　千恵夫
佐川　晃　司
田中　睦　郎
三宅　康　之
梁瀬　寛　尚
白井　嘉　巳
保科　豊

《제5회 에꼴 드 서울(Ecole de Séoul)》
도록

1979년 7월 5일부터 7월 14일까지 국립현대
미술관에서 열린 《제5회 에꼴 드 서울》의 도록
이다. 운영위원회(박서보, 윤형근, 이일, 정영렬,
최기원, 하종현), 커미셔너(오광수, 이경성,
심문섭, 최명영), 초대작가 명단, 출품작품 이미지,
전시 연혁, 역대 초대작가 명단 등이 실려 있다.

Ecole de Séoul

1980

1979년에 상파울로 비엔날레에서 발표한 TV 돌탑의 성공에 힘입어, 1980년 9월 20일부터 11월 2일까지 파리시립미술관과 퐁피두센터에서 열린 파리 비엔날레에 작품을 출품하게 되었다. 비엔날레의 총 6개 부문 중 하나로 신설된 "비디오 설치(Video Installation)" 부문에 세계 총 6명의 작가가 초대되었는데, 박현기는 그 중 한 사람이었다. 그는 파리에 가서 커미셔너인 박서보와 함께 머무르며 작품을 설치했고, 현지에서 돌을 구하여 돌무더기 사이에 TV 모니터를 쌓아놓는 작품을 완성했다. 정찬승, 김장섭 등 비엔날레에 함께 참가한 작가들의 설치 장면을 포함한 영상 기록물이 남아있다.

이 해 7월에 박현기는 서울 문예진흥원 미술회관에서 열린 《제6회 서울현대미술제》에서 퍼포먼스 영상과 사진 기록물을 전시하였다. 2분 47초 동안 흰 벽면을 배경으로 쉴 새 없이 뛰었다가 지쳐 주저앉는 퍼포먼스를 담은 영상과 사진들이다. 그 외에도 박현기는 제한된 조건을 설정한 채 신체의 움직임을 인위적으로 조작하고 기록하는 종류의 퍼포먼스를 이 무렵 시도하였다.

그 외 대구 삼보화랑에서 최병소, 김영진 등 대구의 실험 작가들과 함께 그룹전에 참가하였고, 한국미술대상전에 TV 돌탑 작품으로 우수상을 수상하기도 했다.

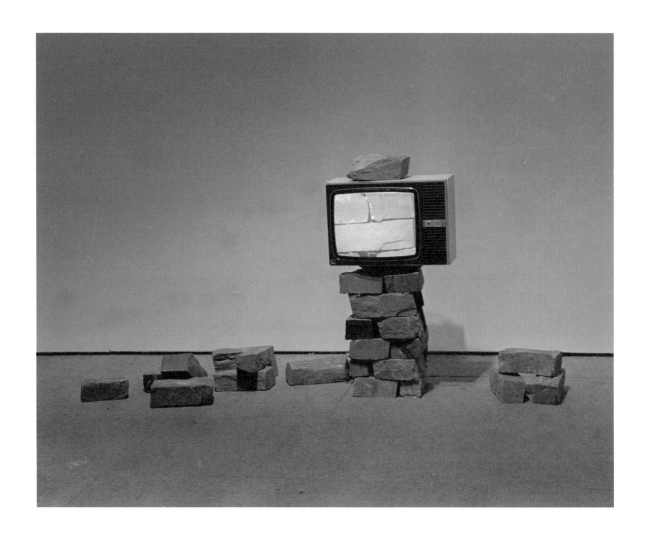

〈무제(TV 돌탑)〉
《제11회 파리 비엔날레》 출품작

1980년 9월 20일부터 11월 2일까지 파리시립
미술관과 퐁피두센터에서 열린 《제11회 파리
비엔날레》에 출품된 〈무제(TV 돌탑)〉의 사진이다.
박현기는 이 전시에 TV모니터, 돌을 이용한 설치
작품 〈무제(TV 돌탑)〉 2점을 출품했다.

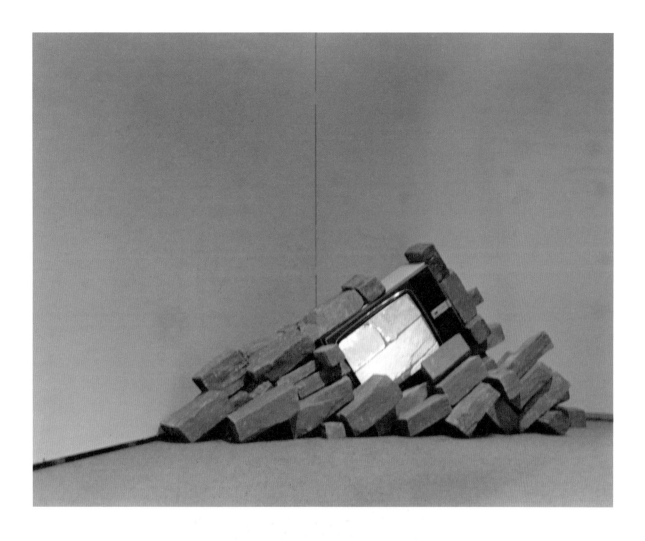

⟨무제(TV 돌탑)⟩
《제11회 파리 비엔날레》 출품작

《제11회 파리 비엔날레》 현장사진

《제11회 파리 비엔날레》 도록

박현기 작가노트

1980년 박현기가 작성한 노트로,《제11회
파리 비엔날레》에 초대작가로 참여했을 때의
여정과 비엔날레 현장에서의 작품 설치 과정에
대한 내용 등이 기록되어 있다.

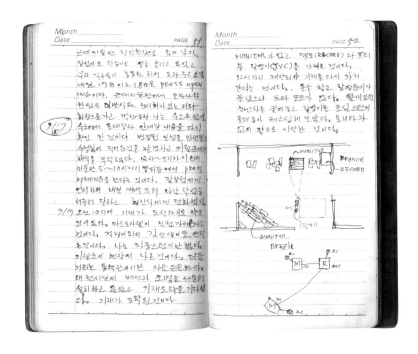

《제11회 파리 비엔날레》 출품작인 〈무제
(TV 돌탑)〉 관련 드로잉

《제11회 파리 비엔날레》에서 선보인 작품 설치와
관련한 아이디어를 보여주는 드로잉이다.

〈무제〉 퍼포먼스
《제6회 서울현대미술제》 출품작

1980년 대구의 K스튜디오에서 촬영한 박현기의
퍼포먼스 〈무제〉이다. 하얀 벽면을 배경으로
제자리에서 계속 뛰다가 지쳐 주저앉는 내용의
퍼포먼스 작품이다. 16mm필름 영상으로
기록되어 있으며 상영시간은 총 2분 47초이다.

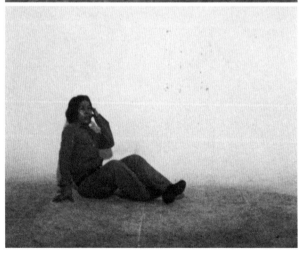

〈무제〉 퍼포먼스 필름 작업
《제6회 서울현대미술제》 출품작

1980년 7월 25일부터 8월 1일까지
미술회관에서 열린 《제6회 서울현대미술제》에
출품된 박현기의 1980년 퍼포먼스 〈무제〉의
연속 사진이다.

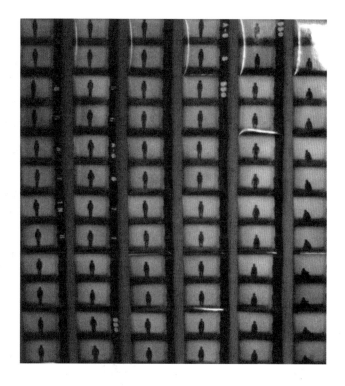

〈무제〉 퍼포먼스 전시장면

《제6회 서울현대미술제》에 출품된 퍼포먼스
〈무제〉의 16mm필름을 상영 중인 박현기의
모습을 담은 사진이다.

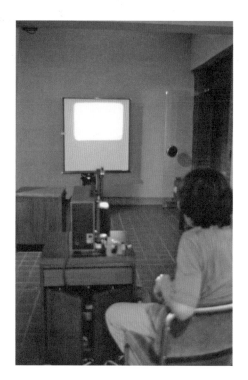

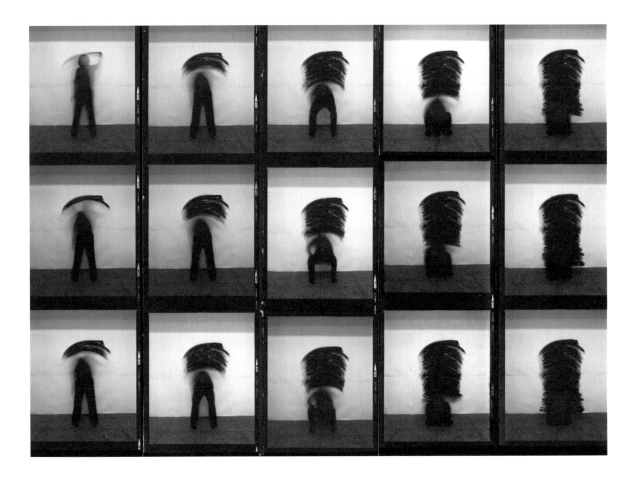

〈무제〉 퍼포먼스

1980년 박현기의 퍼포먼스 작품 〈무제〉의
사진이다. 이 사진은 박현기가 참여한 《제11회
파리 비엔날레》의 브로슈어에 실려있다.

〈무제〉 퍼포먼스

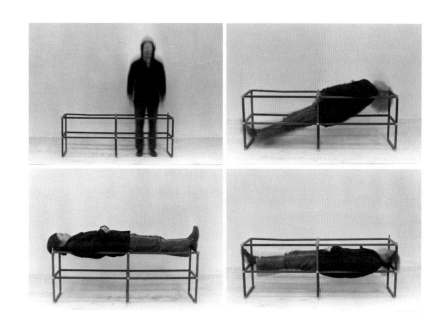

〈무제〉 퍼포먼스 관련 드로잉

1980년경 제작된 것으로 추정되는 박현기의
드로잉이다. 1980년 〈무제〉 퍼포먼스와 관련한
아이디어를 보여준다.

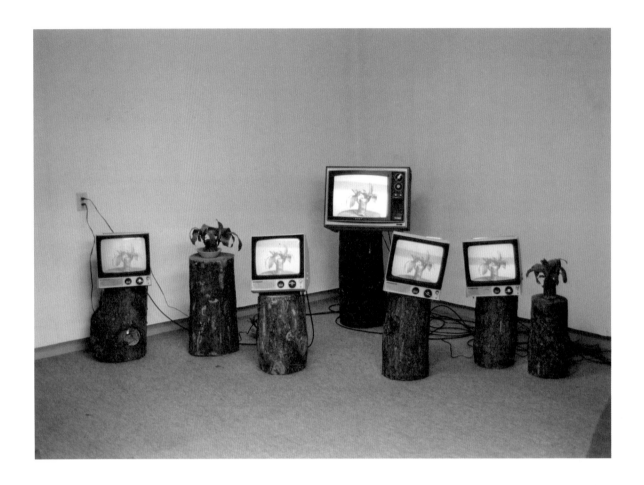

〈무제〉
《제6회 35/128전》 출품작

1980년 4월 25일부터 5월 1일까지 대구
삼보화랑에서 열린 《제6회 35/128전》에
출품된 〈무제〉의 사진이다. 35/128은 대구
지방의 위도와 경도를 나타내는 숫자로, 김영진,
최병소 등 당시 대구에서 활약했던 전위작가들의
그룹전이다. 박현기는 이 전시에 통나무와
TV모니터를 이용한 비디오 설치작품 〈무제〉를
출품했다.

〈무제〉
《제7회 한국미술대상전》 출품작

1980년 11월 6일부터 11월 19일까지
국립현대미술관(덕수궁)에서 열린 《제7회
한국미술대상전》에 출품된 〈무제〉의 사진이다.
박현기는 《제7회 한국미술대상전》에서 지명공모
부문에 본 작품을 출품해 우수상을 수상했다.

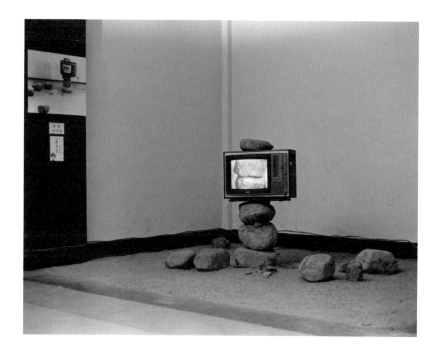

「새로운 공간(空間), 신선(新鮮)한 충격(衝擊) : 제7회 한국미술대상전」, 「한국일보」
1980년 11월 8일자 기사

1980년 11월 8일 「한국일보」에 실린 《제7회
한국미술대상전》 관련 기사이다. 박현기의 비디오
설치작품 〈무제〉의 이미지가 실려 있다.

1981

1981년 3월 17일부터 21일까지 대구 맥향화랑에서 박현기의 개인전이 열렸다. 1, 2부로 나누어
개최되었는데, 1부에서는 전선줄, 나무판, 종이상자 등 일상적인 오브제를 사진으로 찍은 후 그 사진을 다시
판화로 번안한 작품들을 전시했다. 2부에서는 〈도심지를 지나며〉라는 제목의 퍼포먼스를 하고, 그 영상 기록물
등을 전시하였다. 〈도심지를 지나며〉는 16미터 길이의 거대한 트레일러 위에 3미터가 넘는 크기의 거울이
부착된 돌을 싣고 대구의 도심지를 횡단하는 퍼포먼스이다. 그 과정에서 촬영된 영상과 사진은 1981년 당시
도시 대구의 현장을 생생하게 기록하고 있으며, 돌에 부착된 거울을 통해 또 다른 이면을 '반영'하고 있다. 순례를
마친 거대한 돌은 길거리에 덩그러니 놓였는데, 그것을 신기한 듯 바라보는 사람들의 모습이 카메라로
기록되었을 뿐만 아니라, 그 기록은 실시간으로 화랑 내부에 설치된 모니터에 전달되었다. 한편, 화랑 내부에는
또 다른 거대한 크기의 돌이 화랑 벽을 허물고 들어가 공간을 채웠다. 이 퍼포먼스는 제작인원 총 20명이 동원된
대규모 프로젝트였다.

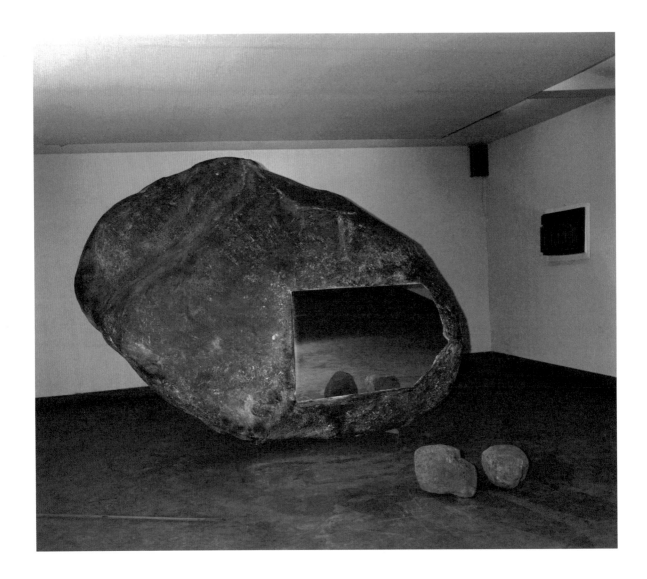

〈작품 A〉
〈도심지를 지나며(Pass through
the City)〉 퍼포먼스

박현기의 1981년 퍼포먼스 〈도심지를 지나며〉를
기록한 사진이다. 퍼포먼스는 〈작품 A〉, 〈작품 B〉,
〈작품 C〉로 구성되어 있다. 〈작품 A〉는 1981년
3월 21일 맥향화랑의 벽을 허물고 거울을 부착한
대형 인조돌을 실내에 설치한 작업이다.

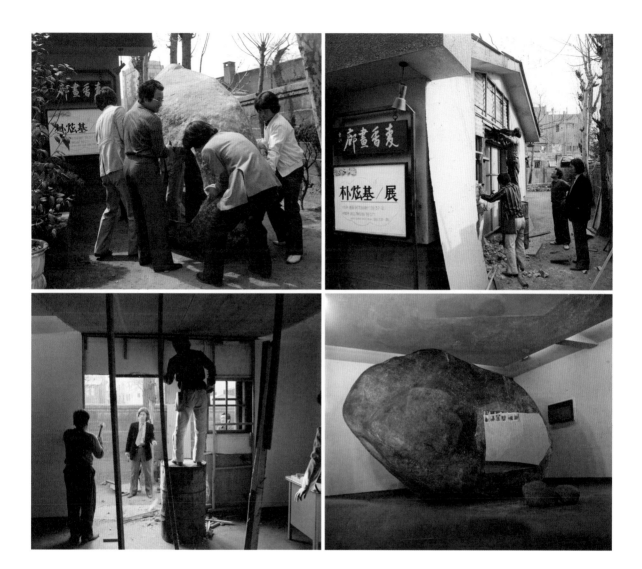

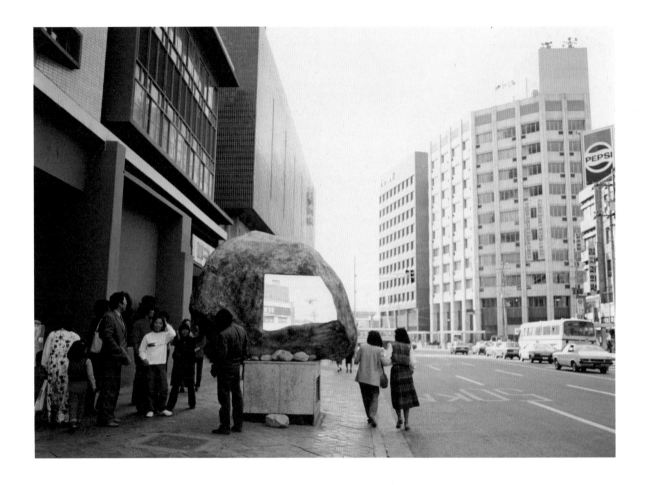

〈작품 B〉
〈도심지를 지나며〉 퍼포먼스

박현기의 1981년 퍼포먼스 〈도심지를 지나며〉를
기록한 사진이다. 〈도심지를 지나며〉는 거울을
부착시킨 대형 인조 돌을 16m 길이의 대형
트레일러에 싣고 40분간 대구 도심을 통과하면서
시민들의 반응을 영상과 사진으로 촬영한 작업이다.
〈작품 B〉에 비춰지는 거리의 영상은 25미터
거리를 두고 설치되어 있는 비디오 카메라에
촬영되어 실시간으로 맥향화랑 내 설치되어 있는
모니터에 비춰지도록 하였다.

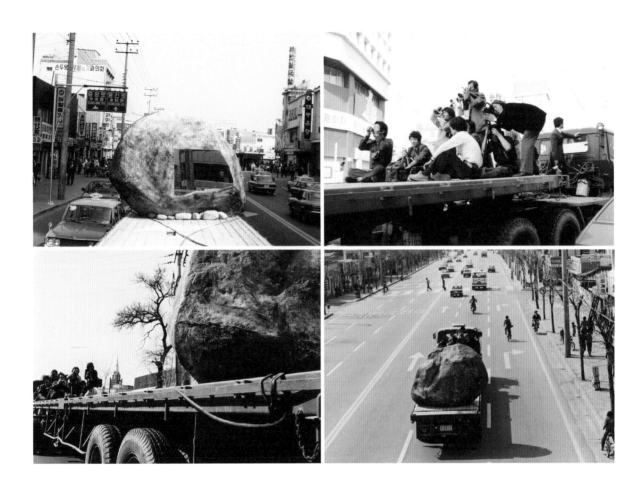

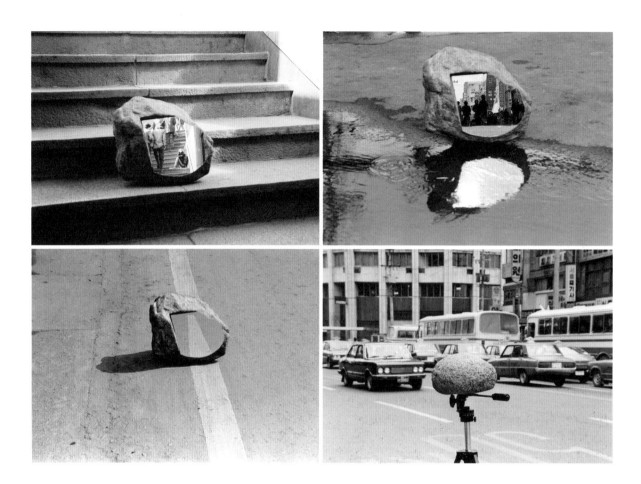

〈작품 C〉
〈도심지를 지나며〉 퍼포먼스

박현기의 1981년 퍼포먼스 〈도심지를 지나며〉를
기록한 사진이다. 〈작품 C〉는 작은 돌 1개를
제작하여 그 위에 거울을 부착한 후 자연과 대비되는
도심의 광경을 영상에 담은 작업이다.

〈도심지를 지나며〉 관련 드로잉

1981년에 제작된 것으로 추정되는 박현기의 드로잉이다. 1981년 3월 22일부터 3월 28일까지 맥향화랑에서 열린 《박현기 개인전》 2부에 출품된 〈도심지를 지나며〉 퍼포먼스와 관련한 아이디어가 담겨 있다.

〈도심지를 지나며〉 퍼포먼스 관련 드로잉(좌)

1981년 제작될 박현기의 드로잉으로, 1981년 〈도심지를 지나며〉 퍼포먼스 및 비디오 설치작품에 대한 아이디어를 보여주는 것이다. 오른쪽 하단에 박현기의 서명이 있다.

《맥향화랑 초대 : 박현기 전》 브로슈어(우)

1981년 3월 17일부터 3월 21일까지(1부), 그리고 연이어 1981년 3월 22일부터 3월 28일까지(2부) 맥향화랑에서 열린 박현기 개인전 《맥향화랑 초대 : 박현기 전》의 브로슈어다. 박현기의 글과 작품 이미지, 작가 약력 등이 실려있다. 박현기는 1, 2부의 전시로 나누어 1부에는 판화와 사진을, 2부에는 〈도심지를 지나며〉의 비디오, 포토미디어(Photo media) 등을 전시했다.

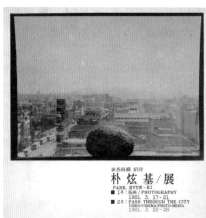

〈무제〉 판화
《맥향화랑 초대 : 박현기 전》 출품작

1981년 3월 17일부터 3월 21일까지 맥향화랑
에서 열린 《맥향화랑 초대 : 박현기 전》에 출품된
박현기의 판화 작품이다. 전깃줄, 나무판 등
일상적인 오브제를 사진으로 찍은 후 그것을 다시
판화로 번안한 작품이다.

1981년 드로잉

1981년 제작된 박현기의 드로잉이다.
오른쪽 하단에 제작연도와 작가의 서명이 있다.

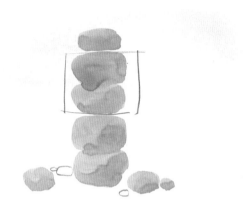

1981년 드로잉

1981년 제작된 박현기의 드로잉으로, 당시 그의
퍼포먼스 영상 작업에 대한 아이디어가 담겨 있다.
오른쪽 하단에 박현기의 서명이 있다.

1982

1982년 6월 26일부터 27일까지 1박 2일 동안 대구 근교 강정의 낙동강변에서 《전달자로서의 미디어 : 박현기 근작전》이 열렸다. 총 6개의 퍼포먼스를 열고 그 과정과 결과를 사진으로 기록하였다. 이 퍼포먼스에 동원된 장비 및 물품으로는 비디오 촬영기 1대, 수상기 3대, 조각기 1대, 바위 6개, 발전기 1대, 슬라이드 프로젝터, 젖빛 유리, 전지 2장, 천막 100m, 담요 20장, 소주 100병, 음료수 3박스, 음식물(30명분 3끼 정도) 등이었다고 한다. 퍼포먼스는 일시적인 것으로 끝났지만, 다량의 사진이 현재 작품으로 남아있다. 여기서 발표된 퍼포먼스 중에서, 젖빛 유리에 나체의 작가 신체를 찍은 슬라이드가 투사되는 작품이 전시장 안으로 들어가, 1982년 12월 10일부터 15일까지 문예진흥원 미술회관에서 열린 《제 8회 서울 현대미술제》에 출품되었다. 돌무더기 사이에서 작가의 무심한 이미지가 빛을 발하며 떠오르는 작품이다. 1983년에도 이 작품은 도쿄, 오사카 등지에서 열린 《한국현대미술전》에 출품된 바 있다.

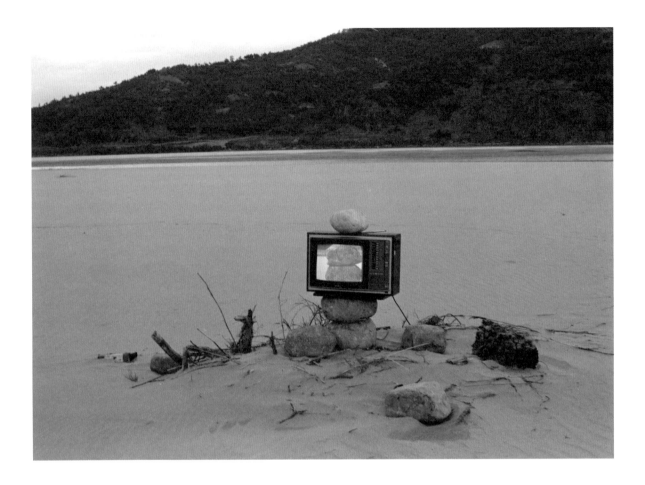

〈작품 1〉
〈전달자로서의 미디어(Media as Translators)〉 퍼포먼스

1982년 6월 26일부터 6월 27일까지 대구
근교 강정 낙동강변에서 열린 《전달자로서의
미디어 : 박현기 근작전》에 전시된 비디오설치
작품, 퍼포먼스들을 기록한 사진들이다. 1박 2일에
걸쳐 총 6개의 퍼포먼스를 열고, 그 과정과 결과물을
사진으로 기록했다. 박현기는 이 전시에서 비디오,
비디오 설치, 슬라이드 프로젝트를 이용한 영상작업,
물, 불 등을 이용한 작업을 시도했다. 〈작품 1〉은
강변 모래언덕 위에 자연스레 널려진 돌을 쌓고
그 위에 모니터를 설치한 것이다.

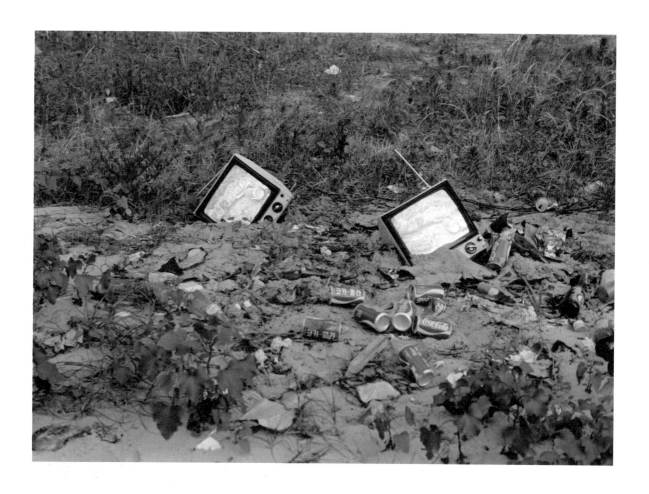

〈작품 2〉
〈전달자로서의 미디어(Media as
Translators)〉 퍼포먼스

강변 포플러 숲 한복판에 어지럽게 널려진
도시민의 쓰레기 속에 모니터 2개를 설치한
작업이다. 모니터 속 영상에는 쓰레기 주변의
모습이 담겨 있다.

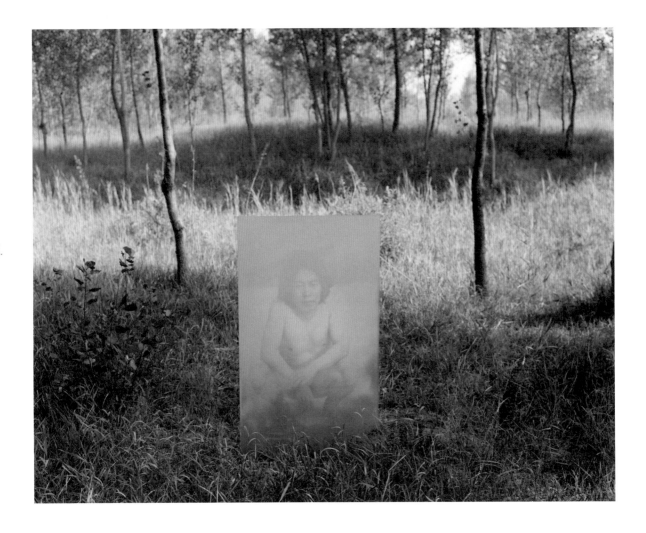

〈작품 3〉
〈전달자로서의 미디어(Media as
Translators)〉 퍼포먼스

풀밭에 젖빛 유리 스크린을 세운 후, 박현기
자신의 나체 영상을 슬라이드 프로젝터로
투사하여 앞 뒷면에서 볼 수 있도록 하였다.

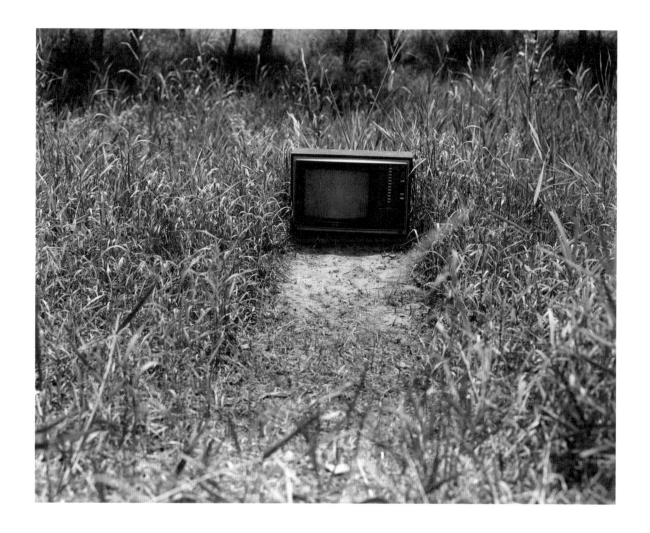

〈작품 4〉
〈전달자로서의 미디어(Media as
Translators)〉 퍼포먼스

포플러 숲 풀밭에 TV 모니터를 설치한 작품이다.
모니터의 영상은 주변의 풀밭 모습이 담겨 있다.

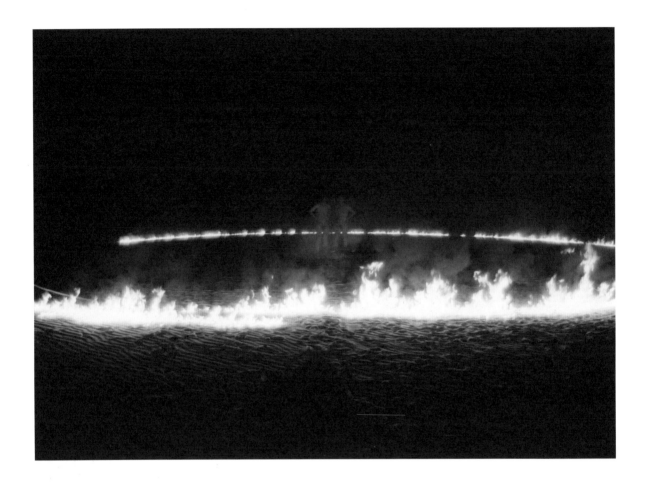

〈작품 5〉
〈전달자로서의 미디어(Media as
Translators)〉 퍼포먼스

원을 따라 휘발유를 부어놓은 후 작가자신이
원 속으로 들어가 불을 지르는 퍼포먼스이다.
불이 점차 약해짐에 따라 작가의 나체도 어둠에
잠겨 가리어진다.

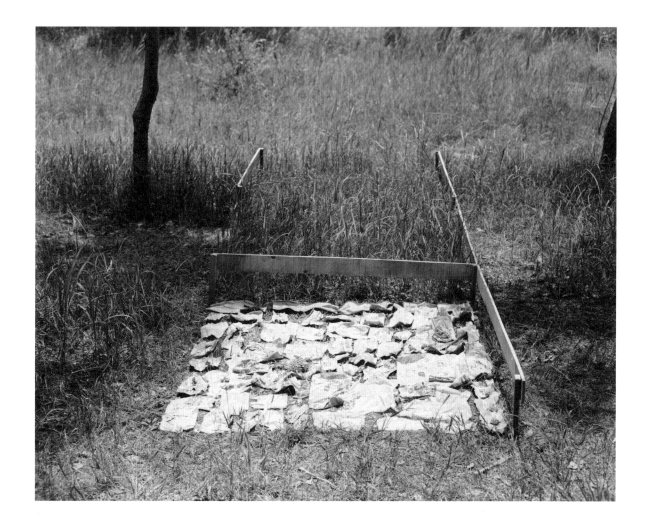

〈작품 6〉
〈전달자로서의 미디어(Media as
Translators)〉 퍼포먼스

3개의 정사각형 목재 구조물로 지면을 나누는
설치작업이다. 한면은 무성한 풀밭 그대로, 한면은
일정한 길이로 풀을 자르고 나머지 한면은 풀을
모두 제거한 뒤 종이, 폐지로 덮어 놓았다.

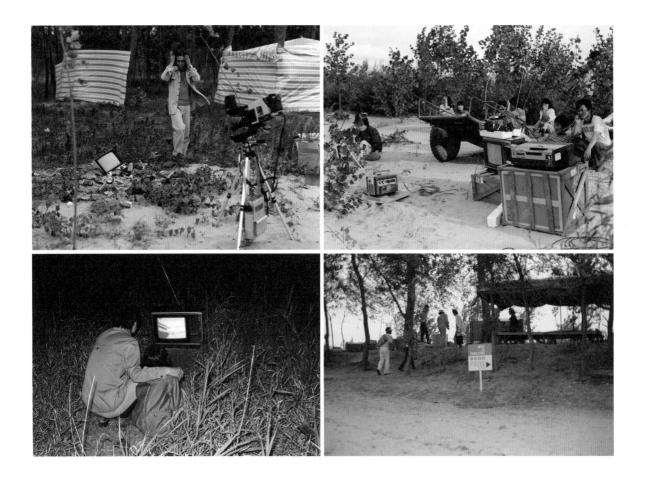

〈전달자로서의 미디어〉 퍼포먼스 현장사진

〈전달자로서의 미디어〉 퍼포먼스가 행해진 대구
강정 낙동강변 현장의 사진이다.

《전달자로서의 미디어 : 박현기전》 초대장

《전달자로서의 미디어》의 초대장이다. 초대일시와
장소(6월 26일 (토) 오후 4시에서 6월 27일 (일)
오후 4시까지, 1박 2일 강정 강변 캠프) 등의
내용이 실려있다.

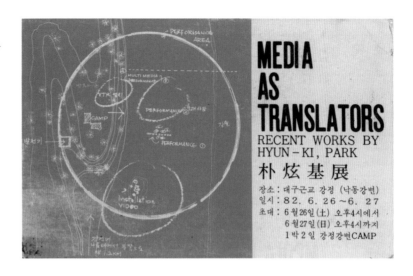

《전달자로서의 미디어》 퍼포먼스 현장상세도

《전달자로서의 미디어》 퍼포먼스가 이루어진 대구
근교 강정 낙동강변의 지도다.

〈무제〉
《제8회 서울현대미술제》 출품작

1982년 12월 10일부터 12월 15일까지
문예진흥원 미술회관에서 열린 《제8회 서울현대
미술제》에 출품된 〈무제〉의 사진이다. 슬라이드
프로젝터와 돌을 이용한 설치작품이다.

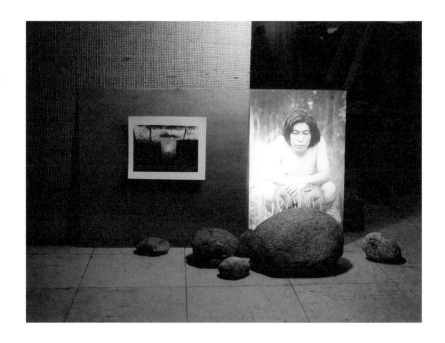

《제8회 서울현대미술제》 도록

《제8회 서울현대미술제》의 도록으로, 전시서문
(윤우학의 「남겨진 집단적(集団的) 움직임 :
제8회 현대미술제에 부쳐」), 초대작가 명단, 작가
약력, 작품 이미지 등이 수록되어 있다. 이 전시에는
박현기를 포함하여 223명의 작가가 참여했다.

〈무제〉

박스 내부에 모니터를 설치한 작품 〈무제〉의
사진이다. 1982년경 제작된 것으로 추정되나,
어떤 전시에서 발표되었는지는 명확하지 않다.

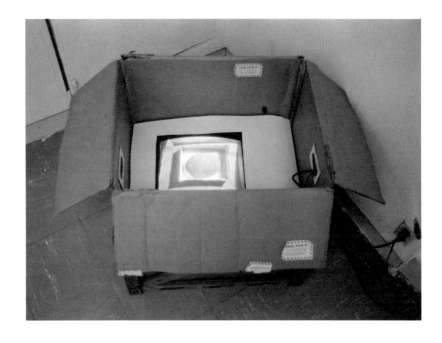

〈무제〉 관련 드로잉

1982년 9월 6일에 제작된 박현기의 드로잉이다.
1982년 작품 〈무제〉와 관련한 아이디어가 담겨
있다.

1983-84

1983년 황현욱이 큐레이터로 있던 수화랑에서 박현기의《박현기 전 : 인스톨레이션 오디오&비디오》전을 개최하였다. 수많은 자연석으로 전시장을 가득 채운 후, 나체의 작가가 등에 "I am not a stone"이라는 글귀를 쓴 채 화랑 내부를 거닐고 뛰어다니는 퍼포먼스를 했다. 또한 화랑의 나무 바닥을 밟는 사람들의 소리 등을 채집하여 확성기로 재생하였으며, 이 소리를 마치 돌이 듣고 있는 것처럼 돌 무리들에 헤드폰을 씌워 놓기도 했다. 1983년 6월부터《한국현대미술전》이 도쿄도미술관, 오사카 국립국제미술관을 포함하여 일본의 5개 도시를 약 7개월간 순회하였다. 1984년 5월에는 이와 유사한 전시가 타이베이 시립미술관에서도 열려, 박현기는 현지에서 구한 돌로 TV 돌탑 작품 2점을 선보였다. 또한 1984년 8월에는《84 부산-도쿄 일한현대미술전》에 TV 어항을 전시하는 등 일본에서의 작품 발표가 매우 활발해졌다. 박현기는 1983년 관훈미술관에서 오쿠보 에이지를 처음 만나 교유를 시작했고, 1984년 한국과 일본에서 백남준을 만나 그와의 관계를 이어갔다.

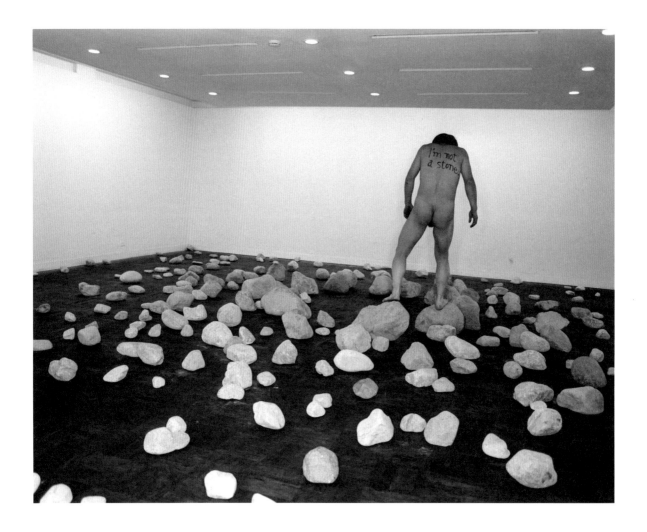

《박현기 전 : 인스톨레이션 오디오&비디오》
퍼포먼스

1983년 11월 12일부터 11월 17일까지 대구
수화랑에서 열린 《박현기 전 : 인스톨레이션 오디오
& 비디오(Park Hyunki : Installation
Audio & Video)》에서의 퍼포먼스를 기록한
사진이다. 박현기는 수많은 돌로 전시장을 가득 채
운 후, 자신은 나체로 등에 'I'm not a stone'
이라는 글귀를 쓴 뒤 화랑 내부를 거닐고 뛰어다니는
퍼포먼스를 하였다.

《박현기 전 : 인스톨레이션 오디오 & 비디오》
전시전경

〈무제(TV 돌탑)〉
《박현기 전 : 인스톨레이션 오디오 & 비디오》
출품작

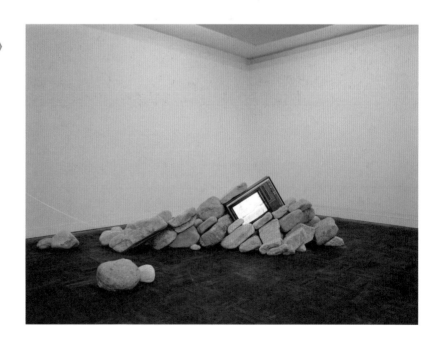

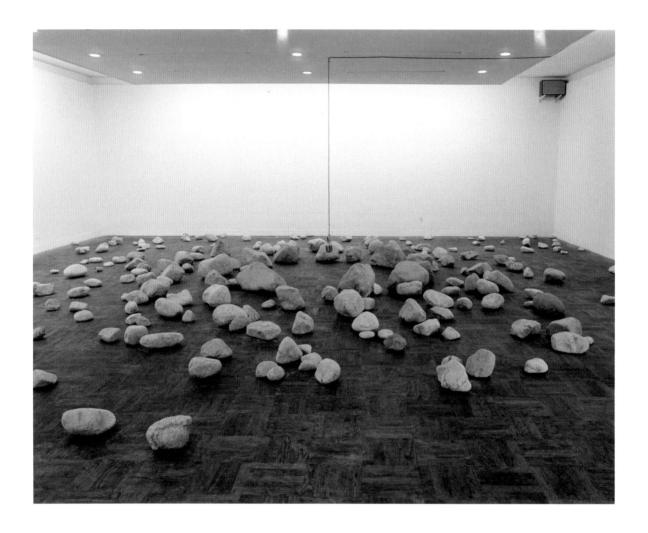

〈무제〉
《박현기 전 : 인스톨레이션 오디오 & 비디오》
출품작

《박현기 전 : 인스톨레이션 오디오 & 비디오》에
출품된 〈무제〉의 설치사진이다. 박현기는 수많은
돌로 전시장을 가득 채운 후, 화랑의 나무 바닥을
밟는 사람들의 소리 등을 채집하여 확성기로
재생했다. 그 후, 그 소리를 마치 돌들이 듣고 있는
것처럼 돌에 헤드셋을 끼워놓는 작업을 하였다.

《박현기 전 : 인스톨레이션 오디오 & 비디오》
초대장

《박현기 전 : 인스톨레이션 오디오 & 비디오》의
초대장이다. 작품 이미지, 전시기간(1983년
11월 12일-17일), 초청일시(1983년 11월
12일 17시) 등이 실려있다.

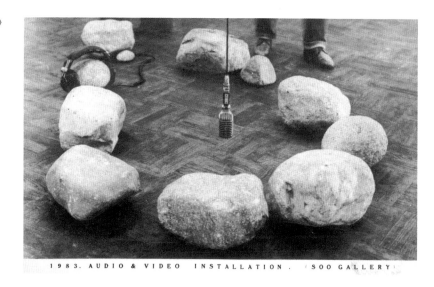

1983. AUDIO & VIDEO INSTALLATION . (SOO GALLERY)

《박현기 전 : 인스톨레이션 오디오 & 비디오》
출품작인 〈무제〉 관련 드로잉

1983년에 제작된 박현기의 드로잉이다.
1983년 수화랑에서 열린 박현기 개인전에
출품된 설치작품 〈무제〉의 아이디어가 담겨 있다.

〈무제(TV 돌탑)〉
《한국현대미술전》 출품작

1983년 6월 11일부터 12월 27일까지 일본
5개 도시에서 열린 《한국현대미술전》에 출품된
〈무제(TV 돌탑)〉의 사진이다. 《한국현대미술전》은
한·일간의 문화교류사업의 하나로, 한국문예
진흥원과 일본국제교류기금의 약정에 따라 마련된
한국현대미술 일본순회전시이다. 총 39명의
한국작가가 참여하였으며, 박현기는 입체분야에
〈무제(TV 돌탑)〉, 슬라이드 프로젝터를 이용한
작품 〈무제〉를 출품하였다.

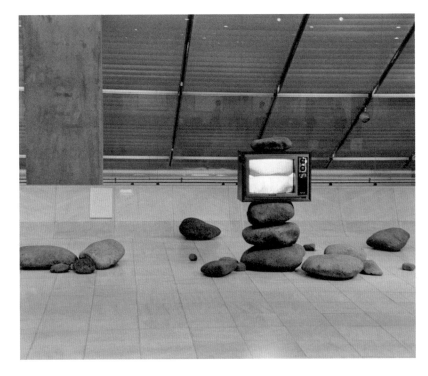

박현기 작가노트 중에서

조각작품처럼 만들어서 이동만 하면 되는 식의 방법을 버리기로 작정하고 현지에서 모든 것을
해결해보기로 결정했다. 그러나 비디오(video) 장비는 미리 현지 작가들의 도움이 필요할 것
같아 일본에 계시는 야마구치 가츠히로 (Yamakuchi Kachihiro) 선생을 찾아 현지 일본 비디오
작가를 소개받기로 했었다. 그때만 해도 이 분야의 모든 여건이 좋지 않아 고생을 했지만 모든
것의 결과가 좋았다. 현지에서 구한 돌들은 지금도 만족한다.

《한국현대미술전》(도쿄도미술관, 도쿄)
전시장면

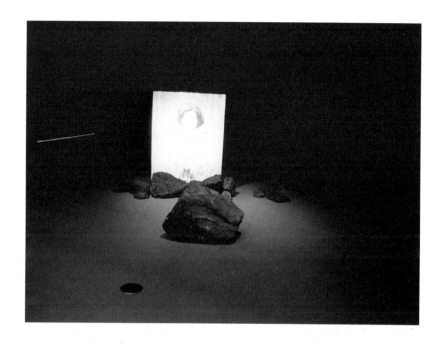

〈무제〉 관련 드로잉

유리에 나체의 작가 신체를 찍은 슬라이드를
투사한 작품 〈무제〉에 대한 아이디어가 담겨 있는
드로잉이다.

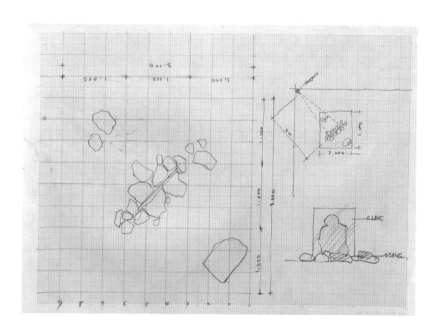

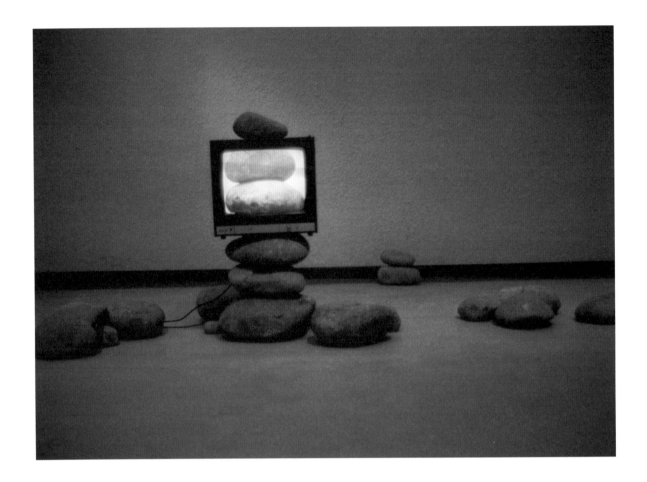

〈무제(TV 돌탑)〉
《한국현대미술전 : 70년대의 조류》 출품작

1984년 5월 1일부터 6월 24일까지 타이페이
시립미술관에서 열린 《한국현대미술전 : 70년대의
조류》에 출품된 비디오설치 작품이다. 박현기는
현지에서 돌을 구해 영상 촬영하고 돌탑을 설치,
출품하였다.

《한국현대미술전 : 70년대의 조류》
전시장면

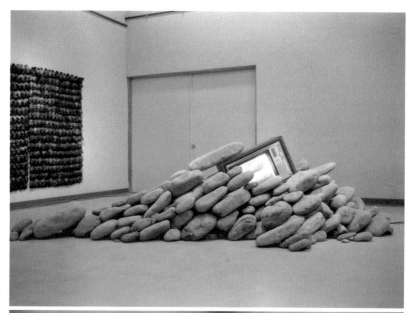

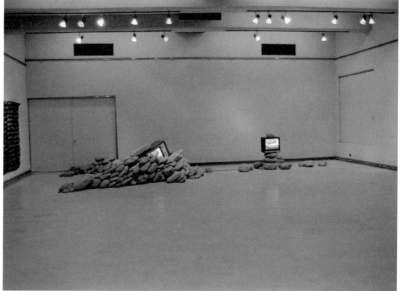

〈무제(TV 어항)〉
《부산–도쿄 일한 현대미술전 '84(Busan-
Tokyo 日韓現大美術展 '84)》 출품작

1984년 8월 13일부터 8월 18일까지 열린
《부산–도쿄 일한 현대미술전 '84》에 출품된
〈무제(TV 어항)〉의 사진이다. TV모니터에
금붕어가 담긴 물을 촬영한 영상을 투사하여
TV모니터가 마치 어항처럼 보이게 한 작품이다.

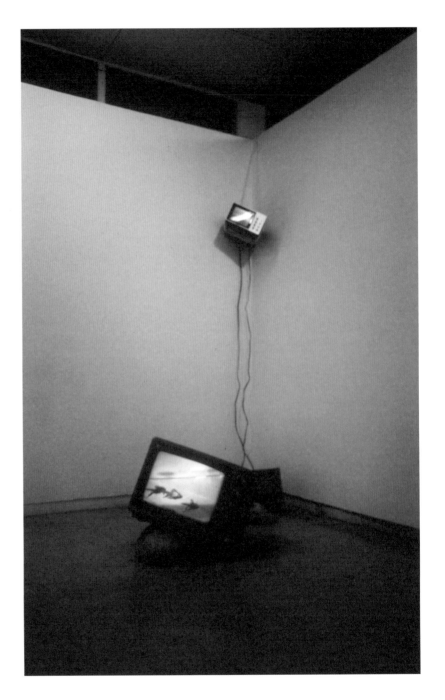

〈무제(TV 어항)〉(세부)
《부산-도쿄 일한 현대미술전 '84》 출품작

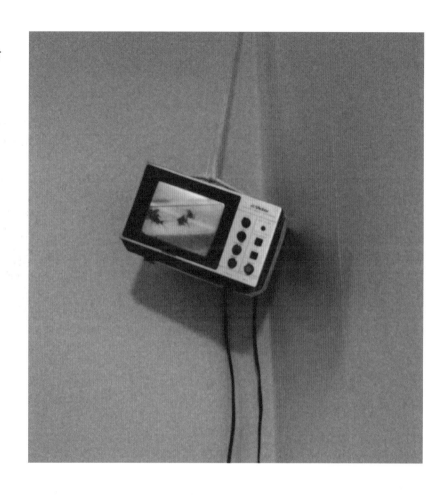

《부산-도쿄 일한 현대미술전 '84》 도록

1984년 8월 13일부터 8월 18일까지 열린
《부산-도쿄 일한 현대미술전 '84》의 도록이다.
참여작가의 약력과 출품작 사진 등이 실려 있다.
이 전시에는 박현기 외 총 34명의 한국, 일본
작가들이 참여하였다.

BUSAN-TOKYO
日韓現代美術展'84

〈무제(TV 시소)〉
《박현기 초대전》(윤갤러리) 출품작

1984년 7월 31일부터 8월 9일까지
윤갤러리에서 열린 《박현기 초대전》에 출품된
〈무제(TV 시소)〉의 사진이다.

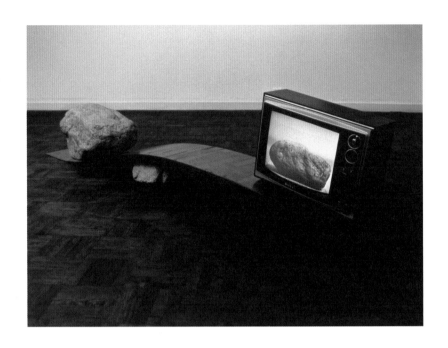

〈물 기울기〉 퍼포먼스 계획 드로잉

《박현기 초대전》 브로슈어에 실린 〈물 기울기〉
퍼포먼스 계획 드로잉이다.

1984년 드로잉

1984년 제작된 박현기의 드로잉이다. 오른쪽
하단에 제작연도와 박현기의 서명이 적혀 있다.

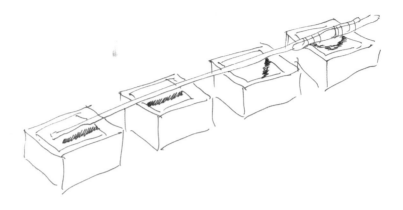

1984년 드로잉

1984년 제작된 박현기의 드로잉이다. 〈물 기울기〉
퍼포먼스와 관련한 아이디어가 담겨 있다. 오른쪽
하단에 제작연도와 박현기의 서명이 적혀 있다.

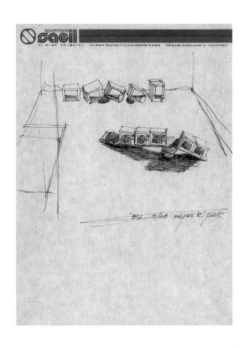

《제10회 앙데팡당전》 브로슈어

1983년 6월 28일부터 7월 3일까지
국립현대미술관(덕수궁)에서 열린 《제10회
앙데팡당전》의 브로슈어다. 참여작가 명단,
출품작 관련 정보 등이 실려 있다. 박현기는
입체B 부문에 작품 〈무제〉를 출품하였다.

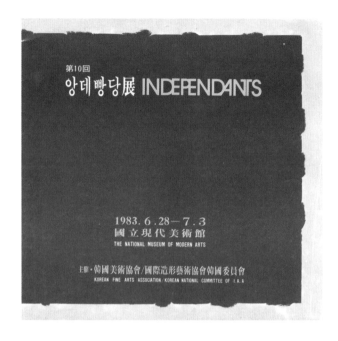

《제8회 에꼴 드 서울》 도록

1983년 9월 7일부터 9월 13일까지 관훈
미술관에서 열린 《제8회 에꼴 드 서울》의 도록이다.
참여작가의 작품사진과 약력 등이 실려 있다.
이 전시에는 심문섭, 최명영, 김장섭이 커미셔너를
맡은 전시로, 박현기를 포함하여 35명의 작가가
참여했다.

《한국현대미술전-70년대 후반 하나의 양상 귀국전》 리플릿

1984년 2월 4일부터 2월 12일까지
문화예술진흥원 미술회관에서 열린 《한국현대
미술전-70년대 후반 하나의 양상》귀국전의
리플릿이다. 일본 3대 신문과 전문지의 반응,
전시장 및 개막식 광경 사진 등이 실려 있다.
이 전시는 1983년 일본 5개의 도시에서
7개월간 순회되었던 《한국현대미술전》의 귀국전
으로, 일본 현지전시 참여작가들의 작품이 모두
출품되었다.

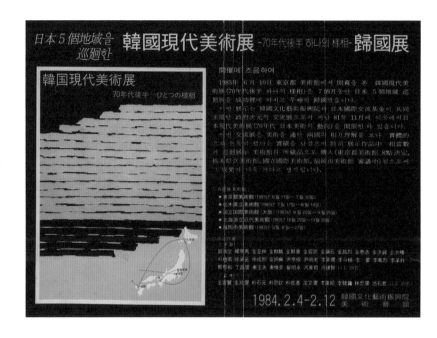

박현기 자필원고

1984년에 제작된 것으로 추정되는 박현기의
작가노트이다. 박현기는 1984년 1월 29일과
31일에 세종문화회관에서 열린 《머스커닝햄
현대무용단 초청공연》을 본 후, 『Space(공간)』
1984년 3월호에 「순수(純粹)한 「동작(動作)」에
관심을 갖는 형식주의(形式主義) 무용가(舞踊家)」
라는 제목의 감상평을 발표한 바 있다.
이 자필원고는 1984년 『Space(공간)』지
감상평의 초안으로 추정된다.

1985

1985년 6월 24일부터 29일까지 도쿄 가마쿠라 갤러리에서 《박현기 : 비디오 퍼포먼스와 설치》전이
개최되었다. 이 전시에서 작가는 〈여기, 가마쿠라〉 외에 총 6점의 싱글채널비디오를 발표했다. 갤러리 바닥에
무심하게 모니터들을 던져 놓고, 의미 없는 글씨들을 끊임없이 써내려가는 장면, 두 발 사이에 돌을 끼워놓고
굴리는 장면, 텔레비전 모니터 속의 여성의 신체를 애무하는 장면 등을 내보냈다. 이 전시에는 백남준, 이우환을
포함하여 일본의 유수한 작가, 화랑주 등이 참석하여 성황을 이루었다.

한편, 박현기는 1985년 2월 대구 수화랑에서, 3월 문예진흥원 미술회관에서 개인전을 개최했는데, 두 전시
모두 벽돌과 판자를 이용한 공간 설치 작품을 발표했다. 구조물을 쌓아올려 공간을 구획하지만, 이 공간들은
내부와 외부가 뫼비우스의 띠처럼 서로 연결되어 있다. 안이 곧 밖이 되고, 또한 그 반대가 되기도 하는 관계를
공간적으로 경험할 수 있도록 한 장치이다.

〈작품 5〉
《박현기 : 비디오 퍼포먼스와 설치》 출품작

1985년 6월 24일부터 6월 29일까지 일본 도쿄
가마쿠라 갤러리(Kamakura Gallery)에서
열린 《박현기 : 비디오 퍼포먼스와 설치》에 출품된
싱글채널비디오이다. 여성의 신체를 담은 영상이
상영되는 모니터를 작가가 애무하는 퍼포먼스이다.

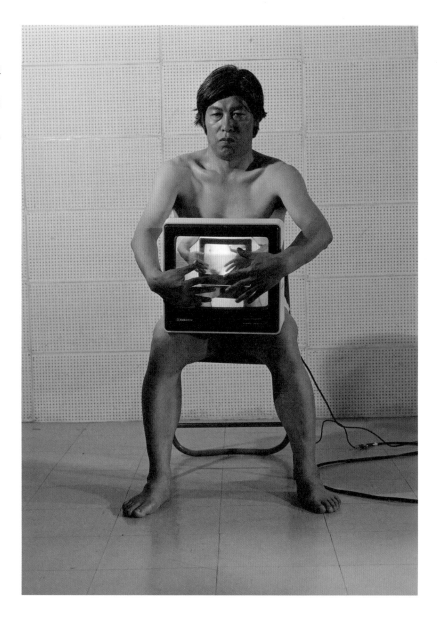

〈작품 2-A〉, 〈작품 1〉
《박현기 : 비디오 퍼포먼스와 설치》 출품작

《박현기 : 비디오 퍼포먼스와 설치》에 출품된
싱글채널비디오이다. 박현기가 발로 돌을 굴리는
퍼포먼스 영상과 텔레비전 모니터 속 여성의 신체를
애무하는 장면을 담은 영상이다.

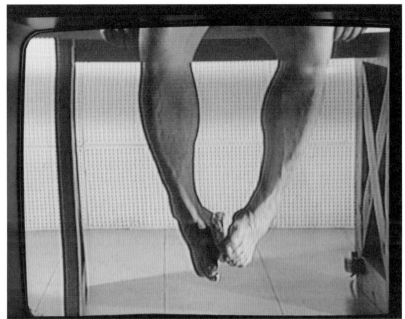

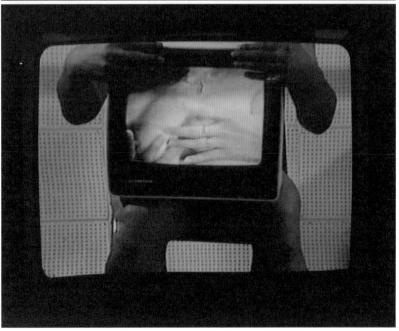

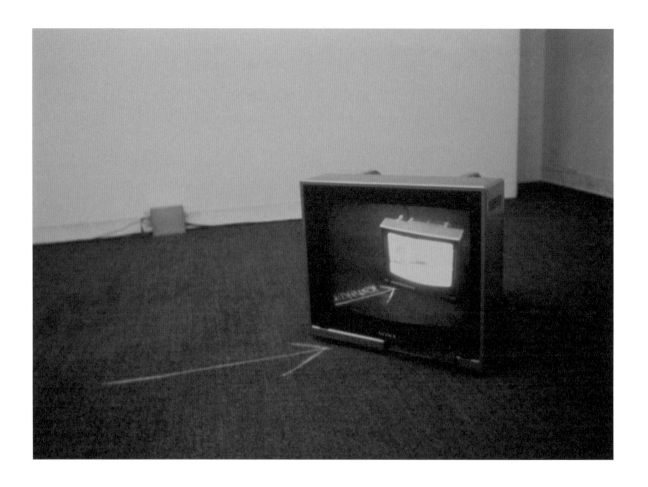

〈무제 (여기, 가마쿠라)〉
《박현기 : 비디오 퍼포먼스와 설치》 출품작

《박현기 : 비디오 퍼포먼스와 설치》에 출품된
〈무제(여기, 가마쿠라)〉의 설치장면 사진이다.

《박현기 : 비디오 퍼포먼스와 설치》에
출품된 〈무제(여기, 가마쿠라)〉의 전시장면

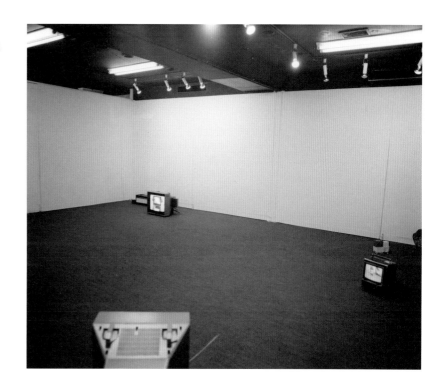

〈무제 (여기, 가마쿠라)〉 관련 드로잉

1985년에 제작된 박현기의 드로잉이다.
1985년 개인전 《박현기 : 비디오 퍼포먼스와
설치》에서 발표한 비디오 퍼포먼스 및 설치 작품
관련 아이디어를 보여준다.

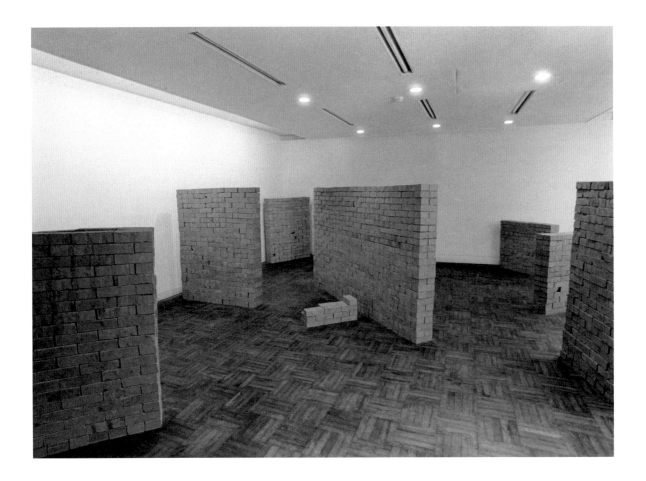

〈무제〉
《박현기 개인전》(수화랑) 출품작

1985년 2월 9일부터 2월 15일까지 수화랑에서
열린 《박현기 개인전》에 출품된 〈무제〉의 사진이다.
벽돌을 이용하여 구조물을 만들고 그 구조물로
화랑 내 공간을 구획 짓는 설치작품이다.

〈무제〉
《박현기 개인전》《수화랑》 출품작

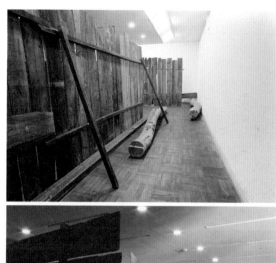

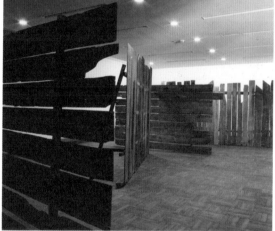

〈무제〉 관련 드로잉

1985년 수화랑에서 열린 《박현기 개인전》에
출품된 〈무제〉와 관련한 아이디어를 보여주는
드로잉이다.

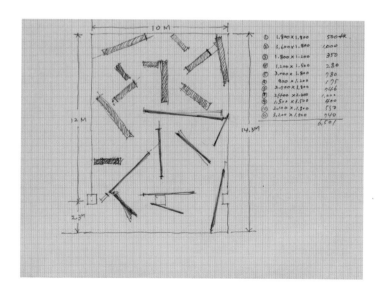

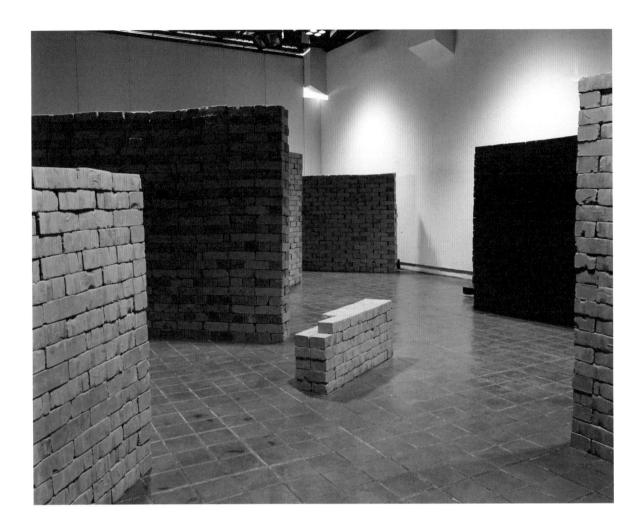

〈무제〉
《박현기 개인전》《문예진흥원 미술회관》 출품작

1985년 3월 14일부터 3월 20일까지
문예진흥원 미술회관에서 열린 《박현기 개인전》의
작품 사진이다. 박현기는 판자와 벽돌을 이용한
설치작품을 출품하여 화랑 내에 공간을 구획하는
전시를 하였다.

〈무제〉
《박현기 개인전》《문예진흥원 미술회관》 출품작

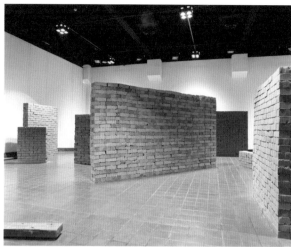

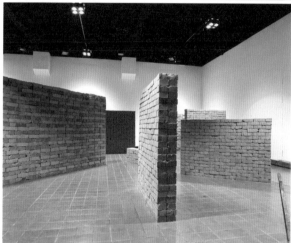

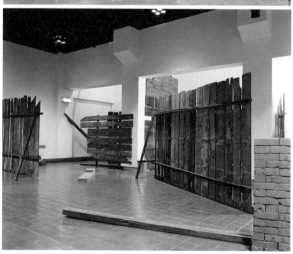

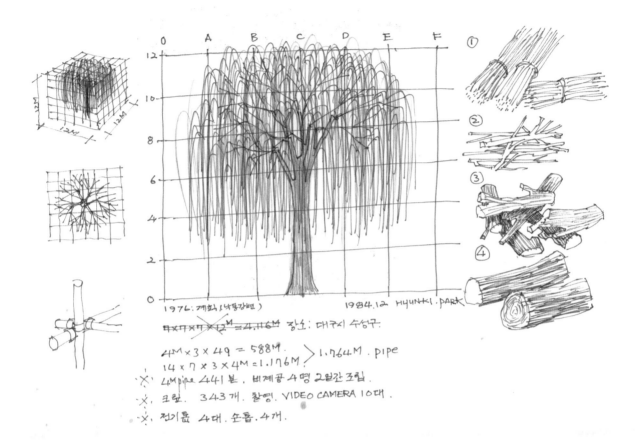

1984년 드로잉

1984년 12월에 제작된 박현기의 드로잉이다.
1976년 낙동강변에서 계획했던 미실현 작업에
대한 드로잉이 담겨 있다. 드로잉 중앙에 제작연도와
작가의 서명이 적혀있다.

박현기 드로잉

1984-1985년에 제작된 것으로 추정되는
박현기의 드로잉이다. 미실현 설치작업에 대한
아이디어가 담겨 있다.

1986

벽돌과 판자를 이용한 공간 구조물 설치작업에서 한발 더 나아가, 1986년 11월 8일부터 14일까지 인공갤러리에서 열린 《박현기 개인전》에서는 건축 자재로 쓰이는 나무판을 이용하여 공간을 구축하였다. 구조물 사이에서 사람들은 좁거나 넓은 통로를 왕래하게 되는데, 위에서 조감도적으로 이 구조물을 바라보면, "ART"라는 글씨가 드러나게 된다. 예술의 경계와 권위에 의문을 제기하는 작품이다. 유사한 개념의 벽돌로 제작된 작품이 1986년 11월 17일부터 27일까지 오사카 시나노바시 갤러리에서 열린 박현기 개인전에서 발표되었다. 그 외에 1985년에 있었던 가마쿠라 갤러리에서의 개인전 당시 사진 이미지를 대형 크기의 패널에 콜라주한 작품을 제작했으며, 오사카에서 열린 비디오 전시 그룹전, 대구에서 새로 개관한 갤러리 뎃 (Gallery THAT)의 그룹 초대전 등에 참가하였다.

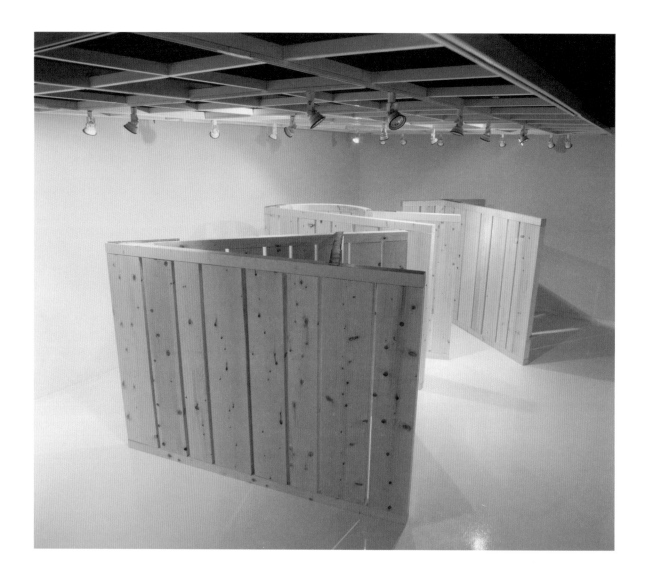

《박현기 개인전》(인공갤러리) 설치사진

1986년 11월 8일부터 11월 14일까지 인공
갤러리에서 열린 《박현기 개인전》의 설치사진이다.
이 전시에서 박현기는 'ART'라는 글자형태를
지닌 나무로 만든 구조물을 화랑 내부에 설치하였다.

《박현기 개인전》(인공갤러리) 설치사진

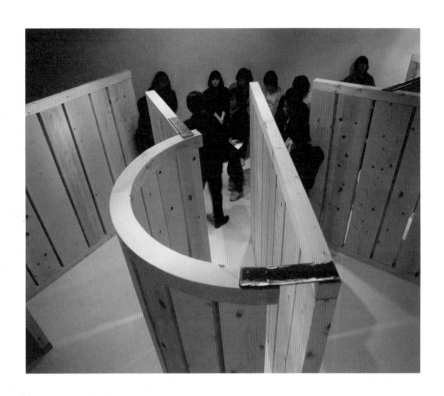

《박현기 개인전》(인공갤러리) 초대장

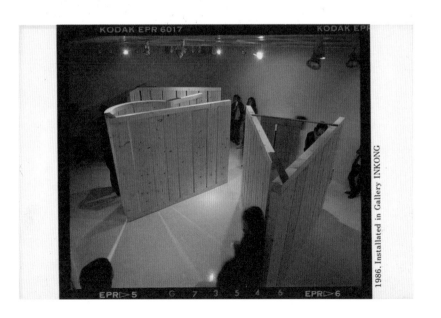

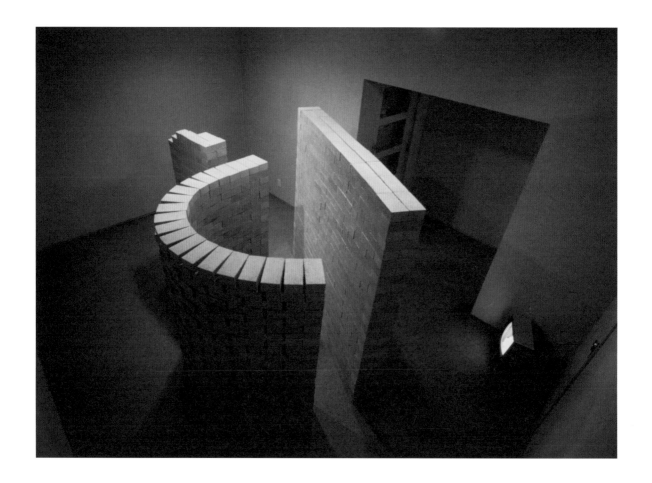

《박현기 개인전》(시나노바시 갤러리) 설치사진

1986년 11월 17일부터 11월 29일까지 일본
시나노바시 갤러리에서 열린 《박현기 개인전》의
설치사진이다. 'ART'라는 글자 중 'R'의 형태를
벽돌구조물로 설치한 장면이다.

《박현기 개인전》(시나노바시 갤러리)
출품작 제작과정 사진

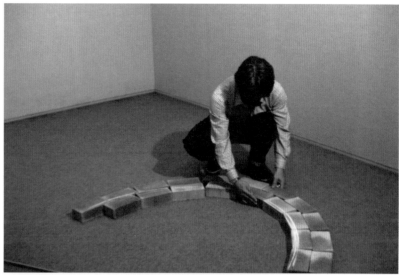

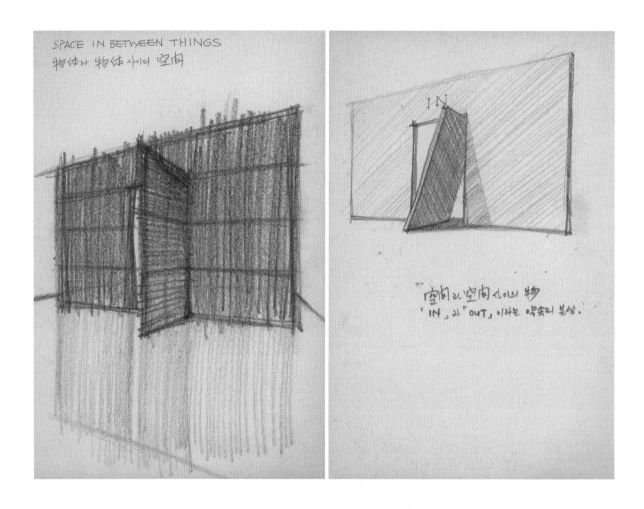

1986-1987년 경 드로잉

1986-1987년 제작된 드로잉북에 실린 드로잉
이다. '공간'에 대한 작가의 생각이 담겨 있다.

1986-1987년경 드로잉

1986-1987년 제작된 드로잉북에 실린
드로잉이다. 박현기의 미실현작 〈유토피아 너머
(Beyond Utopia)〉에 대한 아이디어가 담겨 있다.

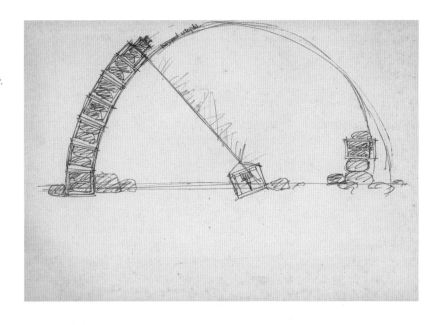

1986년 드로잉

1986년 제작된 박현기의 드로잉이다. 박현기의
미실현작 〈유토피아(Utopia)〉에 대한 아이디어가
담겨 있다. 오른쪽 하단에 제작연도가 적혀 있다.

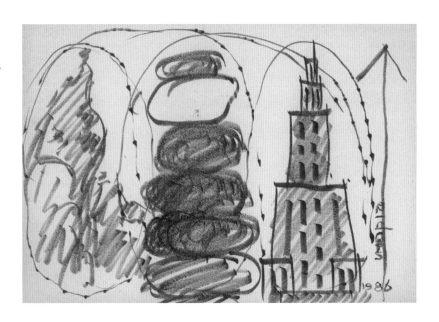

〈무제(포토에세이(Photo Essay))〉

1986년 5월에 제작된 박현기의 작품〈무제(포토
에세이)〉의 사진이다. 1985년《박현기 개인전》
(가마쿠라 갤러리)에서의 비디오 퍼포먼스들을
소재로 한 작업이다. 인화된 사진 위에 살짝 물을
적셔 스크래치를 가한 후, 콜라주하듯 이어붙여
거대한 패널을 완성한 것이다. 오른쪽 하단에
작품명, 제작연도가 적혀 있다.

《비디오 스페이스(Video Space) 300》 리플릿

1986년 5월 19일부터 5월 24일까지 일본
오사카 부립현대미술센터(Contemporary
Art Center, Osaka, Japan)에서 열린 전시
의 리플릿이다. 참여 작가 명단, 출품작품 목록
등이 실려 있다. 박현기는 이 전시에 김영진,
말콤 웡(Malcom Wong)과 함께 특별 작가로
초대되었다.

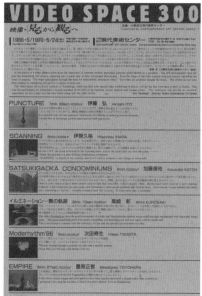

《박현기·이명미·최병소》 (갤러리 덴(Gallery THAT)) 초대장

1986년 5월 19일부터 5월 25일까지 갤러리
덴에서 열린 《박현기·이명미·최병소》 3인전의
초대장이다. 전시 초대일시(1986년 5월 19일
오후 6시-8시), 약도 등이 실려있다.

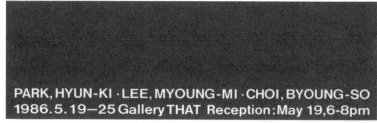

1987

1987년 7월 3일부터 15일까지 일본 오사카 ABC갤러리에서 오쿠보 에이지와 박현기의 협업전이 열렸다. '집'이라는 개념을 작품화하여, 오쿠보 에이지가 구축한 나무와 돌의 구조물을 박현기가 단단한 철판으로 둘러쳐 '숨기는' 작업이었다. 내부와 외부, 보이는 것과 보이지 않는 것, 존재와 그것의 은밀한 속성에 대해 언급한 작품이다. 같은 해 10월 12일부터 17일까지 인공갤러리에서 〈슈퍼 포테이토〉를 발표했다. 거대한 자연석에 인공의 힘이 살짝 더해져 감자처럼 썰려나간 돌 조각품들로 전시장을 가득 메웠다.

그 외 9월 관훈갤러리에서 열린 에꼴 드 서울 전시에서 신작을 발표했는데, 편마암을 잘라 만든 판석을 벽에 계단 형태로 붙이고, 그 벽면으로부터 떨어져 나온 듯한 실재 계단을 그 앞에 배치한 작품이었다. 정교하게 각진 인공의 선과 무작위적으로 마감된 자연의 선이 대조를 이루는 작품이다.

《오쿠보 에이지·박현기 : 협업》
(ABC 갤러리) 설치사진

1987년 7월 3일부터 7월 15일까지 일본
오사카 ABC 갤러리에서 열린 박현기와 오쿠보
에이지 2인전《오쿠보 에이지·박현기 : 협업》의
설치사진이다. 이 전시에서 박현기는 오쿠보
에이지가 구축한 나무와 돌의 구조물을 단단한
철판으로 둘러쳐 다시 숨기는 작업을 선보였다.

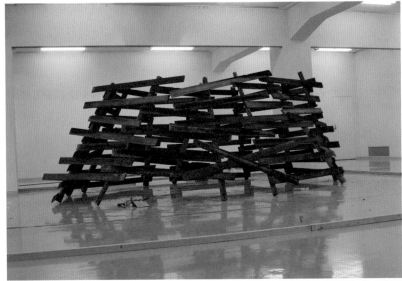

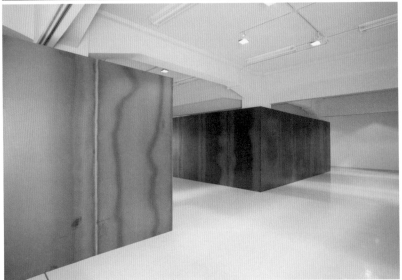

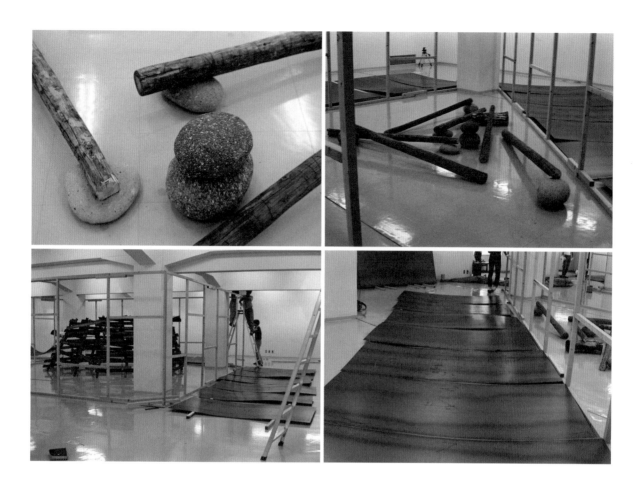

《오쿠보 에이지·박현기 : 협업》
(ABC 갤러리) 설치사진

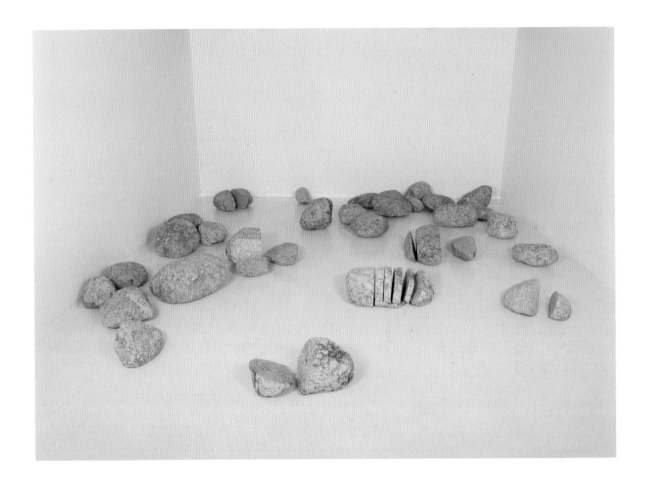

〈슈퍼 포테이토〉
《박현기 개인전》(인공갤러리) 출품작

1987년 10월 12일부터 10월 17일까지
인공갤러리에서 열린 《박현기 개인전》에 출품된
〈슈퍼 포테이토〉의 설치사진이다. 이 전시에서
박현기는 자연석을 감자처럼 썰어놓은 후 전시장
바닥에 가득 메워놓았다.

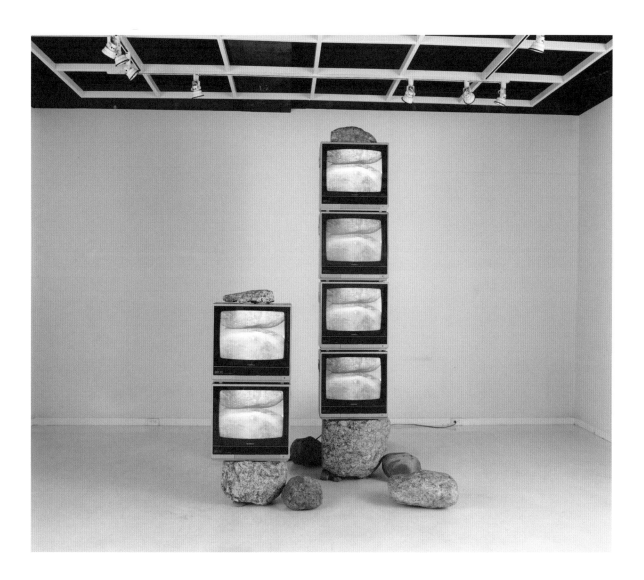

〈무제〉

TV모니터와 돌을 이용한 비디오 설치작품이다.
인공갤러리에서 촬영한 것으로 보이나, 정확한
전시이력은 확인되지 않는다. 이후 유사한 작품이
1988년 일본 오사카에서 발표되었다.

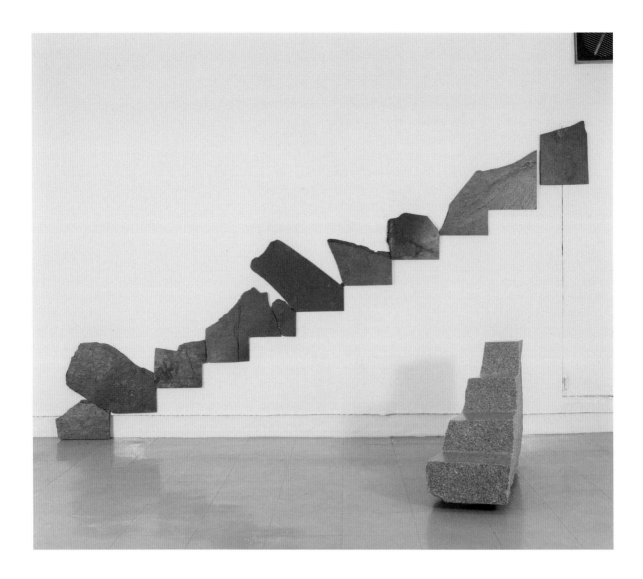

〈무제〉
《제12회 에꼴 드 서울》(관훈미술관) 출품작

1987년 9월 9일부터 9월 15일까지 관훈미술관
에서 열린 《제12회 에꼴 드 서울》에 출품된
〈무제〉의 사진이다. 박현기는 편마암을 잘라 만든
판석을 벽에 계단모양으로 붙이고, 실재의 계단을
그 앞에 놓았다.

〈무제〉 관련 드로잉

《제12회 에꼴 드 서울》의 출품작 〈무제〉와 관련한
아이디어가 담긴 박현기의 드로잉이다.

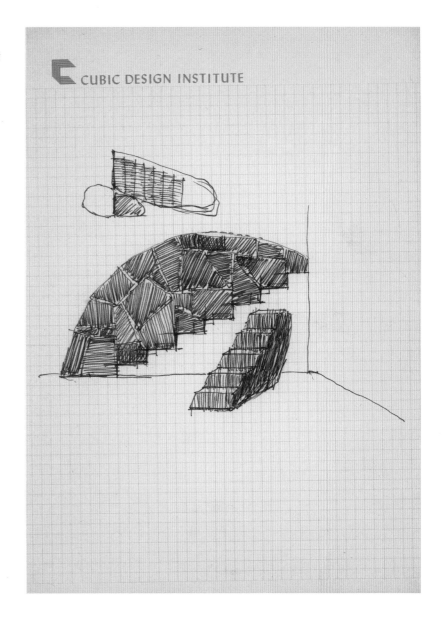

1987년 드로잉

1987년 제작된 박현기의 드로잉이다. 실현되지
못한 아이디어 스케치이다.

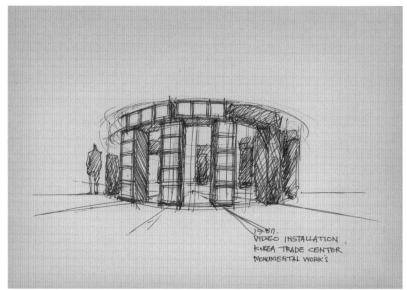

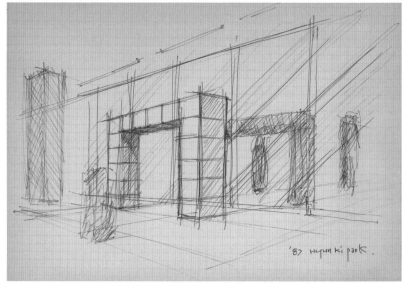

1987년 드로잉

1987년 제작된 박현기의 드로잉이다. 실현되지
못한 아이디어 스케치이다.

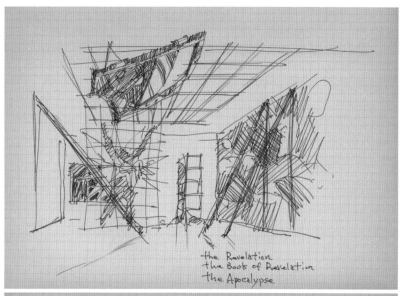

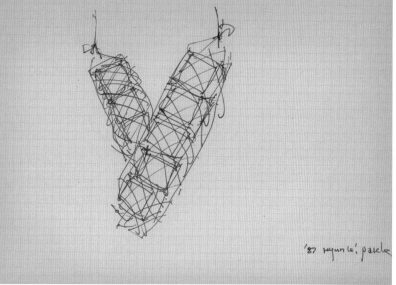

1988-89

1988년 5월 27일부터 6월 21일까지 세이부 미술관 츠카신홀에서 열린 《일본과 한국 작가로 본 미술의 현재 : 수평과 수직》에 이우환, 이건용, 심문섭 등 한국작가 및 타다시 가와마타, 오쿠보 에이지, 우에마츠 케이지 등 일본작가들과 함께 작품을 출품하였다. 모니터 4대를 이용하여, 진짜 돌과 모니터 속 영상의 돌이 함께 거대한 돌탑을 형성하는 기념비적 작품이다. 같은 해 9월과 10월에는 세이부 미술관의 유라쿠초 아트포럼과 츠카신홀에서 《손으로 보는 미술전》이 열렸다. 시각 장애인들을 위해 직접 손으로 만질 수 있는 작품들이 전시되었는데, 여기서 박현기는 대리석, 화강암, 철, 나무 등 다양한 재료를 활용한 화초 모양의 설치물을 선보였다. 각 재료가 가진 다양한 재질감을 시각장애인들이 촉각적으로 경험할 수 있도록 배려한 작품이다. 한국에서는 토탈미술관이 개관하면서 《한국 현대미술의 오늘》전이 열렸는데, 이 전시에서 박현기는 침목 여러 개를 쌓아올린 느슨한 구조물을 설치하였다. 이 무렵 박현기는 '오행'의 기본요소만으로 이루어진, 인류의 오래되고 훌륭한 생산물인 골동품의 매력에 깊이 빠져들었다.

〈무제〉
《일본과 한국 작가로 본 미술의 현재 : 수평과 수직》 출품작

1988년 5월 27일부터 6월 21일까지 일본 오사카 세이부 미술관 츠카신홀에서 열린 '88 츠카신 연례미술전 《미술의 현재 : 수평과 수직》에 출품된 〈무제〉의 사진이다. 박현기는 이 전시에서 TV모니터와 돌을 이용한 비디오 설치작품을 선보였다.

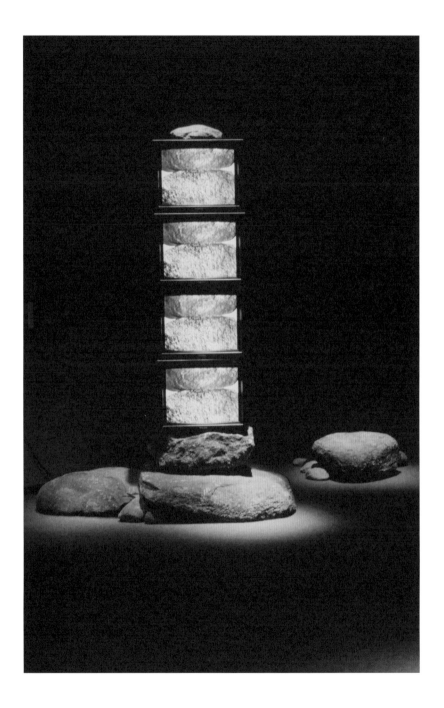

《일본과 한국 작가로 본 미술의 현재 :
수평과 수직》 전시전경

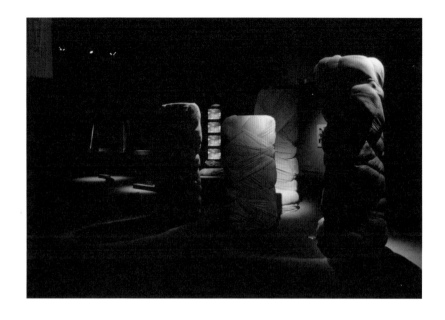

《일본과 한국 작가로 본 미술의 현재 :
수평과 수직》 리플릿

'88 츠카신 연례미술전《미술의 현재 : 수평과
수직》의 리플릿이다. 이 전시에 박현기는
이우환, 이건용, 심문섭 등 한국작가 및 타다시
가와마타(Tadashi Kawamata), 오쿠보
에이지(Okubo Eiji), 우에마츠 케이지
(Uematsu Keiji) 등 일본작가들과 함께
작품을 출품하였다. 리플릿 앞면에는 이우환의
1988년 작품 이미지가 실려 있다.

〈무제〉
《손으로 보는 미술전(Art for Touching)》
출품작

1988년 9월 2일부터 9월 13일까지 일본
세이부 미술관의 유라쿠초 아트 포럼, 9월 18일
부터 10월 4일까지 츠카신홀에서 열린 《손으로
보는 미술전》에 출품된 〈무제〉의 사진이다.
〈무제〉는 화강암, 대리석, 철, 나무 등 각종 재료를
혼합한 화초 모양의 설치물이다.

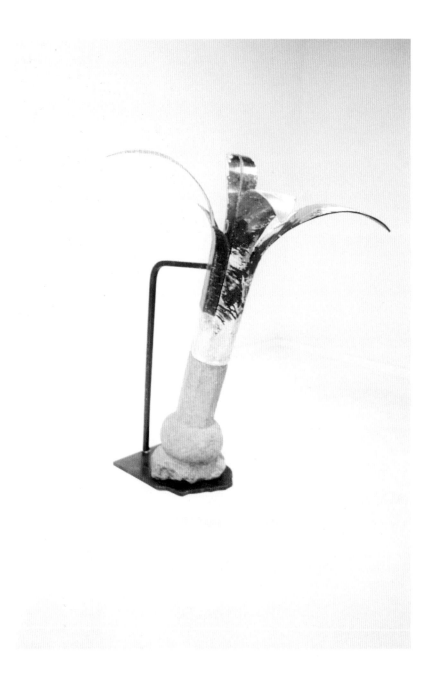

〈무제〉 관련 드로잉

1988년에 제작된 박현기의 드로잉이다. 《손으로
보는 미술전》에 출품된 설치작품 〈무제〉와 관련한
아이디어를 보여준다. 왼쪽 하단에 제작연도와
작가의 서명이 적혀있다.

〈무제〉 관련 드로잉

1988년에 제작된 것으로 추정되는 박현기의
드로잉이다. 《손으로 보는 미술전》에 출품된 설치
작품 〈무제〉와 관련한 아이디어를 보여준다.

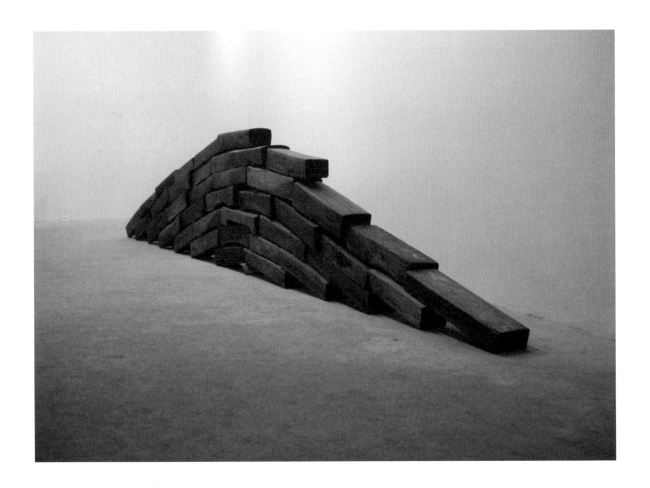

〈무제〉
《한국 현대미술의 오늘》 출품작

1988년 10월 22일부터 12월 31일까지 토탈
미술관에서 열린 《한국 현대미술의 오늘》전에
출품된 〈무제〉의 사진이다. 박현기는 이 전시에서
침목과 나무 다듬이대를 여러 개 쌓아올린
구조물을 설치하였다.

〈무제〉
《한국 현대미술의 오늘》 출품작(세부)

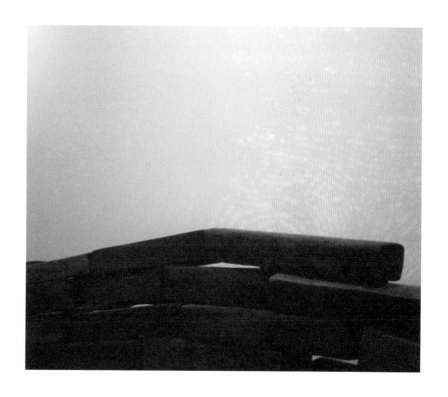

《한국 현대미술의 오늘》 도록

《한국현대미술의 오늘》의 도록이다. 전시서문
(문신규의 「토탈미술관 개관 기념전에 즈음하여」),
초대작가명단, 작품 이미지, 작가 약력 등이 실려
있다. 이 전시에는 박현기를 포함하여 총 38명의
작가가 참여했다.

1989년 드로잉

"구형(口形) 1989"라는 서명이 들어있는 드로잉
이다. 1981년 대구 맥향화랑에서 처음 발표한
석판화 위에 철제 오브제를 붙이고 덧칠을 한
작품이다.

1988년 드로잉

1988년 제작한 것으로 추정되는 드로잉북에
실린 작업이다. 골동에 대한 작가의 관심이 담겨
있다.

1988년 드로잉

1988년 12월 28일 제작된 박현기의 드로잉이다.
고대 유물에 대한 작가의 관심이 담겨 있다.
오른쪽 하단에 제작일자 및 서명이 적혀있다.

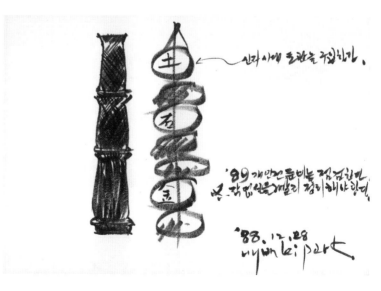

1988년 드로잉

1988년에 제작된 박현기의 드로잉 6점이다.
드로잉 하단에 제작연도 및 서명이 적혀 있다.

'88. triangle HYUN ki park.

Amaterials Square 1988. HYUN ki park.

'88 H ki park

1990-92

1990년 11월 2일부터 4일까지 말레이시아 쿠알라룸푸르에서 국제 비디오아트 페스티벌이 열렸다. 프랑스에 본부를 둔 자유미술연합에서 주최한 이 전시회에서, 박현기는 원래 비디오 돌탑을 출품하려 했으나, 주최측의 사정으로 계획을 바꾸어 〈비디오 워킹〉이라는 새로운 프로젝트를 기획한다. 비디오 카메라가 바닥을 보게 한 채, 쿠알라룸푸르의 도심지를 걸어 다니며 영상 촬영한 결과물을 발표하였다. 후에 이 작품은 1995년 일본 나고야에서 재시도되어, 도심지의 지도 및 4개의 모니터로 구성된 작품으로 구현되었다.

1990년 5월 인공갤러리에서 열린 개인전에는 침목들을 바닥에 깔고 그 사이에 박달나무로 만든 다듬이대를 병치한 설치물을 발표했다. 자연과 인공이 묘하게 결합되어 긴장과 이완의 에너지를 형성하는 작품이다.

1991년에는 포토미디어가 실험되었는데, 작가의 손가락 사이에 다양한 재질의 돌멩이를 끼워 넣은 사진을 인화한 후, 그 위에 날카로운 도구로 긁어내듯이 드로잉한 작품이다. 스스로 '포토미디어'라고 명명한 이 작품들은 1993년 전후 집중적으로 제작되었다.

한편, 1992년 6월 19일부터 30일까지 신라갤러리와 인공갤러리에서 동시에 거대한 돌 구조물을 설치하여 전시하기도 했다. 고대 인류의 거석문화를 연상시키는 기념비적인 석상이 인공의 날카로운 칼로 잘려진 채 비끌리거나 유리를 사이에 두고 겹겹이 놓여있는 작품이다.

〈비디오 워킹(Video Walking)〉
퍼포먼스 안내 리플릿

1990년 11월 2일부터 11월 4일까지
말레이시아 쿠알라룸푸르에서 열린 〈국제
비디오아트 페스티벌〉에 출품된 박현기의 비디오
퍼포먼스 〈비디오 워킹(Video Walking)〉의
안내 리플릿이다. 퍼포먼스 장소의 지도 등이
실려있다.

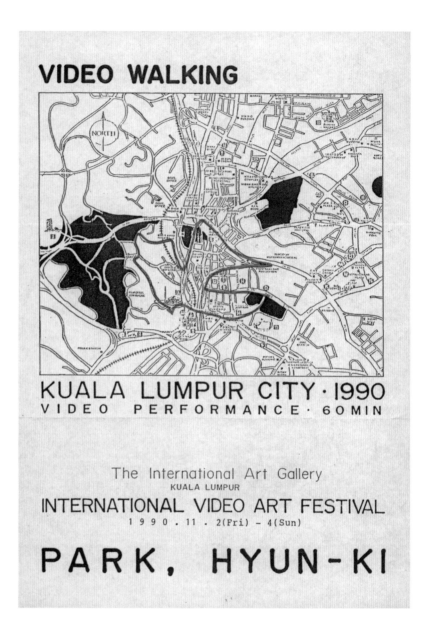

《국제 비디오아트 페스티벌》 포스터

《국제 비디오아트 페스티벌》의 포스터이다.
페스티벌의 일시(1990년 11월 2일-4일), 장소,
제작자명(루비 치(Ruby Chi), 도미니크 샤스트르
(Dominique Chastres)) 등이 실려있다.

〈비디오 워킹〉 관련 드로잉

〈비디오 워킹〉 관련 작가노트

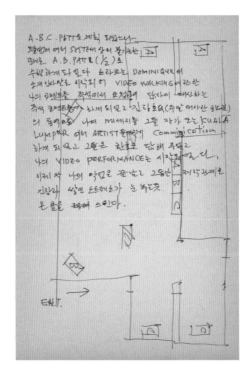

박현기 작가노트 중에서

　말레이시아 쿠알라룸푸르(Kuala Lumpur)에서 금번 국제 비디오아트 페스티발(International Video Art Festival)을 개최하게 되었으며 주최국으로부터 협의회 멤버로 초청된 나는 말레이시아 현지에서 비디오 퍼포먼스(video performance)작업을 하게 되었다. 초청되기까지의 과정과 협의회 멤버들과 국제전을 치루면서 있었던 나의 현지 작업제작과 심포지움 발표일정으로 분주했던 시간들에 관해 정리해본다.

　행사 오픈 20일전에 말레이시아 쿠알라룸푸르로부터 주한 프랑스 문화관의 양미을 선생과 미술세계의 정영민 부장을 통하여 참가에 관한 인포메이션(informantion)을 전달받게 되었다. 전달받는 날로부터 짧은 시일 내로, 참가여부를 결정지어야 했으며, 참가에 대한 몇 가지 확인되어야 할 사항들이 말레이시아 쿠알라룸푸르에 있는 내셔널 아트 갤러리와 직접 통신으로 교환되어야 하는 어려움이 따랐다. 현지와의 국제적 통신 연락상의 어려움이 많았고, 짧은 일정동안 확인할 사항 및 작업계획을 팩스(fax)와 항공국제전화로 교환해야 했으며, 통역, 번역 등의 일로 바빴다. 특히 출품 작업에 대한 제약 때문에, 발송한 나의 작업들이 현지에서의 방영에 문제가 있다는 전문을 받게 되었으며 전문의 내용으로는 선정적인 내용, 정치적인 것, 인종차별에 관한 내용 등이 제한되어 있었다. 그것은 회교가 국교인 말레이시아뿐만의 금기사항은 아닌 듯싶다. 그러므로 나로서는 불가피하게 현지에서 문제를 해결할 수밖에 없다는 생각에서 비디오 퍼포먼스(video performance) 작업인 〈비디오 워킹(Video Walking)〉을 계획하게 되었다. 이번 행사의 구성은 도미니크 샤스트르(Dominique Chastre, 선발위원회(Selection Committee))를 비롯한 5명의 협의회 멤버들과 초빙강사(Guest Lecturers)로 프랑스의 제롬 렙뒤(Jerome Lefdup, Director), 캐나다의 스티븐 사라쟁(Stephen Sarrazin, Theorefician, Writer), 영국의 테리 플랙스턴(Terry Flaxton, Director, Producer), 한국의 박현기(Park, Hyun-ki, Director), 독일의 디터 다니엘(Dieter Daniels, Curator), 홍콩의 메이 펑(May Fung, Director), 일본의 고이치 타바타(Kouichi Tabata, Director), 인도의 마크 밥티스타(Marc Baptista, Producer), 프랑스의 피에르 봉글로바니(Pierre Bonglovanni, Director)와 행사를 총괄한 자유미술연합(Liberal Arts Society)의 루비 치(Ruby Chi), 그리고 내셔널 아트 갤러리(National Art Gallery)와 Centere International Decreation Video Montbeliard-Belfort France의 지원과 말레이시안 항공, Tan&Company(Sony Center)의 스폰서로 이루어진 국제적인 문화행사였다.

　현지 초청은 협의회 멤버 겸 세미나의 주제 발표 연사 9명 뿐이었고, 초대 출품 작가는 12개 국가에서 32명의 작가 작품이 출품되었다. 그리고 전시는 11월 2일부터 4일까지 3일간 아침 10시부터 저녁 10시 30분까지 스케줄에 의하여 진행되었으며, 본인의 시간은 11월 4일 오후 7시 부터 60분 동안으로 잡혔다. 출발 전부터 나의 작업 방향은 〈비디오 워킹〉이란 명제로 국내 통신으로 카탈로그와 계획서를 발송했고 쿠알라룸푸르에도 팩스로 작업계획서를 미리 보냈다. 현지에서는 나의 비디오 퍼포먼스에 관해 기대가 컸던지 내가 도착했을 때 공항에는 도미니크와

주 말레이시아 한국 대사관 홍보관, 내셔널 아트 갤러리 담당원, 그리고 문화부 기자 분까지 나와
환영해 주었다.

일단 기자들과는 호텔에서 인터뷰를 가지기로 하고 도미니크와 나는 나의 심포지움 스케줄과
퍼포먼스 계획에 관한 것과 현지 제작에 대한 협의 그리고 심포지움에 대한 시간과 주제에 관하여
협의를 마치고 전시장 현장 답사를 마쳤다.

적도의 도시 쿠알라룸푸르의 기후는 예상 밖으로 쾌적하고 맑았다. 현지에서 만난 나의 보조원
유학생 리(Lee)와 체류 중의 스케줄을 짜고 쿠알라룸푸르의 지도부터 구해야만 했다.
워킹 코스의 선정은 매우 중요한 일이며 낯선 나로서는 리(Lee)의 상황설명에서 작업방향을
감지할 수밖에 없기 때문이다.

나의 〈비디오 워킹〉 작업은 낯선 이국땅을 혼자서 감당해야 하는 여행자의 경우처럼, 눈앞에
접해지는 모든 새로움의 신선한 긴장감, 그 상황들의 임팩트를 반영할 나와 나의 비디오 카메라,
즉 두 개의 다른 개념의 눈으로 이원화하여 분리 수행하는 의도가 주관점으로 이 워킹 작업이
발상된 것이다. 여기에서 나는 카메라를 어깨에 매고 카메라의 눈(eye)이 땅바닥 쪽(아래)으로
향하고 내가 가는대로 동시에 같이 다닌다.

나는 능동적으로 카메라는 수동적으로, 그리고 나는 내가 읽어야 하는 모든 것을 보지만 카메라는
바닥만 볼 수밖에 없다. 그러나 카메라의 귀는 모든 수행중의 상황을 귀로 환기시키고 있음이다.
마치 장님이 길을 걸어갈 때 그의 '귀'는 눈인 것처럼. 쿠알라룸푸르 시(市) 지도에 미리 설정한
코스대로 순조롭게 이루어진 〈비디오 워킹〉은 예상한 이상의 많은 상황들을 접할 수 있었으며
편집 또한 쉽게 끝낼 수가 있었다.

우리가 일상에서 오감을 통하여 모든 상황을 읽고 느끼지만, 〈비디오 워킹〉에서처럼 눈과 귀를
분리시켜 보는 것은 분리시킴으로 해서 일어나는 사물환기성(事物喚起性)을 퍼포먼스를 통해
획득하도록 함에 있다. 즉, 모든 시각의 좁은 한계와 듣는 귀의 넓은 시야를 이러한 실험을 통해서
체험해 보고자 함이 나의 작업과 심포지움의 주제였다.

사실 나는 나의 작업 스케줄 때문에 행사 중에 있었던 다른 멤버들의 심포지움을 들을 수가
없었고 틈틈이 빈 시간을 이용하여 내셔널 아트 갤러리를 들러 모니터해보는 것이 고작이었다.
그러나 구체적으로 누구를 언급할 수는 없으나 비교적 말레이시아라는 지역적인 수준에 맞추어
프로그래밍 되었다고 본다.

말하자면 하이테크놀로지 또는 비디오 인스톨레이션이나 비디오 조각 쪽은 현지의 기술적인
사정으로 생략되었고, 주로 다큐멘터리 또는 애니메이션 그리고 이미지성이 강한 비디오
합성작업과 퍼포먼스 작품이 주류를 이루었다고 본다.

특히 이번에 참가하면서 비디오 인스톨레이션을 주로 하는 나로서는 제한된 전시 방법에
아쉬움이 있었으나 많은 친구들을 만날 수 있었고, 이들은 앞으로 어떤 프로그램에도 같이
협력하면서 서로 어려운 작업들을 수행할 수 있는 계기가 되었다는데 좋은 성과를 거두었다고 본다.

말레이시아는 말레이시안, 차이나, 인도, 보루네이 등의 소수 민족 집단 사회로 영국 통치하에서
독립했으며 이들을 하나로 묶어 통합시켜 준 것은 언어(영어)와 종교(이슬람교)였다. 의식의
근대화와 민주화가 오랫동안 생활화되어 있고, 특히 언어권에서 서구의식을 수평으로 수용할 만큼
성숙되어 있다는 점이다.

이러한 가능성을 지닌 그들 아티스트들이 한국에 대해 갖는 관심은 지대한 것이었다. 백남준을
탄생시킨 한국이며, 한국은 마치 비디오 아트의 종주국인 것처럼 알고 있고, 또 그럴 수도 있기
때문이다. 이와 같이 앞으로 우리들에게 거는 그들의 기대 또한 클 것이기 때문에 그들을 수용힐
우리의 준비를 서둘러야 하는 책임감이 앞선다.

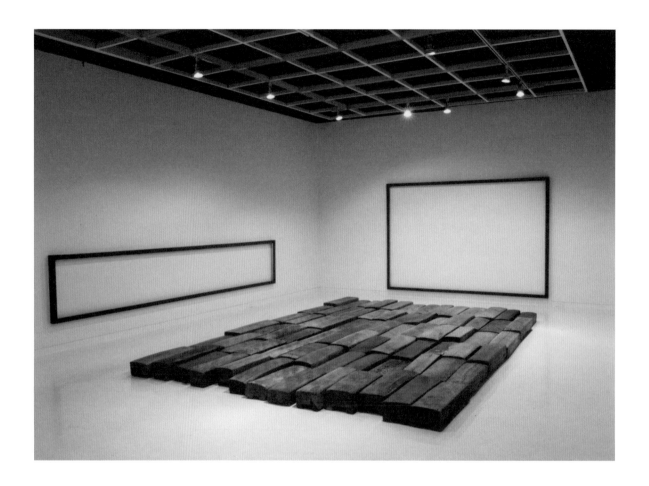

〈무제〉
《박현기 개인전》(인공갤러리) 출품작

1990년 5월 21일부터 5월 26일까지 대구
인공갤러리에서 열린 《박현기 개인전》에 출품된
〈무제〉의 설치장면 사진이다. 박현기는 한때 철도
건설을 위해 쓰였던 침목을 수집하여 바닥에 깔고,
그 사이에 박달나무로 만든 다듬이대를 병치하였다.

《박현기 개인전》(인공갤러리) 초대장

1990년 5월 대구 인공갤러리에서 열린
《박현기 개인전》의 초대장이다. 작품 이미지,
초청 일시(1990년 5월 21일 18-20시),
개관시간 등이 실려 있다.

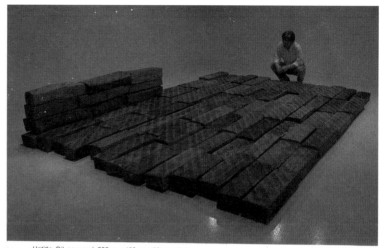

Untitle, Oil on wood, 300cm × 450cm × 60cm, 1990

《박현기 개인전》(인공갤러리) 출품작인 〈무제〉 관련 드로잉

1990년 제작된 것으로 추정되는 박현기의
드로잉이다. 1990년 대구 인공갤러리에서
열린 《박현기 개인전》에 출품된 〈무제〉에 대한
아이디어가 담겨있다.

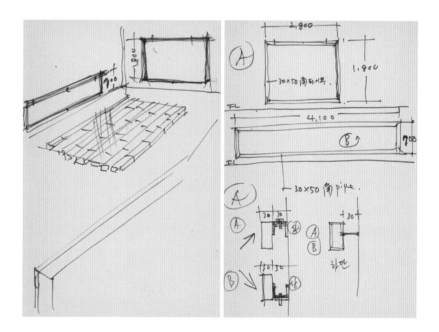

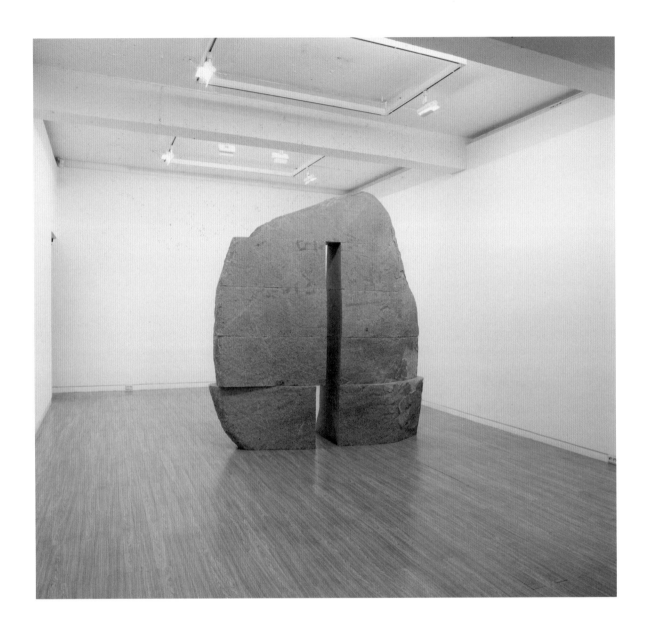

〈무제〉 설치사진
《박현기 개인전》(갤러리 신라) 출품작

1992년 6월 19일부터 6월 30일까지 대구
갤러리 신라와 인공갤러리에서 동시에 《박현기
개인전》이 개최되었다. 이 거대한 석상은 갤러리
신라에 설치되었다.

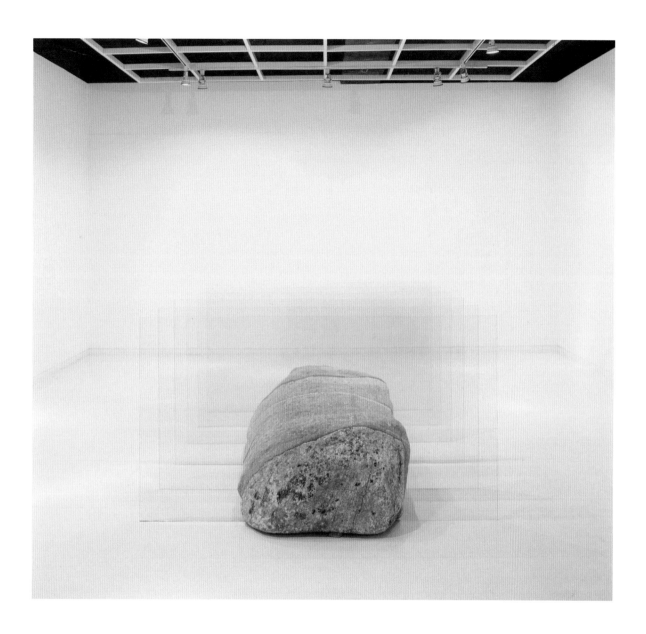

〈무제〉 설치사진
《박현기 개인전》(인공갤러리) 출품작

1992년 6월 19일부터 6월 30일까지
대구 갤러리 신라와 인공 갤러리에서 동시에
《박현기 개인전》이 개최되었다. 자연석을 자르고
그 사이에 유리를 끼운 이 작품은 인공 갤러리에
설치되었다.

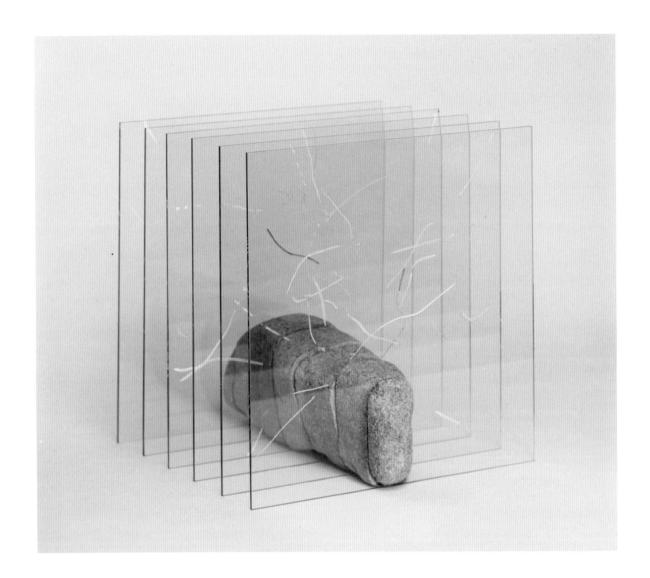

《박현기 개인전》(인공갤러리) 출품작인
〈무제〉 모형(추정)

1992년 6월 대구 인공갤러리에서 열린
《박현기 개인전》에 전시된 설치 작품의 모형으로
추정된다. 이 작품의 이미지는 전시 초대장에
실려 있다.

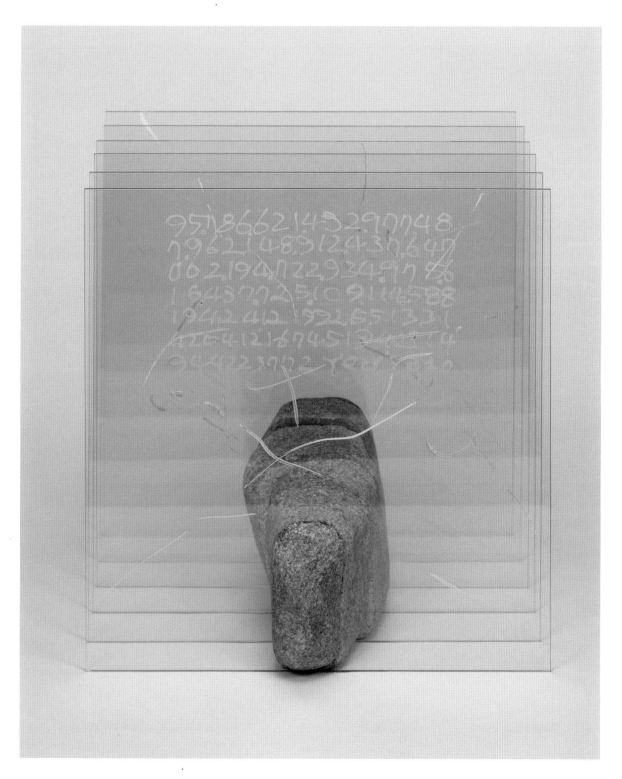

1994년 드로잉

1994년 제작된 박현기의 드로잉으로, 1992년
《박현기 개인전》(인공갤러리)의 설치 작품과
관련된 아이디어가 담겨 있다.

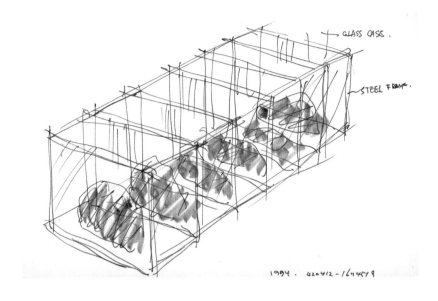

1992년 드로잉

1992년 제작된 박현기의 드로잉으로, 돌, 나무,
모니터, 철 등 각기 다른 재료가 이어져, 거대한
무의 형상을 만들어내는 아이디어가 담겨 있다.

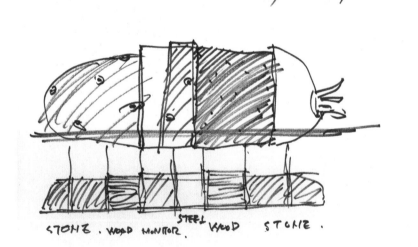

1990년 드로잉

1990년에 제작된 박현기의 드로잉이다. 1990년
6월 대구 갤러리 신라에서 열린 《박현기 개인전》에
출품된 〈무제〉에 대한 아이디어가 담겨 있다.
오른쪽 하단에는 제작연도와 서명이 적혀 있다.

1990년 드로잉

1990년에 제작된 박현기의 드로잉이다. 박현기
의 실현되지 않은 비디오 설치작업에 대한 아이디
어가 담겨 있다. 오른쪽 하단에는 제작연도와
서명이 적혀 있다.

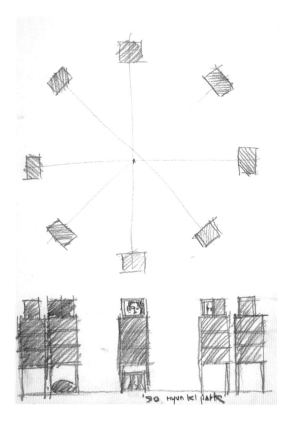

1992년 드로잉

1992년에 제작된 박현기의 드로잉이다. 철판과
돌을 이용한 설치 작품에 대한 아이디어가 담겨
있다. 이 아이디어는 침목과 돌을 이용한 설치작품
으로 이어진다. 드로잉 오른쪽 하단에 박현기의
서명 및 메모가 적혀 있다.

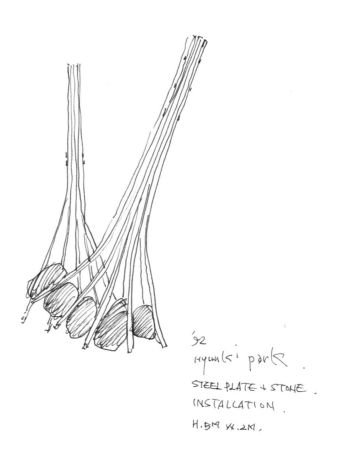

《포토미디어 911212(Photo Media 911212) : 박현기 지상전(紙上展)》초대장

1991년 12월 12일 대구 인공갤러리에서 열린
《포토미디어 911212 : 박현기 지상전》의 초대장
이다. 박현기는 '포토미디어'라는 새로운 매체를
고안하였는데, 사진을 인화한 후 드로잉하듯
스크래치를 가해 평면 위에 여러 층위를 담아내는
효과를 낸 작품이다.

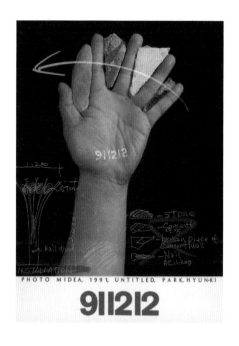

〈무제〉관련 드로잉

1991년 9월 19일부터 10월 3일까지
예술의 전당 미술관에서 열린《미술과 테크놀로지
(Art and Technology)》도록 pp. 38-39에
실린 것이다. 나무패널, TV모니터, 철판을 이용한
비디오 설치작품 〈무제〉와 관련한 아이디어가
담겨있다.

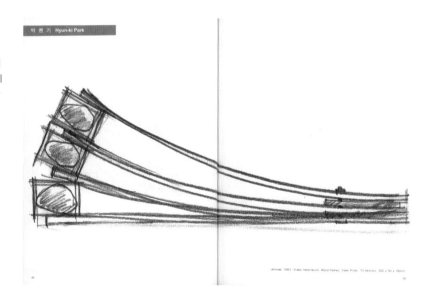

1993

1993년 11월 29일부터 12월 18일까지 오사카의 고다마 갤러리에서 개인전을 열었다. 가로 혹은 세로 형태의 기다린 침목 사이에 돌을 끼우고, 소형 모니터를 부착한 작품을 전시했다. 한국의 고건축물 중 일부인 나무 계단을 비스듬히 세워 전시장을 채우기도 했다.

1993년 4월 20일부터 5월 20일까지 야시로 국제조각 심포지엄이 열렸다. 아시아 12명의 조각가에게 돌을 재료로 12성좌의 이미지를 활용한 의자 용도의 설치물을 의뢰한 것인데, 박현기는 전갈자리를 맡아 전갈의 집게발을 연상시키는 작품을 제작했다.

그 외에 상당히 많은 양의 드로잉을 제작하였는데, 갈대숲을 연상시키는, 알 수 없는 문자와도 같은 작품들이 남아있으며, 셀로판지를 콜라주하여 기본 도형을 형성한 작업 드로잉을 남기기도 했다.

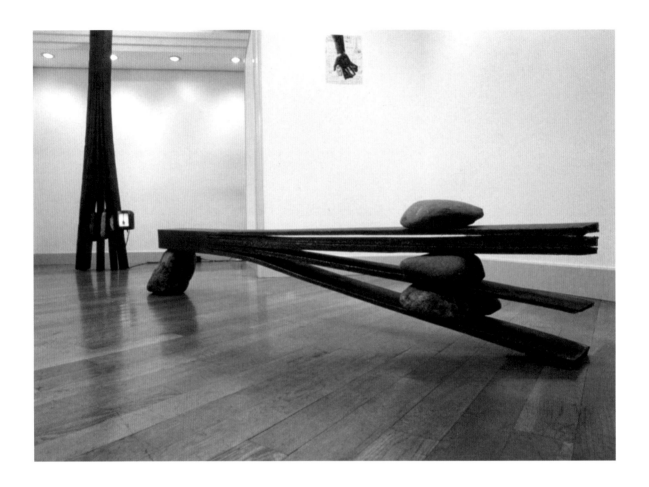

〈무제〉
《박현기 개인전》(오사카 고다마 갤러리)
출품작

1993년 11월 29일부터 12월 18일까지 일본
오사카 고다마 갤러리에서 열린 《박현기 개인전》에
출품된 작품의 설치사진이다. 가로 혹은 세로
형태의 기다란 침목의 한 쪽을 자르고, 그 사이에
돌이나 모니터를 끼운 작품들이다.

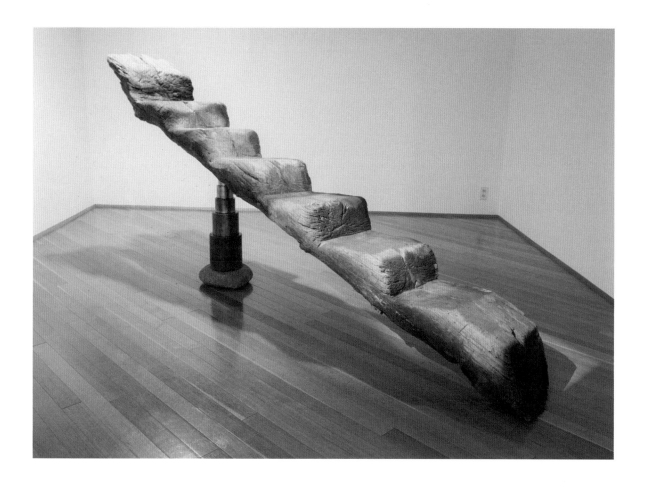

〈무제〉
《박현기 개인전》(오사카 고다마 갤러리)
출품작

1993년 11월 29일부터 12월 18일까지 일본
오사카 고다마 갤러리에서 열린 《박현기 개인전》에
출품된 〈무제〉의 설치사진이다. 고건축물의
계단을 활용한 설치작품이다.

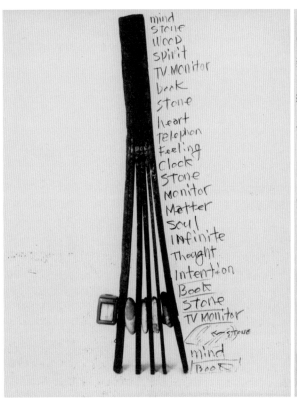
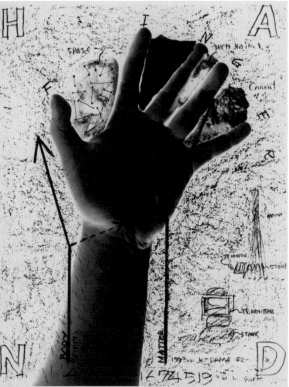

〈무제(포토미디어(Photo media))〉

1993년 제작된 박현기의 〈무제(포토미디어)〉 작업
사진들이다. 작가의 손가락 사이에 다양한 재질의
돌멩이를 끼워 넣은 사진을 특수인화한 후,
그 위에 날카로운 도구로 긁어내듯이 드로잉한
작품이다.

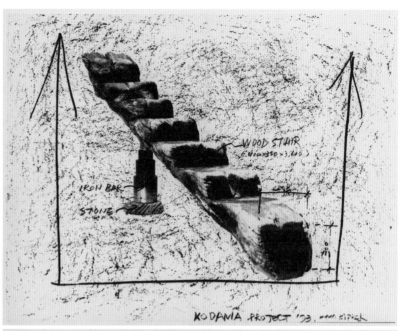

《야시로 국제조각 심포지엄》 출품작

1993년 4월 20일부터 5월 20일까지 현립
우레시노 연수소 부지에서 열린《야시로 국제조각
심포지엄》에서의 출품작 사진이다.
이 심포지엄에서는 12명의 조각가가 돌을
매재로 12성좌의 이미지를 형상화한 조각을 현장
설치하였다. 박현기는 전갈자리를 맡아 가로, 세로
2m 20cm인 돌을 수직과 수평으로 절단,
전갈의 집게발과 몸통을 형상화하였다.

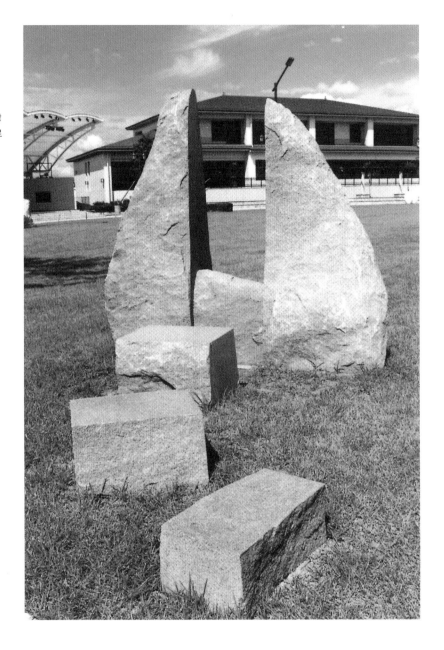

《야시로 국제조각 심포지엄》 출품작 관련 드로잉(좌)

《야시로 국제조각 심포지엄》 출품작 관련 드로잉
이다. 박현기는 이 심포지엄에서 전갈좌를 주제로,
한국산 화강석을 사용하여 기하학적 구도의
조각품을 완성하였다. 오른쪽 하단에 제작연도와
박현기의 서명이 적혀있다.

《야시로 국제조각 심포지엄》 관련 드로잉(우)

1993년 박현기가 제작한 드로잉이다.
《야시로 국제조각 심포지엄》이 열린 조각공원의
전경을 스케치한 것이다.

《야시로 국제조각 심포지엄》 출품작 관련 인쇄물

"왕노12성좌(黃道十二星座)"라는 수세하에
열린 《야시로 국제조각 심포지엄》에 참여한 작가
12명의 드로잉이 실린 인쇄물이다.

《야시로 국제조각 심포지움》 리플릿

《야시로 국제조각 심포지엄》의 리플릿이다.
참여작가의 사진, 출품작 이미지, 작가약력
등이 실려있다.

1993년 드로잉

1993년에 제작된 박현기의 드로잉이다.
갈대숲을 그린 것으로, 오른쪽 하단에 제작연도와
작가의 서명이 적혀있다.

1993년 드로잉

'93 myun ki park

1993년 드로잉

1993년에 제작된 박현기의 드로잉이다.
드로잉의 오른쪽 하단에 제작연도와 작가의
서명이 적혀있다.

1993년 드로잉 (상)
1990년 드로잉 (하)

1990년과 1993년에 각각 제작된 박현기의
드로잉이다. 돌, 나무, 브론즈, 금 등을 이용한
기본 도형 모양의 구조물 설치작업에 대한 구상이
담겨있다. 종이에 셀로판지를 콜라주하여
작업하였으며 하단에 제작연도와 작가의 서명이
적혀있다.

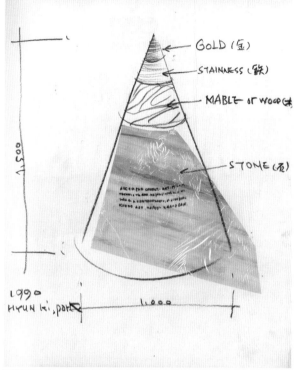

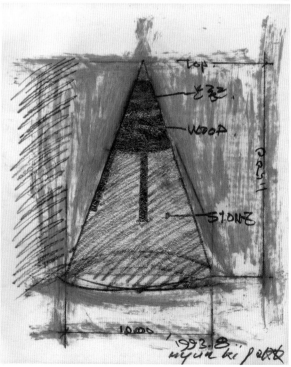

1994-95

1994년경 특히 많은 오일스틱 작품을 제작했다. 한지 위에 오일스틱이라는 물성이 강한 재료로 낙서하듯이 휘갈린 드로잉 작업들이다. 때로 형상이 드러나기도 하는데, 대부분 작가의 작품 이미지이거나 작가가 수집한 골동품들이다. 마치 비밀을 숨겨놓은 암호기호와 같이 겹겹이 겹쳐진 글씨와 이미지들 사이로 알아볼 듯 말 듯한 이미지들이 떠오른다.

1994년 10월과 11월 두 차례에 걸쳐 인공갤러리에서 박현기 개인전을 열었는데, 화물을 운반하는데 주로 쓰이는 팔레트의 형태를 차용하되 재료를 채색된 알루미늄으로 바꾼 프레임들을 벽면에 걸어놓았다.

1995년 7월 14일부터 9월 3일까지 아이치현립미술관과 나고야시립미술관에서 열린 《환류—일한현대미술전》에 〈우울한 식탁〉을 출품하였다. 1995년 1월에는 고베 대지진이 있었고, 같은 해 4월 대구 가스폭발사고 때에는 박현기가 현장을 목격하기도 했다. 그러한 천재지변 및 인재가 난무한 도시의 우울한 영상들이 테이블 위 접시에 파편화된 채 투사되어 있다. 또한 나고야에서는 1990년 쿠알라룸푸르에서 했던 〈비디오 워킹〉을 발전시켜 나고야 도심지를 걸어 다니며 바닥을 촬영하고 도시의 소음을 녹음한 작품을 4개의 모니터로 구현하였다. 이러한 작품은 1997년 이후 본격화되는 〈만다라〉를 예견하는 작품들이기도 하다.

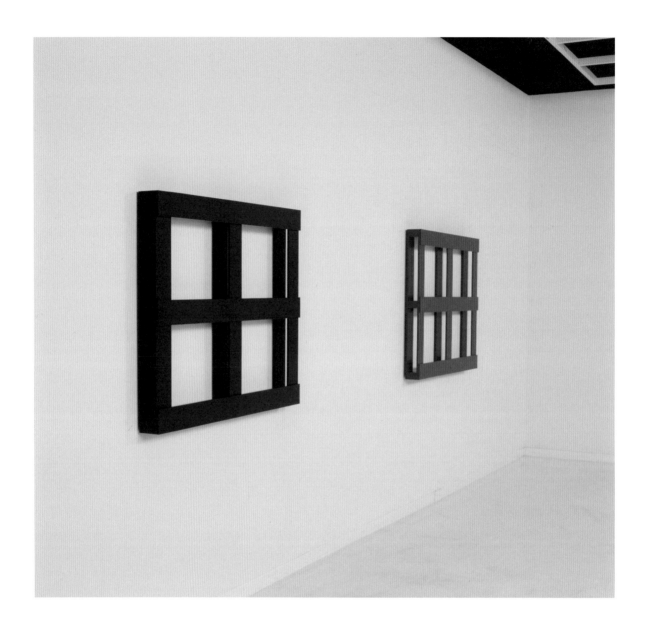

《박현기 개인전》(인공갤러리) 출품작

1994년 10월 8일부터 10월 15일까지 대구
인공갤러리, 11월 17일부터 11월 30일까지
서울 인공갤러리에서에서 열린 《박현기 개인전》의
출품작 사진이다. 통상적으로 화물을 운반하는
팔레트의 형태를 그대로 차용하면서, 재료를
'채색된 알루미늄'으로 대체하였다.

《박현기 개인전》《인공갤러리》 출품작 관련
드로잉

1994년에 제작된 것으로 추정되는 박현기의
드로잉이다. 인공갤러리에서 열린 《박현기 개인전》에
출품된 작품과 관련한 아이디어가 담겨 있다.

《박현기 개인전》《인공갤러리》 출품작
작업 설계도

1994년에 제작된 것으로 추정되는 박현기의
드로잉이다. 인공갤러리에서 열린 《박현기 개인전》에
출품된 작품에 대한 아이디어 스케치이다. 작품
규격 등이 기록되어 있다.

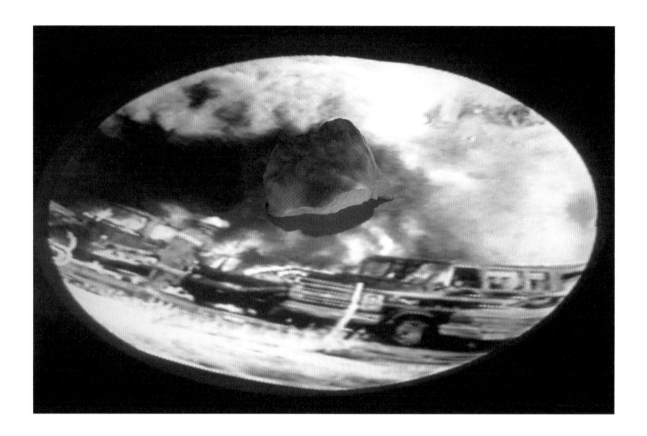

〈우울한 식탁〉
《환류-일한현대미술전(環流-日韓現代
美術展)》 출품작

1995년 7월 14일부터 9월 3일까지 일본
아이치현립미술관과 나고야시립미술관에서
열린 《환류-일한현대미술전》에서 발표된 작품
〈우울한 식탁〉의 사진이다. 테이블의 접시 위에는
인간 세계에서 일어나는 각종 혼돈상황(정치적
시위, 인재, 천재지변 등)이 일그러진 형상으로
조합되어 투사된다.

《환류-일한현대미술전》 출품작인
〈우울한 식탁〉 관련 드로잉

1995년경 제작된 박현기의 드로잉이다.
박현기의 설치작품 〈우울한 식탁〉과 관련한
아이디어가 담긴 것이다. 왼쪽 상단에는 명제가,
오른쪽 하단에는 작가의 서명 및 메모 등이
적혀있다.

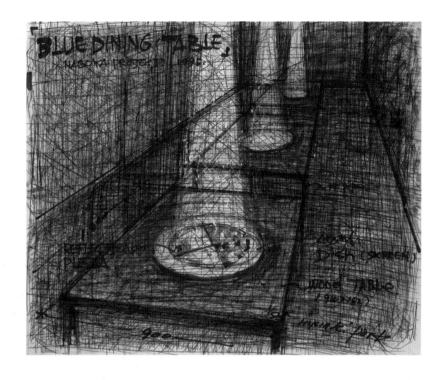

《환류-일한현대미술전》 출품작인
〈우울한 식탁〉 관련 드로잉

1995년경 제작된 박현기의 드로잉이다.
《환류-일한현대미술전》에 출품된 〈우울한 식탁〉
의 아이디어가 담겨 있다.

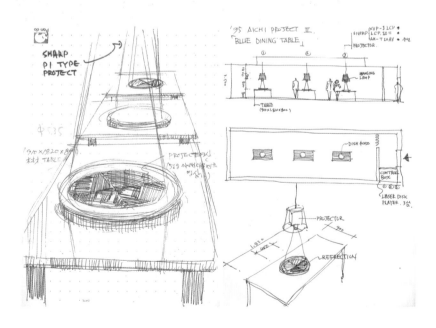

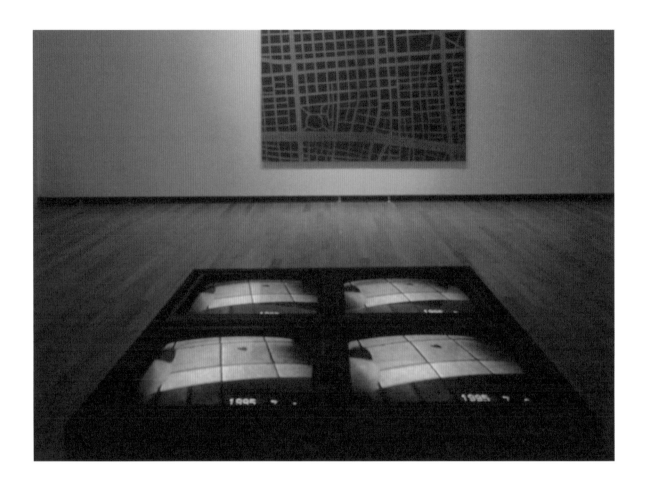

〈비디오 워킹〉
《환류–일한현대미술전》 출품작

〈비디오 워킹〉 관련 드로잉과 작가노트

1995년경 제작된 박현기의 드로잉이다.
《환류–일한현대미술전》에 출품된 〈비디오 워킹〉
에 대한 아이디어 스케이치이다.

박현기 작가노트 중에서

지도(Map) 연작시리즈

· 기존의 도시 지도(map) 위에 길(도로)을 제외한 부분을 칼라로 또는 스크린잉크로 지운다
(스크린 잉크로 비워버린다).

· 도로 가로망과 지운 부분의 칼라 콘트라스트가 강하게 변조하여 시각효과를 극대화시킨다.

· 지명이나 필요에 의한 문자는 자식체로 스크린 인쇄로 도식화한다.

· 지도(map)는 그 지역마다의 역사적 변천의 증표이고 시간의 산물이다. 그리고 가공한 것이
아니라 역사의 필연적 산물이다. 그리고 현실이고 미래다.

· 나고야 시리즈
아이치 문화센타와 나고야 시티 뮤지엄(Museum)을 중심으로 한 맵(map)을 합판(合板) 또는
철판(鐵板)으로 조각하여 벽에 설치하고 설치된 공간(area) 내의 일상사를 녹화하여 모니터
(monitor)한다.

〈비디오 워킹〉
《환류-일한현대미술전》 출품작

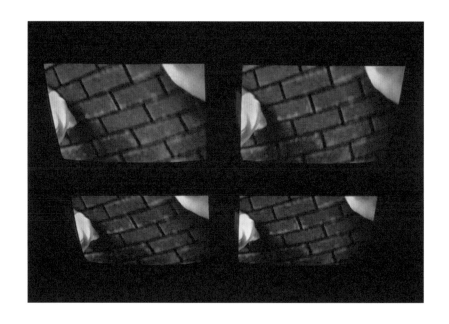

《환류-일한현대미술전》 브로슈어

1995년 일본 아이치현립미술관과 나고야
시립미술관에서 열린 《환류-일한현대미술전》의
브로슈어이다. 박현기, 김수자, 심문섭, 육근병,
최재은, 토야 시게오(Toya Shigeo),
호리 고사이(Hori Kosai) 등 한국 및 일본
참여작가의 작품 이미지 등이 실려 있다.

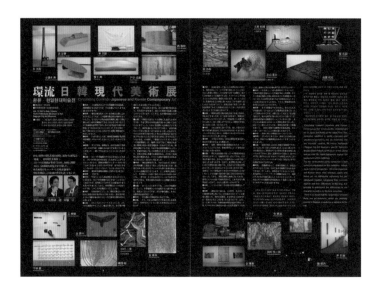

박현기 작가노트

박현기 작가노트 중에서

근간에 일어나고 있는 세계 도처의 인재(인위적인 재난)나 천재(천재지변)로 인한 여러 재난들을 텔레비전 매체를 통하여 매일 접하고 있습니다. 특히 저는 대구에서 가스폭파 사건을 가까이에서 경험하면서 현장을 목격하고 큰 충격을 받았습니다. 이러한 여러 사건들의 정보는 매스컴을 통하여 매우 신속하고 리얼하게 우리들 앞에 운반되었고 치열한 보도경쟁 또한 여러 문제를 동시에 보여주었습니다. 이러한 즈음 재난이 가져다 준 여러 사건들의 공통된 파괴현상 다큐멘트 영상들은 나의 작업을 충동시키기에 충분했습니다. 그리고 넘치는 많은 양의 자료에 밀려 이번 아이치 미술관 전시까지 밀려왔을 거라고 생각합니다.

1. 'Blue Dining Table'이란 타이틀은 '우울한 식탁'이라는 뜻입니다. 타이틀에 깊은 의미가 전제 되지는 않았습니다. 식탁이란 우리 일상생활에서 가장 가깝게 늘 접하는 '일상'이라는 뜻입니다.
2. 또 다른 작업은 '비디오 워킹'이라는 제목의 작업으로, 카메라 앵글을 바닥으로 향하고 나고야 시가지를 걸어서 산보하지만 사운드를 통하여 상황을 겨우 읽어볼 수 있게 한 작품입니다. 벽에 걸려 있는 나고야 지도는 모니터와 관계있을 수도 있고 별개로 봐도 좋겠습니다. 감사합니다.

오일스틱 드로잉

1993-1994년경 집중적으로 제작된
드로잉이다. 한지에 오일스틱으로 낙서하듯이
드로잉한 작품이다. 대부분 작가의 작품 이미지나,
작가가 수집한 골동품들의 이미지들이 담겨 있다.

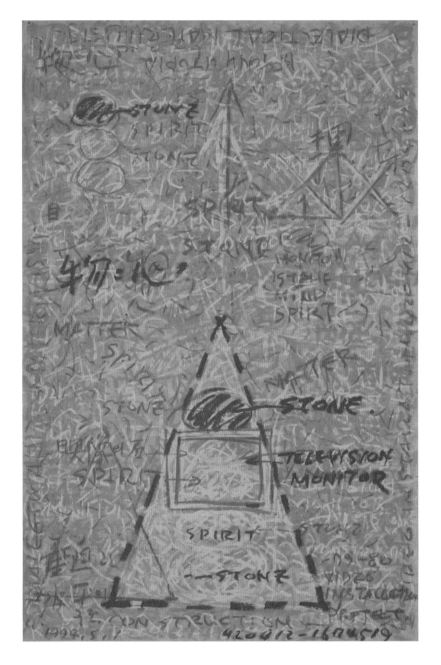

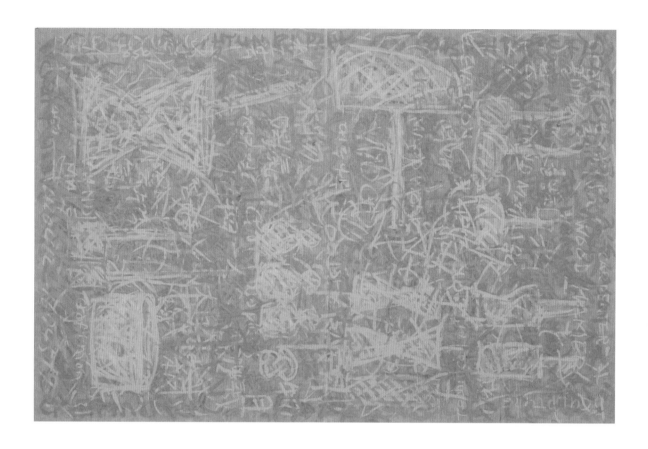

오일스틱 드로잉

오일스틱 드로잉

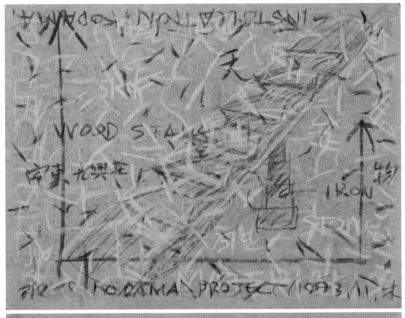

오일스틱 드로잉

오일스틱 드로잉

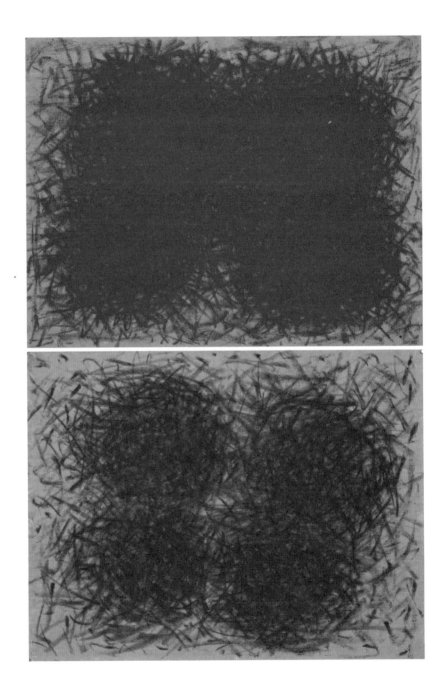

오일스틱 드로잉

1996

1996년 9월 17일부터 25일까지 박영덕 화랑에서 《먹기·싸기 IN-PUT·OUT-PUT》이라는 제목의
박현기 개인전이 열렸다. 초기의 돌탑 작품이나 〈우울한 식탁〉에서부터 신문지 위에 영상을 투사한 작품,
자외선살균장치를 쌓아 올린 작품 등의 신작도 함께 발표되었다.

1996년 10월에는 오사카의 옥시(OXY) 갤러리에서 《유라시아의 동(東)으로부터》라는 전시가 개최되었는데,
박현기는 이 전시에서 〈우울한 식탁〉을 전시장 바닥에 투사했다. 연계 행사로 개최된 심포지엄에서 박현기는
한국미술의 상황에 대한 발표를 하기도 했다.

이 해 10월 서울시립미술관에서 열린 《도시의 영상》전, 11월 금호미술관에서 열린 《한국 모더니즘의 전개 :
1970-1990 근대의 초극》전에 영상작품이 출품되는 등 국내 기획전에 박현기의 작품이 자주 소개되었다.

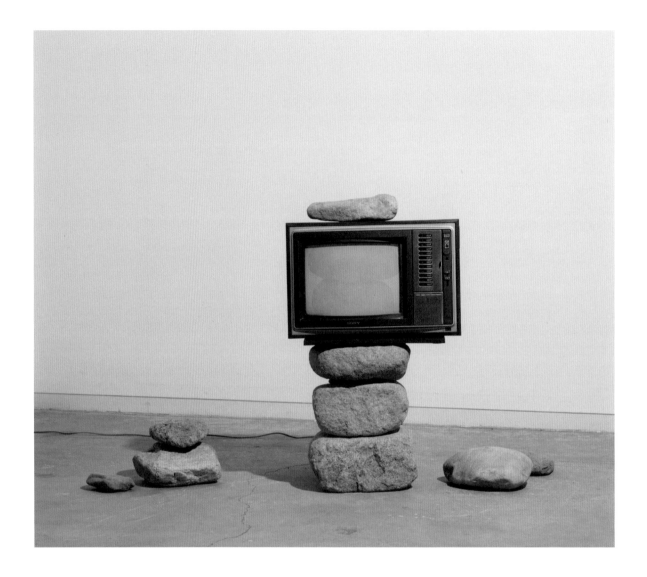

〈무제(TV 돌탑)〉
《박현기 개인전 : 먹기·싸기
(IN-PUT·OUT-PUT)》 출품작

박현기의 작품 〈무제(TV 돌탑)〉으로, 1996년
9월 17일부터 9월 25일까지 박영덕 화랑에서
열린 《박현기 개인전 : 먹기·싸기》에 출품되었다.

《박현기 개인전 : 먹기·싸기》 출품작 설치사진

《박현기 개인전 : 먹기·싸기》에 출품된 작품들의
설치사진이다. 〈우울한 식탁〉, 〈무제(TV 돌탑)〉의
모습이 보인다.

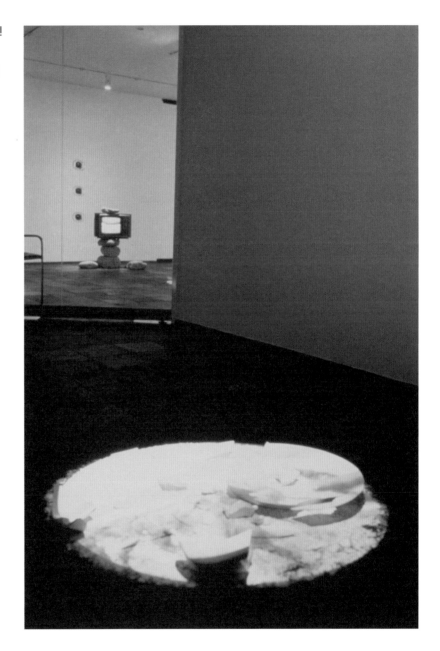

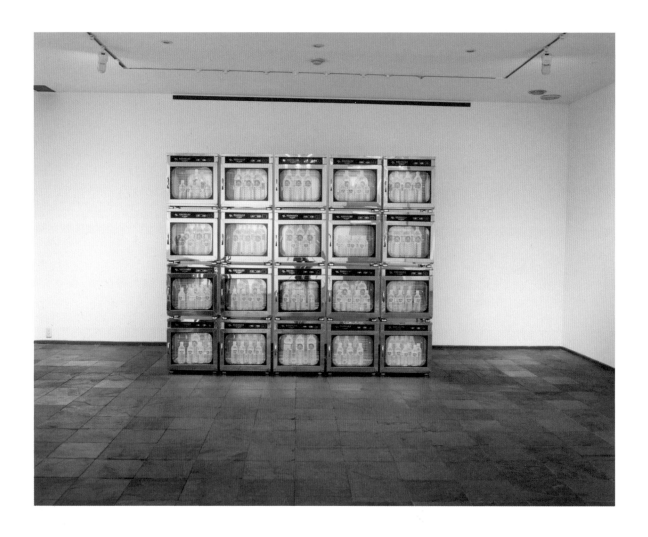

〈무제〉
《박현기 개인전 : 먹기·싸기》 출품작

《박현기 개인전 : 먹기·싸기》에 출품된 〈무제〉의
설치사진이다. 박현기는 이 전시에 자외선살균장치
(UV Sterilizer)를 사용한 설치작품 〈무제〉를
출품하였다.

《박현기 개인전 : 먹기·싸기》 출품작

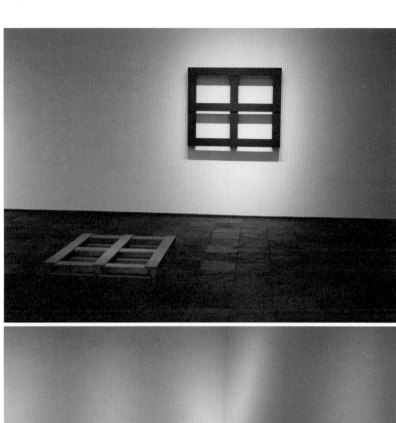

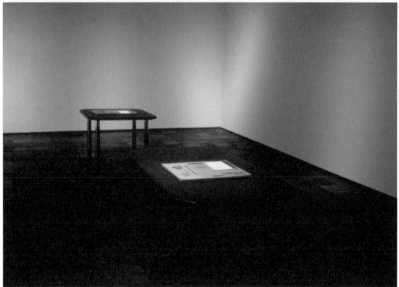

〈우울한 식탁〉
《유라시아의 동(東)으로부터 : 인스톨레이션과 회화의 현재 1996》 출품작

1996년 10월 4일부터 10월 27일까지 일본 오사카 옥시(OXY) 갤러리에서 열린 《유라시아의 동(東)으로부터 : 인스톨레이션과 회화의 현재 1996》에 출품된 〈우울한 식탁〉의 사진이다.

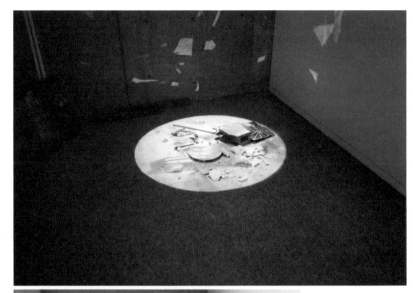

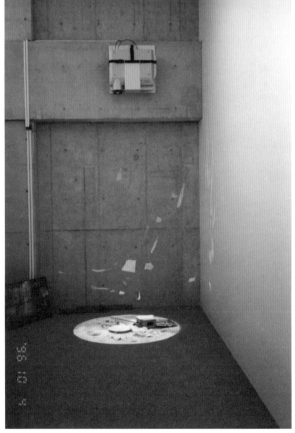

《유라시아의 동(東)으로부터 : 인스톨레이션과 회화의 현재 1996》 초대장

《유라시아의 동(東)으로부터 : 인스톨레이션과
회화의 현재 1996》의 초대장이다. 전시일정,
심포지엄(《아트 투데이(Art Today)》) 일시
(1996년 10월 4일 16시-17시 30분), 참여작가
명단 등이 실려있다. 이 전시에는 배덕수, 김호득,
이태현, 남춘모, 박현기, 박세호 등의 한국 작가들과
중국의 수이 지안구오(Sui Jian-Guo), 일본의
후쿠다 시노스케(Fukuda Shinnosuke),
하라다 아키히코(Harada Akihiko),
이토 후쿠시(Ito Fukushi), 미무라 이츠코
(Mimura Itsuko), 오쿠보 에이지(Okubo
Eiji) 등 총 3개국의 14작가가 참여했다.

《유라시아의 동(東)으로부터 : 인스톨레이션과 회화의 현재 1996》 전시연계 심포지엄 리플릿

1996년 드로잉

1996년에 제작된 박현기의 드로잉이다. 오른쪽
하단에 제작연도와 박현기의 서명이 적혀있다.

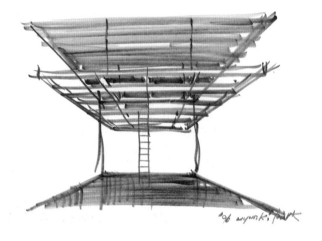

〈우울한 식탁〉 관련 드로잉

1996년에 제작된 박현기의 드로잉으로,
〈우울한 식탁〉에 대한 아이디어가 담겨있다.
오른쪽 하단에 제작연도와 작가의 서명이 적혀있다.

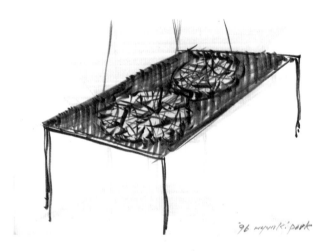

1996년 드로잉

1996년 제작된 박현기의 드로잉이다. 오른쪽
하단에 제작연도와 박현기의 서명이 적혀있다.

《인스탈-스케이프(Instal-Scape)》 도록

1996년 8월 16일부터 9월 6일까지 대구
문화예술회관에서 열린 《인스탈-스케이프》전
도록이다. 커미셔너(홍명섭), 참여작가(문범,
박현기, 배준성, 이옥련, 전종철, 정광호, 한수정,
허구영, 홍명섭, 홍성도, 홍성민)의 명단, 전시서문,
작품 이미지, 작가약력 등이 실려있다.

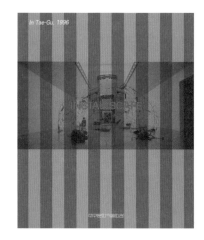

《도시와 영상 : SEOUL in MEDIA 1988-2002》 도록

1996년 10월 7일부터 10월 20일까지
서울시립미술관에서 열린 《도시와 영상 : SEOUL
in MEDIA 1988-2002》의 도록이다. 서울시내
대형전광판과 은행 폐쇄회로TV에 영상 작품을
노출하는 등 비디오아트, 컴퓨터아트, 애니메이션
분야의 다양한 매체 실험이 돋보였던 전시로,
박현기를 포함한 27명의 작가들이 참여하였다.

《한국모더니즘의 전개 : 1970-1990 근대의 초극》 도록

1996년 11월 9일부터 12월 27일까지
금호미술관에서 열린 《한국모더니즘의 전개 :
1970-1990 근대의 초극》 전시의 도록이다.
이 전시에는 박현기를 포함하여, 한국화, 서양화,
조각 분야 111명의 작품이 출품되었다.

1997

1997년 8월 23일부터 9월 30일까지 경주 선재미술관에서 대규모의 개인전인 《박현기의 비디오 인스톨레이션》전이 열렸다. 〈반영〉 시리즈와 〈만다라〉 시리즈가 거대한 스케일로 설치되었다.

또한 이 해 6월 26일부터 7월 26일까지 서울 박영덕 화랑과 뉴욕 킴 포스터 갤러리의 교환전시 일환으로 뉴욕 킴 포스터 갤러리에서 4인전이 열렸는데, 백남준, 문범, 전광영과 함께 작품을 전시한 박현기는 라마불교에서 의례용 헌화대로 사용하는 붉은 기단 위에 만다라의 영상을 투사하여 큰 호응을 얻었다.

1997년 7월 10일부터 25일까지는 대구문화예술회관에서 한중일 현대미술전이 열려, 박현기의 〈낙수〉가 처음 발표되었다. 광폭한 소리를 내며 한쪽 벽에서 조각나듯 떨어져 나온 폭포가 바닥으로 떨어지고, 거기서 다시 분리되어 나온 듯한 물줄기가 바닥 위에서 솟아올라오는 영상 작품이다.

이 해 6월 경기도 안성군 야외에서는 죽산 국제 예술제가 무용가 홍신자의 주도로 열렸다. 박현기는 여기서 대형 만다라 설치물을 제작하였고, 느리게 움직이는 남녀의 신체 위에 만다라의 영상을 투사하는 퍼포먼스를 기획하기도 했다.

한 해 동안 놀라운 열정으로 수많은 작품제작과 전시참여를 했으나, 12월의 IMF 금융위기로 인해 재정적 어려움을 겪기 시작했다.

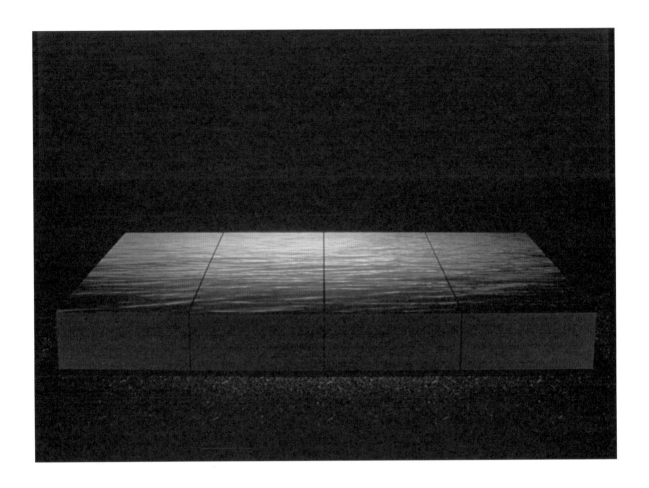

〈반영〉 시리즈
《박현기의 비디오 인스톨레이션》 출품작

1997년 8월 23일부터 9월 30일까지 경주
선재미술관에서 열린 개인전 《박현기의 비디오
인스톨레이션》에 출품된 〈반영〉 시리즈의 설치
사진이다. 흰 대리석 위에 물이 흐르는 영상을
투사한 비디오 작업이다.

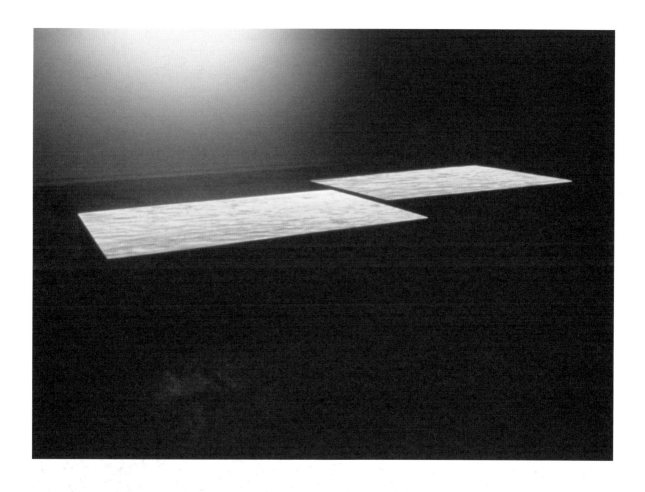

〈반영〉 시리즈
《박현기의 비디오 인스톨레이션》 출품작

1997년 8월 23일부터 9월 30일까지 경주
선재미술관에서 열린 개인전 《박현기의 비디오
인스톨레이션》에 출품된 〈반영〉 시리즈의
설치사진이다.

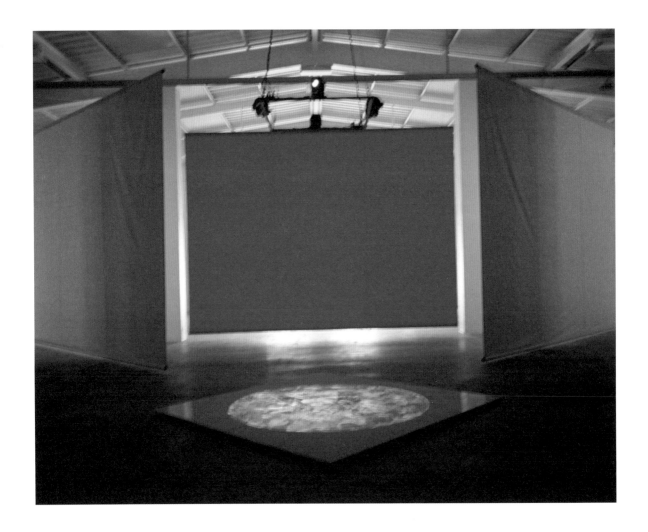

〈만다라〉
《박현기의 비디오 인스톨레이션》 출품작

1997년 8월 23일부터 9월 30일까지 경주
선재미술관에서 열린 개인전 《박현기의 비디오
인스톨레이션》에 출품된 〈만다라〉의 설치사진이다.

〈만다라〉 푸티지(Footage)

만다라 영상제작을 위한 푸티지로, 포르노사진을
합성한 이미지 위에 다양한 불교도상이 겹쳐져
있다.

〈만다라〉
《박영덕 화랑과 킴 포스터 갤러리 특별 교환전》 출품작

1997년 6월 26일부터 7월 26일까지 미국
뉴욕 킴 포스터 갤러리(Kim Foster Gallery,
New York)에서 열린 4인전 《박영덕 화랑과
킴 포스터 갤러리 특별 교환전》에 출품된 작품이다.
티벳 불교에서 우주의 진리를 상징하는 만다라의
형상이 붉은색 의례용 헌화대 위에 투사되었다.
박현기의 〈만다라〉 영상은 완벽한 기하학적
도상으로 보이지만, 실제로는 무수한 포르노
사진을 합성한 것이다.

《박영덕 화랑과 킴 포스터 갤러리 특별 교환전》박현기 개인 브로슈어

《박영덕 화랑과 킴 포스터 갤러리 특별 교환전》의 박현기 개인 브로슈어이다. 작품 이미지, 서문 (마야 다미아노비치(Maia Damianovic)의 「이중의 신비(The Enigmatic Double)」), 작가약력 등이 실려있다.

《박영덕 화랑과 킴 포스터 갤러리 특별 교환전》초대장

《박영덕 화랑과 킴 포스터 갤러리 특별 교환전》의 초대장이다. 참여 작가, 전시일정, 초대일시 (1997년 6월 26일 18시-20시), 전시장소 등이 담겨있다.

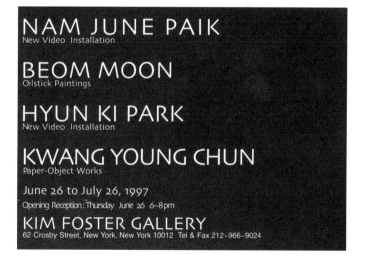

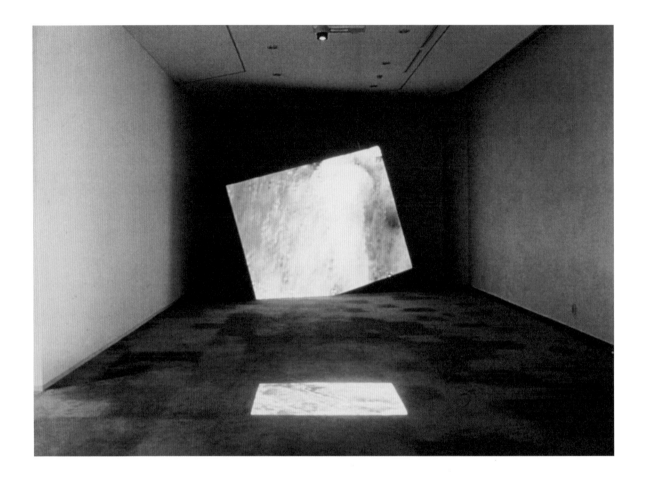

〈낙수〉
《접점 : 한중일 현대미술전》 출품작

1997년 7월 10일부터 7월 25일까지 대구문화
예술회관에서 열린 《접점 : 한중일 현대미술전》에서
처음 발표된 작품 〈낙수〉의 사진이다. 광폭한 소리를
내며 한쪽 벽에서는 폭포가 기울어진 채 떨어지고,
바닥에서는 물줄기가 위를 향해 솟구쳐 오른다.

〈낙수〉 관련 드로잉

1997년에 제작된 박현기의 드로잉이다.《접점 :
한중일 현대미술전》에서 처음 선보인 작품 〈낙수〉
에 대한 아이디어가 담겨 있다.

박현기 작가노트 중에서

낙수는 이백의 짧은 시 구절에서 잘라낸 토막 풍경이랄 수도 있겠다. 자연의 절단된 토막 풍경을
도심의 건축 공간 속에 옮겨놓고, 흘러내리는 다이나믹하고 생동력 있는 낙수의 에너지를
대리(cyber) 체험하면서, 절제되고 없는 부분까지도 관자(觀者)가 끌어들여 채워 보는…….
그리고 그 속으로 빠져드는 자신을 그곳에 머물게 둔다

《접점 : 한중일 현대미술전》 도록

《접점 : 한중일 현대미술전》의 도록이다. 전시서문
(신용덕의 「접점(接點)전에 대하여」), 평문(치바
시게오(千葉成夫, Chiba Shigeo)),의 「미술의
현재–동아시아로부터」, (尹吉男, Yin Ji Nan)의
「한·중·일 현대 미술전을 맞이하여」, 한중일의
「"접점(接點)"전. 8명의 한국작가」), 작품 이미지,
작가약력 등이 실려 있다. 이 전시에는 최병소,
박석원, 조성묵, 박현기 등 한국, 중국, 일본
3개국의 16명의 작가가 참여했다.

《제3회 죽산국제예술제》 관련 드로잉

1997년 6월 5일부터 6월 8일까지 경기도
안성군 죽산면 용설리 웃는돌에서 열린
《제3회 죽산국제예술제》의 작품설치와 관련된
아이디어 스케치이다.

《제3회 죽산국제예술제》 브로슈어

《제3회 죽산국제예술제》의 브로슈어이다. 서문
(홍신자(웃는돌 대표)의 「제3회 죽산국제예술제를
맞이하여」), 행사의 취지, 행사의 성격, 공연 일정,
참여작가 명단(박현기, 노부키 소이치로(Nobuki
Soichiro), 몽골 예술단(Mongolia), 키트 존슨
(Kitt Johnson), 이영희, 김기인, 장성식,
홍신자 등), 작품 이미지 등이 실려 있다. 박현기는
1997년 6월 5일(오후 7시 30분-8시), 6월 6일
(오후 7시-8시), 6월 7일(오후 8시-8시 30분)
총 3일간 비디오 아트 작품 〈만다라〉 및 퍼포먼스를
선보였다.

《박현기 비디오 인스톨레이션 & 퍼포먼스 : 이중의 신비(The Enigmatic Double)》초대장

1997년 7월 16일부터 7월 26일까지 대구 갤러리신라에서 열린 《박현기 비디오 인스톨레이션 & 퍼포먼스 : 이중의 신비(The Enigmatic Double)》 전시의 초대장이다. 초대 일시 (1997년 7월 16일 오후 6시), 퍼포먼스 일시 및 장소(1997년 7월 16일 오후 8시, 갤러리 신라) 등이 실려 있다.

《한국 현대미술 해외전 – 전통으로부터 새로운 형태로(Ancient Traditions New Forms : Contemporary Art from Korea)》도록

1997년 11월 13일부터 1998년 1월 20일 까지 미국 하트포트 소재 조셀로프 갤러리 (Joseloff Gallery, Hartford)에서 열린 《한국 현대 미술 해외전–전통으로부터 새로운 형태로》 전시도록이다. 전시서문(조셀로프 갤러리 디렉터인 지나 데이비스(Jina Davis)의 「서문(Introduction)」), 정준모의 「전통을 넘어서(Beyond the Tradition)」), 참여작가 (권여현, 김종학, 김호득, 김홍주, 박기원, 박현기, 배병우, 윤석남, 정광호, 최정화)의 작품론, 출품작 이미지, 작가약력, 작품 목록 등이 실려 있다. 박현기와 관련하여 마야 다미아노비치(Maia Damianovic)의 「박현기 작품론」과 설치작품 〈우울한 식탁〉, 〈반영〉 시리즈의 이미지가 수록되어 있다.

1998

1998년 9월 4일부터 16일까지 서울 한국문화예술진흥원에서 대규모의 박현기 개인전이 열렸다. 1977년부터 1998년까지의 대표적인 작품이 망라된 대형 회고전이었다. 또한 이 해 5월에는 미국 시카고 아트페어에 박영덕 화랑 소속으로 참여하여 TV 돌탑과 우울한 식탁을 출품했다.

이 해 9월 11일부터 11월 10일 경주에서는 세계문화엑스포가 열렸는데, 박현기는 로비 한가운데 백남준의 TV 붓다를 배치하고 그 주위 벽과 천장을 모두 자신의 만다라 영상으로 가득 채우는 대규모 프로젝트를 계획했다. 그러나 이 계획안은 실현되지 못했고, 박현기는 전시장 한쪽에 바닥을 파내어 지하세계의 〈하데스(Hades)〉 영상과 지상의 물 영상을 대비하여 투사하는 작품을 발표했다.

〈지하철 정거장에서
〈In a Station of the Metro〉〉
《박현기 비디오 인스톨레이션
1977-1998》 출품작

1998년 9월 4일부터 9월 16일까지
문화예술진흥원 미술회관에서 열린 《박현기
비디오 인스톨레이션 1977-1998》에 출품된
비디오 작품 〈지하철 정거장에서(In a Station
of the Metro)〉의 스틸컷이다.

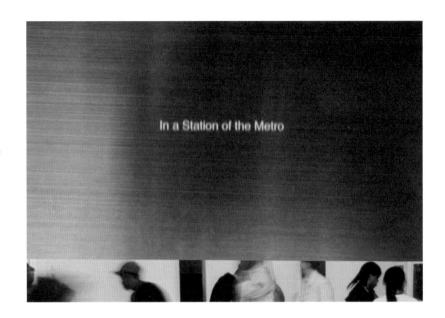

「지하철 정거장에서」 시 원문

In a Station of the Metro - Ezra Pound

The apparition of these faces in the crowd; Petals on a wet, black bough.

「지하철 정거장에서」 – 에즈라 파운드
군중(群衆) 속에서 유령처럼 나타나는 얼굴들, 까맣게 젖은 나뭇가지 위의 꽃잎들

박현기 작가노트 중에서

Reflection Series
나의 반영 연작은 천여 년 전 중국의 이백이나 두보의 시에서 그들이 경험한 영상들을 읽어볼 수
있다. 그들의 절제되고 함축된 짧은 시구절을 통해 넓고 광활한 대륙의 풍광을 느낀다. 그렇듯
내원사 계곡의 옹달샘 위에 비친 계곡의 반영을 잘라서 옮겨놓고 싶은 마음에서 출발된다. 주변
만상을 다 제거해버리고 순수한 반영만의 몸짓이 유토피아의 산물인 도시의 건축공간 속에서
새롭게 태어남을 응시해 보려는 의도이다. 이백과 두보는 자연 속에서 추상을 쫓았고 에즈라
파운드(Ezra Weston Loomis Pound)는 지하철 정거장에서 자연을 그리워했고 나는 이들의
상상 속을 가상공간에서 새롭게 응시한다.
1998.9.22.

〈Sea Scape〉
《박현기 비디오 인스톨레이션
1977-1998》 출품작

1998년 9월 4일부터 9월 16일까지
문화예술진흥원 미술회관에서 열린 《박현기
비디오 인스톨레이션 1977-1998》에 출품된
비디오 작품 〈Sea Scape〉의 스틸컷이다.

《박현기 비디오 인스톨레이션
1977-1998》 도록

1998년 9월 4일부터 9월 16일까지
문화예술진흥원 미술회관에서 열린 《박현기
비디오 인스톨레이션 1977-1998》의 도록이다.
전시비평문(김홍희의 「한국적 미니멀 비디오의
창시자 박현기」), 작품이미지, 작가약력, 작품목록
등이 담겨있다.

《아트 시카고 1998》 박현기 개인 포스터

1998년 5월 8일부터 12일까지 미국 시카고에서
열린 《아트 시카고(Art Chicago) 1998》에
전시된 박현기 개인 포스터이다. 박현기는 백남준,
황영성, 전광영, 임영균, 김창영, 강애란, 도윤희와
함께 박영덕 화랑 소속으로 아트 시카고 페어에
참여하였다.

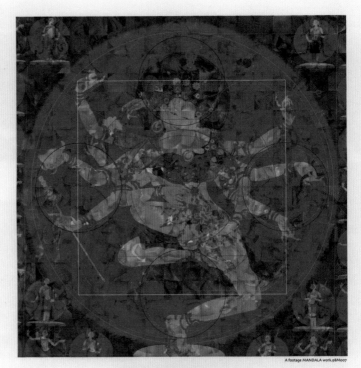

A footage MANDALA work.98M007

MANDALA Series
1998
HYUNKI PARK

GALERIE
BHAK

79-13 Chungdam-dong, Kangnam-Ku, Seoul 135-100, Korea. Tel (82-2) 544-8481,2/-Fax: (82-2) 544-8483 E-Mail: bhak @ unitel.co.kr

《아트 시카고 1998》 전시장면

1998년 5월 8일부터 12일까지 미국 시카고에서
열린 《아트 시카고 1998》의 현장사진이다. 시카고
아트페어에 출품된 박현기의 〈무제(TV 돌탑)〉 및
〈우울한 식탁〉이 보인다.

《아트 시카고 1998》 리플릿

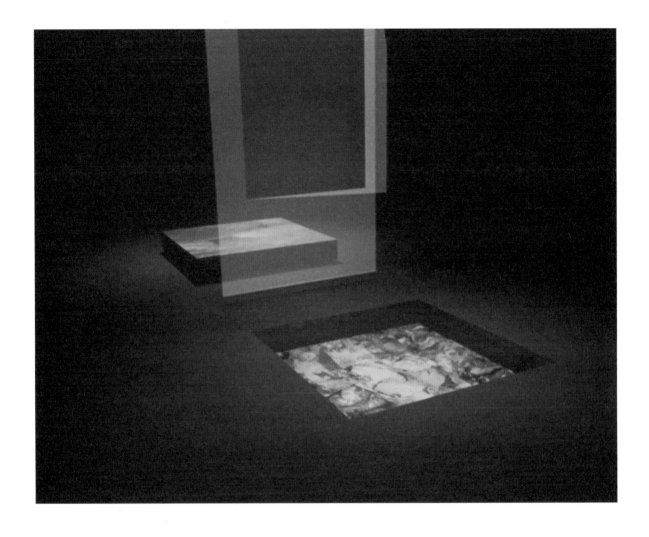

〈하데스(Hades)〉
《'98 경주세계문화엑스포》 출품작

1998년 9월 11일부터 11월 10일까지
경상북도 경주시에서 '새천년의 미소'라는 주제로
열린 《제1회 '98 경주세계문화엑스포》에 출품된
〈하데스〉의 사진이다. 박현기는 전시장 한쪽에
바닥을 파내어 지하세계의 〈하데스〉 영상과 지상의
물 영상을 대비하여 투사하는 작품을 발표했다.

《'98 경주세계문화엑스포》 관련
〈만다라〉 계획안

박현기의 미실현 작업 〈만다라〉의 계획안이다.
박현기는 《'98 경주세계문화엑스포》에 로비
한가운데 백남준의 〈TV 붓다〉를 배치하고 그 주위
를 모두 자신의 〈만다라〉 영상으로 가득 채우는
대규모 프로젝트를 계획했으나, 이 계획안은 실현
되지 못하였다.

〈손 만다라〉 푸티지(Footage)

손 위에 만다라의 형상과 산스크리트어가 겹쳐진
푸티지이다. 이를 이용한 완성된 영상작품은 남아
있지 않다.

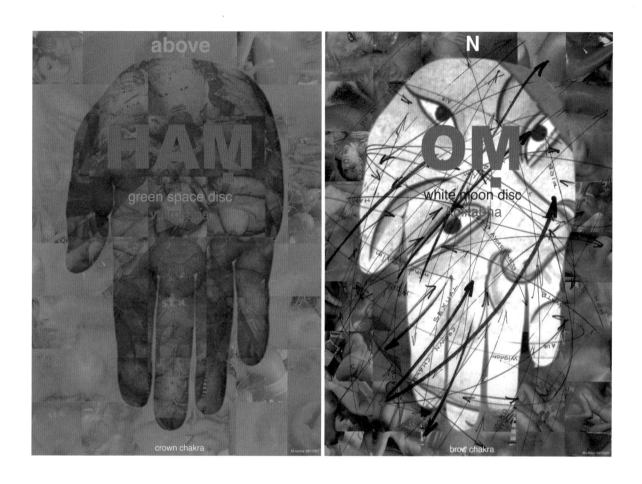

〈손 만다라〉 푸티지(Footage)

1998년 드로잉

1998년 제작된 박현기의 드로잉이다. 고철,
폐차, 컬러TV 모니터 등을 이용한 미실현 설치작품
〈Tornado〉에 대한 아이디어가 담겨있다.
드로잉 오른쪽 상단에 제작연도와 서명이 적혀있다.

1998년 드로잉

1998년 제작된 박현기의 드로잉이다. 미실현
설치작품 〈Tornado〉에 대한 아이디어가 담겨
있다. 드로잉 오른쪽 하단에 제작연도와 서명이
적혀있다.

1998년 드로잉

1998년 제작된 박현기의 드로잉이다. 미실현
설치작품에 대한 아이디어가 담겨있다. 오른쪽
하단에 제작연도와 서명이 적혀있다.

1997년 드로잉

1997년경 제작된 박현기의 드로잉이다.
'천수천안(千手千眼)'의 이미지를 영상화하려는
작품 구상이 담겨 있다.

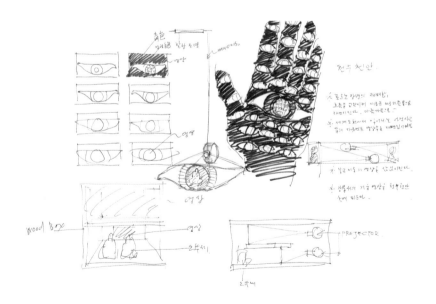

1999-2000

1999년 4월 1일부터 11일까지 박영덕 화랑에서 〈현현(顯現)〉 신작을 발표하였다. 무영탑 이야기를 연상시키는 듯 돌 그림자가 덩그러니 물에 비쳐 어른거리는 작품이었다. 후에 유사한 작품이 SK 빌딩 로비에 설치되었는데, 어른거리는 물의 이미지가 이탈리아의 카라라에서 가지고 온 새하얀 대리석 위에서 반짝였다. 1999년 7월에는 가마쿠라 갤러리 개인전에 초청되는 등 매우 활발한 작품 활동을 하였으나, 8월경 위암말기 판정을 받아 2000년 1월 13일 임종을 맞았다. 투병생활 중 카오스와 같은 재난 현장 영상이 용접 마스크의 화면 위에 흐르는 〈묵시록〉, 인간의 지문과 주민등록번호가 교차하면서 나타났다 사라지는 〈개인 코드〉 등을 제작하였으며, 기체조를 모티브로 한 드로잉, 손 드로잉 등을 제작하였다. 〈개인 코드〉는 그의 사후 2000년 3월 제 3회 광주비엔날레에서 발표되었다.

〈현현(顯現)〉
《박현기 : 현현(顯現)》 출품작

1999년 4월 1일부터 4월 11일까지 박영덕
화랑에서 열린 개인전 《박현기 : 현현》에 출품된
〈현현〉의 사진이다.

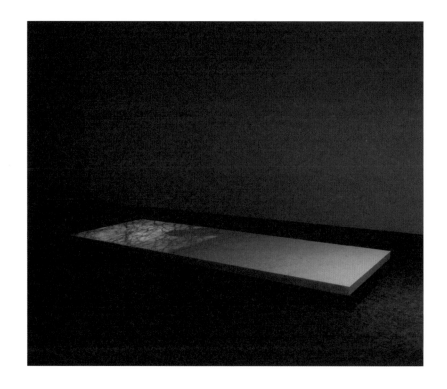

박현기 작가노트 중에서

우리 전통회화에서 음양오행은 산수화나 문인화를 구상하는데 필수적 기본 양식으로 수용되어
왔다. 그리고 좀 더 거슬러 신라 때의 무영탑이야기에서 아사달을 그리던 아사녀의 연못에 반영된
석가탑은 이번 나의 작업을 이해하는데 도움이 될 것으로 믿는다. 사군자에서 자주 등장되는
괴석에서 음석과 양석이 여성과 남성으로 표현되고 있음을 흔히 본다. 이렇듯 이번 전시회에 설치
콘셉트는 아사녀의 연못이라고 해도 좋겠다.

〈현현〉 관련 드로잉

1999년 4월 14일에 제작된 박현기의 드로잉이다.
무영탑을 연상시키는 돌 그림자가 물에 비추어진
작품 〈현현〉에 대한 아이디어가 담겨있다. 오른쪽
하단에 박현기의 서명이 적혀있다.

《박현기 : 현현》 리플릿

1999년 박영덕화랑에서 열린 개인전의 리플릿
이다. 작품 이미지, 초청 일시(1999년 4월 1일
17-19시) 등이 실려있다.

PARK, HYUN-KI

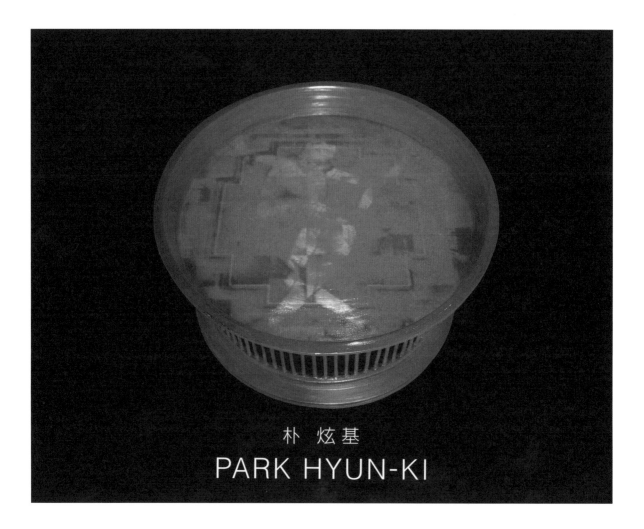

朴 炫 基

PARK HYUN-KI

《박현기 : 비디오 인스톨레이션전》
(가마쿠라 갤러리) 리플릿

1999년 7월 9일부터 7월 29일까지 일본
가마쿠라 갤러리(Kamakura Gallery)에서
열린 《박현기 개인전》의 리플릿이다. 박현기의
서문, 작품 이미지, 작가약력 등이 실려 있다.

**《박현기 : 비디오 인스톨레이션전》
(가마쿠라 갤러리) 초대장**

1999년 7월 9일부터 7월 29일까지 일본
가마쿠라 갤러리에서 열린 《박현기 개인전》의
초대장이다. 초대 일시(1999년 7월 9일
17-19시), 작품 이미지(《현현(Presence)》)
등이 실려있다.

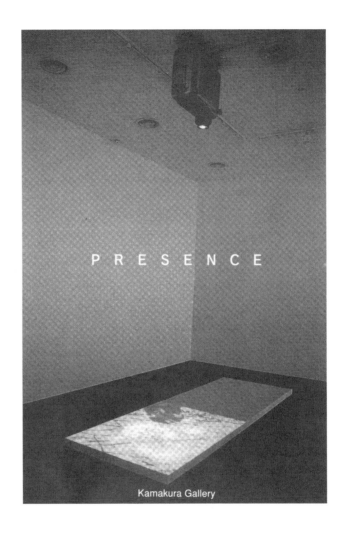

**《박현기 : 비디오 인스톨레이션전》
(가마쿠라 갤러리) 리플릿 서문에서 발췌**

비디오의 마술 같은 트릭을 과시하거나 웅장한 첨단 장비들로, 테크놀로지의 기념탑을
쌓는 비디오아트(Video Art) 1세대들처럼 테크놀로지를 로맨틱하게 바라보지 않는다.
그리고 테크놀로지를 20세기 만능의 원더머신으로 여기는 경외심도 갖지 않는다.
다만 테크놀로지는 나의 손에서 인간적으로 변모되길 바란다.
1999.7.27.
박현기

〈개인 코드(Individual Code)〉
《제3회 광주비엔날레》 출품작

2000년 3월 29일부터 6월 7일까지 광주
비엔날레 전시관에서 열린 《제3회 광주비엔날레》에
출품된 박현기의 유작이다. 지문 위에 주민등록번호가
생겼다 사라지는 영상이 끊임없이 되풀이되는
작품이다.

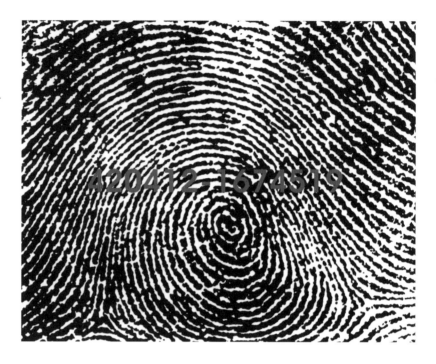

박현기 작가노트 중에서

전시장 내에서 관객과 작가가 만나 즉석에서 첨단 컴퓨터를 통하여 제작 발표하며 고객이 원하면
원가로 구입할 수 있는 시스템으로, 그야말로 인터렉티브(interactive)한 상호교감의 장이 될 것이다.
그리고 자기 자신만의 개인적인(Individual) 유일한 지문(fingerprint)과 국가 집단체제 속에서의
개인의 고유 넘버인 주민등록번호를 합성시켜 "Individual sign"이라는 제목으로 제시하고 있다.

《제3회 광주비엔날레》 출품작인 〈개인 코드〉 관련 드로잉

1999년에 제작된 박현기의 드로잉이다.
2000년 3월 29일부터 2000년 6월 7일까지
열린 《제3회 광주비엔날레》에 출품된 〈개인 코드〉
와 관련한 아이디어가 담겨있다.

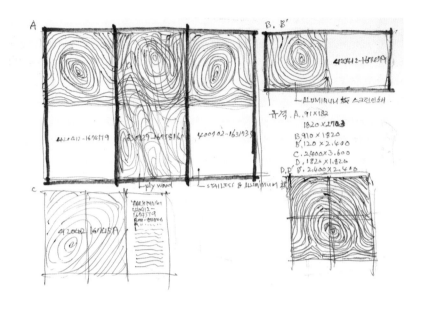

〈개인 코드〉 관련 메모

〈개인 코드〉를 제작하기 위해 작가자신과
관계를 맺었던 사람들의 목록을 정리한 메모이다.
이들의 지문과 주민등록번호를 수집하여 작품을
완성하였다.

1999년 드로잉

1999년 제작된 박현기의 드로잉이다. 위암말기
판정을 받고, 기체조 수련을 하는 과정에서 얻은
영감을 드로잉한 것이다. 오른쪽 하단에는 작가의
서명이 적혀있다.

1999년 드로잉

1999년 드로잉

1999년 투병 중 병실에서 그린 손 드로잉이다.
교차하는 손들 사이로 신뢰(TRUST), 희망
(HOPE), 자비(MERCY) 등의 단어가 떠돈다.
오른쪽 하단에 제작연도와 박현기의 서명이 적혀
있다.

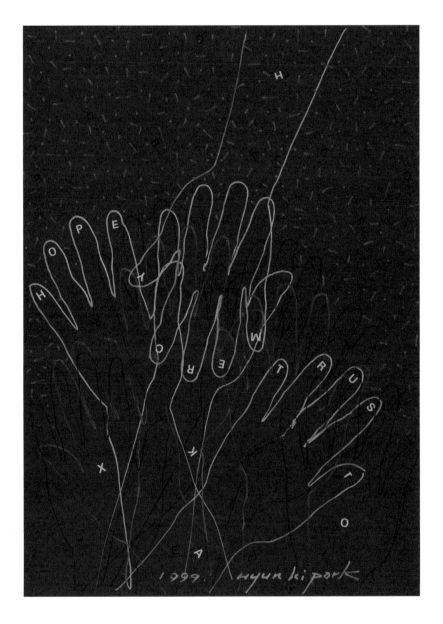

〈묵시록(Apocalypse)〉

1999년에 제작된 박현기의 작품 〈묵시록〉이다.
붉은 용접 마스크 위에 각종 재난 현장의 영상이
흐르는 작품으로, 총 4점이 한 세트이다.

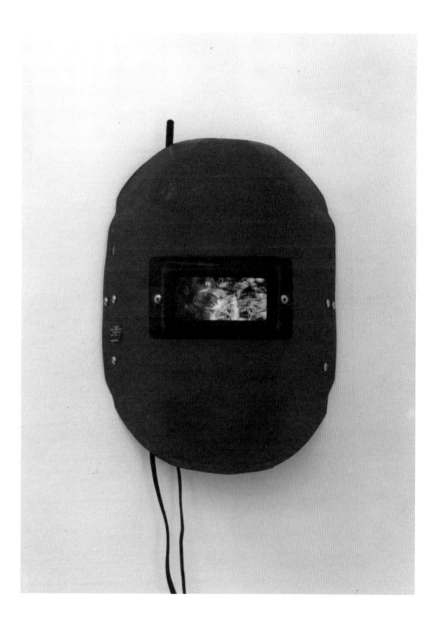

박현기를 기억하며

오광수 / 장석원 / 이강소 / 신용덕 / 문희목 / 오쿠보 에이지 / 문범

Essays

박현기의 비디오 아트

오광수(미술평론가)

우연하게도 박현기와의 관계는 그의 첫 성공적인 비디오 아트인 〈비디오 돌탑〉에서 시작되어 20년 후인 2000년 광주 비엔날레까지 이어졌다. 그러니까 초기작에서 최 만년의 작품에 이른 것이다.

〈비디오 돌탑〉이 아마도 78년, 79년경 대구에서 처음 선보인 것이 아닐까 생각되는데 내가 본 것은 대구에서가 아니고 서울의 모처로 기억된다. 아마 78년 서울화랑에서의 개인전 때가 아닌가 본다. 지금은 없어졌지만 70년대 후반 안국동에서 한국일보사로 가다가 조계사 뒷길로 빠지는 초입에 있었던, 규모는 작으나 꽤 흥미로운 전시들이 기획되었던 곳으로 인상에 남아 있다. 당시 괴짜로 통했던 장석원(전남대 교수)의 결혼식 퍼포먼스가 열려 화제가 되었던 곳이다 (결혼식에서 신랑 신부가 손님들 앞에서 뜨거운 키스를 한, 당시로서는 가히 충격적이라고 할만한 것이었다).

대구에서 열린 전시에 먼저 발표되었을 것으로 보는 이유는 당시 대구가 현대미술의 리더로서 자처한 정황이 없지 않았으며 실험적인 전시들이 활발히 열렸기 때문이다. 대구현대미술제가 열린 것도 74년이었으며 이는 서울현대미술제보다 1년 앞선 것이었다. 이를 기폭제로 해서 부산, 전주, 광주 등 전국 주요 도시들에서 잇따라 현대미술제가 개최되었다. 현대미술의 전국화라고나 명명할 수 있는 특이한 상황이 펼쳐진 것이다. 대구현대미술제가 79년까지 이어졌으니까 어쩌면 박현기의 〈비디오 돌탑〉도 이 전시에 처음 선보인 것이 아닐까도 생각된다.

잘 알려져 있듯이 비디오 아트는 백남준의 독일 부퍼탈에서 가진 〈음악전시—전자 티브이〉(1963)에서 비롯된다. 백남준의 활동무대가 60년대 후반 미국 뉴욕으로 옮겨지면서 국내에도 알려지기 시작했다. 예술과 테크놀로지의 문제가 본격적으로 다루어지면서 비디오아트는 가장 전위적인 영역으로 치부되었다. 한국의 일부 전위적 성향의 작가들에서도 관심이 고조될 수밖에 없었지만 좀처럼 본격화될 수 없었던 것은 기술에 대한 인식의 부재는 말할 나위도 없거니와 기재에 대한 보편화가 이루어지지 않았던 상황이었기 때문이다. "최근 눈부신 과학 기술의 발달로 비디오아트도 이제 컴퓨터인지, 예술인지, 게임인지 도무지 분간이 안 되는 경지에 이르렀다"고 한 백남준의 말처럼 포화상태에 도달되었지만 70년대나 80년대 까지만 하더라도 비디오는 우리에겐 아직 먼 나라의 이야기에 지나지 않았다.

박현기의 작업노트에 보면 이런 구절이 보이는데 당시 비디오에 관심을 두고 있었던 대부분의 예술가들의 처지를 반영해 주고 있지 않은가 본다. "나에게 테크놀로지한 경험과 체험, 그러한 환경이 없었기에 그를(아마도 백남준을 지칭하는 듯) 추종할 수 없었고 그와 반대급부에서 탈테크놀로지한 장르를 지향하기로 결심하게 되었다.(중략) 그때는 막연했지만 마음 뿌듯한 자신감으로 테크놀로지가 아닌 쪽으로 전력투구해갔다."

그러니까 이 말은 박현기의 작업이 백남준으로 맥락되는 비디오아트 일반의 길과는 다르다란 것이고 그것이 다른 형식으로 나아갈 수밖에 없었다는 저간의 사정을 함의하고 있다. 박현기를 이야기하는 많은 사람들이 그를 "순수 국산 비디오 아티스트"로 위상지우는 것도 이에 말미암는다. 화려한 각광을 받고 등장한 백남준과는 달리 비록 그의 출현이 초라할지라도 순수한 국산이란 데 그 의미를 부여할 수 있다는 것이다. "다만 하이

테크를 사용한 우리식의 구조적인 작업(이 될 것) 이라고 확신했다.”는 작가의 말에서도 자신의 작업에 대한 자신감이 강하게 표출되고 있다.

상파울로 비엔날레에 출품된 〈비디오 돌탑〉은 그가 추구했던 자신의 길을 분명하게 보여준 것이었다고 할 수 있다. 각국관에 등장한 비디오 아트와는 분명히 차별화되는 면을 발견할 수 있었으며 각국의 커미셔너나 작가들의 관심을 보였던 것도 어쩌면 일반적 문맥으로서의 비디오 아트에서 벗어난 그 독자한 방법에서였음을 느낄 수 있었다.

우리가 상파울로 비엔날레에 참가한 것은 1963년 이었다. 61년에 참가한 파리청년작가 비엔날레가 국제전으로서는 처음(판화 국제전을 제외하고)이고 상파울로가 두 번째인 셈이다. 베니스 비엔날레는 훨씬 이후에 참가하게 되었고 그것도 자국관이 만들어진 것이 1995년이니까 본격적인 참가는 이 시점부터 잡는 게 타당할 것 같다. 1963년 상파울로 비엔날레는 커미셔너인 김환기선생이 직접 참가하였고 65년엔 김병기 선생이 커미셔너로 참가하였다. 상파울로는 베니스와는 달리 자국관이 독립되어있는 구조가 아니고 대형의 전시장을 파티션으로 구획한 구조 여서 밀집도가 높았다. 관람도 편리했을 뿐 아니라 각국의 전시장을 비교하는 데도 편리하였다. 작품만 보내는 경우에 비해 직접 커미셔너와 작가가 참여하는 경우가 전시장을 할당받는데 유리했다. 우리가 1주일 정도를 두고 도착했는 데도 이미 많은 국가가 도착하여 현장작업을 거의 끝내가고 있었다. 우리가 미리 보낸 작품 들이 임의로 진열되어있어 우리들을 당혹하게 하였다. 구석진 작은 전시장에 볼품 없이 걸려 있었다. 현장작업을 위해 간 박현기, 이건용, 김용민

의 작품이 설치될 자리는 없었다. 여러 차례 공격 적인 로비를 통해서야 큰 전시장 하나를 얻어낼 수 있었다. 참가작가 중 김기린, 최병소, 이상남, 진옥선이 평면 작업이었는데 비해 박현기, 이건용, 김용민은 설치와 퍼포먼스여서 대형 공간이지 않으면 안 되었다. 문제는 박현기의 비디오 돌탑의 설치였다. 비디오 시스템이 맞지 않아 골치를 썩였다. 교포들도 있고 더욱이 일본인들이 많으 니까 비디오를 빌리는 것은 별 문제가 없을 것 이라 안이하게 생각한 것이 큰 잘못이었다.
어찌어찌 문제는 해결되었는데 돌 구하기가 만만치 않았다. 한국이었으면 교외에 나가 쉽게 구할 수 있는 돌도 그곳에선 여간 힘든 것이 아니 었다. 교포들의 도움으로 상파울로 외곽 지대에서 가까스로 돌을 가져올 수 있었다. 누구보다 박현기 가 많은 고생을 하였다. 그러나 진열을 끝내고 주변국과 비교해 보면서 우리가 뒤지지 않는다는 것을 알았을 때 그간의 피로가 확 풀리었다.

1979년 상파울로 비엔날레는 어떤 면에서 전환기의 기운이 극명하게 드러나지 않았는가 생각된다. 개념적인 작업들이 퇴색하는가 하면 새롭게 드로잉에 대한 관심이 고조되고 있었다. 우리가 가져간 작업도 전환적 분위기에 상응된 것이어서 흥미로운 비교가 될 수 있었다. 전반적 으로 한국관이 차분한 가운데 박현기의 비디오 돌탑이 마치 깊은 산사의 뜰에 놓여진 석탑을 연상시켜 주었다. 아마도 그것은 그가 “어린 시절 자연스럽게 체험했던 선돌이나 절터에서 만났던 것”의 극히 자연스런 재현이었을 것으로 본다.
박현기와는 상파울로에 같이 간 것 외에 이태리 폼페이에도 같이 간 기억이 있고 일본 교토에 가서도 같이 찍은 사진이 있는 것으로 보아 몇 차례 해외로의 동행이 있었으나 어떤 계기였는 지는 전혀 생각나지 않는다. 그리고 2000년의

광주비엔날레의 참가가 같이한 마지막 동행 이었다. 이 때도 상파울로와 같이 내가 커미셔너 이고 박현기가 참여작가이자 기획위원으로 참가한 것이었다. 당시 총감독이었던 나는 내가 따로 작가를 초대한 특별 코너를 마련하였는데 박현기는 서세옥, 곽덕준, 얀페이밍, 안토니 곰리, 미구엘 슈발리에, 아랭 플레이셔, 파브리치오 플레시, 쥬세페 페노네와 같이 초대되었다.
전체 전시장 구성에 그가 많은 도움을 주었다. 그가 출품한 〈개인 코드〉는 관객이 직접 참여하여 작품을 완성하는 일종의 인터렉티브(Interac-tive) 형식이었다. 관객이 일정한 장치를 통해 지문과 주민등록번호를 입력하고 이를 크게 확대된 자신의 지문사진을 가져가는 것이었다. 이 때만 해도 그는 왕성한 작업에 자신을 투구 하는 모습이었다. 그러나 그의 운명이 다해가고 있음을 안타깝게 지켜볼 수밖에 없었다. 광주와 대구를 오가면서 회의에 빠짐없이 참가하였는데 항상 도시락을 챙겨왔다. 병이 깊어진 것을 느낄 수 있었다. 특별전 담당의 어시스턴트가 밝힌 다음의 언급(카탈로그)은 마지막 생의 불꽃 같은 인상을 주고 있다. “(중략) 그러나 2000년 프랑스 니스시립미술관 초대전과 광주비엔날레 전시를 기획 준비하던 중 위암 말기를 선고받고 2000년 1월 13일 새벽 4시에 마지막 숨을 거두었다. 투병 중에도 마지막 개인전이 된 프랑스 니스시립 미술관 초대전과 광주 비엔날레 전시를 위해 혼신의 힘을 쏟았다. 심지어 작고하시기 몇 시간 전까지도 광주비엔날레의 성공적인 전시를 부탁 하는 말씀과 글귀를 유언과 함께 남기시고 당부를 거듭하셨다.”

2015년 1월

비디오 인스탈레이션의 현장화

박현기의 「Media as Translators」전의
현장을 찾아

장석원(작가)

1982년 6월 27일 밤부터 18시간 동안 펼쳐졌던 고 박현기 작가의 대구 근교 강정 강변의 비디오 설치 작업 「Media as Translators」은 당시로서는 획기적인, 전위적인 작업으로서 매체와 환경과 인간 그리고 문명에 대한 작가의 생각을 극명하게 나타낸다. 백남준 뒤로 매체에 대한 다른 생각을 누구보다 빨리 말하기 시작한 작가, 적어도 한국에서는 그렇게 평가할 만하다고 본다. 당시 한 잡지에 게재된 바 있는 이 글은 당시의 현장을 생생하게 전달한다는 점에서 액면 그대로 읽히는 게 좋다고 본다.
2015년 4월

박현기의 「Media as Translators 展」

박현기의 「Media as Translators 展」(82년 6월 26일~27일)이 열렸다. 대구 근교 강정 낙동강변을 중심으로 1.2km반경을 무대로 한 이번 퍼포먼스를 보기 위해 筆者(필자)는 全州(전주)에서 출발하여 大田(대전)을 경유, 大邱(대구)에 도착하였다. 朴炫基(박현기)씨는 81년 3월 「Pass through the city」展에서 엄청난 물량, 都心(도심)과 비디오 매체, 그 퍼레이드, 화랑에 연결된 비디오장치 작업으로「장치비디오」(installation video)의 영역을 보여 준 바 있다.

자연과 영상매체를 연결짓기 위하여 많은 물량의 운반과 인적동원을 필요로 했던 이번 작업은 6개의 작업으로 구분되고 있다. 70년대 후반부터 들고 나온 그의 비디오작업은 우리 미술의 한 허약한 분야를 개척해 가려는 시도로서 주목을 받아왔으며, 이번 작업도 이러한 관점과 결부되어질 수 있을 것이다.

운반에서 현장까지

이번 퍼포먼스에 필요한 기재, 재료, 장비들은 비데오 촬영기 1대, 수상기 3대, 조각기 1대, 바위6개, 발전기 1대, 슬라이드 기재, 젖빛유리, 전지2장, 천막 100m, 담요 20장, 소주 100병, 음료수 3박스, 음식물(30명분 3끼 정도)등으로서 그는 첫날인 6월 26일 오전부터 대구에서 강정 강변까지 장비와 기재 등을 운반해야 했다. 대구→강정 강변은 1톤 트럭 2대로 운반하고 거기서 낙동강은 발동선(배)으로 실어 건넜다. 그리고 거기서 현장까지는 차편이 연결되지 않는 관계로 소달구지로 두번 실어 날랐다. 운반시간 2시간여. 그리고 현장에서 텐트를 치고 장비를 점검하느라 1시간 반 남짓의 시간이 필요하였다.

도심지를 벗어나 점차 시원한 강변에 이르면서 차창 밖으로 빠르게 흘러 가버리는 풍경은 그대로 도시 문명으로부터 빠져나오는 과정 즉, 도시인간→자연인간으로 바꾸어지는 마음의 변화를 상상케 한다. 시원한 강변으로 나오면 시야도 확 트인다. 가뭄으로 초목들이 시달리고 있지만 낙동강 물은 유유히 흐르고 있었다. 여기 앉아서 배가 오기를 기다린다. 배는 좌석버스 크기의 발동선이다. 배를 부리는 중년 남자는 소설책을 읽고 있다. 그는 단체손님을 끌고온 목사와 배삯문제로 싸웠다. 강을 건너보니 선발대로 갔던 짐의 절반이 이미 소달구지에 실려 가고 있었다. 짐은 10여명의 인원의 도움을 받아서 옮겨지고 있다. 그들도 카메라와 촬영기로 자연을 담고 있다. 강변, 하늘, 산, 바람….

박현기씨가 비데오 작업을 위해 바위, 수상기, 발전기 등을 나르는 동안 관객들이 꼬이기(?) 시작하였다. 작가들, 학생, 안면이 있는 사람,

매스컴을 통해 알고 온 사람, 필자가 나중에 헤아려보니 6개의 퍼포먼스가 이틀동안 진행되는 동안에 다녀간 관객의 총수는 60여명 정도. 그들은 모두 배를 타고 강을 건너서 현장으로 걸어 들어 왔다.

바람이 몹시 불고 강변의 저녁 바람은 춥기까지 하여 담요를 두르거나 긴 소매 옷을 입고 팔짱을 끼기도 한다. 유독 박현기씨만 반소매 옷을 입고 모든 설치를 감독하느라 바쁘다. 저녁바람도 밤 10시쯤에는 잠잠하여졌다. 그 동안에 있었던 비데오 작업들에 이어서 모래사장 위의 해프닝이 벌어질 무렵이다. 발가벗은 그는 석류통을 들고 뛰는데 카메라의 플래시와 랜턴 불빛이 그의 하얀 살갗을 확인할 뿐이다.

5개의 작업이 밤12시경에야 끝났고, 그 뒤는 새벽까지 모닥불 주위에서 美術(미술)을 안주 삼아 소주를 마시다가 지쳐서 천막으로 기어 들어갔다. 다음날(6월 27일) 아침 그의 마지막 작업으로 구조물 설치가 이루어졌다. 모두들 지쳐 있었지만 강변에서 마시는 맑은 바람으로 더 생생해 보인다.

비데오 인스탈레이션

비데오 매체의 확장으로 영상이 보편적 전달 수단이 되어버린 지금, 지구는 한 울타리에서 살고 있다는 「지구가족」이라는 개념은 인종이나 종족, 지역간의 거리를 해소시키는 「단축」을 실감케 한다. 우리는 TV수상기나 비데오를 보면서 世界(세계)를 보게 된다. 그것은 文字(문자)매체인 책이 주는 상상적 요소와는 다르게 직접 시각적으로 「거기에 있는」세계이다. 「거기에 있는」, 그래서 보는 것과 동시에 함께하는 세계, 영상의 세계가 TV수상기 위에서 펼쳐진다.

장치비데오(Video installation)의 영역은 이러한 「지구가족」의 개념과는 다르다. 그것은 비데오의 영상이 비데오 상자까지를 포함해서 오브제로 등장하는, 그래서 영상의 조작과는 상관없이 「비데오」라는 기능 그대로 설치되어 화면의 영상이 현실과 관여되는 場(장)으로 보인다. 백남준씨가 구사하는 비데오의 세계에 덧붙여지는 또 하나의 기능이라고 생각된다.

박현기의 비데오 인스탈레이션은 돌을 쌓는 중간에 돌의 영상을, 보이는 돌과 허상으로서의 돌, 사물과 영상의 대비를 통하여 자연과 미디어의 세계를 합일하는 場(장)을 보여주고 있다. 이번 야외전에 소개된 2대의 비데오 작업은 다분히 강변의 「자연」이라는 현장 위에서 영상매체를 강력하게 구사하려는 시도로도 보여진다. 산, 자연, 바람, 모래, 그리고, 흐르는 물……
그 한 가운데 돌을 쌓는 장소를 찾고 돌을 하나, 둘, 셋 쌓고 그 위에 TV수상기, 그 위에 또 돌을 놓고 긴 전선을 발전기와 연결짓는 순간 나타난 돌의 영상은 돌의 상징적인 독특한 표정을 지을 수 있었다. 사실 돌의 영상적 매체로서의 상징성은 그 사실성, 유사성에 있고 그 영상은 사실 이상의 호소력을 동반시킨다. 그려진 돌보다 TV화면에 나타난 돌의 영상은 더 큰 설득력을 동반하기도 한다. 해 떨어질 무렵인 저녁 7시경 강변 모래사장 위에 설치된 돌의 언어는 TV 영상과 자연과의 대비 때문에 사뭇 기이한 표정까지를 담고 있었다.

그의 또 하나의 비데오 작업은 유원지 쓰레기 장에 파묻힌 TV-거기에 나타난 像(상)은 바로 그 쓰레기 더미지만-를 그리고 있다. 환경 속의 영상, 쓰레기 속의 「쓰레기 그림자」라고나 할 영상미디어의 활용은 비데오 인스탈레이션의

환경접착을 시도하고 있다. 현실 속에서 단지 현실을 조명해 보는 일로서 TV수상기에서 내보이는 화면은 그대로 보는 사람의 눈을 응시하는 셈이다. 즉, 觀者(관자)는 들여다 보는 것에서 들여다 보이는 곳으로 입장이 바뀌어지고 있다. 그가 81년 도심지에 비데오 모니터를 두고 그것을 맥향화랑(대구)내에 TV수상기를 연결시켜 화랑의 안과 밖을 비춘, 그래서 안팎의 개념이 무화되고 그 투명성이 영상매체를 통하여 입증되는 작업을 한 것은 이러한 환경과 영상, 그리고 테크니컬한 세계의 조합의 성과 였다고 할 수 있다. 사실 대구 시민들이 거대한 돌덩이에 박힌 거울을 들여다 보고 느꼈던 기이한 감정이나 비데오 화면 속에 재투영되는 영상에 대한 호기심보다는 그 시민들이 비쳐오는 화면의 그림자에서 느껴지는 투명성(존재의 투명감) 속에서 미술이 그 매체와 결부되게 되는 것 같다. 미술은 현실의 호기심이나 기이한 느낌을 불러 일으키는 대상이라기 보다는 현실을 반영하면서도 투명한 존재로 남는 그림자(영상)같은 것인지도 모른다. 즉 쓰레기 더미에 묻힌 채 像(상)을 방출하고 있는 비데오를 보고 느끼는 인간의 감정은 그대로 미술작품의 의미를 결정하는 요인이 된다기 보다는 오히려 미술의 투명한 영사막 위에 영상을 바라보는 인간들의 반응이 스쳐가고 있을 뿐이라는 가정이 헛되지는 않으리라. 왜냐하면 作家(작가)에게 있어서 미술이란 대중에게 있어서의 미술과는 판이한 면을 지니기 때문이다. 作家(작가)는 미술이라는 거울을 통하여 대중을 바라보고 대중은 그 거울을 통해서 作家(작가)를 바라본다. 그리고 作家(작가)가 작품에 의미를 부여했다기 보다는 흔히들 작품이 작가에게 의미를 결정해 주는 일이 많기 때문이다. 비데오의 영상을 보면서 실상과 허상, 자연과 전파 매체 사이에 끼어든

미술의 입장을 반추하게 되는 것이다.

슬라이드 프로젝트

80-81년 사이에 간간이 보여주던 돌 위에 돌의 영상을 비추는 슬라이드 프로젝트 작업은 슬라이드가 만드는 像(상)의 고정성, 지속성과 함께 슬라이드 필름이 내는 자연과 유사한 色光(색광)을 빌려 정면으로 실세의 돌과 像(상)으로서의 돌이 마주치고 있다. 그것은 돌의 내부에 잉태하고 있는 돌의 이미지 같은 효과를 준다. 돌은 그 자체에 무궁한 돌의 형상, 존재 상태를 열어주고 있다. 화랑의 한쪽 구석, 몇 개의 돌들이 드문드문 놓여진 위에 슬라이드 프로젝트의 렌즈로부터 쏟아지는 빛은 돌 위에 사각형태의 이미지를 그리고 있다. 그 사각형태 안에는 자연 상태로서 있는 그대로의 돌, 자연과 함께 숨쉬고 있는 돌의 한 순간을 場面化(장면화) 시키고 있으며 그것은 화랑에 옮겨진 돌에 꿈(이미지)을 열어주는 역할을 한다.

이번에 보여진 슬라이드 작업은 야외 정경–나무, 풀, 강변, 숲이 있는–을 場所化(장소화)시켜 벌거벗은 인간의 영상과 자연을 결부시키고 있다. 슬라이드 장면의 인간은 작가 자신이며, 나체이며 여러 가지 행동을 보이고 있다. 뛰는 모습, 서서 신문을 보는 장면, 앉아서 생각하는 모습, 뒷모습…… 등의 행동이 그 장소를 배경으로 찍혀있고 그 장소에서 현상화되고 있다. 젖빛 유리에 나타난 像(상)은 자연의 사물들과 함께 공존하며 像(상)을 보고 있는 박현기씨나 그의 像(상)은 同一(동일)하게 그 장소에서 만나고 있다. 저녁 무렵, 또는 동이 틀 무렵 방출된 像(상)과 햇빛을 어스름하게 받고 있는 자연의 그것은 잘 대조가 되고 있기도 하다.

그가 裸身(나신)이 되어 수풀 속을 뛰고 걷고 생각하는, 실제의 사건보다도 더 진술에 있어서 호소력이 있는 매체로서 슬라이드는 영상의 투명도를 반증하고 있기도 하다. 박현기의 作業(작업)에서 키 포인트가 된다고 할 수 있는 투명도에의 접근은 관념과 사물, 실상과 허상, 오브제와 인간성의 접합점에서 벌어질 수 있는 감각의 現存(현존) 상태이다. 그 투명성은 現存(현존)의 무거운 짐을 거르고 가볍게, 그리고 신비하게 자연의 비밀을 여는 구실을 한다.

강변의 퍼포먼스

저녁 10시(6월 26일)가 넘어서 풀밭 위의 TV 설치작업이 끝나고 박현기씨는 좀 쉬는 듯 하더니 (이때 천을 깔아둔 술자리에서 몇 잔이 오간 것으로 기억된다) 강변의 모래사장으로 휘발유, 조명 등을 옮긴다. 사람들이 따라서 어두운 모래밭 여기저기 앉는 사이에 벌써 나체가 된 박현기씨는 同伴(동반)이 된 또 하나의 裸身(나신)과 함께 작업을 벌이고 있다. 지름 14m 정도의 원둘레를 휘발유를 콸콸 쏟으며 달리고 있다. 누군가가 불을 지르자 삽시간에 점화된 원형의 불꽃이 주위를 환하게 한다. 불꽃 속의 裸身(나신)들, 사람들의 奇聲(기성), 환호, 원 중심에서 호롱불이 지키는 두 나신은 불꽃과 사람들을 응시하고 있었다. 터지는 플래시라이트, 비디오 촬영기에서 필름이 도는 소리, 발가락에 닿는 모래, 모래 부서지는 소리…… 퍼포먼스는 불꽃이 점점 사라져 어둠 속에 묻혀버리자 끝났다. 사람들은 떠들썩하게 술자리로 되돌아가 새벽녘까지 소주를 마셨다. 마신 것은 소주만이 아니고 이야기, 언쟁, 감정의 노출, 비방, 오래간만에 만난 자연과의 친숙감까지 포함한 것인지도 모른다. 어느새 텐트로 기어들어가 누운 사람들을 빼놓고 그래도 박현기씨와 더불어 몇 사람은 밤을 쉽게

놓아주지를 않았다.

80년 서울 현대미술제에 출품했던 박현기의 필름은 作家(작가) 자신이 제자리에서 뛰는 동작을 반복한다. 두발로 힘껏 구르고 또 구르는 동작의 반복 속에서 차차 힘의 탈진 상태가 되어 3分(분)여 후에는 제자리에 주저 앉고 마는 프로세스였다. 여기에서 주저 앉게 되는 힘의 탈진상태는 演出(연출)된 假想(가상) 상태라기보다는 사실적인 힘의 소모 속에서 결과되는, 즉 인간 행위의 지속과 終局(종국)을 보인다. 필름은 그 자체의 매카니즘을 주장하지 않고 인간의 행위를 일정한 톤으로 지켜보게 된다. 촬영기의 렌즈는 인간의 육체적 운동을 냉담한 필름의 자막으로 바꾸어 놓는다. 우리는 그 필름을 통해서 인간적 신체가 捨象(사상)된 영상의 매카니즘을 보게 된다.

같은 신체를 통한 작업이면서도 금번의 야외 퍼포먼스는 매카니즘적 요소를 덮어두고 신체와 신체, 눈과 눈, 열기와 열기가 맞닿는, 그래서 어둠 속에서 불꽃이 피는 감각의 총화상태, 감각이 지각에 이르게 되는 촉매상태를 유발시킨다 하겠다.

야외·구조물, 입체

6월 27일 아침이 되어 텐트 밖을 나가보니 박현기씨 혼자 풀밭지역에서 작업을 하고 있다. 벌써 목재를 사용하여 구조물을 만들어 두었다. 이 구조물은 풀밭의 지면을 3부분으로 나누고 있다. 동일한 크기의 정방형의 지면이 3개로 이어지게 되어있는데, 가운데 부분은 풀밭 그대로 커다란 풀잎이 무성하며 오른쪽은 아주 깨끗이 풀잎을 자르고 쓸어낸 위에 종이, 휴지, 폐지 등으로 덮었다. 왼쪽 부분은 풀잎이

절반 크기로 균등하게 잘려져 있다. 한 구조물 안에 나누어진 3개의 地面(지면)은 서로 다른 樣態(상태) 속에서 공존하게 된다. 휴지, 풀잎, 잘라진 풀잎—이것들이 채우고 있는 공간은 자연과 인위, 식물과 폐지(매스미디어의 유산으로서 남는), 또 가두어진 구조내의 질서와 구조 바깥의 자연 질서가 담겨져 있다. 이 구조물 또한 막히고, 트이고, 가두고, 여는 건축적 기본 질서를 함유하고 있어서 자연 질서 위에 던져진 인간적 삶의 구조를 은유하고 있다. 휴지를 깔아둔 평면에 박현기씨는 휴지 대신 유리를 덮고 싶다고 말한다. 유리는 자연 공간의 像(상)들을 비출 것이다. 빛, 유리에서 반사되는 하늘의 빛깔, 나무 그림자, 풀잎들이 바람에 흔들리게 될 것이다. 그리고 그 투명성은 바로 像(상)의 투명성, 사물과 사물 사이를 투과하는 투명도를 지닌다. 매체가 줄 수 있는 비물질성, 像(상)의 反射(반사)는 물질적 완고성, 고정관념을 투과하는 차원이다.

이러한 투명성이 그가 78년 서울 화랑에서 가졌던 개인전에서도 변증된다. 돌을 쌓고 그 쌓는 중간에 유리로 만든 돌을 끼우고 있다. 불투명한 돌과 유리로 매체화된 돌은 어떠한 발언을 하고 있는가? 사람들은 투명한 돌을 들여다 보면서 돌의 개념을 바꾼다. 그리고 깨닫게 된다. 돌의 본질을, 그 불투명성을, 그리고 매체화한 사물과 영상, 그 투명성과 함께 그 자리에서 서서 들여다 보고 있는 자신의 두 눈을 느끼게 될 것이다. 그는 자신의 작업에서 무엇을 보았을까? 목재로 구조물을 세우면서, 풀잎을 깎으면서, 휴지로 지면을 채우면서 무엇을 생각하고 있었을까? 그 상태를 염두에 둘 필요가 있을 것이다.

투명도와 미디어에의 傾度(경도)

作家(작가) 朴炫基(박현기)는 63년 弘大(홍대) 繪畵科(회화과)를 수료하고 66年 건축과를 졸업하였다. 본격적인 作家(작가)활동은 74년부터인데 여기서 근 10년간의 공백을 알 수 있다. 그는 지금 大邱(대구)에서 큐빅 설계사무소를 하고 있다. 대구에서는 그가 꾸민 건축, 내부 설계 등을 볼 수 있었다. 그의 작업에서 투명성의 지속은 건축 설계도와 같은 투시, 조감 능력에서 오는 것인지도 모른다. 한 건물을 바라볼 때, 그 기복구조를 조감할 수 있는 설계사의 시각은 사물에 돌려졌을 때 투명상태의 확장을 꿈꿀 수 있지 않을까?

그가 78년경부터 들고나온 비디오 作業(작업)은 70년대 한국 현대미술에 또 하나의 영역을 상존케 하는 계기가 되었다고 생각한다. 흐르는 강물 위에 세워둔 거울, 거울에 비친 강물의 흐름, 그리고 거울과 강물이 비디오 화면에 잡혀 지속적인 흐름 상태가 연결되는 작업(1979). 비디오 4개의 화면이 이어지면서 강물에 파문을 주고 있는 막대기와 그 파문의 운동이 4개의 화면에 번져 나가는 작업(1979). 이것들은 전파매체의 조작으로 비디오에 나타나는 像(상)의 변화, 음악 등의 변화를 타고 예민한 테크놀러지의 세계를 구사하는 양태와는 달리 그대로 지속하고 있는 사물의 객관화에 촛점이 모아질 수 있으며, 이때 화면에 나타난 像(상)은 像(상)자체를 응시케 하는 窓口(창구) 역할을 하고 있다. 즉 들여다 보면서 「들여다 보는」 자체를 思考(사고)케 한다. 이렇게 사물의 영상화, 그리고 그 영상의 자연스러운 지속 속에서 사물의 측면을 찌르는 투명성이 탄생한다. 그것은 눈부시게 아름다운 세계도 아니며 즐거운 이야기나 볼 거리를 제공하는 것도 아니다. 단지 지속하고 있는 세계, 있는 그대로

의 세계를 겨우 감지케 할 따름이다.

이번에 그가 가진 야외 퍼포먼스는 종래의 그가 지속해 오던 작업으로부터 어떠한 변화를 가지고 왔는가? 쓰레기장에 TV를 파묻은 作業(작업)은 비디오 인스탈레이션의 현장화, 환경과 영상의 결합이라기 보다 광범한 요소를 제시하고 있다고 할 수 있다. 그리고 모래사장 위의 퍼포먼스는 해프닝과 같은 관객 참여의 폭을 지니고 있지만 실제로 관객참여가 이루어진 것은 아니고(관객의 태반이 벗고 같은 휘발유 방화를 벌였더라면 장관이었을 것이다), 따라서 場所(장소)의 場化(장화)가 깨끗이 성립된 것은 아니다. 그의 슬라이드 작업은 벌거벗은 작가 자신의 像(상)과 자연의 대비, 공존 유통에는 설득력을 가지고 있는 터이지만 실제의 작가는 그것을 보여주는 데 바쁜 작업이었다. 벗은 像(상)과 일하고 있는 作家(작가) 사이에 일종의 遊離(유리)는 없었을까? 그의 입체 설치 작업은 자연의 구조화, 그리고 그 구조화 아래의 개념적 變樣(변양)을 그리고 있다. 미묘하게, 그리고 잔잔하게 자연과 인공물 사이에 介在(개재)되는 뉘앙스는 그의 연륜, 체험, 삶의 표정을 드러낸다고 할 것이다.

이러한 作業(작업)들은 그것대로의 의미를 지니고 그것대로의 길을 간다. 作業(작업)의 비평은 간혹 얼마나 위험스러운 짓인가. 작업이 그것대로 힘차게 자신을 개진해 나아갈 때 뒤에서 槪觀(개관)하면서 그 길을 쫓아보는 것도 비평으로서 무의미한 일은 아닐 것이다. 그리고 자유롭게 예술의 장을 넓혀가는 힘은 그대로 창작이며 삶이고, 그 眞髓(진수)라 할 것이다.

월간 『SPACE(공간)』, 1982년 8월호
(통권 182호)에서 발췌

내 기억 속의 박현기

이강소(작가)

'산다는 것', '세상을 살아간다는 것', 의미를 부여하다 보면 끝도 없고, 한도 없다. 유신론적 혹은 무신론적 삶, 도덕적 혹은 이기적 사고, 가족, 국가, 종족, 끝없는 그물망들이 우리를 감싸고 있다. 도대체 어떻게 된 것인가? 왜 이렇게 복잡하고 확실한 것은 없고, 별 볼일 없는 욕망들에 휘말려 정신을 못 차릴까?

우리가 살아오고 살아갈 이 여정을 활동사진과 같은 영상에 지나지 않는 것이라고 한다면 심한 말일까? 좀 더 좋게 말하면 동시에 여러 시각에서 볼 수 있는 입체 영상 그것이라고, 만약 빛보다 빠른 우주선과 성능이 전능한 망원경이 있다면, 우리의 삶은 오랜 후에도 우주 저 멀리서 볼 수 있을 것이고, 우리들의 선조들의 삶도 생생히 볼 수 있을 것이다. 그 뿐 아니라 이 지구의 탄생도 볼 수 있지 않겠는가? 하기야 이런 이야기가 바로 망상이겠다. 그리고 우리 인생 역시 다를 바 없는 허구일 수도 있다는 생각 역시 이런 망상에 잘 잡히니 거침없이 내뱉는 것 같다.

언제든 나는 이 삶을 마치게 될 것인데, 무슨 인생 그렇게 길다고, 무슨 젊음이 그렇게 오랠 거라고, 순식간에 지나버릴 이 인생, 이제야 겨우 감이 오는 듯, 그림 몇 장 챙기고, 언제든 가자하고 있다. 번갯불 같은 인생, 내가 가더라도 나의 잔상이 어느 누구에게 스쳐 남는 순간 나는 그에게서 살아 있는 것이고, 잊혀지면 그 땐 난 없어지는 것. 그는 내가 아니므로 없는 나를 잘 모를 수밖에……

작가는 작품으로 인하여 약간 더 길게 살아 있을 수 있겠지. 다른 이들의 뇌리 속에서 작용할 수 있으니까 말이다. (사실 작가의 기가 작품에서 작용하고 있지 않는가?) 그러나 이 모든 이야기가 입체적 활동사진 속에서 이루어지고 있다는 것. 언제였던가? 지금은 기억력도 쇠잔해 가지고

정확한 것도 없다. 1973년 초여름인 듯, 대구 근교 화원 유원지로 수채화도구 박스와 드로잉북을 옆구리에 끼고 박현기와 내가 낙동강 나루터로 터들 터들 닿았다. 이 필름 같은 기억의 영상에 내 모습은 보이지 않으나, 현기를 떠올릴 때는 유난히 그 모습이 잊혀지지 않는다. 훤칠한 키에 알랭 들롱 같은 긴 헤어스타일, 조금 덥지만 무릎 아래까지 늘어지는 버버리 코트, 윤곽이 뚜렷한 얼굴, 확실한 미남이다. 이 초현대적인 차림의 배우 같은 모습의 남성이, 강가에 스케치 화첩을 펼치고 앉은 모습, 예삿일이 아닌 것이다.

1960년 전후, 우리가 고등학교 시절에, 대구의 어느 어느 학교의 누구누구가 괜찮은 미술반원인지 서로 알 수 있는 친근한 시기가 있었다. 대학을 졸업하고 직장도 몇 년이나 지난 후, 어린 시절의 동료애를 잊지 않고, 풍경 스케치를 해 본지 가마득한데, 둘이서 스스로 연출해 본 것이다.

현기는 홍익대학교에 입학할 땐 회화과로 했는데, 중도에 건축과로 전과를 해서, 재학 중에는 신상회랑 미술단체가 주최하는 공모전에 입상도 했지만, 건축에 관심 많아 건축가로서의 길을 걷고 있었다. 그는 졸업 후 서울서 건축 일을 하다가, 아마 70년도 초반에 큐빅 디자인이란 대구지점 간판을 걸고 실내장식 전문의 막강한 사무실을 경영하고 있었다.

이 무렵, 나는 서울서 교사라는 직업을 그만 두고, 서울 화실과 대구 화실을 오가면서 60년대 말엽부터 하던 그룹 활동을 하던 때였다. 이 시기가 곧 우리나라에 있어 전후 앵포르멜, 혹은 추상표현주의 이후, 현대미술 말하자면 오늘의 미술 또는 서구와도 소통할 수 있는 미술 형식의

추구라고 할까, 당시로서는 꽤 힘들고 어려운 과제들을 해결해 보려는 시기였다. 물론 이 때 서로 협력하고 경쟁하던 젊은 작가의 수는 그리 많지는 않았다. 내가 대구에 다시 내려오기 시작했을 때, 이곳에서 이미 김기동씨와 이향미, 이명미 세 작가가 당시 대구백화점 건너편 건물에 화실을 갖추고 작업들을 열심히 하고 있었다. 이즈음 세계의 미술은 지금보다 못지않게 변화무쌍하고 이해 또한 쉽지 않았던 시기였다. 따라서 현대미술은 우리 자신부터 이해하고 스스로 계몽하지 않으면 안 된다고 생각했다. 그래서 우리 작가들은 서로 미술에 대한 이해를 돕고, 자신을 계몽해야 한다는 용기를 갖고, 현대미술 운동, 즉 서로 배우고 깨달아서, 세계 소통의 미술형식을 빠른 시간 안에 구체화할 수 있도록 협력에 공감하는 것이었다. 물론 이 미술 운동은 우리 젊은 작가들에 한정되는 것이 아니라 이 나라의 문화적 영향, 미술교육의 변화에도 관심이 있었다.

이렇게 해서 현대미술에 관한 대화와 교류가 급속히 진전됨에 따라 대구에서는 우리나라 초유의 집단적 현대미술 운동으로서 1974년에 '대구현대미술제'가 열리고, 이를 시발로 1975년에 '서울현대미술제', 1976년에 '부산현대미술제', 1976년 역시 '광주현대미술제', 1978년에는 '전북현대미술제'가 계속해서 개최되면서 현대 미술 운동은 전국적으로 이루어졌고, 이는 우리 나라 미술계, 문화계, 교육계에 적지 않은 영향을 끼쳤다고 생각한다.

바로 이 시기, 우리가 대구에서 상봉하고 협력하고 때로는 다투기도 했던 그 시기, 바로 그 무렵 현기와 만났던 것이다. 이 때 우리가 의기투합하고, 아니면 싸우기도 했던 아름답고도 자랑스런 친구들, 꿈에도 잊을 수 없는 그리운 친구들이 바로 김기동, 김영진, 김재윤, 김종호, 이명미, 이묘춘, 이향미, 이현재, 최병소, 황태갑, 황현욱이다. 고집이라면 모두 일류급인 이들이 모여 토론하고, 작업 발표하고, 이분 아니라 타향작가 초대하고, 타국작가 초대하고, 한국의 현대미술 1번지라고, 한국방문 외국 미술계 인사들은 빠지지 않고 대구와 더불어 고도 경주를 어김없이 들르게 했다. 우리 친구들이 무슨 돈이 있다고 작업하랴, 발표하랴, 손님 접대까지 어떻게 견뎌 내었는지, 지금도 생각하면 가슴이 답답하다. 이런 때, 건축가란 명함도 함께 갖고 있는 현기가 없었다면, 어쨌을까? 얼굴 좋지, 덩치 또한 남자고, 호탕하고, 외상 잘 긋지, 참을성 깊고, 얼마나 듬직했는지, 아마 이런 느낌이 바로 우리들의 어울림을 이룰 수 있게 했던 것이 아닌가 한다.

1978년 봄이었나, 그 무렵 훨씬 이전부터 우리 대구 동료들은 현대미술의 새로운 매체의 하나인 비디오 작업에 관심이 깊었다. 호기심뿐만 아니라 예술에 대한 야망 또한 적지 않던 현기가 홈 비디오 카메라를 슬그머니 들고 나타났다. 모두가 어렵던 시기에도 현기는 하고 싶은 것은 꼭 덥석 하고야 마는 성미, 어떻든 현기의 장점 아닌가? 예술하는데 무엇보다 우선 아닌가.

그의 덕택으로 우리는 함께 비디오 작업 실험을 계획했던 것이다. 봉산동에 있는 사진작업실인 K스튜디오를 하루 빌려 작업한 것은 기억할 만한 것이었다. 현기는 큰 대야에 물을 그득 담고, 일렁이는 물결에 삼각대 조명기구의 밝은 불빛을 비치는 그림자를 조용히 영상으로 담았다. 김영진은 유리에 자신의 신체 부분 부분을 눌러 그 눌러지는 피부 단면을 유리에 매직으로 드로잉 하는 작업, 나는 유리에 붓으로 색칠하기, 그리고 술 먹고 눈동자가 풀릴 때까지 카메라를 응시하기. 이들 작업은 78년 9월 제4회 대구현대미술제 때 대구시민회관 전시실에서 발표되었다. 물결과 거울, 모니터 속의 강물의 물결 그리고 그 속 사각 거울에 비치는 물결, 이 조형적인 영상은 결국 영상, 빛과 기계로 만들어지고 있는 허상이다. 이후 현기는 계속해서 관념적인 이미지의 실체를 구현하는데 한동안 관심이 깊었던 것 같았다.

그는 이윽고 자신의 뚝심을 유감없이 드러내는데, 건축은 뒷전이고, 본업이 비디오 인스톨레이셔너로 뒤바뀐 것이다. 1981년에는 커다란 인공의 돌에 거울을 박고, 대형 트레일러에 싣고 대구 도심을 횡단하면서, 카메라는 그 거울에 비치는 영상의 변화를 계속 담고, 급기야 맥향화랑에 이르러서는 화랑의 벽을 부셔내고 바윗덩이를 화랑 내부에 설치하는 이벤트를 결행했다. 1993년 이후 일련의 작업, 굵은 목재를 4~5 등분해서 그 반만 톱으로 썰어, 빨래집게처럼 그 사이에 돌이나 비디오 모니터를 끼워 넣어, 그 나무의 팽창과 수축의 기운, 견고한 돌의 물질 혹은 공간감, 모니터란 기기 혹은 영상, 기이한 기운이 작동하는 작업, 나는 이 작업을 특히 좋아했다.

더욱 근자에는 어두운 방, 식탁 테이블 위 접시에 영상을 먹으라고 내놓았다. 거기에는 전쟁의 상흔, 혹은 만다라 같은 영상 그리고 천변만화하는 티벳 밀교의 불화 등 그의 작업은 상당한 변화를 보인 것이다. 이제는 서서히 세상 속에서가 아니라, 세계를 바라보려는, 인생을 바라보려는 변화, 질주해 왔던 예술가가, 예술 속에서 허우적거리던 그가 변화를 보였다. 예술이 과연 어떤 것이었던가? 예술이 무엇이었던가? 하는

듯 이전에 예상할 수 없었던 관조적인 태도가 물씬 묻어나왔다. 이 무슨 변화인가. 그도 나이를 먹었나. 아니, 예술을 통해서 인생을 관조할 수 있는 달관의 초입까지 갔는지도 모른다. 자랑스런 현기, 뚝심 깊은 그, 사노라면 온갖 복잡한 일들이 많아서 우리 평범한 인생들은 도무지 시끄런 일들이 많다. 예술가로서의 현기는 야망이 있었고, 꾸준했고, 조심스럽기도 했고, 용기 있었다. 그리고 인생을 예술로 바꿀 수 있었다.

버버리 코트, 알랭 들롱 헤어스타일, 윤곽 뚜렷한 미남, 듬직한 사나이 현기. 우리는 아직도 영상으로 건재하고 있고, 좋은 망원경이 생기면 언제든 다시 보여질 수 있지 않겠는가?

2008년 9월 17일 밤 안성 산골에서

《박현기 유작전-현현(顯現)》(대구문화예술회관, 2008) 도록에서 발췌

박현기와 함께 한 이들

신용덕(미술평론가)

70년대 대구 현대미술제부터 2000년 돌아갈 때까지 박현기는 대구 작가였다. 서울에서 대구로 돌아와서 작가 이강소와 주축이 되어 소위 '캔바스 위에 유채'에서 벗어나 설치와 이벤트, 비디오, 영상설치, 입체 등 새로운 형식성의 연구와 그 결과로 보여진 대구 현대미술제는 지역을 벗어나 한국 현대미술사의 한 의미 있는 사건이었다.

박현기 선배는 전방위로 늘 에너지 넘치는 사람이었다. 과하다 싶을 정도의 그 에너지가 그의 일-작업-삶을 지탱-지속 해갔다. 그의 세대는 해방에서 6·25 그리고 현대화에 이르기까지 가장 어려운 환경을 거쳐 지나온다. 그런 시대 배경이 어떤 역경도 무슨 수를 쓰든지 부수고 돌파하지 않으면 아무런 구제도 확보할 수 없고, 어느 누구도 건져낼 수 없는, 그런 나락으로 처져 떨어진다는 긴박감을 가지게 했는지 모르겠다. 그리고 역으로 그 불안을 에너지로 삼게 만들었는지도 모르겠다. 남 돌볼 틈이 없는 끈질긴 자세-태도는 소위 베이비 붐 시대에 속하는 58년생, 흔해 빠지고 물러 빠진 나로서는 이해하기 어려웠다. 어떤 부분 따라 배울 수 없는 그들의 능력으로 인정해야 하는 그런 차이였다. 치밀하고, 계산하며, 딱 떨어지게 따지는 그의 자세는 작업에서 의외의 희생이 따르더라도 우선 당시 최신-최상의 완성도를 만들어 냈던 것 같다. 지금 생각하면 그 치열함이 그때는 가슴 답답하고 진득한 짜증이 밀려왔지만 한편 의외로 그립다. 어쩔 수 없었다고 이해하게 되고, 그런 태도-자세-사람들이 만들어낸 것이 현재의 긍정적인 많은 부분을 이루고 있음을 인정해야 하기 때문이다. 그리고 지금은 그런 눈에 불을 켠 듯 한, 허망에 가까운 열정들은 미술 판에서 잘 안 보인다. 세대가 변했다. 박현기 선배 세대는 세고 강했다. 남 돌볼 틈 없이.

미술에 뜻을 두고 홍익대 회화과에 진학했지만, 그에 의하면 젊은 나이에 듣게 되는 건축가 김수근의 강의를 통해 건축에서 다른 각도의 의미를 발견하고 인테리어 건축가로 평생 일하게 된다. 미술계를 떠나서 건축계로 간 것이 아니라 미술계에 있으면서 한 일이다. 그래서 한편 그의 사무실-스튜디오는 미술작업실 같았고 많은 건축-미술잡지, 자료들이 있었다. 오히려 설치나 오브제 작업에서는 재료나 계획 등에서 남다른 특징을 드러내기 쉬웠을 것이다. 그리고 일의 프레젠테이션에 필요한 테이프레코더나 비디오 플레이어, 프로젝터 등에 비교적 익숙했고, 그 뿐만 아니라 결정적으로 도면을 그리는데 필요한 컴퓨터 프로그램의 업데이트-활용의 시작과 급격한 진보를 모르고 지나칠 수 없었다. 직접 하진 않지만 컴퓨터 프로그램의 활용으로 만들어지는 작업의 가능성 부분에서는 최상의 조건을 갖출 수 있었다는 말이다.

필자의 동년배 친구로 장희덕이 그의 사무실에서 컴퓨터를 담당하며 많은 역할을 한 것이 나는 한편 다행스럽고 안타깝다. 그는 제대로 된 데생 실력을 갖춰 비례감이 훌륭했고, 베이스 기타 연주를 비롯하여 음악전반에 전문적인 식견을 가졌으며, 그만의 독특한 리듬감을 가져 비디오 아트의 제작에 정확한 어시스턴트였다.

박현기의 이른 죽음과 아쉬운 많은 일이 아니었다면, 제대로 한국-대구발(發) 첨단 기술의 비디오 아트를 보일 수 있었을 것이다. 동영상 편집 툴인 디렉터프로그램으로 기억된다. 그것이 일본에 출시되는 날에 맞춰 오사카 전시 설치 및 취재를 겸해 박현기 등과 일본행을 했고, 긴 줄 서서 프로그램을 사서 돌아와 친구에게 건네주었다. "자, 이제 다 죽었어" 라며 어린아이

마냥 좋아하던 그가 보고 싶다. 나는 그의 노력을 남을 위한 희생이라 생각하지 않으려고 애쓴다. 이번 전시가 남다른 것은 곳곳에서 그의 숨겨진 노력들이 보이기 때문이다. 박현기의 작업에 숨어있는 그만의 비례와 리듬은 침착한 파도처럼 오히려 날 위로한다. 그것은 옛날보다 더 차분하고 설득력 있다. 박현기의 전성기 작업들은 장희덕의 공조와 함께 한 것이다.

70년대 후반에서 80년대 후반까지 대구 수화랑에서 인공화랑으로 이어지며 상당한 주도적 역할을 해낸 이는 황현욱 선배다. 작가에서 기획자로 그리고 현대미술의 첨단을 공부하는 사람으로서 그를 중심으로 젊은 작가들이 모였다. 교실처럼, 약간 느슨한 스터디 그룹처럼, 화랑 사무실에 모여서 반쯤 놀고 반쯤 제대로 진지한, 그런 일관성 있는 공부를 해 나갔다. 10년 이상의 나이 차이를 두고 모인 선후배들이었지만 관심은 같았다. 미니멀과 개념미술 그리고 현상학과 분석철학이 중심이었고, 지금 해나가는 각자의 작업들, 새로운 정보 등이 화제였다. 당시 스타는 비트겐슈타인이거나, 지속적으로 세잔과 뒤샹, 그리고 로버트 스미드슨, 도널드 저드, 솔 르윗, 리차드 롱 등 소위 60년대 작가들과 새로운 매체를 중심으로 하는 작가들이었다. 박이문 선생의 예술철학이 문학사상인가에 연재되던 시절이니 30여 년 전의 이야기다. 곽인식과 이우환 선생의 전시와 아티스트 토크 같은 강의도 있었다. 윤형근 선생님을 위시한 모노크롬 작가들의 전시와 화두는 늘 우리 정체성에 대한 걱정들이 우선이었던 것으로 생각난다. 특히 일본 현대미술의 스가 기시오, 토야 시게오 등 모노하와 그 이후 작가들의 전시는 국내 최초의 일들로, 지역의 작은 화랑에 앉아서 만나는 국제전-한일교류전의 상황이었다. 그 후 1995년 나고야의 《환류》전 등 다양한 한일 교류전은

이런 과정 뒤의 일이다. 이 일련의 과정에서 박현기는 거의 황현욱과 함께였다.

당시의 대구 미문화원은 근작 존 케이지, 백남준의 영상자료를 구해낼 수 있을 정도로 제대로 된 문화 창구였다. 꼭 읽어야 할 자료를 팩시밀리로 일본서 받아 보여주시던 사서 송선생님을 잊을 수 없다. 미국발(發) 대다수의 미술·건축 잡지, 각 분야의 신간, 녹화된 영상자료 등으로부터 당시 우리들은 많은 도움을 받았고, 큰 신세를 졌다. 이 통로 역시 박현기에게는 형식적으로 새롭고 진보적인 정보를 흡수할 수 있는 창구였다. 퍼포먼스, 이벤트 등 60-70년대 동영상 정보는 그에게 직접적인 영향을 준 것이라 할 수 있다.

80년대 후반 황현욱의 인공화랑은 서울 대학로로 진출하는데, 거의 최초로 리노베이션이 아니라 화랑 공간을 목적으로 하여 직접 디자인하고 건축한 건물이다. 그 만만찮은 공간에서 이후 십여 년간 책에서 보던 도널드 저드, 리차드 롱 등의, 일본 현대미술 전문화랑 수준을 넘는 전시가 이루어지게 되었고, 당연히 대구, 서울을 벗어난 당당한 분위기를 가지게 되었다. 일본작가가 오거나 20년대 출생 모노크롬 선배들이 오시거나 했고, 심지어 전시회 때 한국을 방문한 도널드 저드를 모시고 안동 하회와 병산서원을 여행하며 하루 묵기도 했다. 도널드 저드는 하회마을과 전통건축에 깊은 관심을 가지고 전시로 만들고 싶어 했다. 윤형근 선생님의 작업에 큰 관심을 보인 저드의 반응도 사건이었다. 그리고 저드의 기획으로 그의 사후 텍사스의 말파 치나티 파운데이션(Chinati Foundation, Marfa)에서 윤형근 개인전이 이루어졌다. 그의 한국 방문시 취재에 협조해준 것에 대한 감사로 나와 공간 잡지가

드린 선물-도널드 저드의 요청이 있었다-대형 태극기는 저드의 약속대로 윤선생님 전시를 맞아 텍사스를 방문한 내 선생님 앞에 말파 하늘 높이 펄럭였단다(최근 일본 야마구치 화랑의 야마구치씨의 옛이야기 중에 전한다). 윤형근과 마찬가지로 박현기의 작업에 있어 정체성에 대한 연구는, 우리 문화를 보는 외국작가들을 통해 역으로 확인하게 되는 그런 과정이기도 했다. 그의 우리 문화 특히 골동품에 대한 관심은 각별했고, 그런 요소를 늘 작업과 연관시키고자 했다.

광주비엔날레를 통해 한국에 온 외국 평론가, 화랑, 잡지 관계자 등이 우리 현대미술에 관심을 가지기 시작했고, 그 입구에 박현기가 있었다. '95년 광주 비엔날레, '97년 뉴욕 킴 포스터 갤러리의 전시로 좋은 평가를 받았고, 뒤이은 소식들은 작가로서 밝은 전망을 가슴 가득 가지게 했었다. 그런 일 뒤에 제대로 펼치지 못하고 그는 갔다. 대구 현대미술은 그와 그의 동료들에 의해 시작되어, 1980-90년대 한동안 적극적이고 활발하게 이루어지다가 갑작스럽게 주도자격인 분들이 유명을 달리하면서 상당히 전력을 상실하였고, 이전과는 사뭇 달라진 그런 분위기가 되었다. 황현욱도 2001년 말 너무 일찍이 돌아가신다. 그래서 안동하회 병산서원 앞 강에 뿌려졌다.

돌아간 작가의 아카이브 구축을 겸한 유작전시는 어쩔 수 없이 지나간 자료와 다른 사람의 기억에 의지한다. 특히 한 작가의 일생과 작업들을 정리 정돈 하는 일은 살아 생전 스스로도 버거운 일인데, 미로 같이 얽힌 채 던져진 자료들을 탐색하고 결과로 올바르게 풀어서 현재에 이어지도록 하는 일은 고고학에 대해 현고학이란

말이 어울릴 정도로 만만찮고 지난(至難)한
일이다. 더욱이 사소한 것도 거쳐야 하는 확인
작업이 미진하면 더 얽히고 오히려 불필요한
억측을 불러올 수 있어 부서질까 조심스럽게
다루어져야 하는 그런 일이다. 어쩔 수 없이
일하는 사람들은 현재의 사람들이다.

 그들은 한편 현재의 소비자–독자–관객의 입장을
견지해서 최선을 다하지만 늘 한계가 있다. 지나가
버린 중요한 것은 한편 사소하며 가리어져 있거나
어쩌면 숨겨져 있을 수 있다. 역사가 승자의 기술
이었듯이, 말없이 드러나지 않은 문맥–관계–
사람들 사이에 제대로 챙겨져야 할 그늘진 진실이
있을 수 있다. 어쨌든 이런 식으로 전모를 드러
내면 더 많은 후학들이 관심을 가지고 더욱 연구
하며 제대로 단단한 방향과 밟고 디뎌도 될 것
같은 무엇이 되리라 생각해본다.

 지금까지 고생한 관계자들의 노고가 전시장
크기보다 크다. 가까이서 지내온 한 사람으로서
어떤 식이건 도움이 되었다면 다행이다.
 결과로 크게 펼쳐진 전시를 보면서 여러 층위의
복잡하고 혼란한 심사를 어쩔 수 없다. 그렇게
홀연히 세상을 떠나고 그냥 팽개치듯 남겨진
작업들, 관계나 과정들이 흡사 돌보아져야 할
안타까운 무엇처럼 남아있고 보이고 생각나기
때문이다. 나만 아니라 작가를 기억하고 어떤
식이건 관련되는 분들은 다 비슷할 것이라 생각
된다. 아쉬움과 함께 안타까움과 함께 왠지
약간 화도 나고…….

2015년 3월

박현기와 광거당의 인연

문희목(대구 남평문씨 세거지)

나와 박현기 선생님과의 인연은 뉴욕에서 미술 공부를 하던 박선생님의 차남 성범을 통해서였다. 서울에서 미술계의 지인이 여는 전시회에서 가끔 만나면 뉴욕의 아드님 근황도 전하고 그 곳에서 작업하는 몇몇 한국 작가들 소식도 전해드린 짧은 만남이었다.

1999년 1월 사간동 국제갤러리에서 열린 문범 선생의 전시회에 갔는데 선생님을 만나게 되었다. 전시회 축하 회식자리에서 우연히도 선생님과 마주 앉게 되었다. 성범군 얘기도 하며 술잔을 몇 잔 나누다가,

"문 선생 고향이 어디예요?"
"대구 화원인데 요즘도 부모님 뵈러
 한 달에 한두 번 고향집에 갑니다."
"화원 어디예요?"

그렇게 시작된 대화에서 선생님은 갑자기 오래된 친구를 만난 듯 무척이나 반가워하시면서 많은걸 물어보셨다.

60년대 중반 대학시절 방학마다 우리 집안의 여든이 되신 어른을 만나 뵙고 많은 가르침을 받았으며 작업에도 영향을 받았다고 했다. 재실에 있는 추사 현판도 보고 고서화도 구경하면서, 어른과 나눈 대화는 우리 문화 우리 것에 대한 새로운 인식과 이해를 하게 되는 계기가 되었다고 했다. 그 어른은 박현기 선생에게 잊지 못할 은인이었다고도 회고하였다. 사랑방 앞 작은 정원에는 오죽(烏竹)이 심겨 있고 수석을 모아 즐기신 어른이 나와 어떤 관계이며 집안의 어떤 분이신지 궁금해 하시며 물으셨다.

그 할아버지는 나한테는 재종조부이시며 아버님의 당숙이신 인동(仁同) 할아버지 문영철(文永喆, 자는 장무(章武))이시다. 그 당시 우리 집안에서는 가장 연세가 많으신 큰 어른이셨다. 우리가 초등학교, 중학생일 때 명절 세배나 문안인사 드리러 가서 큰절하고 꿇어 앉아 있으면 반가워하시면서 어린 손자들 앉혀놓고 집안 내력이나 예의범절에 대해 자상하고 인자하게 말씀해주셨다. 내가 기억하는 인동 할아버지 께서는 키가 작으시고 허리가 구부정하신 백발의 수염을 가지신 단아한 할아버지셨다. 할아버지 께서는 한학과 풍수지리에 밝으시고 고서화 수집 감상을 즐겨 하셨다.

박현기 선생님이 보셨다는 재실의 추사 김정희의 글씨는 광거당(廣居堂) 누마루에 있는 현판 수석 노태지관(壽石老苔池館)이다. 광거당은 문중의 후손교육을 위해 수집한 10,000여 권의 고서가 소장되어 있었던 곳이다. 그 당시 많은 문인 학자 들이 드나들며 학문 교류를 하였고, 그 중에는 정인보 선생, 위창 오세창도 출입이 잦았다. 창강 김택영, 석촌 윤용구, 심재 조긍섭 등이 쓰신 현판과 편액이 있다.

박현기 선생님은 인동 할아버지를 통하여 우리 집안의 가풍을 이해하게 되었고, 할아버지의 가르침이 20대의 청년 박현기의 정신적인 바탕이 되었다고 했다. 그 회식이 끝나고 대구로 가는 기차시간이 많이 남아 근처 카페로 자리를 옮겨 여러 가지 이야기가 계속되었다. 대구시내 한복 판에 폐교가 된 중앙초등학교 부지에 백남준 미술관을 유치해서 국내 뿐 아니라 세계적인 미술관으로 만들려는 계획도 말씀하셨다. 대구 미술계의 여러 가지 여건이 부족하여 유치하지 못하고 있다는 안타까움을 토로하셨다. 당시

대구시장과 내가 인척인 것을 아시고 여러 사정을
이야기하기도 하셨다.

 그 날 서울역에서의 전송이 그 분과의 마지막이
될 줄은 당시 상상을 못했다. 앞으로 자주 만나
옛날이야기 더 많이 하자고 했는데…….

2015년 2월

박현기에 대한 기억

오쿠보 에이지(大久保英治, 작가)

오랜만에 박현기를 만났다. 사실은 그의 작품을 만나러 갔다고 하는 것이 정확하다. 미술관으로 가는 길의 벚꽃이 아름다웠다.

대구에 있는 그의 산소에 가는 것과는 다른 느낌의, 마치 본인을 만나는 듯한 기분이 들었다. 작품을 눈앞에 두고 갑자기 시간이 과거로 돌아가 목소리가 들리고 에피소드가 뭉게뭉게 피어올라 두근거리는 나를 발견했다.

1980년대 우리는 일년에 4~5번은 대구, 오사카 에서 만나고 있었다. 그에 대하여 쓰고 싶은 것은 너무 많지만, 오늘은 마음을 가라앉히고 '담백하게' 이야기하고 싶다. 1993년에 출판한 에세이「바람 사이의 친구들(風の間の仲間)」에서 박현기와의 접점 부분을 발췌해 간단하게 쓰고, 이것이 그의 만다라 세계의 일부가 되었으면 한다.

2015년 4월

에피소드1 불고기

나는 본래 불고기를 먹을 때 먹는 속도에 맞추어 조금씩 고기를 구워 먹고 있었는데, 불고기의 본고장인 한국에서 전시회 뒤풀이 자리를 불고기 집에서 할 때, 그들은 고기를 듬뿍 불 판에 올려 굽고 단숨에 먹기 시작한다. 불은 고기를 데우는 정도가 좋다고 말한다. 그 방법이 좋은지 나쁜지는 지금도 모르겠지만 맛있게 먹을 수 있음에는 틀림없다.

이전 대구의 한 불고기 집에서 '주물럭'이라는 것을 먹었다. 이 고기는 한국에서 먹은 고기 중에 가장 맛있었다. 주물럭은 한국풍 스테이크라 불려지는데, 말 그대로 소고기를 손으로 주물러 육질을 부드럽게 한다고 한다. 이 주물럭이 구워지면 종업원이 큰 가위를 가지고 와서 바로 눈 앞에서 삭둑삭둑 잘라 준다. 이 동작이 정말 대륙적이라 고기가 한층 맛있게 느껴져서 좋아

한다. 박현기가 말하길 "프랑스 요리는 한 접시씩 맛을 보고, 일본 요리는 두 세가지를 입 안에서 섞어가면서 맛을 보고, 한국 요리는 그릇 안에서 섞어 입안에 넣는다. 마치 현대 미술의 Mixed Media 같은 요리다." 그러고 보니 한국 요리는 먹는 사람이 이것 저것 양념을 첨가하여 자신의 입에 맞추어 맛을 보는 것이 많다는 것을 깨닫는다.

에피소드2 일본의 바다, 한국의 바다

나는 산인(山陰) 지방의 해안에서 캠핑을 하면서 그 생활 속에서 생겨나는 이미지를 가지고 작품을 제작하고 있다. 화랑 등 미술관계자가 "이 유목(流木)은 어디 겁니까?" 라고 자주 질문을 받는다. 나는 "일본해"라고 답한다. 대구에서 개인전을 한 이래, 친구가 된 박현기와 한국 국내를 여러 번 여행을 했다. 여행을 하면서 미술에 관한 이야기에서 나는 "일본해"라 말하고, 그는 "동해"라고 말한다. 확실이 한국에서 보면 동쪽의 바다=동해가 맞다. 그 이후, 나는 그를 만나서 바다 이야기를 하게 되었을 때, 내가 한국에 가면 "동해"라고 하고 그가 일본 (오사카)에 오면 "일본해"라 하기로 하고 있다.

어느 해 여름, 그와 함께 제주도 여행을 했다. 이 섬은 동중국해에 위치한 섬인데, 우리 둘 다 "동중국해"라고 부르고 있었다. 아무런 위화감 없이 이 말을 쓰고 있다는 것도 이상한 일이라 생각했다.

또 도토리현(鳥取県), 시마네현(島根県)의 관광용 포스터였던 것으로 기억하는데, 일본의 현관이라는 이미지로 제작하고 있었다.

이는 산인 지방이라는 이미지를 바꾸기 위한 것이라 생각한다. 그 외에 극동의 일본이라는 말이 있는데, 왜 '극'인가. 이런 것을 생각하는 것도 꽤 재미있다.

박현기와 제주 여행을 했을 때, 일출봉이라는
이름이 붙어있는 분화구에 올랐다. 그 분화구는
제주도의 동쪽에 붙어 있는 작은 섬이다(제주도
관광이나 대한항공의 CM에 사용된다).
정상에서 절구 모양의 안을 내려다 보니 그곳에
작은 소나무가 네 그루, 그 누구의 손도 타지 않고
조용히 살고 있었다.
이것이 매우 인상적으로 생각되는 이유는 아래
에서 불어오는 따뜻한 바람이 기분 좋았다는 것,
그리고 동중국해의 아름다움을 접했기 때문이다.
이 바다 이름을 어떤 호칭으로 하든지 아름다운
바다라고 생각하는 마음은 같다.
그러나 박현기가 동쪽의 바다=동해라고 부르는
고집도 조금 이해된다. 그가 말하길 동해의 해안은
남성적인 아름다움이 있다고 하는데, 그와 함께
동해를 여행하고 싶다.

박현기 소묘(素描)...2015

문 범(작가)

Scene #01. 대구, 동인동

박현기를 처음 만난 곳은 대구 동인동 뒷골목 어느 마당 넓은 음식점이었다. 그때가 1977년, 나는 대구현대미술제에 출품하고 대구로 내려가서 그 당시 한국의 화단에서 현대미술이라는 이름아래 왕성하게 활동했던 동시대 작가들을 처음 만났다. 이강소, 심문섭, 최병소, 김용민, 이건용, 김영진, 황현욱, 이묘춘, 이교준 등……. 그야말로 1970년대 중반 한국현대미술사의 한 페이지를 무게 있게 장식했던 이른바 그 대표선수들은 늦은 여름저녁, 후텁지근한 도시의 공기를 호기롭게 흔들어대고 있었다. 아직 대학생이었던 나는 그들의 술자리에서 끊임없이 흘러나오는 한국 현대미술 무용담들을 매우 즐겁고 호기심 어린 눈으로 마주하고 있었다. 조금 늦게, 박현기가 그 자리로 들어왔다. 그리고 그 모두는 마치 친형제처럼 그들의 시간을 즐겼다. 윤곽이 뚜렷한 얼굴형에 숱 많은 머리카락, 넉넉하고 단단한 체구…….
이와 같은 모양새의 대부분 삼, 사십 대 남성들에게서 볼 수 있는 예의 그 지루한 분위기를 박현기는 자신의 분명하고, 일견 광기 어린 푸른 눈빛으로 외면하고 있었다.

지금은 흘러간 옛 노래처럼 되어버린 모양새도 없지 않았지만, 1970년대 중반의 앙데팡당전, 그리고, 특히 대구현대미술제는 그 당시의 화단을 대표하는 현대미술 축제로 부르기에 전혀 손색이 없었다. 사실 그때는, 대한민국에 지금과 같은 상업 갤러리들이 한 개도 없었기 때문에(이 말이 안 되는 대목에서 '한국 현대미술'이라는 다소 불편한 카테고라이제이션이 만들어 진다), 작가들은 전시할 수 있는 넓은 공간을 필요로 했으며 (1977년에 열렸던 대구현대미술제도 갤러리 스페이스라고 보기에는 다소 민망한, 다양한 모임들을 위한 컨벤션 센터 같은, 그냥 넓고, 창문 많은 커다란 사무실 같은 곳이었다), 그나마, 서울 (덕수궁 석조전 미술관), 대구(시민회관)등 대도시 몇 군데에서만 미술제와 같은 큰 규모의 미술행사가 이루어졌었다. 그러한 공간에서 전시된 작품들이 제대로 자존감을 가진다거나, 더 나아가서 판매가 된다는 것은 일반인은 물론, 작가들 상상 밖의 일이었다. 오히려 그러한 장소라도 빌려서 전시회를 열 수 있다는 사실이 다행이라고 말하는 것이 자연스러웠다. 소위 말하는 실험, 미완성, 불가해, 모욕 등의 수식어들이 그 당시 작가들과 작품 뒤를 빚쟁이처럼 따라 다녔고, 작가들은 당시의 한국 현대미술에 대한 차가운 시선들과 힘겹게 마주해야만 하고 있었다. 자연스럽게, 그들에겐 오기와도 같은 과도한 열정이 넘쳐났으며, 이러한 외줄타기의 정신세계는 자연스럽게 배타적 신비주의로 흐를 수 있는 빌미가 될 수도 있었으며, 그것은 자신의 예술 행위에 대한 과도한 변호, 또는 방어 기제로 그 무엇인가 대단한, 권위적인, 절대적 피안의 용처를 필요로 했을 것이라는 생각도 해본다. 이러한, 현대미술에 대한 일방적인 무관심이 작가에게 주는 정신적 피로도는 그 정도의 차이는 있겠지만 그 당시 모든 현대미술 작가들에게 공통분모로 작용했으며, 어떻게 보면, 바로 그 지점과 그 척박한 한국 문화 현실의 반대급부가 바로 현대미술이라는 내용과 명칭을 가벼운 레토릭처럼 사용할 수 있게 되는, 다시 말해서 고유명사가 주는 부담감을 벗어내고 보통명사가 누리는 가볍고 빛나는 익명성을 주장하게 되는 일종의 세렌디피티(serendipity)를 만들어낼 수도 있었겠다는 생각도 해본다. 이러한 역설들의 강도는 이제, 아주 많이 옅어졌지만 아직도 한국에서 발생하는 미술행위들의 주변에서 완전히 사라졌다고 말 할 수는 없을 것이다.

Scene #02. 대구, 대봉동

박현기가 일본에서 태어나 어느 정도 살다가 대구에 정착하게 되었다는 이야기는 나중에 그의 건축설계, 인테리어 사무실에서 그곳 작가들로부터 들었고, 자세한 내용은 알 수 없었지만, 그 사무실로부터 그의 생활의 많은 부분이 이루어진다고들 했다. 대구현대미술제와 그와 관련된 소소한 행사 등으로 나는 가끔씩 대구에 내려갔으며, 그때마다 참새 방앗간처럼 들리게 되는 '큐빅'이라는 이름의 그의 대봉동 사무실은, 지금 생각해 보면 대구 현대미술의 야전사령부 같은 곳이었을 것이다. 그곳에서 나는 많은 대구 작가들과 주변의 관계자들을 만나고, 다양한 현대미술 이야기를 나눌 수 있었으며, 그 사무실에 왕래하지 않는 작가는 대구에서 작품활동을 한다고 볼 수 없는 사람이 되어버리는 정도가 아닐까 하는 생각까지도 했다. 실제로 대구현대미술제는 이강소와 박현기의 아이디어와 실천력에 의해서 탄생된 것이며, 그들의 주도로 대구의 현대미술이 특수한 위상으로 한국현대미술계에 신선한 자극을 준 것도 분명하다.

박현기의 꿈과 다양한 조망은 모두 그곳, 큐빅에서부터 왔을 것이라는 확신을 갖게 할 정도로 그는 바쁘고, 정열적으로 움직였다. 사무실 벽면과 공간을 가득 채운, 아이디어 스케치, 건축 설계도면, 모형물, 전시회 포스터, 여러 개의 TV 모니터 등에서 보이는 품새는 그가 매우 다양한 분야에 관심을 기울이고 있었음을 말해 주었다. 그리고, 다양한 재질의 종이 위에 만들어진 많은 메모, 드로잉, 수식들에는 그 내용 이전에, 그가 일본에서 보냈던 시간들의 냄새가 배어있는 것처럼 보였다. 줄과 행을 맞추고, 도형 이미지와 텍스트들이 마치 잘 인쇄된 책의 한 페이지를 보는 듯한 에디토리알은

마치 일본 에도 시대의 상인들이 치부책에 기입했던 그 질서 정연한 지출과 수입기록물들의 그것과 크게 다르지 않았다.

그리고, 또 한가지…… 골동품. 박현기는 그 당시에 대구에서 꽤 알려진 골동 수집가였고, 그의 입체, 인스톨레이션 작품들에서 풍겨오는 잘 정돈된 아우라는 과거의 시간이 자연스럽게 정리되어 스며들어가 있는 돌, 또는 나무로 만들어진 앤틱들의 그것과 비슷한 온기를 유지하고 있었다. 이 온기는 나중의 박현기 작품 일부, 혹은 비디오 인스톨레이션 시리즈에 담겨진 그 가능성과 필요성을 동시에 건드리고 있는 기호의 역할을 하게 된다. 이것은 일종의 취향이라고 할 수 있겠는데, 박현기의 안테나에 잡히는 한국의 전통적인 표정은 수수께끼 같은 일반 세상을 향하여 열려있는 우리의 시선에게, 사물들의 계산된 표정과 함께 그것으로부터 시작되는 시간과 공간의 매 순간 사라짐을 기억하라는, 일종의 메멘토 모리(memento mori) 같은 지독한 현실감을 동시에 말하려 하고 있는 것 같았다.

박현기는 일본과 한국의 문화를 온전히 비교할 수 있는 위치를 유지하기 위해서, 또는 많은 한국적인 성격이 자신의 작품 속에서 드러나기를 바라면서(그리고 자연스럽게 그것이 세계적인 위치로 변해가기를 바라면서), 작품 전개의 다양한 계획을 생각했을 것이고, 골동이라는 개념도 그 방향을 향한 주요한 장치로 선택했을 것이다. 실제로, 대구 달성군에 있는 광거당(廣居堂-대구 달성군 화원 인흥마을, 남평문씨 세거지에 있는 아주 아름다운 전통한옥. 우리나라에서는 보기 드문 계획된 마을 구조, 건축물들 중 하나. 추사의 현판도 있다)에서 풍성한 한국전통

문물에 관한 개안을 했을 것이며, 문중 장손인 문희목과도 각별한 교류를 오랫동안 유지해오면서 전통과 현대의 촘촘한 관계망을 만들어 내려고 했을 것이다.

Scene #03. New York, Spring Street

한국에서 비디오 작업을 하면서 백남준을 의식하지 않을 수 없다는 식의 표현은, TV 모니터, 혹은 카메라를 향한 과잉 물신숭배의 다른 표정을 인정한다거나, 또는 이미지의 만연으로 위축되는 기호들을 선형(線形)의 시선으로 접근하는 경우에만 성립될 수 있다. 일반적으로 의사소통의 효과를 증대시키는 것은 이미지가 아니라 기호이며, 그것은 벡터의 힘으로 우리의 감각을 건드리고 있기 때문에 '구텐베르크의 은하계' 이후가 더 정신적이고, 자극적인 현실이 될 수밖에 없는 것이다. 기호는 미래이고, 이미지는 과거이다.

1997년 여름, 박현기와 나, 그리고 전광영은 전시회를 하기 위해서 뉴욕 브로드웨이에 있는 킴 포스터 갤러리에 모여 있었다. 서울에 있는 박영덕 화랑과의 교류 전 형식으로 추진된 이 전시는 그 당시 뉴욕 소호에 스튜디오를 갖고 있었던 백남준의 작품 한 점이 함께 전시되면서 '4인의 Korean Show'가 되었다. 이 전시를 준비하면서 박현기는, 그의 '만다라 시리즈'를 뉴욕 미술계에 선보일 수 있게 되었다며 무척 고무되어 있었다. 전시는 시작되고 바로, 뉴욕에서 매주 발행되는 파워풀한 문화 잡지 〈타임 아웃 뉴욕〉에 소개가 되었고, 많은 관객을 불러 모았다. 이제는 많이 알려진 대로 '만다라(mandala)'라는 산스크리스트어 제목이 붙은 그 영상 설치작업은, 수많은 미국산 포르노 사진들이 사각형 형태로 분절된 작고

많은 이미지들과, 티벳 불교의 우주와 세상의 근원을 상징하는 만장 형태의 이미지들을 커다란 원 형태의 영상 속에서 함께 보여주는 것이었다. 서로 다른 수십 개의 작은 이미지들이 매 순간 위치를 바꿔가며 다이나믹한 움직임을 보여 주면서 특별한 화면을 만들어 내는 그 작업은 이전의 정적이고, 다소 개념주의적인 비디오 작업과는 다른 품새를 지니고 있었다. 이 작업은 'The Blue Dining Table'이라는 제목으로 1995년 일본에서 열렸던 일한현대미술전에 출품된 것과 같은 형식이지만, 다른 내용을 담고 있는 것이며, 종래의 브라운관 비디오 투사 화면인, 이른바 황금 비율(1:1.618)의 사각형에서 벗어나 원형의 동영상 화면을 설정했다는 면에서 신선함을 갖고 있었다. 원이라는 기하학적 형태가 주는 다소 부담스러운 완전함과는 별도로, 그 속에서 움직이는 이미지들은 동그란 우리에 갇혀있는 야생동물들의 비정상적인 표정 같은 답답함도 함께해야 했을 것이다. 문제는 그 기하학적 도형이었을까? 박현기는 그 화면을 '어디'에 투사할 것인가를 놓고 많은 생각을 했으며, 박현기와 나는 프린스, 스프링, 머서 스트리트등 브로드웨이, 소호 일대를, 그 '어디'를 찾아서 무지하게 많이 걷고, 또 많은 가게들을 들락거렸다. 전에부터 박현기는 자신의 작업에 관해서 나와 많은 이야기를 나누었다. 예를 들면, 설치 작품에 등장하게 될 화강암들을 고르면서, "전체적인 색깔이 밝은 회색이 주조를 이루지만, 약간의 황토색과 소량의 분홍색 기운이 돌 전체에 돌았으면 좋지 않을까? 돌의 개수는? 모니터 위치는?" 박현기는 한참 아래의 후배와 격의 없이 작품 제작의 내밀한 많은 이야기들을 하고, 또 들어주곤 했다. 그렇게 다니다가 Spring Street 근처의 골동품 가게를 들어가게 되었다. 그곳에서 거래하는 것들은 주로

중국 물품들로서, 커다란 도자기와 목재, 그리고 청동 제품들이 매우 많았다. 뉴욕에 오기 전부터 그가 골동품을 염두에 둔 것 같지는 않았지만, 그 가게에서 한참을 고르고 찾아내려는 것이 무엇일까 하는 약간의 호기심이 생기기도 했었다. 결국 서너 군데 골동품 가게를 더 돌아본 후에, 다시 처음 들어 갔던 그 가게로 가서, 높이가 약 6, 70cm, 너비 약 1.2m 정도의 연한 붉은색(Chinese red 쪽에 가까운) 헌화대를 지목했다. 그는 나의 생각을 물어 봤고, 나는 크기와 높이는 적당한데, 그 붉은 색이 투사 화면 전체를 뒤덮고 있는 누드 남녀들의 살색들과 뒤섞여, 이미지들의 힘이 조금 애매해지지 않겠는가를 얘기했던 것 같다. 결국, 그 붉은 헌화대에 담긴 것은 숭고한 꽃들이 아니라, 섹스하는 남녀들이 바쁘게 움직이는 부분적인 작은 이미지들과 티벳 불교의 장엄한 내세(來世)……
그 화랑에 들어온 뉴욕의 관객들은 다른 작품들은 물론이고, 박현기의 '만다라' 앞에서 복잡한 누드들의 퍼즐을 맞추어 보려고, 또 동양의 냄새를 맛보기 위해서, 오래 그 작품들을 감상하기도 했다. 전시가 순조롭게 진행되고 있음을 뒤로하고 우리는 서울로 돌아왔다.

Scene #04. 국립현대미술관 과천관
예상보다 많은 수의 박현기들이 원형 전시실을 가득 채우고 있었고, 예상보다 적은 관객들이 오프닝으로 두런거리는 원형전시실의 폭넓은 회랑을 따라 아주 천천히 움직이고 있다.
이렇게 미술관 베이스로 정리해 놓고, 귀한 손님을 맞이하는 표정으로 전시 공간을 휘어잡고 있는 작품들을 보고 있으려니까 그 옛날 대구 강정 백사장이며, 냉천 계곡에서, 그리고 또 큐빅에서, 대봉동 골목에서, 그리고 갤러리 신라 앞마당에서 호탕하게 웃고 있던 그 해결사와 주변의 대구

사나이들이 보인다.
실내가 조금 어두워야 벽과 바닥, 또는 좌대 위에 투사된 영상물들이 상대적으로 잘 보일 것 이라는 점은 이해할 수 있었으나, 전시 오프닝 날의 어두운 조도(照度)는, 그럴 의도는 절대로 아니었겠지만, 이 전시회의 주인공이 이 세상에 없다는 것을 상징적으로 보여주는 것 같아 한 순간 머엉 했었다.
현대미술에서 특별히 정신적인 영역을 다룬다고 선택해서 말 할 수 있는 작품들의 구체적인 선별은 쉽지 않다. 그러나 박현기의 경우, 그 자신이 품었음직한 어떤 영적인(the spiritual) 조건들을 일상적인 의미로 바꿔내기 위해서, 삶의 근원이나 죽음의 본령(本領)을 알고 싶은 욕망, 또는 말로 표현할 수 없는 불가해한 힘에 대한 의문들을 자신의 작업 속에 꾸준히 담아 왔을 것이다. 과천 미술관을 가득 메우고 있는 저 오브제와 움직이는 이미지들은 우리로 하여금 이 세상의 인연(因緣)과 전복(顚覆)의 불가역성, 그리고 산술적인 그 구조에 관해 멀리서/가까이서 생각해 보라고 차분하게 숨을 고르며 기다리고 있다. 매 순간이 과거로 돌아 가려고 순서를 밟고 있지만, 그러한 순수한 회귀의 노정에 화강암이, 낡은 TV모니터가, 기차길 침목이, 흔들거리는 강물이, 쏟아져 내리는 폭포가, 또 다시 그 만다라가, 그리고 자료라고 부르기엔 너무 무거운 흔적들이, 정교하게 만들어진 디스플레이 회로를 따라 미끄러지듯 앞서 가고 있었다. 그때, 그 동인동에서 보았던 얼굴들도 전시실 곳곳에서 70년대 중반부터 지금까지의 사십여 년만큼의 세월과 함께 박현기의 작품들 주변으로 나타났다 사라지고 했다. 그 중에서도 1987년 인공화랑에 설치되었던 '무제'(비디오 돌탑) 시리즈 작품들 주변에서 오래 서성거리는 발자국들이 많았다. 당연히 그랬을 것이다. 그리고,

신용덕…… 대구의 현대 미술을 무한한 애정과 날카로운 비평안으로 지켜보는 이 전시회의 또 다른 프리자이더는 감기 몸살로 과천에 오지 못했다고 김인혜 큐레이터가 아쉬워한다. 전시실 안쪽의 카페테리아에서 만난 이강소는 아주 많은 말을 참아내며, 이제 우리는 순리대로 다음 단계로 가야 한다고 말했다. 그 짧막한 말 속으로 동지(同志)의 때이른 잠적이 주는 안타까움과 그 미완(未完)의 섬광(閃光)이 한숨을 쉬듯, 아주 묵직하게 떠다니고 있다.

2015년 2월

작가연보

연보작성 : 박미화(국립현대미술관 학예연구사)

Biography

박현기, 1980년 《제11회 파리 비엔날레》 참가 당시
파리의 호텔에서

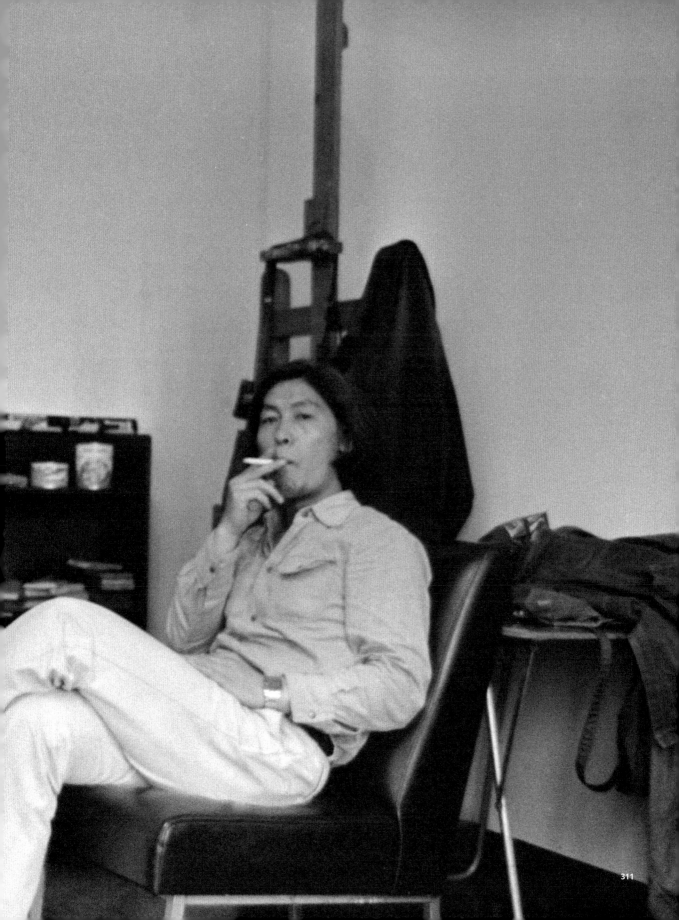

1942	- 4월 12일, 일제강점기 일본 오사카에서 아버지 박준동과 어머니 이갑수 사이에서 2남 1녀 중 장남으로 태어남.
1945	- 일가족이 해방 직전 귀국하여 대구 칠곡에 정착함.
1949	- 칠곡 신동국민학교(현, 신동초등학교) 입학. 박현기는 선생님 박노을로부터 미술에 재능이 있다는 격려를 받으면서 성장함. 성인이 된 후에도 박노을 선생님과의 인연은 계속 이어짐.
1950	- 6월 25일 한국전쟁 발발. 초등학교 2학년이었던 박현기는 고갯길을 메운 피난행렬에서 사람들이 돌무더기를 향해 돌을 던지며 소원을 비는 경험을 하게 됨. 후일, '미신타파'와 같은 서구식 교육내용에 이질감을 가지면서, 돌무덤, 선돌, 절터 등에서 선조들의 미의식과 정신의 가시적 산물을 찾는 일에 골몰함.
1955	- 신동국민학교 졸업, 대구 경일중학교 입학.
	- 4월 24일 동생 현장 태어남. 후일, 동생 현장은 박현기의 실내 디자인 일을 함께 함.
1958	- 경일중학교 졸업, 대구공업고등학교 입학. 박현기는 미술부 활동을 하면서 홍익대학교 주최 중고등학교 미술실기대회 등 각종 미술대회에서 상을 수상함. 당시 미술선생님으로부터 진학지도를 받음.
1961	- 대구공업고등학교 졸업, 홍익미술대학 미술학부 서양화과 입학.
1962	- 2학년때부터 같은 과의 양용자와 교내 커플이 됨.
1964	- 홍익대학교 미술학부 서양화과 수료.
	- 제3회 신상회전, 신태종상 수상.
1965	- 홍익대학교 미술학부 건축미술과 편입 / 건축가 김수근의 영향으로 건축과에 편입하게 됨.
	- 《박현기 개인전》, 주한외교관 부인회 초대전, Y.M.C.A. 회관 화랑, 서울
1966	- 12월 6일 장남 성우 태어남.
1967	- 2월 홍익대학교 미술학부 건축미술과 졸업.
1968	- 5월 4일, 박현기는 부인 양용자에게 보내는 편지에 대전의 유성호텔과 대구의 한양여관에 머물면서 건축 설계 작업을 하고 있다고 씀. 이후 박현기는 서울의 흑석동에서 대구로 완전히 옮김.
	- 10월에 차남 성범 태어남. 후일, 성범은 홍익대학교에서 조각을 전공하고 아버지 작업을 돕게 됨.
	- 박현기는 1960년대 후반부터 우리 조상의 미의식을 탐구하던 중 대구 달성군에 위치한 남평문씨 세거지(광거당)를 방문하면서 80세 된 문중 어르신(문영철 선생)과 약 5년간 교유하게 됨. 박현기는 그분으로부터 '우리 것'에 대해 많은 영감을 얻고 전통 문화에 눈을 뜨게 됨. 또한, 사물에 대한 애착은 개인의 삶과 체험으로부터 비롯됨을 깨닫게 됨.

1969	- 박현기는 노트에 '63년초 인테리어 아르바이트를 하던 중 도서관에서 「도무스(Domus)」에 실린 한스 홀라인 (Hans Hollein, 1934~2014)의 퍼포먼스 〈이동식 사무실(Portable Office)〉에 감동받아 후일 건축과로 전과하는 동기가 되었고, 설치미술에 대한 강한 영감을 받았다'고 적고 있음. 당시 회화에 대한 우월감을 갖고 있던 박현기는 이것을 계기로 입체작품과 퍼포먼스를 매우 긍정적으로 생각하게 된 것은 사실이나 〈이동식 사무실〉은 1969년작으로 확인됨.
1972	- 장녀 교영 태어남.
1973	- 당시 박현기는 설계사무소(대진 실내의장 연구소)를 운영하면서 이강소, 김영진, 최병소 등 대구 거주 작가들을 거의 매일 만남.
1974	- 3월 6일~11일, 《한국실험작가전》, 대백갤러리, 대구 / 박현기, 이강소, 최병소, 황현욱의 기획으로 28명의 작가들이 참가하여 대구백화점 화랑에서 전시를 하게 되고, 이 전시의 성공에 고무되어 하반기에 《대구현대미술제》를 기획하게 됨.
	- 10월 2일~7일, 《Work·2》, 탑화랑, 부산 / 박현기는 대구와 부산의 호텔과 레스토랑 실내장식 일을 하면서 대학교 친구인 김인환과 2인전을 가짐.
	- 10월 13일~19일, 《제1회 대구현대미술제》, 계명대학교 미술관 전시실, 대구 / 박현기는 '대구현대미술제'의 사무국장직을 맡아 일을 하였고, 정점식(1917~2009)의 도움으로 계명대학교 전시실에서 개최할 수 있게 됨. 박현기는 전시 포스터에 《Work·2》전에 출품한 작품 사진을 싣고, 실제로 출품한 작품은 〈몰〉(휴지+물)시리즈임.
	- 이 시기 박현기는 김영진과 함께 대구의 미문화원을 방문하여 백남준의 〈지구의 축(Global Groove)〉(1973)와 머스 커닝햄(Merce Cunningham, 1919~2009)의 비디오를 접하면서 영상매체에 강한 흥미를 갖게 되나, 이미 앞선 기술의 발전에 실망하면서 백남준과는 다른 방향의 비디오 작품을 하게 됨.
1975	- 7월 대구현대작가협회(D.C.A.A.) 창립 / 박현기는 발기인 중 한 명이었으며, 이후 '대구현대미술제'는 D.C.A.A.의 주관 하에 진행됨.
	- 《제1회 대구현대작가협회전》, 대백갤러리, 대구 / 박현기는 〈몰(沒)〉시리즈 작품을 출품함.
	- 11월 2일~11월 8일, 《제2회 대구현대미술제》, 계명대학교 미술관 전시실, 대구 / 박현기는 평면작품 위에 오브제인 흙손을 부착한 작품을 출품.
	- 박현기는 대구백화점 뒤편 가야백화점 설계를 맡고 있던 건축과 선배 조성열(서울 큐빅디자인 연구소 대표)과 함께 일함. 이후, 박현기는 대구백화점 10층에 '큐빅디자인연구소'를 개소하여 백화점의 실내디자인 업무를 전담하면서 부산에도 큐빅디자인 사무소를 두고 동시에 일을 함. 대구백화점 사무실은 지리적으로 사람들이 들르기에 매우 용이하여 이강소, 최병소 등 많은 작가들과 교유하면서 '대구현대미술제' 업무를 이끌어 감.
1976	- 3월 3일~15일, 《조성열, 박현기 2인전-건축공간》, 대백갤러리, 대구
	- 7월 1일~6일, 《제2회 대구현대작가협회전》, 대백갤러리, 대구
	- 7월 3일~9일, 《제4회 앙데팡당전》, 국립현대미술관(덕수궁), 서울 / 박현기의 작품은 '입체B' 부문에 〈몰〉시리즈 (25×12×12m) 2점이 수록되어 있음.
	- 8월 29일 ~ 9월 4일, 《제2회 서울현대미술제》, 국립현대미술관(덕수궁), 서울

1977	- 4월 30일~5월 8일, 《제3회 대구현대미술제》, 대구시민회관, 대구 / 박현기는 낙동강변 강정에서 포플러 나무
	8그루의 그림자를 반대방향으로 흰색 횟가루를 뿌리는 이벤트를 함. 박현기는 이때 개최한 세미나에서 과거 지향적
	해석에만 국한된 작금의 교육적 모순을 지적하면서 오히려 미래 지향적인 해석을 강조한 오광수(1938~) 강연에
	강한 인상을 받음.

<table>
<tr><td>1977</td><td>- 4월 30일~5월 8일, 《제3회 대구현대미술제》, 대구시민회관, 대구 / 박현기는 낙동강변 강정에서 포플러 나무
8그루의 그림자를 반대방향으로 흰색 횟가루를 뿌리는 이벤트를 함. 박현기는 이때 개최한 세미나에서 과거 지향적
해석에만 국한된 작금의 교육적 모순을 지적하면서 오히려 미래 지향적인 해석을 강조한 오광수(1938~) 강연에
강한 인상을 받음.
- 6월 20일~24일, 《제5회 앙데팡당전》, 국립현대미술관(덕수궁), 서울 / 박현기의 작품은 '회화' 부문에 〈무제〉
3점이 수록되어 있음.
- 10월 24일~30일, 《제2회 광주현대미술제》, 전일미술관, 광주
- 12월 8일 ~ 18일, 《제3회 서울현대미술제》, 국립현대미술관(덕수궁), 서울
- 《제5회 35/128전》, 대구시민회관, 대구
- 《제4회 대구현대미술작가협회전》, 대구시민회관, 대구</td></tr>
<tr><td>1978</td><td>- 2월 3일~9일, 《박현기 전》, 서울화랑, 서울 / 박현기는 향후 그의 작업에서 중요한 시발점이 되는 '돌 쌓기' 작품을
처음으로 발표함.
- 6월 24일~30일, 《제4회 에꼴 드 서울》, 국립현대미술관(덕수궁), 서울 / 박현기의 작품은 돌로 쌓은 〈무제〉가
수록 되어 있음.
- 7월 3일~8일, 《제6회 앙데팡당전》, 국립현대미술관(덕수궁), 서울 / 박현기의 작품은 '입체 B' 부문에 〈무제〉
2점이 수록되어 있음.
- 9월 23일~30일, 《제4회 대구현대미술제》, 대구시민회관, 대구 / 국내에서는 처음으로 '비디오&필름' 부문이
독립적으로 생겼으며, 박현기, 이강소, 김영진, 최병소, 이현재 다섯 명의 비디오 작품이 하나의 모니터에서 순서대로
상영되었음. 박현기의 작품은 물에 비친 조명등을 촬영한 작품이 약 15분간 상영됨.
- 8월 1일~7일, 《제2회 부산현대미술제》, 부산시민회관, 부산 / 박현기의 작품은 입체부문에 〈무제78010〉이 수록
되어 있음.
- 11월 3일~12일, 《한국현대미술 20년의 동향전》, 국립현대미술관(덕수궁), 서울
- 박현기는 이강소, 김영진, 최병소와 함께 대구 대신동에 위치한 K스튜디오(사진작가 권중인의 작업실)를 빌려 최초의
비디오 작업을 하게 됨. 박현기는 새로 장만한 중고 비디오 카메라 앞에서 무엇을 촬영할지 망설이던 중 스튜디오
내에 있는 사진인화용 바트에 담긴 물이 흔들거리면서 비춰진 조명이 흐려졌다가 다시 원래의 모습으로 돌아오는
현상에 매료되어 이것을 촬영하게 됨.
- 박현기는 비디오의 기술적인 문제를 해결하기 위해 도쿄 마키 갤러리를 통해 츠쿠바(Tsukuba) 대학 교수인
야마구치 가츠히로(Yamaguchi Katsuhiro, 1928~)를 소개받아 빅토르 비디오(Victor Video)에서
문제를 해결하게 됨. 이때 제작된 작품은 〈무제(TV어항)〉임.
- 이 즈음 박현기는 전국적으로 아파트 실내장식이 중요하게 부각되면서 우방과 청구주택이 건설하는 아파트 실내
디자인을 전속 담당하게 됨.</td></tr>
<tr><td>1979</td><td>- 5월 28일~6월 6일, 《비디오(VIDEO)》, 예대유회과연습실(藝大油繪科演習室) 2-505, 도쿄, 일본 / 박현기,
김영진, 이강소 등을 포함한 한국과 일본 작가들이 참여함
- 5월 29일~31일, 《박현기 비데오전》, 한국화랑, 서울 / 낙동강변에서 거울을 물속에 고정하여 물결을 담은
〈반영(Refractio *Reflection의 오기임.)〉(20min) 작품 등을 출품함.</td></tr>
</table>

- 6월 4일~6일, 《제15회 상파울로 비엔날레 국내전》, 원화랑, 서울 / 이 전시는 커미셔너인 오광수가 비엔날레에 참가하기 전에 국내에서 작품을 보여주기 위한 것으로 기획함.
- 7월 5일~14일, 《제5회 에꼴 드 서울》, 국립현대미술관(덕수궁), 서울
- 7월 7일~13일, 《제5회 대구현대미술제 : 내일을 모색하는 작가들》, 유진미술관, 리갤러리, 이목화랑, 시립도서관 화랑, 매일화랑, 맥향화랑, 대보화랑(대백갤러리와 동아화랑도 당초에는 포함되어 있었으나 실제로 전시는 하지 않음), 대구 / 박현기는 〈무제(TV어항)(Monitor-Fish Bawl *Fishbowl*의 오기임.)〉을 리 갤러리에서 전시함.
- 7월 17일~23일, 《제7회 앙데팡당전》, 국립현대미술관(덕수궁), 서울 / 박현기의 작품은 비디오 반영시리즈 〈무제, II, III〉이 수록되어 있음.
- 10월 3일~12월 9일, 《제15회 상파울로 비엔날레》, 이비라푸에라(Ibirapuera) 공원내 비엔날레관, 상파울로, 브라질 / 박현기는 상파울로 비엔날레 현지에 참가하기 위해 커미셔너인 오광수, 작가 이건용, 김용민과 함께 여행함. 일행은 어려움 끝에 현지인의 도움을 받아 성공적으로 작품을 설치함. 박현기는 〈물 기울기〉 사진 7점, 〈무제〉(비디오 돌탑) 사진 1점, 그리고 현지에서 구한 재료로 〈무제〉(비디오 돌탑)를 설치함. 전시 개막 후, 박현기는 오광수와 함께 파리로 건너가서 약 한 달간 파리, 이탈리아, 스페인 등을 여행하였고, 파리 현지 작가들과 교유함.
- 6월 18일, 이강소가 리갤러리를 개관함(후에 황현욱이 디렉터로 일함). 박현기는 리갤러리에서 〈무제〉(비디오 돌탑)과 〈무제(TV어항)〉을 실험제작하여 완성함. 이로써 박현기의 대표작인 '비디오 돌탑' 작품 〈무제〉가 탄생하게 되고 여러 전시에 출품되어 널리 알려짐. 〈물 기울기〉도 리갤러리에서 촬영하여 상파울로 비엔날레에 출품함.
- 이 무렵 박현기는 큐빅디자인 연구소를 대구백화점에서 미도백화점으로 옮기고 백화점 실내장식 일을 맡음.

1980
- 3월 17일~26일, 《80년대 현대작가 36인전》, 관훈미술관, 서울
- 4월 25일~5월 1일, 《제6회 35/128 전》, 삼보화랑, 대구 / 박현기는 전시장 한쪽 코너에 7개의 나무둥치를 설치하고 화초 영상이 재생되는 5대의 모니터를 둥치 위에 각각 설치한 뒤 나머지 두 개의 둥치에는 화초를 올려 놓은 작품을 발표함.
- 9월 20일~11월 2일, 《제11회 파리 비엔날레》, 퐁피두센터, 파리, 프랑스 / 박현기는 파리 비엔날레 주최측으로 부터 '비디오 설치(Video Installation)' 작가로 초청받아 9월 4일 전시를 위해 정찬승과 함께 파리로 여행함. 파리 비엔날레는 시립근대미술관에서 개최되나, 박현기는 분야별로 선정하는 특별전시 13명에 포함되어 퐁피두센터 에서 전시함. 가져간 비디오 장비가 현지 전압과 맞지 않아 장비 일체를 다시 준비해야 하는 상황이 발생하였으나, 다행히 현지 작가들과 주최측의 도움으로 설치함. 당시 담당자로 도와준 사람은 후일 퐁피두 센터의 관장이 된 알프레드 파크망(Alfred Pacquement)임. 박현기는 〈무제〉(비디오 돌탑) 시리즈 2점을 설치하여 호평을 받음. 박현기는 파리 비엔날레를 기점으로 '비디오 인스톨레이션'이라는 부문에 자신감을 갖고 새로운 비디오 인생을 출발하게 됨.
- 10월 2일~15일, 《한국판화드로잉대전》, 국립현대미술관(덕수궁), 서울 / 박현기의 작품은 드로잉 부문에 〈60분의 1초의 행위와 공간 드로잉〉(115×90cm)이 수록되어 있음.
- 11월 6일~19일, 《제7회 한국미술대상전》, 국립현대미술관, 덕수궁 / 한국미술대상전은 처음으로 입체부를 신설하고, 박현기는 〈무제〉(비디오 돌탑)로 입체부 우수상을 수상함.
- 7월 25일~8월 1일, 《제6회 서울현대미술제》, 문예진흥원 미술회관, 서울 / 박현기는 카메라 앞에서 뛰는 장면을 촬영하여, 시간에 지남에 따라 지쳐가는 모습을 사진과 영상으로 출품함.
- 《제15회 아시아 현대미술전》, 도쿄도미술관, 도쿄, 일본

1981	- 3월 17일~21일, 《박현기전》, 맥향화랑, 대구 / 1부 : 동판, 석판화
	- 3월 22일~28일, 《박현기전》, 맥향화랑, 대구 / 2부 : 퍼포먼스, 설치 / 박현기는 대형 인공 바위에 거울을 부착한

1981
- 3월 17일~21일, 《박현기전》, 맥향화랑, 대구 / 1부 : 동판, 석판화
- 3월 22일~28일, 《박현기전》, 맥향화랑, 대구 / 2부 : 퍼포먼스, 설치 / 박현기는 대형 인공 바위에 거울을 부착한
〈작품 A〉(폭3미터, 높이 2.2미터)와 〈작품 B〉, 작은 돌에 거울을 부착한 〈작품 C〉를 제작하여 자연과 대비되는
도심의 광경을 영상에 담는 퍼포먼스 《도심지를 지나며(Pass through the City)》를 발표함.
퍼포먼스는 21일에 맥향화랑의 벽을 허물고 〈작품 A〉를 실내에 미리 설치하고, 〈작품 B〉는 22일 오후 3시에
16미터의 트레일러에 실어 약 40분간 대구 시내를 지나면서 도심을 촬영한 후 맥향화랑 근처 외부에 설치함.
〈작품 C〉는 동성로, 미도백화점, 지하도, 한일로 등 여기 저기 옮겨 다니면서 비춰지는 도심 영상을 촬영함. 화랑 내
설치된 〈작품 A〉는 실내와 관람객을 비추고, 야외의 〈작품 B〉는 25미터 거리를 두고 설치된 비디오 카메라로
실시간 촬영되어 화랑 내부에 설치된 세 대의 모니터 중 한 대를 통해 상영됨. 나머지 두 대의 모니터에는 시내 퍼레이드
촬영장면이 상영됨.
- 3월 30일~4월 12일, 《'81 오늘의 상황전》, 관훈미술관, 서울
- 6월 23일 미국 소호로 여행감.
- 6월 29일~7월 9일, 《제6회 에꼴 드 서울》, 관훈미술관, 고려화랑, 명동화랑, 서울

1982
- 6월 26일~27일, 《전달자로서 미디어(Media as Translators)》, 강정(낙동강변) 캠프, 대구 / 박현기는 강변에서
26일 오후 4시부터 다음날 오후 4시까지 비디오 인스톨레이션, 퍼포먼스, 슬라이드 프로젝션 등의 6점을 야외전시 함.
26일 : ① 강변 모래언덕에 〈무제〉(비디오 돌탑) 설치함.
② 포플라 숲 속에 널려진 쓰레기 더미에 두 대의 모니터를 설치함.
③ 저녁 8시경, 풀밭에 세로 180cm 가로 90cm의 반투명 유리 스크린을 세운 후, 박현기 자신의 누드
사진을 슬라이드 프로젝트로 투사하여 앞뒷면에서 볼 수 있도록 함. 슬라이드는 신문 보는 모습, 앉아서
생각하는 모습, 뒷모습 등 여러 장면이 비추어졌음.
④ 저녁 8시 20분경 포플라 숲속에 풀 밭을 촬영한 모니터를 설치함.
27일 : ⑤ 0시에 〈불 드로잉(Fire Drawing)〉 퍼포먼스를 함. 지름 14m의 큰 원을 따라 휘발유를 부은 후 작가와
동행인 1인이 누드로 함께 들어가 약 10분간 불이 꺼질 때까지 불과 사람들을 응시함. (당초 관객의
참여를 계획하였으나 실행되지 못함.)
⑥ 오전 10시경 목재를 이용하여 세 개의 정사각형 구조물을 만들고 가운데는 무성한 풀잎들을 그대로 두고
오른쪽에는 풀을 모두 제거한 뒤 종이, 휴지, 폐지로 덮어 놓았으며, 왼쪽에는 풀을 절반 길이로 균등하게
자름. 한 구조물 안에 세 개로 나누어진 지면은 서로 다른 양상(인위, 자연, 매스미디어의 유산)을 보이면서
막히고, 트이고, 여는, 건축적 기본질서를 재연함.
- 9월 8일~14일, 《제7회 에꼴 드 서울》, 관훈미술관, 고려갤러리, 송원갤러리, 서울
- 12월 10일~15일, 《제8회 서울현대미술제》, 문예진흥원 미술회관, 서울

1983
- 6월 11일~12월 27일, 《한국현대미술전–70년대 후반 하나의 양상》(일본 5개도시 순회전), 도쿄도미술관
(6.11.~7.10.), 도치기현립미술관(7. 17.~8. 14.), 국립국제미술관(8. 20.~9. 25.), 홋카이도근대미술관
(10.29.~11.20.), 후쿠오카시미술관(12. 8.~12.27.), 일본 / 6월 5일 전시를 위해 도쿄로 여행함. 박현기는
〈무제〉(비디오 돌탑) 등을 출품했으며 일본 학예원들로부터 일본 현대미술은 일본적인 경직성이 문제라는 지적을
듣고 자신도 '한국적'인 것에 매여 있는 것이 아닌가 하는 반문을 함.

- 6월 28일~7월 3일, 《제10회 앙데팡당전》, 국립현대미술관(덕수궁), 서울
- 9월 7일~13일, 《제8회 에꼴 드 서울》, 관훈미술관, 서울
- 11월 12일~17일, 《박현기전 : 인스톨레이션 오디오 & 비디오》, 수화랑, 대구 / 박현기는 나무로 된 화랑 바닥에 돌과 비디오 작품 등을 가득 설치한 후 자신은 누드로 등에 'I'm not a stone'이라고 쓴 뒤 퍼포먼스를 함. 또한 큐빅 디자인 연구소에서부터 수화랑까지 걸으면서 카메라를 땅으로 향하게 하여, 녹음한 거리의 잡다한 소리와 관람객의 발자국 소리를 돌 사이에 마이크와 이어폰을 설치하여 재생함.
- 8월 16일~8월 24일 《에꼴 드 서울전(新漢城畵派大展-紙與造型專題)》, 스프링 갤러리 (Spring Gallery), 타이페이, 대만
- 박현기는 이 해에 관훈미술관에서 오쿠보 에이지(Okubo Eiji, 1944~)를 처음 만나게 됨. 이후, 오쿠보는 박현기의 일본에서의 많은 전시를 도와주고, 2인전도 함께 함.

1984
- 2월 4일~12일, 《한국현대미술전-70년대 후반 하나의 양상》귀국전, 문예진흥원 미술회관, 서울
- 2월 28일~3월 8일, 《오늘의 대구미술》, 수화랑, 대구
- 5월 1일~6월 24일, 《한국현대미술전 : 70년대의 조류》, 타이페이시립미술관, 타이페이, 대만 / 전시 당일 타이페이에 도착하여 현지에서 재료를 구해 〈무제〉(비디오 돌탑)를 설치 출품함.
- 7월 31일~8월 9일, 《박현기초대전》, "매체로서 확장된 자연의 모습", 윤 갤러리, 서울 / 〈무제〉(비디오 시소) 등을 출품함.
- 8월 13일~18일, 《부산-도쿄 일한 현대미술전》, 일본 / 박현기는 〈무제(TV어항)〉을 출품함.
- 9월 5일~12일, 《제9회 에꼴 드 서울》, 관훈미술관, 서울
- 1월 29일 내한 공연한 머스 커닝햄에 대한 글을 '공간(3월호)'지에 실음. 박현기는 머스 커닝햄의 "우리는 뱃소리를 들으며 날아가는 갈매기를 볼 수 있었다."라는 말에 깊은 감명을 받고, 그의 작품과 존 케이지와의 관계를 이해하는데 많은 도움을 받음.
- 이 무렵 박현기는 큐빅디자인 사무실을 미도백화점에서 삼덕동 개인 건물로 옮기고 작고할 때까지 운영함. 그곳 지하에 작품 제작을 위해 오래된 물건을 많이 모음.

1985
- 2월 9일~15일, 《박현기 개인전》, 수화랑(디렉터 황현욱), 대구 / 박현기는 모니터를 사용하지 않고 나무 판자와 벽돌을 이용하여 화랑 내에 공간을 구획하는 전시를 함.
- 3월 1일~7일, 《오늘의 대구미술》, 수화랑, 대구
- 3월 13일~20일, 《박현기 개인전》, 문예진흥원 미술회관, 서울 / 박현기는 판자와 벽돌을 이용한 설치작품을 전시함.
- 6월 25일~29일, 《박현기 비디오 퍼포먼스와 설치》, 가마쿠라 갤러리, 도쿄, 일본 / 박현기는 비디오 퍼포먼스 영상작품 2점과 현지에서 촬영한 〈여기, 가마쿠라(Here, Kamakura)〉 영상 1점, 돌 위에 슬라이드 프로젝션 1점 등을 설치함. / 박현기는 이 전시에서 백남준(1932~2006)과 구보다 시게코(Kubota Shigeko, 1937~)를 만남.
- 9월 11일~17일, 《제10회 에꼴 드 서울》, 관훈미술관, 서울
- 11월 30일~12월 7일, 《KIS '85》, 전북아트센터, 군산대학교 주최, 전주

1986
- 2월 26일~3월 10일, 《현대미술의 검증》, 백송화랑, 서울 / 참여작가는 16명이었으며, 〈비디오 퍼포먼스〉(1985)

가 수록되어 있음.

- 5월 19일~24일, 《비디오 스페이스(Video Space) 300》, 오사카 부립현대미술센터, 오사카, 일본
- 5월 19일~25일, 《박현기·이명미·최병소》, 갤러리 뎃(THAT), 대구
- 7월 17일~23일, 《제12회 서울현대미술제》, 문예진흥원 미술회관, 서울
- 9월 24일~30일, 《제11회 에꼴 드 서울》, 관훈미술관, 서울 / 박현기의 작품은 〈Photo Essay〉(1986.5.)가
 수록되어 있음.
- 11월 8일~14일, 《박현기 개인전》, 인공화랑, 대구 / 나무로 "ART" 글자를 만든 구조물을 화랑 내에 설치함.
- 11월 17일~27일, 《박현기 개인전》, 시나노바시화랑, 오사카, 일본 / 벽돌 구조물과 영상작품을 설치함.

1987
- 2월 28일, 〈무제〉(1979, 비디오 돌탑)가 국립현대미술관에 소장됨.
- 3월 6일~12일, 《1987년 3월의 서울》, 문예진흥원 미술회관, 서울
- 7월 3일~15일, 《오쿠보 에이지·박현기 : 협업(EIJI OKUBO·HYUN KI PARK : COLLABORATION)》,
 ABC 갤러리, 오사카, 일본
- 7월 13일~25일, 《한국의 현대미술 : 대구의 작가들》, 오사카부립현대미술센터, 오사카, 일본
- 9월 9일~15일, 《제12회 에꼴 드 서울》, 관훈미술관, 서울 / 박현기의 작품은 〈무제〉(《전달자로서의 미디어》
 사진을 이용한 포토 미디어)가 수록되어 있음. 실제로는 편마암을 잘라 벽에 붙인 평면의 계단과, 입체 돌계단을
 설치하여 인공과 자연의 대조를 보여줌.
- 10월 12일~17일, 《박현기 개인전》, 인공화랑, 대구 / 박현기는 흰색의 인공화랑 바닥에 자연석과
 자른 돌을 섞어 설치함.
- 박현기는 인공화랑에서 여러 대의 비디오를 쌓은 비디오 돌탑 〈무제〉를 설치한 후 촬영함.

1988
- 5월 27일~6월 21일, 《'88 츠카신 연례전-일본과 한국작가로 본 미술의 현재 : 수평과 수직》, 세이부미술관 주최,
 츠카신 홀, 도쿄, 일본 / 박현기는 돌 위에 비디오 4대를 쌓아 올린 대형 비디오 인스톨레이션과 〈이것은 미술관이다
 (This Is Museum)〉를 설치함.
- 9월 2일~10월 4일, 《손으로 보는 미술》, 유라쿠초 아트 포럼(9.2.~13.), 츠카신 홀(9.18.~10.4.), 세이부 미술관
 주최, 도쿄, 일본 / 박현기는 오래된 주춧돌 파편 위에 다른 재질의 오브제를 연결하여 화초 모양의 작품을 제작
 설치함. 박현기는 하나의 유물 파편으로 실제 용도를 유추해내는 고고학자와는 달리 그것으로 창의적인 형태를
 만들어내는 예술가 입장을 강조함. 또한, 지진같은 지리적 환경에서 오는 일본의 철저한 조심성을 긍정적으로
 수용하여 작품을 쌓았을 때 넘어지지 않도록 하는 방법을 조형적으로 적용함.
- 9월 29일~10월 20일, 《한국미술의 모더니즘 : 1970~1979》, 무역센터 현대미술관 개관기념, 무역센터
 현대미술관, 서울
- 10월 22일~12월 31일, 《한국현대미술의 오늘》, 토탈미술관, 서울

1989
- 11월 10일~12월 10일, 《개념과 방법으로서의 미술》, 갤러리 2000, 서울

1990
- 5월 21일~26일, 《박현기 개인전》, 인공화랑, 대구 / 침목을 이용하여 전시장 바닥에 설치함. 다듬이 모양과
 유사한 형태도 중간중간 섞여져 설치됨.

- 9월 2일~18일, 《제15회 에꼴 드 서울》, 관훈미술관, 서울
- 11월 2일~4일, 《국제 비디오아트 페스티벌》, 국립아트갤러리, 쿠알라 룸푸르, 말레이시아 / 박현기는 모든 것을 보고 들으면서 능동적으로 행동하는 자신에 비해 시각 장애인이 소리를 들으며 걷듯이 오직 소리로만 위치를 파악하도록 카메라의 눈을 바닥만 보게 하여 촬영한 〈비디오 워킹〉을 제작함. 이 작품에서 박현기는 눈과 귀를 분리시킴으로써 발생하는 사물환기성을 퍼포먼스를 통해 획득하고 시각의 좁은 한계와 듣는 귀의 넓은 범위를 체험해보고자 함.

1991
- 4월 22일~5월 5일, 《박현기, 권오봉, 김용익》, 인공갤러리, 대구
- 9월 11일~17일, 《제16회 에꼴 드 서울》, 관훈미술관, 서울
- 9월 19일~10월 3일, 《미술과 테크놀로지》, 예술의 전당, 서울
- 12월 12일, 《Photo Media 911212 박현기 지상전》, 인공화랑, 대구 / 박현기는 사진을 인화하여 잉크가 채 마르기 전에 긁어내는 회화 기법의 포토 미디어 작품을 제작함.
- 12월 4일, 〈무제〉(1986)(비디오 쌓은 작품)가 국립현대미술관에 기증됨.

1992
- 1월 24일, 〈무제〉(1991)(나무 사이에 돌과 모니터 끼운 가로작품)가 국립현대미술관에 소장됨.
- 6월 19일~30일, 《박현기 개인전》, 인공화랑, 갤러리 신라, 대구 / 인공화랑에서는 자연석을 자른 후 사이에 유리를 끼운 작품을, 갤러리 신라에서는 잘린 대형바위를 각각 설치함.
- 11월 5일~7일, 《과학+예술전》, 코엑스전시관, 서울
- 11월 20일~12월 14일, 《Technology Art, 그 2000년대를 향한 모색》, 갤러리 그레이스, 서울 / 갤러리 그레이스의 개관기념전인 동시에 '아트테크그룹' 창립전을 가짐.

1993
- 3월 6일~24일, 《시공갤러리 개관기획-현대작가 14인》, 시공갤러리, 대구 / 나무계단을 이용한 작품을 출품함.
- 4월 20일~5월 20일, 《야시로 국제조각 심포지엄》, 현립 우레시노 연수소 부지, 일본 / 박현기는 전갈자리를 맡아 전갈의 집게모양을 설치 계획함. 하나의 큰 바위를 7개 조각으로 나누어 6조각은 지상 위에 볼 수 있도록 설치하고, 나머지 한 조각은 지지대로 땅속에 묻어 설치함. 박현기는 인공의 흔적을 최소화하기 위해 갈거나 연마하는 도구는 일체 쓰지 않고 돌 자르는 기계만 사용하여 자연석을 그대로 유지하고자 했음.
- 8월 31일~9월 5일, 《홍대육우회전》, 서울갤러리(프레스센터), 서울
- 9월 15일~21일, 《제18회 에꼴 드 서울》, 관훈미술관, 서울
- 11월 29일~12월 18일, 《박현기 개인전》, 고다마갤러리, 오사카, 일본 / 박현기는 이 전시에 나무 계단 모양의 〈무제〉, 침목을 잘라 돌과 작은 모니터를 부착시켜 세우고 눕힌 〈무제〉 2점, 그리고 포토 드로잉 1점을 출품함.

1994
- 10월 8일~15일, 《박현기 개인전》, 인공화랑, 대구 / 화물 운반용 팔레트를 알루미늄으로 캐스팅한 원색의 작품 전시.
- 11월 17일~30일, 《박현기 개인전》, 인공화랑, 서울 / 채색된 알루미늄을 이용한 작품 전시.

1995
- 7월 14일~9월 3일, 《환류-일한현대미술전》, 아이치현립미술관, 나고야시립미술관, 일본 / 〈비디오 워킹〉과 〈우울한 식탁〉을 출품함. 이 전시의 〈비디오 워킹〉 이후, 박현기는 작품에 동적인 요소를 적극 수용하게 됨.

- 8월 3일~27일, 《광복 50주년기념–대구현대미술의 동향》, 대구문화예술회관, 대구
- 9월 6일~19일, 《제20회 에꼴 드 서울》, 관훈미술관, 서울
- 9월 20일~11월 20일, 《제1회 광주비엔날레》, 광주시립미술관, 광주 / 광주비엔날레 특별전 '인포아트'에
 〈우울한 식탁〉 비디오 작품과 드로잉을 출품함.

1996

- 8월 16일~9월 6일, 《인스탈 스케이프(Instal-Scape)》, 대구문화예술회관, 대구
- 9월 11일~17일, 《제21회 에꼴 드 서울》, 관훈미술관, 서울
- 9월 17일~25일, 《박현기 개인전 : 먹기·싸기(IN-PUT·OUT-PUT)》, 박영덕화랑, 서울 / 소독기를 이용한
 설치작품, 〈무제〉(비디오 돌탑), 〈우울한 식탁〉 등 총 8점을 전시함.
- 10월 4일~27일, 《유라시아의 동으로부터 : 인스톨레이션과 회화의 현재 1996》, 옥시 갤러리 (Oxy Gallery),
 오사카, 일본 / 심포지움(Art Today), 10월 4일 오후 4시~5시 30분까지 개최. 한국, 중국, 일본의 14명
 작가가 참여하였고, 박현기는 〈우울한 식탁〉을 출품함.
- 10월 7일~20일, 《도시와 영상 : Seoul in Media 1988-2002》, 서울시립미술관, 서울 / 박현기를 포함한
 비디오 작가들의 작품이 전국 14곳에 설치된 6백인치 초대형 전광판과 2천 여개의 은행용 폐쇄회로 TV를 통해
 일반시민에게 상영됨.
- 11월 9일~12월 27일, 《한국모더니즘의 전개 : 1970~1990 근대의 초극》, 금호미술관, 서울

1997

- 4월 18일, 〈우울한 식탁〉(1995)이 국립현대미술관에 소장됨.
- 6월 5일~8일, 《제3회 죽산국제예술제》 퍼포먼스, 죽산 '웃는 돌'야외공연무대, 경기도 / 박현기는 전시와 퍼포먼스를
 하게 되며 최초로 〈만다라(Mandala)〉를 발표함. 퍼포먼스는 돼지의 몸에 문신하는 것을 계획하였으나, 정부의
 단속으로 문신하는 사람을 구할 수 없어 무용수의 몸에 프로젝션하는 계획으로 변경함.
- 6월 26일~7월 26일, 《박영덕 화랑과 킴 포스터 갤러리 특별교환전》, 킴 포스터 갤러리, 뉴욕, 미국 / 박영덕화랑과
 킴 포스터 갤러리 특별교환전으로 개최되었으며, 백남준, 전광영, 문범과 함께 4인전을 함. 박현기는 이 전시를
 위해서 소호의 골동품 가게에서 〈만다라〉 영상을 비출 오브제를 구입함. 〈만다라〉가 매우 호평을 받음.
- 7월 10일~25일, 《접점 : 한중일 현대미술전》, 대구문화예술회관, 대구 / 박현기는 경남 양산에 있는 내원사의
 계곡물을 촬영한 〈물 시리즈(Water Series)〉〈낙수(Falling Water)〉(*〈폭포〉로 알려짐)를 출품함. 박현기의
 〈낙수〉는 이백의 짧은 시 구절에서 잘라낸 토막풍경으로 절단된 자연을 도심 속에 재현하고 그 흐르는 낙수 속으로
 자신을 흘려보냄을 의미함.
- 7월 16일~26일, 《박현기 비디오 인스톨레이션 & 퍼포먼스 : 이중의 신비(The Enigmatic Double)》,
 갤러리 신라, 대구
- 8월 23일~9월 30일, 《박현기의 비디오 인스톨레이션(PARK HYUN-KI'S VIDEO INSTALLATION)》,
 선재미술관, 경주
- 9월 10일~23일, 《제22회 에꼴 드 서울》, 관훈미술관, 서울
- 11월 13일~1998년 1월 20일, 《한국 현대미술 해외전–전통으로부터 새로운 형태로》, 조셀로프 갤러리
 (Joseloff Gallery), 하트포드 대학, 코네티컷, 미국
- 9월 20일~30일, 《대구미술 70년 역사전》, 대구문화예술회관, 대구

1998
- 3월 20~6월 20일, 《미디어와 사이트−반사·반영·반성 / 현상·흔적·현장》, 부산시립미술관, 부산
- 5월 8일~12일, 《아트 시카고(Art Chicago) 1998》, Navy Pier, 시카고, 미국 / 박영덕 화랑 소속으로 시카고 아트페어에 참가하여 〈무제〉(비디오 돌탑)과 〈우울한 식탁〉 시리즈 3점 등 총 4점의 작품을 전시함.
- 6월 12일~18일, 《Space 129 개관기획전》, Space129 갤러리, 대구
- 9월 4일~16일, 《박현기 비디오 인스톨레이션 1977~1998》, 문예진흥원 미술회관, 서울
- 9월 9일~20일, 《Same Kind and Different Kinds》, 금호미술관, 서울 / 김해민, 육태진과 함께 1, 2, 3부로 나누어 각각 개인전을 가졌으며 박현기는 〈반영(Reflection)〉시리즈로 3부에서 전시하였음.
- 9월 11일~11월 10일, 《멀티미디어아트전 : 천년의 미소》, 경주세계문화엑스포(경주보문단지 내), 경주 / 〈만다라〉 출품.
- 10월 16일~11월 4일, 《도시와 영상−의식주》, 서울시립미술관, 서울
- 11월 21일~12월 31일, 《그림보다 액자가 더 좋다》, 금호미술관 개관 9주년 기념전, 금호미술관, 서울 / 1개월간 연장 전시되어 1999년 1월 31일까지 전시되었음.
- 12월 22일~1999년 1월 24일, 《사진의 시각적 확장전 : 현실과 환상》, 국립현대미술관, 과천
- 《이화와 동화》, 현대사진박물관, 콜럼비아대학, 시카고, 미국

1999
- 3월 23일~4월 15일, 《The END-Video, Past and Present》, 카이스 갤러리, 서울
- 4월 1일~11일, 《박현기 : 현현(Presence·Reflection, 顯現)》, 박영덕화랑, 서울 / 박현기는 내원사를 촬영한 〈현현〉 작품을 출품함. 두보의 절제된 시 구절을 통해 광활한 대륙의 풍광을 느끼는 것처럼 내원사 계곡의 옹달샘에 반영된 계곡의 모습을 재현함.
- 4월 8일~15일, 《김영진, 박현기, 최병소》전, Space 129, 서울
- 7월 9일~29일, 《박현기 : 비디오 인스톨레이션》, 가마쿠라 갤러리, 일본 / 〈만다라〉, 〈지하철 정거장에서 (In a Station of the Metro)〉 출품. 설치 당시 건강 상태가 매우 좋지 않음.
- 9월 29일~10월 5일, 《제24회 에꼴 드 서울》, 관훈미술관, 서울
- 12월 18일~2000년 2월 28일, 《통로(Passage)》, 마린화랑, 니스, 프랑스 / 프랑스 니스 시 주관으로 박현기를 포함한 5인의 한국작가에게 각각 다른 화랑에서 전시를 하도록 함. 박현기는 바닥에 알루미늄 판을 설치한 후 〈현현〉을 상영함.

2000
- 1월 1일 SK 사옥 〈현현〉 설치.
- 1월 13일 위암으로 타계.
- 3월 29일~6월 7일, 《제3회 광주비엔날레》, 비엔날레 본 전시관, 광주 / 작품 〈개인코드(Individual Code)〉는 미완성 이었으나, 꼭 출품해 달라는 유언에 따라 아들 성범과 어시스턴트 허경식이 완성하여 출품함. 〈개인코드〉는 지문 위에 주민등록번호를 겹쳐서 표현한 작품으로 개인을 얽어매는 체제를 비판하고 있는 작품임.
- 박현기는 대구지역에서는 유일하게 '2000년 광주비엔날레' 전시기획위원으로 위촉됨.

전시작품 목록

List of
Exhibited Works

1.
작품 및 퍼포먼스 기록 사진, 1974-1985
젤라틴 실버 프린트, 국립현대미술관 아카이브
박현기 컬렉션

Photographs of Works & Performances, 1974-1985
Gelatin silver print, MMCA, PARK Hyun-ki
Collection

2.
무제, 1978 (2015 재현)
돌, 합성수지

Untitled, 1978 (reproduced in 2015)
Stones, resinoid

3.
무제, 1978 (2015 부분재현)
단채널 비디오, 컬러, 무음; 모니터, 돌, 유족 소장

Untitled, 1978 (partly reproduced in 2015)
Single-channel video, color, silent; monitor, stone,
Artist's Family Collection

4.
무제, 1978 (2015 부분재현)
단채널 비디오, 컬러, 무음; 모니터, 돌, 유족 소장

Untitled, 1978 (partly reproduced in 2015)
Single-channel video, color, silent; monitor, stone,
Artist's Family Collection

5.
**무제(《박현기 비데오전》(1979, 한국화랑) 출품 사진),
1979, 젤라틴 실버 프린트**, 1979
국립현대미술관 아카이브 박현기 컬렉션

*Untitled(Photographs exhibited in 《PARK Hyun-ki :
Video Works》(1979, Han Kook Gallery)>)*, 1979
Gelatin silver print

6.
무제, 1979
단채널 비디오, 컬러, 무음; 모니터, 유족 소장

Untitled, 1979
Single-channel video, color, silent; monitor,
Artist's Family Collection

7.
무제, 1979
단채널 비디오, 컬러, 무음; 모니터, 유족 소장

Untitled, 1979
Single-channel video, color, silent; monitor,
Artist's Family Collection

8.
무제, 연도미상
종이에 실크스크린, 유족 소장

Untitled, unknown
Silkscreen on paper, Artist's Family Collection

9.
무제, 1980
돌, 철판, 홍익대학교박물관 소장

Untitled, 1980
Stone, steel plate, Hong-ik University Museum
Collection

10.
무제, 1980
16mm 필름, 흑백, 무음; 비디오 프로젝터, 유족 소장

Untitled, 1980
16mm film, black and white, silent; video
projector, Artist's Family Collection

11.
무제, 1982
돌, 유리, 슬라이드 프로젝터, 유족 소장

Untitled, 1982
Stone, glass, slide projector, Artist's Family
Collection

12.
무제, 1983 (2015 재현)
돌, 마이크, 헤드셋, 확성기

Untitled, 1983 (reproduced in 2015)
Stone, microphone, headset, loudspeaker

13.
무제, 1984
2채널 비디오, 컬러, 무음; 모니터, 유족 소장

Untitled, 1984
Two-channel video, color, silent; monitor,
Artist's Family Collection

14.
무제, 1984 (2015 부분재현)
단채널 비디오, 컬러, 무음; 모니터, 돌, 금속판, 유족
소장

Untitled, 1984 (partly reproduced in 2015)
Single-channel video, color, silent; monitor, stone,
steel plate, Artist's Family Collection

15.
작품 2-A, 1985
단채널 비디오, 흑백, 무음; 모니터, 유족 소장

Work 2-A, 1985
Single-channel video, black and white, silent;
monitor, Artist's Family Collection

16.
작품 2-B, 1985
단채널 비디오, 컬러, 사운드, 유족 소장

Work 2-B, 1985
Single-channel video, color, sound, Artist's Family
Collection

17.
무제(여기, 가마쿠라), 1985
단채널 비디오, 컬러, 사운드, 유족 소장

Untitled(Here, Kamakura), 1985
Single-channel video, color, sound, Artist's Family
Collection

18.
무제, 1987
단채널 비디오, 컬러, 무음; 모니터 3대, 돌,
국립현대미술관 소장

Untitled, 1987
Single-channel video, color, silent; three monitors,
stone, MMCA Collection

19.
슈퍼 포테이토, 1987 (2015 재현)
돌

Super-Potato, 1987 (reproduced in 2015)
Stones

20.
무제, 1987 (2015 재현)
돌

Untitled, 1987 (reproduced in 2015),
Stone

21.
무제, 1990 (2015 부분재현)
나무, 철판, 유족 소장

Untitled, 1990 (partly reproduced in 2015)
Wood, steel, Artist's Family Collection

22.
무제 (포토미디어), 1991
사진에 스크래치, 유족 소장

Untitled (Photo Media), 1991
Scratch on photograph, Artist's Family Collection

23.
무제, 1993
단채널 비디오, 컬러, 무음; 모니터, 나무, 돌, 유족 소장

Untitled, 1993
Single-channel video, color, silent; monitor, wood,
stone, Artist's Family Collection

24.
무제, 1993
단채널 비디오, 컬러, 무음; 모니터, 나무, 돌, 유족 소장

Untitled, 1993
Single-channel video, color, silent; monitor, wood,
stone, Artist's Family Collection

25.
무제, 연도미상
종이에 오일스틱, 유족 소장

Untitled, unknown
Oil stick on paper, Artist's Family Collection

26.
비디오 워킹, 1995
단채널 비디오, 컬러, 사운드; 모니터 4대, 알루미늄
패널, 유족 소장

Video Walking, 1995
Single-channel video, color, sound; four monitors,
aluminum panel, Artist's Family Collection

27.
우울한 식탁, 1995
2채널 비디오, 컬러, 무음; 비디오 프로젝터, 접시,
석고, 나무 테이블, 유족 소장

The Blue Dining Table, 1995
Two-channel video, color, silent; video projector,
dish, plaster, wooden table, Artist's Family
Collection

28.
만다라, 1997
단채널 비디오, 컬러, 사운드; 비디오 프로젝터,
의례용 헌화대, 대구미술관 소장

The Mandala, 1997
Single-channel video, color, sound; video
projector, pedestal, Daegu Art Museum Collection

29.
만다라, 1997
단채널 비디오, 컬러, 사운드; 비디오 프로젝터,
유족 소장

The Mandala, 1997
Single-channel video, color, sound; video
projector, Artist's Family Collection

30.
만다라 시리즈, 1997
비디오, 컬러, 사운드; 비디오 프로젝터, 스크린,
유족 소장

The Mandala Series, 1997
Video, color, sound; video projector, screen,
Artist's Family Collection

31.
만다라 : 제물 1, 1997
단채널 비디오, 컬러, 사운드; 비디오 프로젝터,
국립현대미술관 소장

The Mandala : Immolation 1, 1997
Single-channel video, color, sound; video
projector, MMCA Collection

32.
반영 시리즈, 1997
단채널 비디오, 컬러, 무음; 비디오 프로젝터, 대리석,
유족 소장

Reflection Series, 1997
Single-channel video, color, silent; video projector,
marble, Artist's Family Collection

33.
낙수, 1997
2채널 비디오, 컬러, 사운드; 비디오 프로젝터,
대구미술관 소장

Falling Water, 1997
Two-channel video, color, sound; video projector,
Daegu Art Museum Collection

34.
지하철 정거장에서, 1998
단채널 비디오, 컬러, 무음; 프로젝터, 아연판, 삼각대,
국립현대미술관 소장

In a Station of the Metro, 1998
Single-channel video, color, silent; projector, zinc
plate, tripod, MMCA Collection

35.
만다라 시리즈 : 제물 3 성수(聖水), 1998
단채널 비디오, 컬러, 무음; 비디오 프로젝터, 대리석,
유족 소장

The Mandala Series : Immolation 3 Holy Water,
1998 Single-channel video, color, silent; video
projector, marble, Artist's Family Collection

36.
만다라 시리즈 7, 1998
단채널 비디오, 컬러, 무음; 비디오 프로젝터, 대리석,
유족 소장

The Mandala Series 7, 1998
Single-channel video, color, silent; video projector,
marble, Artist's Family Collection

37.
만다라, 1998
단채널 비디오, 컬러, 사운드; 비디오 프로젝터,
유족 소장

The Mandala, 1998
Single-channel video, color, sound; video
projector, Artist's Family Collection

38.
물 시리즈 : 하일산중(夏日山中), 1998
단채널 비디오, 컬러, 무음; 비디오 프로젝터, 대리석,
유족 소장

Water Series : In the Mountains on Summer Day,
1998 Single-channel video, color, silent; video
projector, marble, Artist's Family Collection

39.
물 시리즈 1, 2, 3, 1998
단채널 비디오, 컬러, 무음; 비디오 프로젝터, 대리석,
유족 소장

Water Series 1, 2, 3, 1998
Single-channel video, color, silent; video projector,
marble, Artist's Family Collection

40.
현현(顯現) 1, 1999
단채널 비디오, 컬러, 무음; 비디오 프로젝터, 대리석,
유족 소장

Presence, Reflection 1, 1999
Single-channel video, color, silent; video projector,
marble, Artist's Family Collection

41.
현현(顯現) 2, 1999
단채널 비디오, 컬러, 무음; 비디오 프로젝터, 대리석,
유족 소장

Presence, Reflection 2, 1999
Single-channel video, color, silent; video projector,
marble, Artist's Family Collection

42.
만다라, 1999년 추정
판 위에 자개, 유족 소장

The Mandala, c. 1999
Mother-of-pearl on panel, Artist's Family
Collection

43.
묵시록, 1999
단채널 비디오, 컬러, 사운드; LCD 모니터,
용접마스크, 박영덕 화랑 소장

Apocalypse, 1999
Single-channel video, color, sound; LCD monitor,
welding mask, Gallery Bahk Collection

44.
개인 코드, 1999
단채널 비디오, 컬러, 무음; 비디오 프로젝터,
유족 소장

Individual Code, 1999
Single-channel video, color, silent; video projector,
Artist's Family Collection

《박현기 1942-2000 만다라》전 도록

발행인	윤범모
발행처	국립현대미술관
	13829 경기도 과천시 광명로 313 (막계동)
	TEL. 02.2188.6000 / FAX. 02.2188.6126
	www.mmca.go.kr
편집	페도라 프레스
제작	국립현대미술관진흥재단
디자인	김명현 (디자인스튜디오 공공공)
인쇄	인타임

© 2015 국립현대미술관

이 책에 수록된 도판 및 글의 저작권은 해당 저자와 국립현대미술관에 있습니다.
도판과 글을 사용하시려면 사전에 저작권자의 사용 허가를 받으시기 바랍니다.

이 도록은 국립현대미술관진흥재단이 2020년 2월 15일 재발행하였습니다.

Park Hyunki 1942-2000 Catalog

Publisher	Youn Bummo
Publisher	National Museum of Modern and Contemporary Art, Korea
	313 Gwangmyeong-ro, Gwacheon-si, Gyeonggi-do 13829
	TEL. +82.2.2188.6000 / FAX. +82.2.2188.6126
	www.mmca.go.kr
Editing	Fedora Press
Produced by	MMCA Foundation
Design	Kim Myunghyun (Design Studio OOO)
Printing	Intime

© All rights reserved. No part of this publication may be reproduced or transmitted in any form or by any means, electronic or mechanical, including photocopying, recording or any other information storage and retrieval system without prior permission of the copyright holders.

This catalogue was reissued by the National Museum of Modern and Contemporary Art Foundation, Korea on February 15, 2020.

ISBN 978 - 89 - 6303 - 098 - 2

국립현대미술관
National Museum of
Modern and Contemporary Art, Korea